书法美育的思想启蒙

陈振濂 著

浙江人民美术出版社

图书在版编目（CIP）数据

书法美育的思想启蒙/陈振濂著. —— 杭州：浙江
人民美术出版社，2021.7
　ISBN 978-7-5340-8875-9

　Ⅰ.①书… Ⅱ.①陈… Ⅲ.①汉字—书法美学—研究
Ⅳ.①J292.1

　中国版本图书馆CIP数据核字（2021）第114289号

策　　　划：管慧勇
责任编辑：李　芳
文字编辑：杨雨瑶
图片统筹：王以振
装帧设计：季风设计工作室　王妤驰
责任校对：黄　静
责任印制：陈柏荣

书法美育的思想启蒙

陈振濂　著

出版发行　浙江人民美术出版社
　　　　　（杭州市体育场路347号）
经　　销　全国各地新华书店
制　　版　浙江时代出版服务有限公司
印　　刷　浙江影天印业有限公司
版　　次　2021年7月第1版
印　　次　2021年7月第1次印刷
开　　本　787mm×1092mm　1/16
印　　张　17.25
字　　数　350千字
书　　号　ISBN 978-7-5340-8875-9
定　　价　98.00元

如发现印刷装订质量问题，影响阅读，请与出版社营销部（0571-85105917）联系调换。

自序

　　从 2019 年己亥冬到 2020 年庚子春，我对书法"美育"忽然有了极大的关注。过去在大学执教，对高等书法教育有着执着的投入，关注的是前所未有的时代新命题："高等书法教育教学体系"和"书法学学科建设"。它们在整个书法领域中，属于上层建筑和顶层设计的内容。于是，《书法教育学》《书法美学》《大学书法专业教学法》《大学书法创作教程》《书法学概论》，以及有六百万字体量的《大学书法教材集成》十五种，《书法学》上下册一百二十万言，还有《大学书法艺术形式与技巧的专业训练系统》《大学中国画艺术形式与技巧的专业训练系统》《大学篆刻艺术形式与技巧的专业训练系统》的书、画、印三位一体的配套，都代表了我当时对书法作为艺术（而不是写字），寻找与建立自身体格的"本体"立场所表现出的那种无可救药的痴迷。既然陆维钊、沙孟海、诸乐三三位尊师提携我，有机会到杭州入学，就读史无前例的"书法研究生"第一个班，而且有五位同学，我想这辈子是应该做出一些什么来，切不可辜负这百年不遇的人生际遇。

　　在中国美术学院的二十年执教生涯里，我主要致力于本科专业以上的高等教育研究和学科体系建设。到浙江大学执教的二十年，我致力于博士、硕士研究生教学，并开始将研究触角拓展开去，尽量面向社会，比如关于综合性大学艺术专业"先学后术"的办学理念问题，比如大学公共课、通识课审美教育的学科意识和体系架构问题；更有机会通过出席、参与、主持中国书法家协会各种展赛、研讨会评审的机缘，对社会上的书法实践形态有了一个初步的认识。我不但将个展取名为"意义追寻""社会责任"，

还启动了书法教师"蒲公英"公益培训项目，面向中小学"书法进课堂"而身体力行地推动之。

"蒲公英"项目遇到的第一个挑战，就是"教什么"。

教"写字"，练毛笔字，是最普遍、最常见的做法。既然是面向中小学生，有学文化的要求，练毛笔字当然是需要的。但过去已有的需要却不能代替今天和日后的需要。在互联网时代、语音视频时代和人工智能时代，练字的急迫性和重要性急剧下降。于是八年前的我，当时就萌发了一个念头：能不能借助"蒲公英"这样一个平台，创造出一种不以"练毛笔字"(即学文化、语文识读写)为唯一的新格局；不再局限于学文化，更让它落脚到学艺术上来，从而使中小学的书法课能与音乐课、美术课、舞蹈课并列，形成一种新立场？在中小学的学生成长过程中，本来就有"德智体美"的四大教育目标设定，那么，书法课的归属是什么？它是否应该属于"美育课"而不是"智育课"？

于是，就有了我们在组织编写小学三至六年级《书法课》教学课本时特别强调的"审美居先"而不是技能居先的清晰立场和明确号召。我们的目的，是要通过美育的方式，让小学生打心眼儿里爱上书法，而不再视它是被逼无奈、成为沉重的"应试"式的课业负担。它不再是通过"说教"来要求孩子们必须勤学苦练，以及模仿古代流传至今的笔冢墨池、铁杵磨针等故事，而是出于喜欢和兴趣而自觉自愿地投入。加之，在今天电脑、手机、键盘、语音的时代，过去我们认为不写一手好字就是没文化的固定观念早已不再成立。有学问、有修养、有文化，但字未必写得好，已成为社会常态。身

处前所未有的信息网络社会,这种写好字的必要性已经被严重削弱。但如果从美育出发,从浩瀚博大、美不胜收的古代经典入手,诱发出中小学生生动有趣的审美需求,进而引导他们兴趣盎然地日日临池不倦,通过书法学习不断提高自己的审美情趣和品位格调,同时也必将因汉字学习而对中国传统文化学习大有助益。当然,与原有语文课立场上的识读写的"写字",即练毛笔字的旧有观念模式相比,我们主张的"审美居先"和它的一系列展开内容,是具有革命性、前瞻性的新视角、新选择;此外,它还是因应信息互联网时代,与时俱进,并与时代"同频共振"的守正创新之举。

在"蒲公英"计划实施七年之际,我们又意外地遇到了一个新的时代机遇,这就是在全国有序开展的"新时代文明实践"。面向社会、面向基层社区乡村的文明普及传播,需要有很多可以落地的项目。"蒲公英"有幸被选中,成为众多项目中的"首选",而且也是第一个艺术项目。据说当时讨论有此一说:文明是个大概念,道德风尚、救死扶伤、敬老爱幼、纾困济贫、孤寡救助、孝悌忠信、移风易俗、各种社会志愿服务等等都是文明中事;艺术本来也排不上号,更何况艺术中还有文学、影视、音乐、舞蹈、戏剧、美术,书法只是写字,叨陪末座,更排不上号。但我问起这次我们书法"蒲公英"为什么能捷足先登,答曰:正因为它是艺术,但不仅仅是艺术,它的背后还有强大的汉字文化和汉字背后更浩瀚博大的华夏文明和纵贯几千年的历史;这样的艺术加文化的优势,其他艺术未必有。于是,"蒲公英"就被看好且选中了。但问题也随之而来,乡镇、街道、社区、农村的学习者,并不需要像小孩子那样从语文"识读写"

开始。只要不是文盲，讲话、阅读本来都不是问题，书写也不是问题，只有写得好不好，而没有会不会写的差别。用小学生课堂识字、读字、习字的思维套路，套用在"新时代文明实践"的基层文明推广上，完全驴唇不对马嘴。但如果不用这套几百年以来一以贯之的仿书、描红、习字的传统旧方法，又有什么其他方法呢？

前述中小学生学习书法的"美育"课定位，其实更适合对应于"新时代文明实践"社会基层文化建设的成年人群体。他们不是文盲，不是一张白纸，不是零起点，不需要通过写字来达到"学文化"的目的。这些他们原本都有，既然汉字人人会写（而且互联网时代也未必都需要写），那缺的就不是一般技能，而是对汉字书法作为艺术美的热爱和体验领悟能力。换言之，"学文化"的阶段早已过去，当务之急是学习"美"——汉字之美；它上接文明、文化、文史，又是以审美而不是功用的方式沉浸在我们的日常起居和生活趣味中，帮助我们每一个人增加学习的成就感和体现自己聪明才智的幸福感。

正是"新时代文明实践"帮助我们更坚定地选择了"审美居先"而不是文化技能居先的大胆改革，它是鼓励中小学生超越于"习字""写字"学文化的更重要的"美育"；它更是每一个社会人，无论男女老少、士农工商，都可以选择通过学习艺术滋养生活的"美育"；由它得出的书法艺术在初级入门阶段的定位、定性结论，已经成为我们在新时代书法基础教育中明确认定的一个成功的出发点。

此外，既在中小学课堂提倡"美育"思维，又在社会基层"新时代文明实践"中

以成年人学习汉字书法而定位于"美育"，双管齐下，它与我们在四十年前精心构筑起来的以美的创造为引领和以书法美学为主导的大学书法专业教育体系之艺术性质和学科归属，在逻辑上是一脉相承的。

轮廓清晰明确的书法"美育"研究，从概念定位到学科定位，自古以来还没有过。因此，这是一个极具原创性的学术探险工作。我深深体会到它的艰难性，所以不敢有丝毫怠忽。

本书取名为《书法美育的思想启蒙》，首先定位为"思想"而不是针对实技，这是基于书法学习自古以来就是从写字实技开始，这样的认识统辖了我们几千年，根深蒂固，信奉者众，断难轻易改变。如果不是清末民国百年以来书法被迫退出实用舞台，成为独立的艺术形式，又进入展厅时代，又正逢互联网、键盘和信息社会快速降临，我们妄想改变"书法"等于"写字"的旧有认知方式，几乎不会有任何胜算。即使已经有了上述这些客观环境的改变，若要改造我们的顽固思维习惯去适应新的时代要求，哪怕稍微改换一下作为思想范畴的认知惯性，也还是一件"失足极易"而"前行极难"的命运攸关的大事。但对于将毕生奉献给书法事业的我们而言，不率先接受这样的时代挑战，不能克服艰难险阻孜孜寻求真理，那就不足以称为合格的专业人士。而且之所以会特别指明它是"启蒙"，乃是因为入门初阶学"写字"早已是老生常谈，而书法的高等专业教育建设也已有几十年历史，它们都不是刚刚起始的启蒙。唯有这个书法"美育"则是从头开始——书法美存在了几千年，写字更是从有华夏文明以来即有

之；但"书法美育"完整概念的确立与科研命题的确立，却从未有人真正关注过，所以我们才认定它是"启蒙"。

——哦！我们要做的工作，原来还是"启蒙"的工作。

于是，认真考虑再三，我选了几个不同的角度，进行立体论证。首先是研究论述，为本书之"上编"，是全书的主体部分：

一、认知方式

《书法"美育"说》首先是提出问题，并从认知和体验还有观念建设的角度切入。先讨论书法与写字之关系在三个层次上的表现，文化技能学习、专业艺术学习、公众审美学习三者之不同，最后提出书法审美之"美育"标准。

二、学科分级

《书法"美育"的学科界说》是以"美育"在书法艺术中的应用形态，分层次分类型进行展开，探讨汉字审美与书法审美之不同，探究美感的培养（个人）、美学的构建（学理）、美育的推广（社会）三者的不同指向。

三、强调"艺术"基础

《书法"美育"——重建书法的艺术基础》首先质问"书法基础"是什么？重在论证和梳理民国时期、新中国成立以后、改革开放四十年这百年之间"写字观"与"书法观"的互为消长，并指出今天书法的基础是审美，即"艺术基础"，而不只是写字，即应用基础和文化技能基础。

四、古代经典是根本

《书法"美育"之经典实践——书法美的布道者》则指出：书法的艺术基础不是从天而降，而是必须依托古代经典名碑法帖的全部历史内容来展开。在超越"写字"基础之上，据以提出双重的角色目标：强调在"美育"的立场上，面对经典名碑法帖，要争取做一个好的书法家，更要争取做一个好的书法解说者和鉴赏家。

五、审美统领"技"·"识"

《书法"美育"的技能·知识·审美居先——书法艺术的基础观念塑型》重在"基础观念"的"塑型"。必须先从"美感"的重要性出发，据以为书法美育的立身之本，再具体论证书法"技能"的含义和书法"知识"的含义，它们本不属于基础观念，但在过去都被误认为是；最后落实到审美，强调要"审美居先"，认定这才是"基础观念"的落脚点。

六、技术技法辨正

《书法"美育"与技法新思维——"美感"统辖下的技巧意识与技法观》《书法"美育"之两大基础议题——"技法论"与"书体论"》则提取出长期被混淆和误解的"技法"进行审视及检验。是为字而写，还是为艺术美而写？从微观的技法开始，还是从宏观的认识书法美开始？是技法"塑形"美，还是美主导技法？最后讨论"反惯性书写"新观念在书法"美育"和美的创造中的特殊价值。

七、具体的教学课程展开

《〈书法课〉诞生记·代序——关于书法学习启蒙和入门阶段相关问题的学理研究》是一个上述各种原理原则在教材编排和实际课程展开时的应用形态。它的宗旨是"审美居先"，它的学科定位是"建立在汉字文化基础之上的艺术审美"。

为了使倡导书法"美育"不致沦为个人化的信口开河、想入非非，或自说自话、自娱自乐，除了上举八篇代表各角度、各层面学理论证成果的长篇论文之外，为了表明我们今天提倡书法"美育"其实已经拥有非常完整的顶层设计条件，并显示出它背后还有一个更强有力的专业学术支撑，我特别设了一个"下编"，它包含了两个板块的内容：

一、最高端的"美学"学科系列研究（以《书法美学》三种与《书法学》两种为标志的学术著作群）。

二、最初级的"美感"体验分析的获得方法（以《书法美育》及《书法课》教材"8+8"册为主体）。

一是自上而下，一是自下而上，双向对应；作为支撑性的学理内容，为了方便收一览之效，我特别把列举的学术研究著作六种和基础实践课本一种，除原始文本篇幅太浩大故而不赘之外，简要列出每一种的序、再版序、新刊前言和目录、后记，而且标明每一著述成稿面世的时间、出版社、出版年月、不同版次等记录，以清眉目，以明来源，能够取来作为我们今天倡导书法"美育"已经拥有四十年辛勤耕耘的丰沃思

想土壤和新观念生长缘由的充实证据。

这些材料更足以表明，书法"美育"在今天的提出，其实是一个已经孕育了四十年，而且还在不断积聚能量、不断形成裂变的重大科研事实；是一个在当代书法思想史观念史上瓜熟蒂落、水到渠成的必然结果；更是一个体现出我们在推进、传播、提升书法艺术发展之当下，或许已经获得了"行于其所当行，止于其不可不止"（苏东坡语）的曾经梦寐以求的超凡境界。

我愿意相信：书法"美育"，因其在专业上的坚定本位立场和面向全社会、文化全覆盖的巨大能量，一定会成为我们这个时代相对于古代三千年历史的最重要的文化建设成果之一。

2021 年 4 月 16 日

于浙江大学西溪校区中国书画文物与科技鉴定研究院

目录

上 编

书法"美育"说

——以认知和体验为中心的书法观念建设

一、问题的提出

书法在今天，是自古以来未有过的繁荣昌盛，国家级书法家协会会员有一万五千人之多，在各艺术门类协会中独占鳌头，大约只有摄影家协会的人数众多可以与之媲美。而每次全国级的书法篆刻展，书法的投稿量是五万多人，令人咋舌。尤其是刚刚举行的第十二届国展评审又创新高，投稿量有六万多人。有专家大声欢呼，说这样的数字足以证明书法的群众基础不是一般的好，并把它视作书法繁荣发达、迈向高峰的标志。

敢投国家级展览的，必然已经有了一定的把握和自我认定。但有六万人自信满满地认为自己已经达到全国级的高端水平，可以在全国范围内与高手一争高下，这样的"自信"，在其他协会里极其罕见。即使是与书法同类属性的篆刻，全国统算起来，投稿量也不超过三千左右，根本不可能有一两万初学刻印者胆大妄为，敢不顾自己水平而冒天下之大不韪去投稿篆刻国展。以此来看第十二届国展书法投稿量的六万之数，我们不但不感到兴高采烈，反而感到十分沮丧。因为这一定意味着我们当代书法界是在认知上出了大问题，尤其是在书法这一独特的、好不容易争取到艺术身份地位的领域。

无论绘画、音乐、戏剧、舞蹈、影视，没有一家是可以有六万人都坚持认为自己有资格、有水平、有能力，可以在全国级平台上有参展获奖甚至争金夺银的竞争力，并且毫不退缩、身体力行、不约而同地坚持投稿这一行为。研究这一现象，是我们推行书法"美育""审美居先"，亦即中小学生课堂、成年人的公民书法教育、市民书法教室和大学书法通识教育（而非专业教育，更不是写字技能教育）所必不可少的思想"热身"与前提。

六万人渴望成为国家级书法家的高涨热情，当然首先是借助于书法在这改革开放

四十年中真正成为艺术的发展大趋势。1981 年中国书法家协会的成立是一个标志，它表明书法不再是一种人人都会的、以写字（与识字、读字并列）为标识的实用文化技能，它开始有规定的门槛，需要专业的启蒙和入门基础。从全国到各省市书法展览的举办、各级书法家协会分等级的组织成立到高等书法专业教育的引领和催化，都告诉我们，书法艺术不再像写字一样，期望人人皆会，而更强调自己是一个专业领域，不再是工农兵学商各行业和理、工、农、医、经、管、法、文、史、哲各学科只要有文化、会识字、写字、用字，就都可以无所顾忌、肆意妄为地插上一脚的"跑马地"；书法是一个严肃的、有清晰边界和门槛的"专业"，只有少部分"术业有专攻"的高精人才才有资格问津。

近现代历史上"实用写字"转向"书法艺术"，当然是今天书法强调艺术创作灵感勃发和"展厅文化"效果至上的历史来源。但时代在进步，书法也在进步，尊重来源不等于今天必须如此。或者可以反过来再站在艺术的逻辑上进行思考：有没有这样一种可能，凡是越不取实用"写字"意识的，反倒可能离艺术的"书法"越近？

站在传统写字立场上的思考，自然很难接受这样的推理。但原有的已成惯性的立足于个人书斋空间的书法，又必须直面书法进入"展厅文化"的新时代的事实。原有的思维方法、行为方式，都必须为了适应或跟上新形势而做出相应的调整。于是，"展厅文化"告诉我们，在新形势映照下，"写字"意识与生俱来的应用功能和狭窄固定的审美趣味，无法适应新时期书法作为艺术的表现：尤其是在公共空间、公众选择中完全无法占据上风，吸引观众的目光。

而学习书法艺术的目的，就是要依靠自己的聪明才智和高超的表现形式、技巧，在美术馆展厅中吸引有着丰富多样化审美需求的观赏者和社会大众。从这个意义上说，强调一成不变、千篇一律、固定重复（这是实用文字书写的基本要求），是书法艺术的天敌。当然，反过来的含义是，否定书写作为书法艺术得以自立的正当性理由，使书法变成现代抽象画，自然也是书法之所以为书法的天敌。我们可以提出一个比喻："书写"是书法的来源和最重要的门类规定，它是一副镣铐，摘不得。但书法家如何发挥智慧和实践努力，愿意"戴着镣铐跳舞"，而且在"展厅文化"的时代规定下把舞跳得更好，却是今天一个称职的书法家的立身之本和在专业上的首要任务。

回过头去看第十二届国展的六万投稿者，我敢断言，其中绝大部分投稿者，是先在认知上把"写字"和"书法"混为一谈，以为自己"会写毛笔字即是书法"，受这些观念误导，以致于不分青红皂白、没有自知之明，甚至妄自尊大地认为自己有身份、有地位、是名家，这才有了书法界独此一家的、那么多的"无知无畏"的狂热投稿者。而反观其他兄弟艺术，无论是绘画、音乐、舞蹈、戏剧、影视各艺术门类，敢自我定位具有国家级竞争力的作者群体，亦即有勇气投稿参展甚至获奖的高端群体，或自己认为已经可以从艺术上的"平原"走向"高原"，而且具备了向"高峰"冲击实力的高端人才层面，多则五千，少则两三千，而且这已经是一个非常宽松但却非常庞大的基数了。

六万投稿者的大多数，是"写字家"而不是"书法家"。只不过在过去我们对前后衔接的两者不分彼此；又因为"书法艺术"本是从"写字"之源而来，易于混淆；而我们当下的理论家又缺少在这方面的澄清、纠谬、正本清源的辩证成果，遂使得直到目前，整体观念还是处于混淆、混合、混乱的状态。我们在"书法"观念建设上严重滞后，这是严峻的现实，不必讳疾忌医地先加以否认。

——书法是什么？是文化？是技能？是审美？是艺术表现？不得不承认，从书法界整体上说，即使是已经被展厅文化熏染了四十年的我们这一代，其实在这样的根本认知和观念上，仍然处于非常幼稚的水平。

二、书法艺术缺乏"美育"

——写字是技能教育，书法则首先是"美育"。技能教育紧盯着操作规则，而"美育"则首先关注并定位审美对象。

围绕着成人书法爱好者和社区教室、市民培训、综合性大学通识课的教学特点都是不培养书法专家，但培养书法接受者、观赏者、解读者和一定程度的实践者、体验者，又基于普通大学生和许多成年书法爱好者、初学者、入门者的学习特点，专业技术和知识积累可能是零起点（不同于书法创作专家），但思维能力和判断力、理解力却十分成熟（不同于中小学生的幼稚单向）。我们先在本书之初，预设几个事关书法根本认知的关键问题，先作一番认识上的清理和思想的展开。

（一）学写字就是学书法？学写字就是学艺术？

这是一般学书法者最容易有的普遍认识：既然实用书写在民国时期已被钢笔取代，今天又被电脑键盘取代，那么今天回过头去学写毛笔字，当然不会是再依赖文字书写的社会实用需求，而必然是为艺术的目的——学写（毛笔）字当然只是为了学书法。

但这样的理解却是含糊不清的，不为实用写字，不等于它必然能进入书法艺术。是否是在学习书法艺术，它的前提是教师和学生有无建立起艺术审美意识。写字当然也有追求美的因素，但它与专业艺术审美是两回事。因此，学写字就是学书法，在起步入门阶段还可以含混；一旦进入了书法艺术世界，这个"就是"的等号在学术上显然是不能成立的。

同理，学写字是文化要求，是汉字的识、读、写一体中的文化技能指标。古代社会除了文盲，人人都要学写字，但不会要求人人都成为"书法艺术家"。因此，学写（毛笔字）等于学艺术，这个等号也同样不能成立。在应该学写字的十四亿人口中，学艺术的必然是少数，连百分之一即一百四十万人也不会有，何来"学写字就是学艺术"？如果按这样的逻辑，那么中国书法家协会的一万五千名会员，更应该扩大一百倍了。想想看，这该有多荒谬？

从根本目的上说，学写字是学文化，学书法是学艺术，两者不可混淆。我想：国展的六万投稿者中，大部分都是错以自己会写（毛笔）字当书法家，所以用毛笔字来投稿书法国展了。

（二）写汉字不美吗？汉字书写没有美吗？

在世界各国文字中，中国汉字是最美的。从"六书"的象形、指事、会意、形声（转注和假借）开始，中国汉字经历了不同时代、不同应用追求的简、繁、再简、再繁的过程，积累了大量的美的遗传基因和元素。所以，在各国文字中若论美感，中国汉字当推第一。

但这是汉字作为物质载体的先在的、客观存在的美，而不是艺术创作中今天和将来每个书家主动创造的美。比如书法作为艺术的表现，聚天地宇宙之气，兼阳刚阴柔之相，具丰富多彩之形，立笔墨动静之势，又融入每一个艺术家此时、此地、此情景、此心绪、此精神与肢体动作的综合状态，一发为书法艺术，可以惊天地、泣鬼神，而

且具有独特性、唯一性、不可取代性，这样的艺术表达，岂是一个（哪怕世界独有的）汉字固有之美所能替代？

汉字之美是中华民族在文化意义上的规定，筑基于五千年文明的滋养和祖先的智慧创造，我们只是要继承它、用好它，但不需要每个人别出心裁、画蛇添足式的所谓“创造”。

书法之美则是一个创造过程，尤其是当下乃至未来的艺术目标，得益于每个艺术家此时此地基于汉学根基但与时代同频共振的感悟、酣畅淋漓的发挥、前无古人的创造。

汉字当然很美，有着世界文字中独一无二的美。但它既然是一个文化载体和规定，它的美就是符合应用的、稳定不变的美。它与艺术美的创造，显然不是一回事。

汉字书写当然美，但那是一种书写行为服从于文字应用的美。与书法艺术创作不同，汉字在书写时不需要天机勃发、激情四射、灵光迭现、超常发挥；但书法作为艺术创作却不但需要，而且将其视若生命。稳定的汉字书写也许只需要恒常的技术惯性，越熟练，越千篇一律、整齐划一越好，超常反而是失败的标志。但书法创作中的书写，却每时每刻在关注自己的超常发挥，超越已有；越惊天动地、出神入化，就越能达到至高无上、不断创造新的历史、从而拥有书法艺术美的最高境界。

（三）汉字之美与书法之美 / 书法之美与书法艺术之美

由此，汉字之美与书法之美，在我们的认知上就表现为一种绕口令式的复杂关系。

1.汉字之美是书法之美成立的基础，是书法的源头。

2.汉字之美不仅仅存在于楷书书法之中，也同样存在于古代的宋版、明版刻书文字和今天的印刷体、电脑字、钢笔字等等之中，甚至还存在于各种美术装饰字中。

3.汉字之美不等于书法之美。写字写得好（端正漂亮），不意味着书法艺术水平一定高。甚至很有可能汉字写得好但书法却反而差，因为缺乏艺术性。

4.汉字之美上升为书法之美，首先集中表现为技巧、风格的多样性，也表现为视觉形式美感呈现的多样性。

5.汉字之美是一种恒定的物质文明之美，讲究法度，中规中矩的标准化，放之四海而皆准；但书法之美却必须千人千面，不重复、不模仿、不因循，独辟蹊径，独树

唐 颜真卿 《干禄字书》　　　　　唐 颜真卿 《多宝塔碑》

一帖。如颜真卿有标准化的《干禄字书》，十分工稳，但其一生即使传世全部都是正楷也能写出十几种风格形态，则《干禄字书》就是"汉字之美"；而从《多宝塔碑》《元次山碑》到《大字麻姑仙坛记》的十几种传世楷法的件件不同、风神各异，就是"书法之美"。

而由此更进一步深化的，则是更上一层楼的命题，包含了"汉字之美"的"书法之美"，又与"书法艺术之美"产生了新的对比关系。

之所以特别要提示"艺术"二字，是因为唯有特别提示、强调"艺术"，才会义无反顾地指向"表现"与"表达"。汉字之美讲究千篇一律、整齐划一的应用之美；

书法之美讲究形态各异的视觉变化与技法及形式的求新，而书法艺术之美，则有赖于书法家本人的情感、格调、心态、趣味，以及即时即兴的宣泄发挥的天才灵感。如果说书法之美表现较多的是章法取式、字法取形和笔法取势，那么书法艺术之美则更多表现为书法家这个独立的人在笔墨运行中蕴含和表现出的"喜怒、窘穷、忧悲、愉佚、怨恨、思慕、酣醉、无聊、不平，有动于心，必于草书焉发之。观于物，见山水崖谷、鸟兽虫鱼、草木之花实、日月列星、风雨水火、雷霆霹雳、歌舞战斗，天地事物之变，可喜可愕，一寓于书"（韩愈《送高闲上人书》），亦即书法的最高境界——从汉字之美看到书法之美，更从

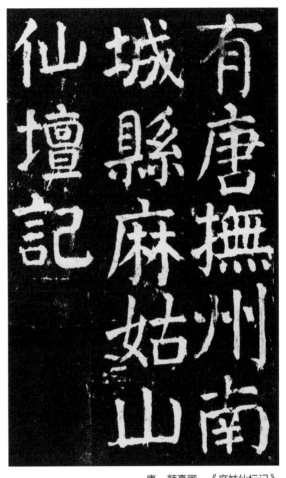

唐　颜真卿　《麻姑仙坛记》

书法之美（形态、风格、技法）看到书法艺术之美，特别是在作品中能看到书法家作为"人"的融入和特定情态的传递，看到书法家充沛而有节制的抒情和炉火纯青的表达与表现。

汉字之美、书法之美、书法艺术之美，这三个层次的划分及其定义，正是今天我们推行书法"美育"所依托的，作为学科的书法美学理论最主要的学理依据。

三、书法"美育"的分类

要讨论书法"美育"，先要从当代书法教育的三种形态开始说起。

遍观当代书法教育，总结起来，大致有三大类型。

（一）文化技能学习（写字之美，应用之美）

文化技能教育，即写字教育，在书法"美育"中处于最底端，它是最基础的地基部分。

写字的目的不在"写"本身，而在于以"书写"的过程达到学习汉字的文化目的。这个过程，包含了三个行为要素，即识、读、写。写得好（审美或艺术）不是目的，写得对、不写错才是学写字的主要目标。所以，它是一个语文教师的工作，而不是一个艺术教师的工作。

写字的目的是为了实用，但它有没有美的要求？当然有。比如整齐划一、端正流畅、工细均匀、对称平衡，这些当然就是美——作为需要符合应用或为实用服务的初级美感，它也是一种人人都能接受并拥有足够广泛预期的、大众类型的审美期待；只不过，处于最底部的这种种些微粗浅的社会审美，与作为高端审美目标的艺术审美之间，会有明显的落差。

汉字之美是先天的、与生俱来的。写字（书写）之美，则是一种无所不在的行为之美，人人可得，人人可为。而应用之美则首先是基于社会文化生活需求，而不是艺术的专业需求。从这个意义上说，基于文化技能教育的写字之美，只是包含局部的、有限的美之意识，它与"书法之美"的根本目标并无太多交集，最多只是作为书法之美最初始阶段的前提条件存在而已。

（二）专业艺术学习（书法美的表现与创造）

最高端的书法专业教育，当然是处于学科的顶层位置。它的目的是继承书法自古以来的精髓，不断创造出新时代的书法美。在这个过程中，书法美本身就是主要目的、终极目的、最高目的，其他任何筹划、表现、借用、过程、手段，都是为呈现美、表达美、创造美这个目标服务的。写字技能也好，笔法也好，增强审美观赏力也好，追求经典也好，创造发挥也好，万流归宗，海纳百川，其最终端只有一个："书法美"。于是，有了本科专业教育四年制的设置和硕士、博士的培养机制，有了严格的体系严密的课程结构序列，有了专业的教学法和教材，有了人才养成的等级分层、定位标准和水平线的划定。

写字端正整齐重不重要？当然重要。但重要的不是端正本身，而是它能为创造书法美服务。没有这个"服务"的角色定位，再端正也没有书法意义，因为电脑排字比它整齐多了。以此类推，文通字顺、合韵合辙重不重要？学习经典、认真临摹、规行矩步重不重要？自由挥洒、激情四射、天才勃发重不重要？每日勤学苦练、铁杵磨针、水滴石穿的功夫重不重要？"日书三万字"的熟练高效、心手相应、指挥如意重不重要？借鉴音乐、舞蹈、绘画、建筑各等种类型的美来为书法所用重不重要？学习吸收国外艺术流派各种经验做法，开放自己重不重要？对文史知识典籍能倒背如流、引经据典、如数家珍重不重要？

当然都重要。但所有的来自各方面各层面的努力，都必须指向"书法美"，而不是喧宾夺主、反客为主，去取代、置换、转移"书法美"，从而导致"书法美"的目标成了陪衬，而文学家、诗人、美术家、音乐家、写字家（非书法家）却成了主角。为了确保这一点，严格的高等教育规范，稳定的学科设置运行，清晰的专业性质定位和目标指向，包容巨大的学科范式框架结构，不同年级、不同层级的关注侧重、限制和倡扬，建立起对教师、教材、教案、教学法的职业规制系统，不断提出面向未知的"问题"，鼓励学术艺术上的创新与创造……这些基于专业立场的书法高等教育的内容，指向的是专家而不是爱好者——专业的创作家，专业的理论家，专业的教育家。它的特点是：不强调全民性，而是少数有特殊才华又有特殊积累的专业人士作为"高峰"和标杆的存在——用一个浅显易懂的比喻，它是奥运会的体操竞技项目，而不是广场舞、健身操。

（三）公众审美学习（对经典书法的感受、领悟、体察与表达）

有了最底层的写字技能教育，又有了最高端的书法艺术美的承传与创造的教育，但就书法艺术而言，恰恰在中间阶段，缺失了关键的一环：美育。

会写字，喜欢整洁干净的书写，这是每个老百姓根据日常生活习惯、即使不经过书法艺术训练也能有的本能，它谈不上是"书法"艺术，但它是一种本能。而专业高端、出神入化、莫可端倪的书法艺术表现，大众又惊呼高深莫测而看不懂。唯近现代以来，由于书法退出实用成为纯艺术，不再像古人那样，人人读书考功名，人人都写毛笔字，人人都竞相争较要写一手好字（好书法），书法拥有一个遍布中产知识阶层即从士大

夫开始的雄厚审美基础。于是当底层的实用书写成为钢笔字（现在已经是电脑键盘打字，今后是语音识别系统而无须动手写字），而高端的艺术大师们又离我们太远，则作为中层的士大夫（古代）、读书人（今天）这一阶层的书法审美，却无从着落；凌空蹈虚，水月镜花，几乎坠陷而无力自振自救。

这是当下书法所遇到的最严峻的挑战。

即使是一个接受过高等教育的大学生，甚至是一个大学文科教授、一个领导干部、一个科技专家、一个公司管理层，本来都有各自的文化素养和职业积累，但对书法的"美盲"几乎是一个最常见的普遍现象。对遍布社会各阶层的哗众取宠的俗气的书法、扭捏作态、搔首弄姿的书法，江湖杂耍的书法，却不厌其烦、津津乐道或迷茫不置可否，乃是今天的"书法美盲症候群"的通例。低如写字则太低，不足挂齿；高若创作又太高，高不可攀；而居于中间的"关键大多数"，作为书法艺术受众的观赏者这个最大群体，其对书法审美把握的感悟力、判断力，在当代书法领域中反而是最"缺位"的。

正是基于这一判断和认知，我们才大声疾呼，当务之急是要大力提倡书法"美育"，补上当代书法教育各层次分布中最缺乏的这个短板。

"美育"的立场，肯定不是写字（写毛笔字）的立场，它不针对文化技能和社会应用；

"美育"的立场，肯定也不是高端的艺术创作实践，那本该是少数精英天才的事；

"美育"的立场，不需要掌握炉火纯青、出类拔萃的笔法技巧，只需要有一定程度的实践体验即可；

"美育"的立场，也不承担书法本领域创造历史、推进艺术创新的时代责任，而只是为社会大众，为广大非专业的观众、爱好者、痴迷者提供精神食粮，可以有适当的实技练习以广体验，但更需要的是系统知识和对作品的感受力。对经典如数家珍，对笔墨形式技巧能感同身受、娓娓道来；是一个懂行的旁观者、精通专业的受众、思接千载又鞭辟入里的评论家及观赏家。

目前中国书法界，要么是平庸的写字匠，要么是天马行空、目空一切的"艺术大师"，但最缺乏的，正是懂行的、理性的书法美的解读者、实践推动者和体验者，还有优秀的观众和评论家。他们的存在，本来应该占书法总人口中绝大多数的 80%。但在现在，也许连 20% 也没有。

——倡导书法"美育",其理由大率如此。

四、书法"美育"的标准

书法依托于汉字,当然就有了一个文史文化支撑的问题,这是它既同属视觉艺术又不同于绘画的关键所在。而我们倡导"书法美育",主要是针对"美"而言。书法之美,首先即落脚到形式上,包括了作为艺术表达语汇的风格、流派、形式、技法各个环节的美的表现。故而先把文史一翼的内容要求略过,而主要考虑"美育"之"美"——书法之美、书写行为之美、视觉形式观赏之美、用笔技法之美等等,以及应当如何来"育"即如何展开的问题。

其实,"书法美育"与其他任何艺术之美育异曲同工,关注艺术即是关注本门类的美的存在和展现方式。音乐用旋律节奏,绘画用色彩造型,建筑用空间,戏剧舞蹈用时空情节,影视用影像……"美"所关注的,是以物质的艺术媒介来表现创作者的精神世界,从而构成对象美(客观)与感受美(主观)的有机交融。而在书法艺术中,则主要的物质媒介,就是书法的形式和它的技法构成:线条元素和汉字造型,还有空间空白的构成。

以此作为一个追溯书法美、培育书法美意识的"育"的起点,我们针对书法这一门艺术,设立了书法"美育"的六大评价标准。

从视觉艺术观赏的事实存在出发,而不是从个人书写经验出发,书法美应该由两个不同性质的要素合成:一是既成形式,二是行为过程。

(一)平面效果的标准:书法的一般原则

1. 线条(视觉效果呈现而不仅仅是作为方法的"笔法")

2. 造型(恒定的 / 力求多变、神鬼莫测的)

3. 质感(求形 / 求质,笔迹与铸金凿石,求肌理触摸感)

4. 比例(只关注匀称 / 强调对比反差和层次感)

5. 色彩(黑白相间 / 相配合的纸、签、印、裱各种元素)

(二)构成过程的标准:书法的特殊原则

6. 构成方式(造型艺术中书法独有的一次性、节律性、不可重复性和时间绵延过

唐　颜真卿　《颜勤礼碑》

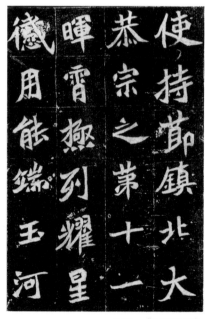

北魏　《元桢墓志》

程的规定性）

首先，看书法美的既成形式。

［线条］是书法也是汉字的根本。汉字由笔画构成字形，而笔画的呈现方式就是线条。粗细轻重、枯湿浓淡、锐钝转折，各种不同形态的线条，构成了书法美的大千世界。过去有学者建议用"笔法"作为书法的根本。但用笔、笔法，指的是书法家作为人的行为动作过程，而任何行为动作过程最后被记录、确定下来的，就是"线条"。与其他艺术门类相比，书法的线条，是它赖以立身的至高无上的生命线。学习研究书法，首在学习研究线条——书法的世界，就是"线条的世界"。

［造型］是汉字的构架方式，即传统的"结字"。每个汉字由不同的造型规律和文化承传方式组合而成，于是汉字书法就有了千姿百态的结构形态，不但三千个常用汉字有三千种造型，即使每个汉字，都有篆、隶、楷、行、草五体书的结字写法。更进而言之，即使同一个汉字字形，同一个欧阳询，同一个颜真卿，同一个魏碑《龙门二十品》，在不同场合都可以有不同的写法，形成姿态各异的造型之美。这就是书法美的迷人魅力。沙孟海先生曾经以楷书为例，提出有"平画宽结"（唐楷造型）、"斜画紧结"（魏碑造型）两大类型，而在这两大类型中，又有更丰富复杂的几百种变化形态，从而使汉字的标准造型转换成为书法之美的艺术造型。其中，

书法家个人的趣味选择、感性投入以及随机发挥，对造型会起到决定性的作用——应用式写字是越千篇一律越好，而书法之美则是越变幻莫测越好。

[质感] 书法的点、线、面，构成了一种有丰富视觉、感觉、触觉成分的艺术效果。一笔线的枯涩或润滑、粗粝或细腻、光洁或糙涩、硬挺或柔软、干涸或洇晕，都会引起观众在把握书法之美时的接收或抵拒的心态。线质的舒展与纠结、畅快与迟滞、艰难与顺易，会引起完全不同的审美心理反应，从而确立审美愉悦或痛苦的基调。更进一步的拓展，则是在书法的早期形态，如甲骨文、青铜器铭文、石刻碑文，关系到契刻的尖利锋锐、青铜器熔铸的浑厚凝结、石刻的斧凿刀截，在传世书法名品中，都是具体落实到每一个点画、每一个笔画线条之中的。我们在各种不同的书法线质中，区分尖锐、浑厚、斧凿等不同的审美感觉和意象，这些与写字（毛笔字）无关，但却是书法"美育"中最核心的内容。

[比例] 在书法之美的丰富无比的表情中，匀称、均衡、对称、秩序感，随处尽有，触手皆妙。汉字在漫长的构形过程中，对于线条组合的秩序感，一直是最重要的原则。每个汉字在排列过程中，之所以有非常整齐均匀又不刻板的视觉形式美效果，正在于它的每一个文字造型都有着非常相称的比例关系。而在正楷、篆隶书相对静态的匀称比例之上，行草书尤其是狂草书、大草书，在奔蛇走虺、龙飞凤舞的线条行进中，墨线的游走，空白的映照，点、线、面的交融，短促与悠长、端正与倾斜，甚至是天头地脚、字形中间各个空白之间的切割区划，都因为遵循了艺术审美中"比例"的原则，而显得楚楚动人、风神宛然。尤其是我们在书法"美育"中，并不仅仅限于单个汉字造型结构内部作为美学因素的"比例"，而是针对整幅书法作品而发。甚至在中堂、对联、条幅、尺页、横批、手卷、扇面等多样传统格式中仍然无所不在的"比例"，乃至作品中题头、落款和正文之间大小、正附关系作为审美传统惯性的"比例"，这些自古以来形成的"比例"意识，几乎构成了一部书法美学史。

[色彩] 书法之美在一般习惯认知上，被认为是"黑白艺术"，即白纸黑墨或墨拓白画的恒常视觉格式。但检诸上古，书刻材料中灰白色的龟甲片、金黄色的青铜彝器、乳色的玉片、青黄色的竹木简、黝青的石崖石壁、赭色的绢帛缣丝，一直到赵孟頫正楷的朱砂细线乌丝栏、董其昌的洒金手卷、清代碑学家的朱红大对联、吴昌硕的金底

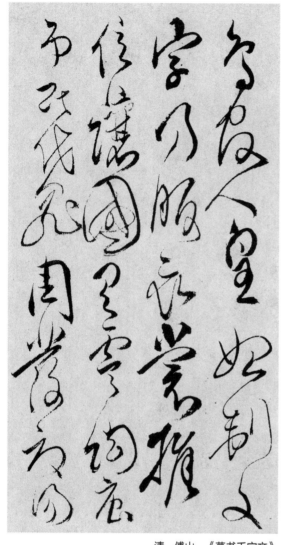

清　傅山　《草书千字文》

大寿屏，如果再加上碑拓中的钤印之红泥、长卷的瓷青引首，这些色彩，都与书法美的传递密不可分。此外，书法作品装裱形式中所体现出来的色彩观，自有书法独特的价值取向，而并不是什么颜色都适用。在书法传统的黑白世界里，色彩美学的话题，其实也是一个非常敏感又非常智慧的专业话题，而且还是一个极有挑战性的话题。

其次，是追究书法美的构成过程。

书法之美，不仅仅是一个视觉形式问题，它与绘画的视觉形式有共同点，也有相异点。所谓共同点，是都依托于图像、图形、图式。书画一体，本来都依据图像的视觉立场；但相异点，却是书画各自的构成方式和成形过程完全不同。绘画无论是油画、版画、中国画，它们的构成过程，并没有前后次序的规定性。从画面的任何一个局部、任何一个点起手，都具有合理性和顺适性，但书法却不同。虽然同是提供优秀的视觉图像，但书法提供的图像，首先是有明确文化规定性的汉字图像，而并不是毫无规定限制的任意图像。其次，以汉字图像为原点，有笔顺，有点画，有挥洒，体现出的是时间之美、顺序之美、节律之美；而这三种美，在具有依托视觉形式的图像之美的同时，书法在诸艺术中，是唯一更接近

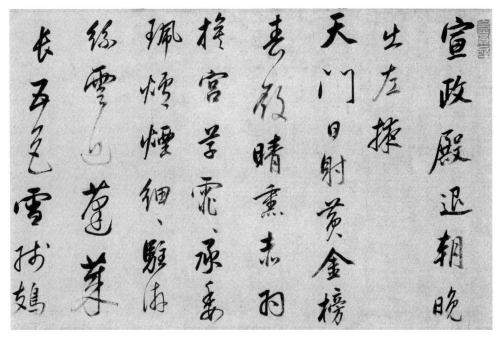

明　董其昌　《草书杜甫应制诗四首》

于音乐，尤其是舞蹈之美的艺术形式。故而沈尹默先生才会有一著名的美学论断：世人公认中国书法是最高艺术，"无色而具画图之灿烂，无声而有音乐之和谐"。

书法独有而其他美术门类所没有的"音乐素质"，正是书法之美的一个最重要的关键表现渠道。而它正是借由技术上的笔顺、前后次序的规定性和线条推移伸延的时间性这三个环节的通畅运行来完成的。

笔顺交接之美，叫"先点后横，先横后竖，先撇后捺"。（汉字启蒙书写口诀）

点画伸延之美，则是"一点为一字之规，一字乃终篇之准"。（唐·孙过庭《书谱》）

挥洒畅气之美，又是"余尝历观古之名书，无不点画振动，如见其挥运之时"。（宋·姜夔《续书谱》）

以音乐舞蹈之美来观照书法之美，极见创意，它是书法美学研究中最令人兴奋、令人振作、令人欣喜的大胆尝试，它应该成为我们揭示书法之美的一个关键发力点。

没有汉字所规定的书写之"写"（而不是"画"），就不会有书法之美独一无二的多元构成。

书法"美育"，正须沿循空间构成、时间体验这两个维度，进行最错综复杂、最全面也最有价值的审美引领和推广，当然还有笔墨书写的深切体悟。

五、结论：书法"美育"的定位

至此，我们可以为书法"美育"下一定语了。

一，书法"美育"，是介于写字技能教育和书法专业创作教育之间的一种中层或中介接转形态。它既不是作为文化泛基础的底层，不重唯一的实用书写，也不求登峰造极的高度。它是希望通过一定的技能体验，而培养出一大批爱书法、懂书法、会书法但不必做名家大师的鉴赏家、评论家兼实践家。这个群体，在当下的书法文化界是最稀缺的，而参与人数可能最多，甚至达到数以十万百万计的总量。

二，书法"美育"，旨在消灭"美盲"，建立起书法作为艺术学科门类的审美价值观，告诉公众什么书法是美的、有价值的，什么书法是庸俗的、江湖气的，什么书法是工匠的、缺少艺术性的，什么书法是有强大的创造力、划时代的。这样的审美价值观和判断力，在现在的公众和一般爱好者层面上，是很少具备的。它导致了当下书法界最尴尬的"黄钟毁弃，瓦釜雷鸣"和劣币驱逐良币的现象。不通过"美育"迅速培养起一大批有水平、有质量的欣赏者、批评者，则无法扭转这种颓势。亦即是说，通过"美育"，解决书法审美价值观混乱无序的不良现象。

三，书法"美育"，又可以成为视觉艺术大家庭中的一个根本性的、又是崭新的基础训练科目。从素描、速写、画石膏像、透视学、解剖学，到静物写生、风景画，凡进行美术训练者，都是从这些西洋美术基础科目开始。这是因为中国的近代教育、近代美术教育都是从西方引进、以西洋画为模板的西洋化造型意识，而中国自己过去并没有这一套方法，倘若不用西洋的也无其他方式可用。但一旦有了书法"美育"，以抽象的点线笔法和汉字造型为出发点，反倒可以创造出一种具有中国特色的、饱含传统文化基因又能运用新思维新方法的、放之四海而皆准的造型基础训练系统。这是书法"美育"不限于书法艺术本身，而是有能力覆盖整个视觉艺术世界的富于开拓性的历史贡献。

四，书法"美育"，立足于传统文化，开辟出一个华夏文化、文明的解说、滋养

通道。在目下"美育"多取世界名画（油画、版画），西方文艺复兴时期雕塑、建筑，还有交响乐、歌剧、芭蕾舞等等为范例的情况下，特别提出书法美的"汉字"（对象与目标基础）、"书写"（行为与过程方式）两大要素，以此作为西方不具备而中国独有的传统美学类型，使它在艺术学习欣赏中，成为"树立中国文化自信"、完成"中华民族伟大复兴"的大格局中不可或缺的一个组成部分——美育中可以缺油画而取雕塑，可以近交响乐而远建筑，各种艺术之间，在宏观的"美育"立场上说，都是选项而不是唯一，但书法之美，事关五千年传统文化基因和发展命脉，却是必不可少的。

书法是一门抽象艺术，对可能零积累、初入门的公众而言，倘若没有经过长期的专门训练，对它的确会很难理解，更难介入。现成的生活经验如色彩、物象、形体、空间，种种直接的具象感官内容，根本无法被轻而易举地简单沿袭借用于书法。这种无法现成移植和搬用的特征，导致书法作为艺术观赏对象与生俱来的陌生与隔膜，相对其他艺术而言，严重缺少亲近感。每一个即使"菜鸟级"的艺术爱好者，去看画展时不会紧张，因为画得像不像总能判断；去听音乐会、看芭蕾舞表演也不怵，好不好听、好不好看总是知道的。只有这个抽象的书法，既无优美的形态，也无绚丽的色彩，更无一望便知或可据以"讲故事"的物象外相。唯一能判断的，就是是否整齐工稳，但这又是写字式的标准，与书法作为艺术没有太大关系。而天才勃发的惊世之作，又并非一介爱好者所能把握。

亦即是说，在其他音乐、舞蹈、戏剧、绘画、雕塑的任一艺术门类中，在最高端的艺术名家大师展览创作之前，首先是通过同为艺术本位的"美育"，培养造就出数以百万计的艺术爱好者作为基础，他们也许只有初步的实践体验，但在"美育"的滋养培育下，对本门类领域的审美要领和标杆高度却是了然于胸，亦即眼光和判断力是毋庸置疑的。他们构成了艺术时代和历史的丰厚底盘和肥沃土壤。但唯有书法艺术，因其晚熟，却不加思索、简单粗疏地沿用了现成的"写字"（文化技能）作为自己的立身之基，从而在艺术美创造的高端，和实用（非书法"美育"）的文化应用写字之间，形成了一种"脱臼"式的错位，形成了极大的落差，从而使书法艺术自身本应有的"美育"基础基本上无所依傍，形成了整个时代尤其是整整一个阶层的"美盲"现象——没有"美育"，只剩下"美盲"；又不愿意面对严峻的事实，只好拿非艺术本位的"写

北宋　苏轼　《李太白仙诗卷》

字"来敷衍了事权作基础，而全然不顾两者之间在功能、目标、价值观、行为方式上的截然不同。这样的尴尬，是书法以外的其他任何艺术门类所没有的。

从这个意义上说，当代书法是没有"美育"的。只有写字的文化技能教育，而没有建立在艺术审美能力基础之上的"美育"。没有"美育"的结果是：有海量的艺术参与者，但大多数人在书法艺术审美上却是"美盲"。天下滑稽，莫此为甚！

书法"美育"的重要性，正是在这样或正或反，或专业或社会化的反复对比分析中，才逐渐凸显出来。有了它，才可以讨论书法艺术基础是在写字的工具基础之上所形成的审美基础，更可以讨论最高端的书法艺术创造的历史使命和时代目标。由书法"美育"而引出的公众层面上的审美能力培养，作为书法未来发展所依靠的艺术基础而不是写字基础，与已有的艺术创作的高原高峰，构成了一个"普及／提高"的双轨形态。它作为基本发展模式的良性循环生生不息，才是今天这个时代最迫切需要的。

2019 年 12 月

于郑州完稿

书法"美育"的学科界说

书法作为诸艺术中最具特殊性的汉字传统艺术门类，决定了书法美的认知方式与传播方式，必然拥有其他任何一个艺术门类都无法比拟和替代的特定专业要求。这也是我们在讨论书法"美育"时所遇到的最关键挑战，它甚至构成了一个时代命题，是在大力推广传统书法艺术时难以轻松面对，甚至在当下现实中因过去固化的认识思维笼罩下所难以跨越的认识瓶颈——比如许多自称字写得好的书法家，其实很可能是"美盲"或艺术盲。但无论本人或广大受众，都未必已经清醒地意识到这些症结和问题的严重性。

有感于书法在当下的实际情形，也基于我们对书法艺术弘扬所具有的责任感、使命感，在经过了长期投身于高等书法教育、学科建设、创作模式打造的较高层面研究与思考之后，忽然发现还应该从书法文化的根基出发，从它的思想观念土壤切入来进行根本性的检讨与省视。在2019年推广"蒲公英计划"时，我已经有机会发现、发掘、寻找到了一些非常主要的命题，于是，有了去年撰写的两万言论文《书法"美育"说》。

关于书法"美育"之于当代乃是必须正面对待的首要关键主题，一旦被提出，能否成立，必须要由学术界进行立体的多角度、多层次、多方位的反复论证。于是，就有了这篇《书法"美育"的学科界说》。

一、字的审美与书的审美：三种不同的美

（一）天然之美

不能说古代实用的写字、写毛笔字就没有审美，早在族徽刻符时代，从二里头文化、大汶口文化、半坡文化时代开始，亦即从夏末、殷商到西周早期，任何一种陶文刻符、甲骨文、早期族徽金文，哪怕是最简约的一横一竖，只要是横平竖直、天圆地方、斜正相生、分割均匀，则必然已经有了最起码的审美——颠倒粗杂、混乱突兀，不讲比例均衡，当然是缺少必要的审美元素的；那么忌避于此，纠正偏差、力求正确的努

唐　钟绍京　《转轮圣王经》　　　南宋　《司马伋告身》　　　明　沈度　《谦益斋铭》

力，当然就是在讲究审美了。且不说作为汉字前身的陶文刻符、甲骨契文、金文族徽这些还未成为成熟汉字系统的早期形态，就是佛教写经的"经生"、碑志石刻的"刻匠"、宫省六部的"楷书手"、版刻印刷的"雕版工"、明清时代常见的"台阁体""馆阁体"，乃至官府奏章公示或还有文书图籍的专职抄手，所写的千篇一律的端楷正字，当然也必有审美在焉。这是因为，汉字的存在本身就已经是一种美感的充沛存在，"字"这一对象，本身就具有先天的美感。

与世界上绝大多数文字取表音文字的记音方式完全不同，汉字走的是一条独辟蹊径的表形之路。这"表形"的历史印记，就是我们在古文字学的学术研究范畴中反复提示的"象形文字"文化遗传基因的规定性。古代传说，牵涉到上古时代的伏羲和黄帝史官仓颉。

西汉司马迁《史记》：

　　太昊（伏羲）德合上下，天应以鸟兽文（纹）章，地应以龙马负图，于是仰观象于天，俯观法于地，中观万物之宜。始画八卦，卦有三爻，因而重之为六十有四，以通神明之德，作书契以代结绳之政。

东汉许慎《说文解字·序》：

> 黄帝之史仓颉，见鸟兽蹄迒之迹，知分理之可相别异也，初造书契。

伏羲传说中所述的鸟兽之“纹章”，龙马所负之“图”，天地万物之形之“象”，皆赖于“观”，八卦之“画”，这些都指向“形”而不是“音”。仓颉传说中所述的“迹”之见，也皆针对“形”而发。它们都成为我们明指汉字是象形文字属性的根本理由和依据，于是，“视”之美、“观”之美、“画”之美、“象”之美、“迹”之美、“图”之美，总括而言则是视觉的“形”之美的存在，自然是题中应有之义。在汉字漫长的萌生、成长、成熟过程中，从鸟蹄兽迹之象开始，必然是先有观形之美（而非记音）在焉。

观形之美，是体察独特的汉字之美的首要立场；当然，它也是展现写字之美的必然前提。作为一种承载美的物质形态，从“字形”开始，“汉字”—“写字”，当然都具备了汉字形态美和它背后的书写行为美的一系列审美内容。由此得出一个结论：鸟爪兽迹、仓颉造字、陶文刻符、甲骨文、金文，从有象形文字开始，到早期上古文字应用，只要“形”在，“美”当然就在。只不过，美是构成元素，而不是追求目标。文字从简约到繁复，又从应用芜杂、各行其是到逐渐规范、定于一尊，如秦始皇“书同文”，如汉时的朝廷“正字”活动和《说文解字》的诞生，各种文字整理梳理形态鱼贯而出，首先都是基于文字纪功述事意义准确加方便快捷的应用需要，而不是审美的需要。但因为来自于文字起源时代“鸟蹄兽迹”“观象画物”的象形出发点，每个汉字在沉淀、演进过程中与生俱来的图像造型美感，也必然被同步地包含在内。今天来看当时陶瓦、甲骨、青铜彝器和简帛上的书法之美，首先即表现在汉字之美和日常书写之美的层面上，如此而已。

我们可以把上古文字所包含的汉字之美，概括为一种发乎本能的浑然天成、巧夺天工的“天然之美”。

因为它的早期形态自然原生性强，生机勃勃，规则不稳定又自行其是，甚至略嫌纷繁零乱，这种“天然之美”反而吸引了我们今天羡慕的眼光，成为我们今天心向往之又遥不可及的理想境界。

（二）技能之美

当汉字成为中国几千年传统文化的物质载体而记录着从古代文明到当下社会生活

北宋 《敦煌户籍习字手稿》

时，先学写字就变成了学文化的唯一标志。文化的传播，首先依赖于汉字的传播。于是，学写字就成了学文化最最根本的基本功。汉字之美，尤其是早期汉字构形过程中所带来的"象形"和"应理"的"天然之美"，就依靠文化技能（识读写）的承传而得以绵延不绝、发扬光大。中国历来对"文盲"的定义，就是不识字、不会写字。"扫盲"的第一步，就是先要学习"识文断字"加上学会书写汉字的技能，但可以肯定，这是一种"文化技能"而不是艺术审美。

通过学写汉字能够达到学文化的目的；在这里，写汉字本不是目的，而通过识、读、写的手段和过程，掌握文化，这才是目的。既然写汉字本身不是目的，再要进一步刻意去发掘汉字之美就更构不成一个哪怕是次要的目的了。所以，无论是成系统的甲金文、秦篆、汉隶、唐楷，再到六朝经生抄经，汉唐省部官衙书佐、书史，乃至明清台阁体、馆阁体，都是以书写服务于文辞，"美"只是一个被裹挟而来的"附加值"而已。所有汉字之美、书写之美、书法之美，都必须服从一个最根本的目标："达意"。遣词造句、寄言叙事，唯有语义的传达才是最根本的，美的传达只是附带而已，必须服从于文字"达意"而不能反客为主，更不能鸠占鹊巢，越俎代庖。《汉书·陈遵传》卷九二有记载：陈遵"略涉传记，赡于文辞，性善书，与人尺牍，

东汉 张芝 《冠军帖》

主皆藏去以为荣"。

我们通常的习惯理解是，陈遵既有文采（赠于文辞）又擅书法（性善书），以为这就是汉代书法艺术美表达的最早证据。但从书法美的不同层次区分出发，这个"书"，应该不是指艺术上的书法优美，而只是"书写"优美，其标准是端正、整齐，便于文辞阅读上的易识易读；或许还有匀称平衡、比例合度、笔法统一、规行矩步，这是一种在先民尚处蒙昧、幼稚与拙陋基础上追求理性的千篇一律的初级的整饬之美，它面对的是文字传播和应用（应试）的用字要求，与书法艺术并无太大关系。亦即是说，"善书"是指善书写，而不等于善书道、书法、书艺。与陈遵同时代或前后如张芝、索靖，以及三国时期"善史书"的胡昭、邯郸淳、钟繇、卫觊、韦诞等（见《三国志·魏志·胡昭传》）"并有名"者，应该都是同一类型，即书写（写字）有名而不是书法书艺有名者。

同为《汉书》卷九二的《陈遵传》还有如下记载，可以帮助我们佐证汉晋时史籍记录"性善书"重应用的美学属性：

> 王莽素奇遵材……起为河南太守……（遵）召善书吏十人于前，治私书谢京师故人，遵凭几口占书吏，且省官事，书数百封，亲疏各有意。

在河南太守陈遵"性善书"之同篇，又举另外的太守帐下"善书吏十人"，这明显是书写实用美观的工具技能要求，而不是艺术的要求。"吏"的身份也表明它是一种专司公文书写的职务行为，与"书佐""史书""楷书手"应属同例。这个"善书"，

应该是文化需求，而不是审美目标。

汉字书写的审美，是建立在文化技能掌握、文辞记录传播的目的之上的。美的存在是客观的，但美不是目的，而有能力向文化、文史、文辞提供优质服务，才是汉字美存在的理由。故而，我们把它概括为汉字应用工具层面上的"技能之美"。它不是"天然之美"，它是人工的，需要反复训练的。

在有严格而庞大的"它者"（即文化全领域）存在的观照下，从芜杂走向规整，从散乱走向法度，字正腔圆，横平竖直，乃是汉字书写在应用上的最高境界。体现在传播表达字义辞意、为文史文化提供最贴切的服务方面，"书写"作为文化技能工具之美的基本立场，是非常合乎历史逻辑的。

（三）表现之美

从近代"西学东渐"开始，钢笔输入中国，书写媒介变成简化汉字，书写工具改成钢笔，书法与毛笔书写逐渐退出实用舞台。文化技能与工具的社会实用需求不再，书法以退为进，为保证自己几千年血脉续存、薪火不灭，在实用功能已被逐渐淘汰之际，毅然转向进入艺术领域。鉴于汉字成形之初先天拥有的美之意识和审美基因，以强化其美学和艺术表现来达到凤凰涅槃、"浴火重生"，这才确保中华文明不致中断。在清末民国当时整个社会时代的大氛围笼罩下，连文明转型、文化改革，都要从革除汉字入手，要废止汉字，改用罗马字化、拉丁化、拼音化，鲁迅和钱玄同甚至还有"汉字不灭，中国必亡"的偏激宣言，汉字的悖谬命运尚且如此，书写与书法又何论焉？被逼走投无路不得不另觅新径，走向艺术化道路，其实也是时势所迫而已。

但其实细细想来，汉字书写在审美元素支持下的有限艺术化取向，并不是从清末民国开始的。在中国书法史上，我们信手就可以拈出几个非汉字书写、非文化技能工具属性的典型例子。

首先，是从汉末到唐的狂草现象的兴起。

汉末张芝善草书，基本上还是指"章草"，因此还具备可识可读的文字应用要素，可以与大量汉简的隶草、章草或是晋唐小草等量齐观；从王献之直到唐代张旭、怀素，则是一个完全不考虑文字辨识的应用功能的纯艺术化尝试。"颠张醉素"之"颠""醉"或还有"狂"，表明这是一种非常清晰的崭新的书法艺术价值观。

唐 张旭 《古诗四帖》

　　狂草是汉字规范中的"方外之地"，在文字应用方面，狂草书完全不同于我们熟悉的汉字规范，也没有在文字功能所必须具备可识可读功能方面的任何优势。

　　在狂草书艺术家极其随机的遣兴抒性、偶然性极强的挥洒过程中，在喷薄而出、酣畅淋漓的即兴抒发中，在奔蛇走虺、一泻千里的激情四射的炫人眼目中，我们看到的立场是：在书法艺术中强调唯文字识读正确的努力是不值一提的。除了初学者在努力辨识指认之外，大部分观众所采取的态度，不是认知，不是辨识，而是不计功利、不求功用的审美感受。这并不是完全否定文字识读正误基础能力的价值，而是在信奉文字本身（草法）正确性的前提之上，着重于狂草书出神入化的审美与艺术表现的丰富变化，以及更重视在艺术创作过程中的书法与人之间的交融关系：抒情写意。这样的范例，有张旭的《古诗四帖》，有怀素的《自叙帖》《苦笋帖》，也有黄庭坚的《李白忆旧游诗卷》。即使是非常有经验的书法观赏者，因草法难以掌握，也无法一口气按顺序识读完整篇而一字不差。

　　汉字的识读，汉字正书的统一规范，汉字的形音义，汉字的笔画结构，汉字的"六书"，所有这些，都是书法也是草书或是狂草书必须依靠的坚实基础，没有它们，就不会萌生出狂草书这一书法艺术形式。但一旦狂草构成稳定形态，却又不再回过头去斤斤计

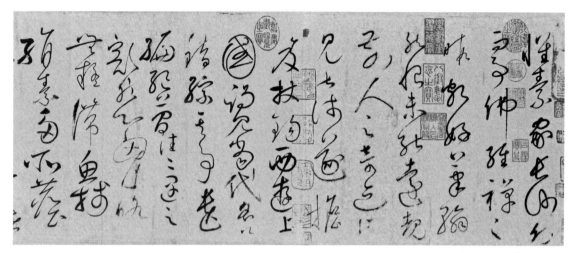

唐 怀素 《自叙帖》

较于汉字原有在明面上的基本规则要素，是站在作为结果的狂草书终端本身，来专心追究它的艺术表现。而这样凌空而超越的立场，是站在汉字识读、汉字书写、汉字应用的文化立场上所无法想见的——写的还是汉字，但却不作文字想；而是利用汉字最极端的狂草书，有意切断其实用识读功能，从艺术形式立场上进行全新的视觉表现的发掘。当然，如果是只关心写字技术者，自然不会承认这一点，不会这样去想：汉字书写以上，还有个书法艺术。

其次，在文辞功用上，开始录古人经典诗赋而不限于日常实用记事。

过去从结绳和八卦、书契开始，文字创造和书写就是为了记史述事，甲金篆隶、鼎彝碑碣、简牍缣帛、寸楮尺草，还有账册地契、诗稿日记、文献抄誊、诏命官告，皆为时史，以书写文字记载之，无一例外。上至皇亲国戚、显宦贵门、督抚府县，下至士子乡绅、坊巷店肆的银票借契，无不以书字为据，文辞为凭，这是全社会的最大覆盖面，其实原本不是为审美和艺术而设，而只是在最广泛的文字书写应用平台上，以"用"（而不是美）为本，绵延久长。而"美"在其中则是一种附带要素，它就像建筑、家具、服装之类，在一个生活功用的前提下，以艺事为饰。

比如建筑行的泥瓦木工们，造庭院屋轩、四梁八柱、楼阁回廊，是基本的生活空

间构造，而雕梁画栋、黄瓦粉墙、窗棂砖阶，则是附加的建筑之美。有它自是极好，简朴一些也不妨碍应用的起居生活。但若进入到"建筑艺术"的艺术美创造层次，其最高端之人才，非仅泥瓦木工，遂有建筑艺术设计师。

又如家具行的木匠们虽制造各种大橱供桌、矮柜短凳、靠椅搁几、闺床书案，也皆是每日实用的应手器具，功用自是第一。但只要是名手专门技艺，必以精工细作，引入工艺美术精雕细刻手段，遂施以附加的匠作之美，如抛光打腻、洁净润滑、平直挺顺。但同样的，没有这些附饰，家具

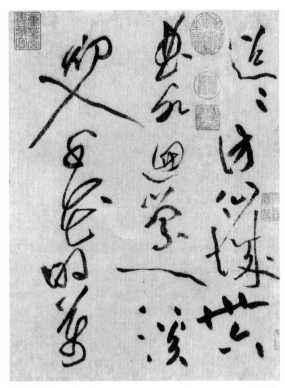

北宋　黄庭坚　《李白忆旧游诗卷》

作为主体并不失功用，而"美"则是依附于"用"而已。如果上升为艺术创作美的呈现，其最高端之人才，则非止木匠，而成家具艺术设计师。

至于服装一行，巧手裁缝们制作衣裳裙袄、丝绸绢帛、短褂长衫、冠巾屐履、扣领袖袜，本是为蔽体饰身之用而设，更进一步追求取美之道，遂有绣金描银、嵌玉饰革、凤冠霞帔、描红叠翠，以精工华饰为附加，遂使"用"上加美。如果再加上艺术美的创意展现，其最高端人才，则非限裁缝，而得为服装艺术设计师。

以此来看书法，倘仅以写字技艺视之，则等同于泥瓦工、木匠、裁缝而已。只有在此中除重视实用书写功能并以之为基础和出发点之外，进而寻找更高的以审美为中心的艺术创作目标，才能使写汉字、写毛笔字之"用"，上升为书法艺术之"美"，从而使古代的书佐、书吏、抄经手、楷书手、誊抄工，真正转型成为今天的重视审美、表达美、创造美的书法艺术家。转型的关键，则是看在每个人在熟练书写技艺之上的

想象力、创造力，和它们在每一件书法作品中的含量、比例和主导性。

怎么算是有表达美、创造美？什么算是艺术美？端正整齐、规行矩步、一丝不苟的毛笔字书写，当然也属美，但这是较为初级的书写技艺技术之美，就好比熟练的泥瓦工、木匠、裁缝，还有传统工艺美术师也会精心制作，当然也有均匀、统一、齐整、规矩、平衡等美的因素。但上升为艺术美的表现与创造，在技艺熟练的"物质基础"上，还要加入两个关键要素：一是主体表达。有没有每个个体千姿百态的艺术家个人的"达其情性，形其哀乐"（孙过庭《书谱》语）的展现？二是形式独创。一件优秀的书法作品，能否经得起建立在汉字符号基础上的"音乐节律"（即"时间·绵延之美"）和"图像形式"（即"空间·形态之美"）的书法审美检验？

追求书法线条造型的"时间"与"空间"之美，当然与汉字的"识、读、写"即应用的目标完全不同。其实，这也不是现在才有的思想命题。早在宋代，已经有清晰

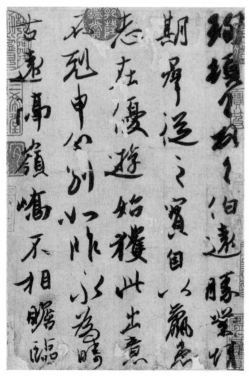

东晋　王珣　《伯远帖》

西晋　陆机　《平复帖》

的转型萌芽了。宋代以前的书法经典，基本上是以文辞语义传播为主要目的，而以书写之美作为附属，无论是甲骨金文、秦篆汉隶、碑碣简牍、尺牍诗稿，都是有文字文辞功用在先，亦即是应用在先，审美是为更好地传达文意字义服务的。即使是文人作书，如陆机的《平复帖》、王珣的《伯远帖》，"二王"父子如王羲之的《频有哀祸帖》和王献之的《鸭头丸帖》，传索靖的章草《出师颂》，直到《兰亭序》《祭侄文稿》《黄州寒食诗卷》，都是文章先于书法，无一例外。

唯一值得重视的，是黄庭坚。黄庭坚也有许多记事的书法作品传世，但正是在他这个特殊的聚焦点上，我们看出了一种新的倾向：黄山谷有《李白忆旧游诗卷》《廉颇蔺相如传》《刘禹锡竹枝词》，论文辞都是古已有之，他只是转抄，且都出于《李太白集》《史记》《刘禹锡集》，都有刊本便于阅读；再抄录这些古诗文，显然不是为了经典文辞传播的实用誊录需要。那么如此选择文辞，应该只是为了要寻找一个书法笔墨挥洒的文字载体，重在笔墨挥洒（艺术表现）本身。这才是以审美、以艺术表现居先的新做法：经典的名家诗文，配合自己精心的艺术创作，古诗文有刊本在随手可读，而书法艺术美的表现，才是黄庭坚作为书法艺术家的重点。

这样非实用、不重视文辞传播的多件书法作品的出现，作为一个关键标志，告诉我们的重要结论是：书法正在试图摆脱为文辞记录传播而写的应用传统，从而走向审美视角主导与更重视艺术表达，而不再安于作为实用文字书写附庸的地位——写什么不再重要，而怎么写（怎么进行艺术表达）才是最重要的。

东晋　王羲之　《频有哀祸帖》

东晋　王献之　《鸭头丸帖》

唐　颜真卿　《祭侄文稿》

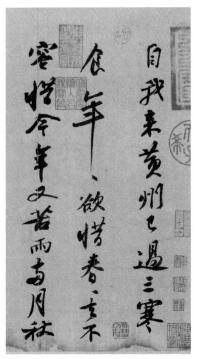

北宋　苏轼　《黄州寒食帖》

宋代文治兴盛，导致了文人士大夫社会地位的大幅提升，黄庭坚在实用的文辞传播与艺术美表达方面的倾向于后者，为书法艺术的真正成熟开辟了一重新境。后来的赵孟頫、鲜于枢、文徵明、徐渭、董其昌、王铎无不沿着此一路径继续前行，至清代甚至民国无不如此。因此，我们可以判断：黄庭坚首开风气并作试水之举，元、明、清书法家持续跟进，终于形成了以文辞应用传播为目的的实用书法（技术书写），和不强调精心选择实用文辞而重在以挥毫抒情塑造审美境界的书法艺术表现（艺术书写）的"双轨制"。而两者之间的分道扬镳，预示了书法成为完全只供视觉观赏的纯艺术的无限可能性。

适当摆脱旧有的作为"主体"的文辞束缚，而使它转换为"载体"，从而走向更自由的艺术创造，这是宋代以来书法家们所作出的巨大贡献。它决定了黄庭坚以来八百年书法史几百位代表性名家共同选择的前行轨迹。

整齐划一、易识易写的书法（毛笔字），是以文字文辞传递为核心的初级美感的追加。而站在书法作为艺术的立场上看，酣畅淋漓的发挥、表达、表述、表现，才是书法审美的最高境界。我们把这样一种美学形态，定义为"表现之美"。

"天然之美""技能之美""表现之美"三个类型的区分，代表了我们今天的美学认知水平，和我们试图重建书法"美育"的重要理论依据。

二、书法艺术审美学习的三大类型

"美育"本是一项含义明确、轮廓清晰的社会文化功能指标,先贤蔡元培提出"以美育代宗教",把美育与宗教并列,可见在百年以来功利社会的制约下,至今甚不景气的美育,在大师名家心目中地位有多高。

书法之"美育"作为一个时代目标,在书法作品欣赏和书法技法学习中必然会强调"审美居先"而不是写毛笔字式的"技能居先",其实它包含了三个不同层面的指向。

(一)美感的培养(个人)

任何事物,无论是大自然的山水、天地、花草、鱼虫,还是人工的士农工商、市陌坊巷、衣食住行,包括柴米油盐、婚丧嫁娶,在人的眼睛里,都会产生美感。"爱美之心,人皆有之"就是最基础的美感。但它们未必是艺术,如音乐、舞蹈、戏剧、绘画、雕塑、建筑、摄影、影视,当然还有书法所指向的美感。即便有了总体意义上的艺术美感,但书法所拥有的美感,仍然有其独特性,并不能等同于音乐、舞蹈、戏剧、绘画、影视等的各自美感——不同材料、不同介质、不同形式、不同感官,即使在面对同一个题材和主题表现时,也是各行其是、各擅风流,在美感的塑造和美感获取规则的建立方面,多姿多彩、千姿百态。

我们要强调的书法"美育",自有其艺术门类所规定的专业性。其"美感"的培养,必须是站在书法学科和专业立场上,是在艺术大家庭中拥有独特地位的、从汉字书写出发上升成为书法创作的"美感"。简单地把音乐、舞蹈、戏剧、绘画、影视的兄弟艺术门类的"美感"移植过来,以为有了这些其他艺术的修养积累,就一定能获得书法"美感",占尽优势,捷足先登,这是难有成效并且必会离题万里、南辕北辙的。

"美感"能力的培养,首先指向每一个个人。初级的入门级的书法爱好者、书法观众乃至高端的书法评委,作为个体其实都面临同样的问题。而且,并不是资深的书法家就一定在书法"美感"方面得天独厚。毋宁说,书法"美感"的系统养成,老书法家和青年书法爱好者不分伯仲,并不见得老书法家一定处于优势地位,其实他们是处在同一条起跑线上。

关于书法"美感"的培养,需要先澄清几个可能会有的错误认知。

1. 要防止忽视整体性,缺乏对书法艺术全面的审美把握。

许多专攻一体的书法家，善魏碑者排斥唐楷，擅篆隶者否定行草，痴迷尺牍小札的批判榜书巨制，碑帖相争不下，民间书法对抗经典法帖，种种情形不一而足，皆是以己之长攻彼之短，偏于一隅，视野狭窄，只以自家技巧经验遍衡天下事。在过去没有学科意识之前，大家见怪不怪，习以为常，使"美感"的呈现和培养缺乏共通标准；又多以偏概全，也缺乏"公信力"。因此，今天我们重提书法"美感"，必须要有一个宏观的视野和胸襟，海纳百川，有容乃大。赋予新时代的书法"美感"养成，首要的是书法美的整体观和全视角。甲金简帛、秦篆汉隶、卷册条幅、唐楷宋行、南帖北碑、钟张二王、颠张醉素、欧颜柳赵、苏黄米蔡，都必须在"美育"和书法"美感"培养方面，拥有同等地位。它不同于创作实践。一个书法家的实践如果包罗万象，那可能就是"大杂烩"，"样样通而样样松"；所以必须强调精度，强调独特性而杰出。但"美育"的目的恰恰相反，它要的是每一个书法美的解说者面对浩瀚博大的经典如数家珍，以"全书法"的眼光，培养起观赏、理解、把握、阐释的能力；要做到各种书法"美感"都能聚于旗下，无一缺席，拥有清晰的整体观。从这个角度上说，书法家创作实践和书法"美育"，是一种相反相成的关系。

2. 要防止片面强调技术体验，以写得好替代审美观赏立场。

书法"美育"面向大众，在高达上亿人口的书法爱好者中，不可能人人都成为书法专家，也不会人人都想当专家。大部分爱好者作为观众，是动眼动口不动手，喜欢看、喜欢品味而已。但在书法界更有一种偏见：自己不会写，怎么可能有能力观赏？于是，取得实践经验是前提条件，自己都不会写或写不好，讨论书法美，隔靴搔痒，纸上谈兵，谈也谈不好。

如果说要做精深的一流研究，没有优秀的实践积累的确难以实现，但作为芸芸众生中的一个书法爱好者、欣赏者，绝大多数并不需要必须先动毛笔、先会写字才能有资格成为书法展厅里的观众。就像一个受众不需要先具备拉琴技术、先会声乐技巧才能走进音乐厅欣赏交响乐或歌剧，一个观众在走进美术馆看凡·高或齐白石画展之前也不需要先学油画、中国画的实践绘画技巧。看京剧、看雕塑展、看芭蕾舞，都不需要先进行技巧训练才有资格走进剧院和展厅。作为一个艺术圈最常见的大量受众（观众和听众），众生平等，随时随地都可以介入艺术审美，进入"美育"层次。因此，

倘若我们只是站在艺术家最有优越感的技巧立场上，以己度人，一厢情愿，以为作为书法观众接受书法"美育"熏陶、提高审美水平，必须先从学习技巧开始，这样的观念认识是非常有害、不合乎逻辑的。"美育"需要的是审美眼光和眼界，有机会体验一下实践技巧过程，当然求之不得，有助于深入全面地理解体察书法艺术美的各种表现形态；但如果没有这样技法体验的经历，也不妨碍我们对书法美的把握与探究。书法"美育"的关键，首先是在着力培养每个书法"民众"即凡夫俗子、芸芸众生之对线条结构、汉字造型的美的感悟力、体验力。它的重点，在眼而不是在手。

书法"美感"，依托于汉字符号，却不等于汉字符号。今日我们的习惯认知，是习惯于以汉字书写（写字）作为书法艺术"美感"的替代品，这正是历几十年人人热衷于书法，但却在书法"美感"培养方面几乎空白、毫无积累的"书法热"病症所在。书法的汉字符号形态十分抽象，不像造型、形象、色彩、透视、人体结构那样，正确与否一目了然，一个普通老百姓也可做出粗浅的起码判断。书法美的展开和它的含量，是形态的平衡、均匀、对比、渐进、放射、连续，以及更抽象、更不易理解的线条力量感、立体感、节奏感，还有金石气、书卷气。它们完全无法以常识、本能、直觉来进行优劣区分。不经过一定程度的前期引导、解说训练，可能完全不得要领、不明轻重、不知所云。过去我们只是用写字方式作为审美标准，要端正、均匀、整齐、划一，其实，从书法专业学科立场来看，这些最基础级的要求，对于整个书法"美育"和书法艺术"美感"提取和梳理而言，简直是九牛一毛，连最初级的 ABC 程度也未达到。

（二）美学的建构（理性）

书法"美感"的产生与获取，具有瞬间性与偶然性。但要对它进行体验和固化、稳定化甚至是规范化，理论的介入必不可少。

严格地说，"美感"是一种瞬间的生理直觉，是感官意义上的感觉获得。它不属于理性和思想。从"美感"产生的性质来看，它应该是一种单向的（以外象的作品投射到受众）、单循环式的过程。作品的存在是客观的、静态的、被动的，谁看都一样，对象不因观众男女老少的不同而发生相应变化。而受众的作用，也是一种感官的直觉因应。有对象，有接收，并不需要太多思考、思想、思维，下意识的、直觉的美丑判断，眼耳即视觉与听觉官能的瞬间条件反射，即是全部。

但一旦进入到"美感"的书法专业和艺术美层面，情况就大不相同了。很明显，书法初学者所得到的"美感"和专业书法家所反映出的"美感"，必然差别极大；专注于写字技能的职业抄书手的"美感"需求和强调艺术表现力的书法艺术家的"美感"期待，当然会迥然有异；一个教习字课的中小学语文教师，和一个大学书法系科的教授，对"美感"的解读方法和关心视角也必定会截然不同。

于是，含混的大而化之的"美感"就有了分类、分性和分层次的可能性，它构成了"美育"所需要的学科形态。如果说站在语文的立场上看，"美育"一旦构成"学"，即成"美学"；那么我们更愿意指出，"美学"本来依赖于哲学，是一个更宏观的学科顶层架构；"美育学"则是它的一种具体展开形态。它们之间有重合，但还是有大与小、抽象与具体的不同目标指向。

在讨论美感时着力引进美学的思想武器和学科力量，具有什么必要性呢？

首先，任何一种对"美感"的定义，以及整体研究与讨论，必然会强调理性的重要性。"美感"本来是感性的、直觉的、个体化的，但它一旦构成学习课题，就只能表现为理性的、有普遍性与通用性的、整体视角的。于是，学术、理论、文献、历史，证据、逻辑、归纳、推演，这些本来在感性之外的思想方法和学术思维，顺理成章地成为研究"美感"的必须，同时也是书法"美育"得以成立的依据。它不仅仅在意对美的形态（自然美或人工美、生活美或艺术美）随机而生的、瞬间获得的、浮泛或深刻的"感受"式反应，它更希望在"美育"层面上把已有的感受条分缕析、按部分类，以美感产生的主体（观赏者即人）、美感传递的方法和途径、美感所具有的品质和指向、美感对应于具体的视觉形式（包括线条、字形、章法和整体感）的特定管道，由感性的"美感"上升为理性的"美育"和它背后强大的理论支撑"美学"，并将之固化下来，成为一些明确清晰的规范框架、条例和原理原则。不如此，瞬息即逝、不可捉摸、又寄生在每个观众个体而未必拥有普遍性的原生式"美感"，既构不成学问，更无法成为一个有轮廓可以复制、传播、塑造的"美育"系统，从而为每个受众群体所认可接受、供每一代受众的代代嬗递所沿循。

"美感"体验、"美学"定义、"美育"传承，是个三连环的伸延关系。"美感"是实践经验，直观随机；"美学"是理论定义，讲究思维秩序和逻辑理性；"美育"是传

递生发、培育承续、引导启发、滋润传播、以一引万、以高领低，塑造全民族的审美品格和"美育"修养。而在此中，"美学"的存在是一个关键转折点：如果没有它，"美感"获取的偶然性太大，稍纵即逝；又如散兵游勇、一盘散沙，了无秩序。同样，若是没有它，"美育"的传播和培育就无章可循，无法可依，零乱纷繁，主次不分，一叶障目、不见泰山。唯因有了"美学"的理性和学科框架，还有方法论规则作为依靠，才能下引而上达，融会而贯通。这就是说，"美学"的理性，是"美育"得以展开的根本。

以"美育"立场看"美学"，不必奢谈黑格尔、康德的高头讲章，也不必讨论美是主观的还是客观的，更无须涉及作为概念的抽象、具象、抒情、写意；不从概念出发，而是从作品对象这个实际（实践体验）出发，一是了解每一领域的基本历史知识，二是对既有的古法、今法、形式、风格、"对象"有一个分类，三是从作品到作家，即对作品和人的"由物及人"有一种联系的能力。这是一般艺术欣赏在"美育"展开时需要着力养成的"美学"理性的基本功和出发点。落实到书法这一领域，则需要以下三方面的准备内容：

一是对各种不同书法的表现形态熟稔于心，首先要了解书法史的大概脉络，了解美与审美的基本关系，了解一般自然美与艺术美的差异与出发点、目标的不同，再了解书法美与其他艺术门类美的不同，如认真比较同为视觉艺术的绘画、雕塑，以及和表演艺术、听觉艺术的音乐、舞蹈、戏剧之间的异同关系。最好读几本《书法美学》《中国书法史》，形成最基础的专业知识储备。

二是对书法表现形式的各种具体类别能准确判别，如甲金简帛、碑学帖学、秦篆汉隶、唐楷宋行，狂草与"明清调"、书卷气与金石气等等，皆会表现为一种"美学"，以理性的学术与学科方式呈现出来；还要学会在一个约定俗成的历史认知模板和艺术形式认知模板中，进行类型化的展开与深入。

三是追究每一件历史名作背后的创造者，即书家的人与作品的美之间的关系。帝王将相、才子佳人、封疆大吏、平头百姓、僧尼道俗、贩夫走卒，皆有自己心目中的美，又必然会受社会地位、官阶职级、经济条件、地域趣味、受教育程度、家境贫富、个人性情等等的影响和约束，再就是创作过程中因人而异、因时而异的随机的喜怒哀乐、放纵收敛、即兴发挥，这就是从静态的书法作品到动态的书法家，是一个有血有肉的生

命体。

所有这一切，都与"学"即知识、学问、理性有关，不学无以为之。"美育"视域下的"美学"之不同于一般美学原理者，尽在于此矣！

（三）美育的推广（社会）

平心而论，当代书法史上最缺乏的，正是"美育"。

从文化界的一般认识上看，作为汉字的文化基础与技能，写字（写毛笔字）式的初级审美，即我们平时经常提及的供职古代官府的书佐、书吏和"史书"，还有抄书匠、经生书，明清的台阁体、馆阁体等等的整齐划一、布如算子的"美"，它与汉字与生俱来，自无须赘言。但是请注意，它是"写字"实用，而不是书法艺术，或者至少不是书法作为艺术的目标。它肯定不是书法艺术"美育"的专业出发点，但因为它遍布全社会，汉字人人会写，过去又人人必须写，所以它并不需要刻意去推广，放任自流、水到渠成，一切都是自生自灭、自然生长、自然成形，不必特意人为地去担忧写字的命运。在今天，如果不考虑互联网时代、键盘时代、语音时代和人工智能时代的侵入和威胁，写字功用的社会认知与接受度，本来一切正常，无须杞人忧天。

从专业高层的精英立场上看，书法是一种特征鲜明的艺术形式。凡成为书法家，首先应该是艺术家。但艺术家的创作是专门之学，不可能全民都必须来参与，不可能十四亿人只要会写汉字就都是书法家；在概率上说，它只是少数艺术高端人士以非凡智慧、卓越天才毕生付出努力的结果。改革开放四十年来持续的"书法热"至今未有消歇，每次国展五六万人的投稿量，几百万上千万的书法实践爱好者，还有几百所高校的开办书法专业招大学生，告诉我们的是书法艺术已经拥有一支专门队伍，书法作为一门古老传统艺术却深受时代喜爱、广为艺术界民众认可的有趣现象。它也同样不需要特意推广——论书法展的举办、参与者的热情，书法的社会基础远胜其他美术、音乐、舞蹈、戏剧、影视诸艺术门类几倍甚至几十倍。这支专业艺术队伍本来就是极其稳定的。

但同时，这竟是一个"美丽的陷阱"。

书法家们无不认为书法的社会基础极其雄厚，殊不知这个雄厚的社会基础，竟是"写字"的，而不是作为艺术的书法的。而"写字者"自认为只要写得规范工整，再

假以时日、功力深厚就必然会成长为书法艺术家，从而步入最高殿堂。却不知想当一个称职的书法艺术家除了点画规范、技术过硬之外，还要开宗立派、创造图式、变化风格、人无我有、独树一帜，还要比拼想象力、创造力，面向未来，构建新历史。

一方认为书法基础雄厚，因为汉字人人会写；另一方认为书法在艺术、创作、展览、研究、教育各高端层面兴旺发达，只要认真练字、人人投入即可以有机会成为书法家。但前者误把汉字视作书法基础，丢失了书法审美的"美育"基础；后者又把书法国展之类高端活动几万人的参与数量，视作书法群众基础雄厚的证据，却忘了许多民众对于书法审美的"美感"判断很可能是零基础，只是用"写字好"来粗糙地替代之。这样，在高端的数以千计万计甚至十万计的各级书法家和各大书法展的参展入选获奖群体，和大众十几亿的社会实用写字（多自认为是书法艺术）群体之间，显然缺少了一个中间"链"——这群人既不自命为书法家，更不想参展获奖，但也不满足于写好字应付实用，而是痴迷于中国书法之美的魅力，甘愿成为它的体验者、接受者、欣赏者、推广者、解说者（但不一定是实践者和成名成家者）。他们既不是写字匠，也不是书法家，他们是一个只关心书法审美、只重视书法文化（而不是只对书法专业创作或写字技能实践感兴趣）的更庞大群体。他们的存在，决定了书法"美育"不可替代的存在。

我们在这里发现一个有趣的现象：无论是非书法的写字技术，还是书法的艺术创作技巧，虽然两者之间互相对立、水火不容、南辕北辙，但在重视"技能"方面却是共同的。

而书法"美育"却旨在技能以外，寻找审美、美感获得的新途径，在有实践技能经验的基础上，更强调对书法美的人生体验。有如我们去听音乐会，看舞剧、话剧或京剧、昆曲，看油画展、国画展、雕塑展，不一定非要会唱、会跳、会画才有资格，能有实践经验当然求之不得，但如果不会技能体验或只是对笔法略知皮毛，只凭感受书法形式之美和它的历史名作典范的悟性和体察，凭已有的系统专业知识和对经典的烂熟于心，仍然可以取得很好的"美感"体验。而强调书法"美育"，正是基于这样的一种逻辑推演。它不针对"技能"（无论是写字技术还是书法技巧），而是针对专业的审美体验进而努力提升美学趣味。

书法"美育"口号的提出，正是希望在培养公众审美水平能力的提高方面，提出

一整套养成方法，就像过去我们为培养专业书法家，也有一整套高等专业科班的训练方法：博士、硕士、本科大学生，课程各有区别，各具领属。即使是学写毛笔字的，也有完整的规矩沿循：三点水怎么写，单人旁怎么写，草字头怎么写，走之底怎么写，横平竖直，藏头护尾，也要按规矩来。那么既然郑重其事地提出书法"美育"，当然也应该有一套自己的从价值观到方法论的体系内容以供参照沿用。

针对广大社会民众的书法"美育"能力的培养，一是要讲解古代经典名作，碑帖简帛，篆隶楷草，都应有充分的讲解和充沛的审美观感表述：从字形间架到线条笔法，还有章法构图，或还有材料之美和形制之美，这是作为观众在观赏时获取"美感"的最核心内容。二是要结合实践书写用笔，了解并灵活运用，再现古典书法呈现出来的各种表情和掌握它的表达方法。以有限的实践技能体验，加深和提升审美和观赏的高度与精度，使审美活动的品质达到应有的专业水准，成为书法本领域的"内行"——虽不一定技术熟练精湛，但堪称有洞察力和敏锐眼光的"内行"。三是将书法与其他视觉艺术门类对比，近的如书法与中国画、书法与篆刻、书法与抽象艺术、书法与金石简帛文字、书法与工艺美术，远的如书法与油画、书法与雕塑建筑、书法与西方现代诸艺，更远的如书法与舞蹈、书法与音乐、书法与戏剧影视等等。拓宽书法审美的世界性宽度，将独特的书法"美感"类型置于一个全球大艺术的背景之下来进行审美观照。

书法"美育"的推广，一定表现为一个以兴趣为主导，以审美能力培养为切入点，以服务大众即全民投入全方位参与为范围的、独特的、前所未有的新的书法学习价值观。这意味着我们要特别警惕作为它的对立面的原有习惯认识的再度被懒惰沿袭：比如，我们不鼓励在学习中迫于压力的细密烦琐的技术检测检验，甚至可以采取大而化之的鼓励态度；我们不强调"法"，即笔法、字法、章法的实际操作的娴熟程度，不以一件示范作品论成败，而更重视教学时教师生动活泼、丝丝入扣的审美讲解；我们的"美育"也不限于精英人士有机会进入专业培养的小范围如协会社团、高等院校，而关心全民性的、全社会各行各业人士甚至包括社区市民和乡村乡民的书法审美能力的提高。

三、结语

《中国艺术报》于 2019 年 12 月 11 日刊登记者张亚萌、尹德容的文章，讨论"中

央美术学院附中素描 100 巡展"的含义。但其用的标题非常精警,堪称为我们的讨论而设:《美育:为应试? 为表达? ——由"大师从这里起步:中央美术学院附中素描 100 巡展"说开去》。原文讲的是中央美院附中,又是针对素描而不是书法,讨论范围还是专业院校而不是直接针对社会性的大众美育;但其两个问号,却点中了今日书法"美育"的死穴。

——书法"美育"是应试? 还是表达?

"应试"是比拼写字技巧、书写能力的优劣高下,在技术上,初级的必然逊于中级高级的。地市级的书协会员必然低于省级,更低于国家级书协会员,获三等奖的必然不如一等奖的。这就叫"应试",有如高考,普通大学必然不如清华北大,不如"985""211"和"双一流"。又如体育比赛如奥运会、亚运会、全运会,世界冠军只有一个,要想争最好成绩,只能按其标准和评价模式进行刻苦训练,有一定之规,有严格的共同执行的标准,这就是"应试"。

而"表达"则相反,它不重视由行业设定的固定的目标级别(当然也会有水平高下的区分),但更在意主观个体的有质量的表达:这个"表达"是全方位的,可以是技巧形式的创意图像表达,也可以是经典解析的审美解说、文辞表达;可以是一个创作过程呈现或完成者角色,也可以是一个欣赏分析的观众讲解角色。即使是限于技巧训练,可以是精度极高的手术刀、复印机式的专业技术表达(可以以学院派教学课堂训练为代表),也可以是只取一端不涉全体的个人特殊理解立场上的表达(可以以何绍基临《张迁碑》、吴昌硕临《石鼓文》、白蕉临"二王"为代表)。至于心有所系、情有所动、理有所悟,更可以有各种各样的分阶段、分场合、分层次目标的"表达"。此外,还可以是教学示范引领、理论解说、经典名作分析等等,不一而足。总之,可以是围绕书法的一切,但不以书写技巧比高下为唯一。这就是书法"美育"。

长期以来,相对于高端的书法高等专业教育而言,书法"美育"的初级、大众性和它作为基础的存在,常常是与写字的漂亮工整、一丝不苟的基础混淆在一起的。这是从清末民国时就已经形成的既定传统,人人习以为常,不觉有异。

写字就是书法,书法就是写字。写字写得好就是书法,写字的人是名臣将相、翰林学士,他们写的字当然也就是书法——名人书法。在这样的逻辑关系里,写字写得

清　吴昌硕　《临〈石鼓文〉》

好有标准，写字者的身份高下有标准，唯有作为艺术作品存在的书法，其标准是不清晰的。但大家得过且过，似乎也习惯了。

如果没有从民国萌芽开始，在改革开放四十年之初兴起的"书法热"，如果没有独立的艺术组织——中国文联、中国书法家协会的成立，如果没有"展厅文化"时代的忽然到来和国展艺术评选奖赛与全民投稿体制的长期推行，如果没有艺术院校高等书法专业本科教育体制的建立，等等等等，"写字就是书法"的旧观念，会一直贯穿到今天。但问题在于，自古以来，实用写字是社会文化交流的第一平台。而在今天，钢笔字、电脑键盘、语音等等已经把实用写字（写毛笔字）逐渐驱逐出文化交流领域，书法只能退居艺术领域以求自保。"写字＝书法"的旧观念已经完全无法适应当今进入基于纯艺术审美的展厅文化式"书法艺术"的时代认知需求。从今天的"书法艺术"立场回溯检验书法的审美基础，写字观念已经完全无法胜任。而要寻找新的基础，专门针对书法艺术性的书法"美育"，才是我们最迫切需要的艺术的基础。

但只靠不过几十年的转型努力，而且还是缺少清晰的自觉意识的现状，当然无法

改变书法审美严重缺席的尴尬。长期以来，旧观念仍然阴魂不散，冥顽不灵，引写字为书法的当然基础者，即使在书法圈里也不乏其人。即使在书法专业化、艺术化的高等教育突飞猛进、快速发展之时，我们发现仍然存在严重的脱节现象：作为根基的基础教育，是写字式的；作为高端的专业教育，却是非常艺术化的；处于中间的大众书法审美艺术根基和意识培养的部分，这百年以来竟是空白。这可以说是当代书法学科建设的最大失误和盲点，更糟糕的是我们直到目前，对此还没有充分的自省自悟。

有一个简单的关系图式，可以清晰地概括出这一点。

今天我们在书法创作和学习过程中，习惯于以"技法—文化"两端对举。比如，即使在最近的全国书法展中，一改过去的关注投稿作品的技术技法，而转向书写文化一端，特别关注书写文辞、错别字、古诗文格律等内容，但问题是，书法的构成难道就是阴阳两端，不是技巧就是文化？或者说只要有过去旧形态式的"写字"，字又不写错，就两者齐全了？

——换句话说：重技巧、重技法的对立面就是重文化？

其实准确的做法，应该是一个互为因果的三联式："技法—审美（美育）—文化"，技法是"手功"，审美是"眼功"，文化是"心功"。这即是说，书法（包括写字）的技法，当然是基础；书法的文化，因为是书写汉字的规定性，当然也必须恪守无误。但在这两者中间，还应该有一个更关键的项目："书法审美"，它应该包括作为书法本体的浩瀚历史和名家法帖经典，包括艺术作品中的形式、技巧、风格、流派、经典样式的价值……

书法审美和它背后的"美育"，才是书法的根本，即哲学所称的"本体"。它驾驭并总领笔墨技巧与形式，并作为形式和技巧的实施成果作最终展现；同时，又成为书法的文化（文辞内容）必不可少的物质载体。

但由于传统文化习惯于融汇、感性，而于分类能力与理性思维则严重不足，我们对书法，一直是持一种含混的、大略如此的、无可无不可的立场态度。于是，书法与写字的异同、汉字之美与书法美的异同、书法中的书写行为之美与书法形式塑造之美的异同、书法作者的"抒情"需求与作为艺术方法的"写意"的异同、汉字符号的抽象规定与具象（象形文字）基因的轻重等等，这些课题，都是直接的书法审美内容，

都是从作为理论形态的书法"美学"的学术立场出发提出问题，又撷取欣赏者、创作者每个不同个体的"美感"的直接体验感受，而对社会层面上的书法"美育"却有着绝对影响和支撑作用的主要内容。

以"美育"的课题进行展开过程中，"审美"居先、"美感"的充分获取、"美"的创造、"美育"，是四个今天书法艺术发展的大环节。

1. "审美"居先，而不是写字技术居先；

2. "美感"获取，而不仅仅是文化表达；

3. "美"的创造（艺术家的任务）是书法的根本目的；

4. "美育"（社会大众基础层面的书法艺术美大普及）的理性展开，则是当务之急。

在此中，尤其是"美育"，更被我们认定为今日书法艺术健康发展之首要。

<div style="text-align:right">

2020 年 2 月 6 日于钱塘千秋万岁宦，

时正"新冠"疫起，困守为宅男已两周矣

</div>

书法"美育"

——重建书法的艺术基础

凡学书法，必须讲究打基础。而我们习惯上所指的书法学习基础，就是汉字基础、写字基础：学书法先从练字（毛笔字）开始。这个认知，本来是没有大错的。但一变成认知惯性，以为学写字等于学书法，这就失之毫厘，差之千里了。学书法初始阶段的 30% ～ 50% 的行为，当然是从写汉字开始；但在其后的 50% ～ 70%，却都是艺术和审美的内容。并且，即使是初级的 30%，是仅把它看作写字技术的反复练习，还是把它看成从汉字书写美掌握上升到书法美表现的出发点，这初级阶段的练习目标，在性质归属上也是截然不同的。一个是技术熟练的目的；另一个是通过汉字练习，不断发掘、发现艺术美的目的。如果进行区分，书写作为文化技能的复习和以"美育"为中心的艺术美领悟、再现和表达，同为练字，两者不可以道里计。

一、观念质疑：书法之"基础"是什么？是写字还是写字以上？

书法有自己的审美基础吗？这看起来是一个我们人人都不认为是问题、但其实却是一个重大问题的"关键"问题。

我们习惯而且固执地认定：书法的基础是写字，学写字就是学书法。写字的基本功是横平竖直、点画挺拔、间架停匀，先横后竖、先撇后捺，把字从歪斜写到端正，从零乱写到整齐。这是写字的基础；书法在初学阶段一起步时，当然也是如此。

但当书法成为独立的艺术形式（这个转折的时间节点大约是在 1980 年左右）之后，书法学习有了两种不同态度：

一种是从写字到书法，从实用到审美，先写好标准汉字，再分阶段超过基础，试着努力上升为书法艺术。

另一种是起步就学习书法艺术，目的性极强。没有实用方面的需求（尤其是在互联网时代以后，实用写字已为键盘拼音和语音及视频系统取代之后），从起步拿毛笔

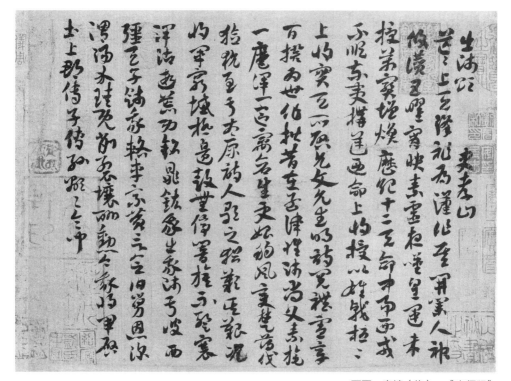

西晋　索靖（传）　《出师颂》

之初，就是"艺术学习"：从基础的经典书法语汇掌握到个性化的艺术美的书法表现，都是书法美，而与原有的前期作为基础的"写字"目标没有直接的逻辑因果关系。

我们把这两个类型，分别归结为汉字书写实用的"文化类型"和古典书法审美的"艺术类型"。汉字"文化类型"的学习，可以上升、进阶为书法艺术；但书法"艺术类型"则自始至终、从头到尾都是书法艺术（包括初级入门级书法水平和高级专业级书法水平）。它不视实用写字的"前期"阶段为唯一，也无须经过工具到审美、实用到艺术的学习性质的转换。就像学音乐、舞蹈、绘画一样，从一开始的定位，就是艺术的。

百年以来的中国文化界和书法界，包括汉字文化圈的其他国家、地区，还是习惯于从写字到艺术的传统做法，几乎没有多少人持着书法学习之初就是艺术学习、起步的书写行为就是艺术的立场。如果不是互联网时代的突然到来，我们甚至不会意识到它是个需要认真思考的问题，尤其在当下，更是一个可以决定书法未来发展命运的大

问题。

所有的艺术学习，都是从艺术审美认知、艺术技能训练、艺术实践创作开始的，美术、戏剧、音乐、舞蹈、影视，无不如此。少年宫、美术班、舞蹈班、声乐班、钢琴班，孩子们一开始就知道是学艺术，不会还要先有一个实用的社会文化的基础阶段。在艺术学习中，"艺"是审美，"术"是专业技能规定。从这个角度上看，就性质归属定位而言，在论证书法学习功能的逻辑上说：凡"艺术"的必不是"文化"的，文化面对大众，而艺术则仅限于少部分人；文化是人人不可或缺，艺术则是一个局部、阶层、群体的专门之事。"文化"和"艺术"两者之间没有高低之分，但异同之分却是有目共睹的。

正是因为书法学习作为艺术的特殊性，即它有一个早已形成历史的"前置"：书法之基础，在过去一直是作为"文化"的汉字书写，于是就自然而然形成了"写字 ＝ 书法"的认知模式。正是这个大家习以为常的认识，却使我们反过来易于认定：书法既然是写字，人人都要写字，写写字怎么可以成为"艺术"的专门科目呢？当然不合理。于是，它导致了书法长时期不能取得艺术的合法身份的尴尬局面。

我们可以随手举出五个现成例子来：

第一个例子是日本。

由于"艺术"概念是从近代西方（日本）引入，基本上采用的是西方视角和西方标准，故而直到民国时期，还是有许多高端人士不同意书法是艺术。其实不仅仅在中国它受到排斥，早在明治维新之初的日本美术界，小山正太郎与冈仓天心就有过一场在日本近代史上很有名的大辩论：油画家小山正太郎认为书法不是艺术，但美术理论家冈仓天心认为是。其后的大正年间，"日展"作为日本最高官方美术展览，广列日本画、油画、版画、雕塑、工艺各部，但却驱逐书法，理由就是：它不是艺术。

第二个例子是民国时的文化名人郑振铎和朱自清。

在中国清末民国时期，由于"西学东渐"观念的冲击，这样的争论也一直存在。最典型的是郑振铎。1933年，他在与朱自清、梁宗岱、冯友兰等于宴席上讨论艺术史时，"振铎在席上，力说书法非艺术，众皆不谓然"（见《朱自清日记》）。而郑振铎自己在 1948 年朱自清去世后写的《哭佩弦》一文中，详细回忆了二十年前于当代书法史

极有价值的这一历史场景：

> 将近二十年了，我们同在北平。有一天，在燕京大学南大地一位友人处晚餐，我们热烈地辩论着"中国字"是不是艺术的问题。向来总是"书画"同称，我却反对这个传统的观念。大家提出了许多意见。有的说，艺术是有个性的，中国字有个性，所以是艺术。又有的说，中国字有组织，有变化，极富于美术的标准。我却极力地反对着他们的主张。我说，中国字有个性，难道别国的字便表现不出个性了么？要说写得美，那么梵文和蒙古文写得也是十分匀美的……当时，有十二个人在座，九个人都反对我的意见，只有冯芝生和我意见全同。

而朱自清在郑振铎的再三追问下，也表了一个模棱两可的态："我算是半个赞成的吧。说起来，字的确是不应该成为美术。不过，中国的书法，也有它长久的传统的历史。"

这是于我们在清理"书法"与"写字"不同立场而言极为重要的一份文献记录。它告诉我们，无论是赞成还是否定书法是艺术者，包括郑振铎本人在内，无一例外都是把"中国字"和"书法"等同或混用。"书法"是不是艺术，被自然而然地转换为"中国字"是不是艺术。这样的看法，直到今天，还是大有市场——倒是表态"半个赞成"的朱自清，却是区分了"字"和"书法"的不同："字"不是艺术，"书法"却另作别论（言下之意可能是，只是没明说而已）。

否认书法（中国字）是艺术，又把书法与"中国字"混为一谈，在近百年来几乎是文化界（包括书法界）的通病。

第三个例子，是于右任。

于右任是近百年最有代表性的书法大家，但以他的专业圈巨匠身份，似乎也无法摆脱这个魔咒。民国时期，于右任倡导"标准草书"运动，还编辑出版《草书月刊》，声势浩大，追随者众。但他为"标准草书"立下的规则，是"易识、易写、准确、美丽"八字方针，成为当时书法之金科玉律。但仔细推敲这八字方针，"易识、易写、准确"都是中国"字"的立场而不是艺术审美的立场。而"美丽"，则是中国字与书法共有的立场。书法如果要像实用文字那样"易认"，那甲骨文、狂草、秦篆怎么办？书法如果要"易写"，肯定是取简化字而不取繁体字，用钢笔必易于毛笔，故应该取硬笔

近现代　于右任　《标准草书千字文》

字；而书法用笔的欲横先竖、藏头护尾等等，更是与"易写"背道而驰。"准确"（正确）是语文的要求，在书法中一个字有几十上百种写法，强调多样化和丰富性，显然目标并不在标准字的"准确"上。只有这个"美丽"，中国字需要，书法也需要。但在书法的审美世界里，"美丽"（美观）只是一个最初级的要求。"抒情""写意""表现""创造"这些，才是更高的艺术本体的要求。

在于右任前后，也有一个聚集京津和宁沪两大文化中心的"章草复兴"运动。而作为其中最活跃的倡导者如卓定谋、林志钧、罗复戡等也无不承认，提倡章草，与当时的"文字改革"运动有必然的表里关系；看着是研讨"章草"书法，其实起因却是缘于"文字改革"的大背景。于是，"字"与书法，仍然是一种纠缠不清、你中有我、我中有你的混杂关系——需要"字"了，大讲文字；需要书法了，大讲艺术。立场始终在"用"与"艺"之间滑来滑去，找不到一个稳定的逻辑起点。

第四个例子，是沈尹默。

新中国成立以后，沈尹默是恢复书法的大功臣。他向陈毅进言，表示书法应该成为传统艺术振兴的样板，并发起成立上海书法篆刻研究会，办班普及教学，可谓功莫大焉。但他在拥有精深的书法研究的同时，鼓励学书法要打基础，却还是从写字（毛笔字）出发。比如号召全民学书法，在《文汇报》上发表文章，题目则是《与青少年朋友谈谈怎样学好毛笔字》。亦即是说，在大书法家沈尹默心目中，学书法与学毛笔字，其实是一回事。学书法，就是学写字，学用笔、笔法的写字技术；至于书法的审美、书法的艺术表现、书法形式与主题内容，在沈尹默当年的书法普及教学课堂和他的团队中基本不作强调或完全不成系统，构不成一个专门的主要讨论对象。只有技法、执笔、笔法等写字技法，才是最受关心和重视的——写字就是书法，学写字就是学书法，没有什么可怀疑的。至于书法除了写字的技术规定之上还能有些什么？大家都不关注也不去想。

第五个例子，是 20 世纪 60 年代的潘天寿和陆维钊。

1962 年浙江美术学院试办书法篆刻专业，是因为潘天寿随中国书法访问团去日本，看到了日本中小学习字课的兴盛和书法篆刻界展览、社团的繁荣昌盛，受到了刺激，担心中国书法后继无人。但当他向教育部申请办书法篆刻专业时，当时明确一是"试办"，二是限额，第一届两名，第二届三名；若论新办"专业"的定位，规模之小，几乎可以忽略不计。这就是说，当时的教育部也没有确定的把握，只是学校既有愿望要求，可以先试一下水。陆维钊倒是把握住这个破天荒的千载难逢的机遇，把它当作书法艺术专业来办。但在当时，书法专业放在综合性大学中文系（写字）办，还是放在美术学院国画系（艺术）办？其实几位元老之间是有过讨论的。只是因为潘天寿是美院院长，有条件，又下了决心；而大学文史哲类专业，却没有校长级别的有识之士牵这个头而已。也即是说，中国书法第一个专业，放在美院办，其实是一种各种条件合力作用的"偶然"，并不是经过从容不迫的反复多次细密论证后的学术结论与选择。潘天寿作为大师的远见睿智，作为个人意志，在此中起了决定性作用。但直到二十多年后的改革开放之初，我入学专攻书法时，还遇到过美院老教授认为"书法又不是艺术，你们读书到美院来干什么？"的异见。证明即使是美院的艺术专家教授，大抵也认为

书法是写写字而不是艺术。在美院办学，其资格与正当性，是要被存疑的。

再看改革开放之初书法的崛起。

1980 年，全国书法家积极串联，破天荒地在沈阳举办了第一届全国书法篆刻展览，它的出现，和 1981 年在中国文联的文艺框架内中国书法家协会的成立，被认为是书法取得艺术合法身份，与美协、音协、舞协、剧协、影协并列的具有文艺家协会资格地位的最重大历史事件。与此同时，1979 年浙江美术学院招收书法篆刻专业研究生，使书法艺术具备了成为一个经过国家认可的专业艺术学科的可能性——但在 70 年代末 80 年代初，这些重大历史事件，大多还是表现为形式上的价值与含义。无论是当时的广大参展书法家，还是当时的国家级书协筹备者主持者，都是几十年沉浸在以写毛笔字作为"书法"的传统认知模式中成长起来的。遍检参展作品，基本上都是在书斋中独善其身、取一张白宣纸上写几行毛笔字落款钤印的方式。功力深的大名家被冠之以"名人书法 / 法书"，一般参展作品也就是"书法 / 毛笔字"；名头是"书法"，其实就是"写毛笔字"，并没有真正的"书法艺术"作为艺术必须重视的多样化的技巧表达、丰富的形式表现、明晰的主题构思之三大系统中所包含的艺术创作观念意识。

尽管书法在 80 年代中期短短几年后迅速进入"展厅时代"，开始孕育出从"写毛笔字"转向真正的书法艺术创作的新思维，比如在艺术风格上，开始有"二王"风、连绵大草风、手札风、小楷风、西域残纸风等取法多样的尝试，在作品展出空间和书写格式中有册页、对联、手卷乃至八尺丈二中堂条幅大件，甚至在个展中还有整墙整堵榜书巨制之作，在展出效果和视觉形式表达上，装裱、色彩、拼接、仿古，无所不用其极。水平固然有高下，但这些都是书法作为艺术（而不是写字）锐意跨入现代语境所付出的种种努力。但在长期以来各种书法展览评审评判过程中，写得好不好，技术（技巧）水平如何，仍然是从专家到大众秉持的唯一共同的评判标准。它必然导致了在社会公众层面上，只要是想学"书法"，就得先进行技术层面上的写字（写毛笔字）练习——"学写字 = 学书法"的认知理念，直至今天，仍然是我们进行书法（虽然已经是艺术目标）学习的不二法门。

但如果仍然是"写字"（书写）立场，我们马上会遇到一个思维陷阱：写字从小

人人都学过，因为自古以来人人都要学毛笔字以掌握文化；即使百年以来的今天，在钢笔字时代和互联网、电脑、键盘、拼音时代，十四亿人中只要接受过哪怕是小学初级教育语文课的学习汉字"识、读、写"的教学，只算一半以上，六七亿人也肯定学习过"写字"。再推算除了写钢笔字外，有过学写毛笔字经历的，哪怕只有百分之一，也有六百万人。依据"学写字＝学书法"的逻辑，如果这些学过毛笔字的数以十万百万计者，只要敢拿毛笔蘸墨在宣纸上写字，就都可以认为自己顺理成章地会"书法"，完全可以有资格试试投稿书法国展，甚至若撞上大运或许还能问鼎大奖，这将是多么不可思议的超庞大书法人口啊！

这样推算起来，刚刚过去的第十二届国展竟有六万投稿者，在我们看来虽然不可理解，其实仔细想想应该还远远未曾达标。据"学写字＝学书法"的旧有思维认识所引出的荒谬结果，按六百万人的基数，现只是区区六万之数，应该至少还要增加一百倍。"人人都是书法家"，其此之谓乎？

不破除这个"学写字＝学书法"的魔咒，我们找不到书法的未来。

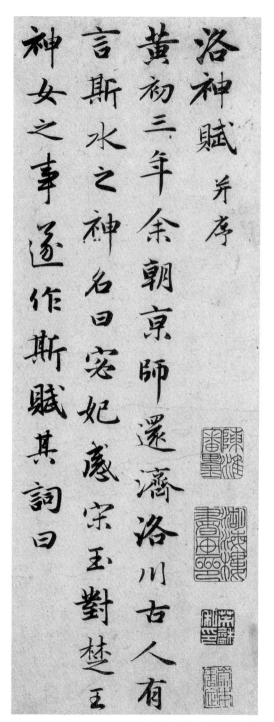

元　赵孟頫　《洛神赋》

二、民国出版物检验:"写字"为本及与"书法"的混用

写字当然是学习汉字,在书法看来,它似乎是一个最简单的现成结论。但其实稍作伸延分析,可以形成两种理解角度,是出发点相同但目标截然不同的两个立场。

1.汉字[语义]。在汉字三要素的"形、音、义"中,侧重于"音"(识读)、"义"(语义)——它在学校分科设课中,归属于语言文字的"文化教育"。

2.汉字[字形]。在汉字三要素的"形、音、义"中,侧重于"形",重"造型"——在学校分科中,归属于艺术课,它决定了"书法"学习的性质,是"美育"和"艺术教育"。

这样的分类,在过去一百多年里是暧昧不清、也没有人关心它们之间的区别的。抛开清末科举学塾不说,在民国时的许多书法实践和著述中,也是你中有我、我中有你式的"浑然一体",到了百年以后的今天,反而越来越含混了。书法时代观念改造与进步的缓慢和麻木,真让我们扼腕叹息:这是一个很少能看到反省、激情和创造的力量,大多情况下都不太希望努力理性地改造自己、改变世界、改进学科的老气横秋的特殊领地。

先看一个在写字(书法)观念上具有原生价值的例子。

清末光绪中后期的洋务运动、戊戌维新,废科举,兴学堂,在光绪二十九年(1904)朝廷颁布的第一个学堂课程《奏定初等小学堂章程》中,第五节《初等小学堂科目程度,及每星期教授时刻表》的一则中,明确规定有"习字"课(而不是书法课),其内容表述为:

> 第一年之内容:[中国文字]讲动字、静字、虚字、实字之区别,兼授以虚字与实字联缀之法。[习字]即以所授之字,告以写法。

再检其后续之第二年、第三年、第四年、第五年……均标明简单的四个字"习字同前",表示一以贯之,没有变化,当然也就不会有在其后转型为艺术的可能性。

很明显,习字是服务于"语文课"(当时叫国文课)之读经讲经、读古诗歌法的教授内容,是为了配合语文学习(识、读、写)而设,而与音乐、美术等并不同例。即使习字也有端正、整齐、美丽的有限目标,但与艺术课肯定无涉,甚至授课标准背道而驰、截然相反。小学生学习"习字"课,也决计不会有将来想当专业书法艺术家

的念头。此外，习字之"写"并非独立，它是为文字、文章、文学的识、读服务而设立并作为依附的。每个年级超简略的"习字同前"重复四字的表述方式，显示出明显的附属性。

能把这样的"习字"（写字）学习，等同于书法学习吗？但长期以来，我们一直习惯于认为：这就是书法教育的最早形态，从而推导出"书法＝写字"的认识和印象。

由语文课的"习字"，到艺术课的"书法"，看看都从汉字出发，如此紧挨着，不过一步之距，其实却有万里之遥。

如果我们再追问下去，在80年代改革开放初有过的大学办书法专业的观念讨论中，提出的书法是文字和文学（大学中文系），还是艺术形式表现（浙江美院中国画书法系）？或者再追问一下功能：是文辞语义供阅读的所谓写字式"书法"，还是作为特定的审美艺术表现形式的观赏式书法？那么毫无疑问，习字课是前者，而书法课是后者。清末光绪年间的钦定课程中的"习字"，压根儿不会掺有书法艺术的念头。只不过我们后人不学无术，粗心浮气地把它混淆起来；以为既然大家都是汉字，彼此彼此而已。

客观地看，这种"不学无术"在民国初年之所以出现，其实也是无可奈何。因为除了习字课是有文化学习以来长期形成的在技能上的现成经验模式以外，在清末民初，其实书法也还未蜕变为真正的艺术形式。除了现成借用习字模式作为基础之外，书法也找不到真正属于自己的、作为审美与艺术的入门级技能基础和训练课目基础内容。

所以，才有发育很不成熟的"习字"代书法以为基础的权宜之计。又比如若要论及作为艺术标志的书法进入展览时代，中国古代肯定没有。近代"西学东渐"，清末开始举办大量的美术展览会并形成体制，先行的西洋舶来之油画、版画和后起的中国山水、花鸟、人物画办展览会，在民国伊始就已经遍地开花、蔚然成风；但书法却一直没有这种敏感，直到30年代中期，才有沈尹默办独立的个人书法（艺术）展览，而且因为共识度太低，几乎没有引起社会反响。这种迟滞迂阔、满足于书斋交流而孤芳自赏、不屑走向社会大众的封建士大夫式艺术观念，表明了书法在当时，在自己尚未真正进入艺术领地之际，肯定愿意接受鸠占鹊巢、以现成"习字"作为本门基础而不愿费心费力另起炉灶的必然选择。

这就是说，如果把写字基本功和书法基本功合为书法艺术的完整基础概念的话，

近现代　沈尹默　《杂诗卷》

写字基本功通过中小学启蒙式"习字"课即可获得，而书法基本功（艺术／美育）则基本付之阙如。从"基础"概念出发论，书法只有写字基础，却没有艺术基础——它只有半个基础，而且是非艺术、非审美的。这种残缺不全、没有自家基础的现象，正是长期以来书法屡次被拒之于艺术门外的根本原因。文化大家郑振铎具有极高修养，却明确指出书法不是艺术，即是典型一例；或在即使好不容易挤进艺术圈之后，也被指为"准艺术"即预备性的、非正式的、低人一等的艺术"外室"而已。

　　细细排列一下从民国直到新中国成立后20世纪60年代的书法基础入门教科书和出版读物，这种用写字代替书法或写字与书法用语混淆的、今天看来属于陈腐的非科学的印象极其深刻。我们现在分别从书写的实践入门读物教材和学者理论家的书法相关著述这两条线索入手进行考察。

（一）考察民国以来新教科书与启蒙读物中"写字＝书法"的出发点

在新办学堂之前，其实无论是写字还是书法，只有描红仿影练习纸，是无所谓教科书或教材的。民国初年，借助于出版业的迅速近代化，启蒙入门读物大量面世，书法入门或怎样写书法之类的书籍和教材开始陆续面世。又加之清末新办学堂中已有"习字"课实施若干年，早已形成先入为主的认知惯性，故而从"写字"出发，是自然而然的想法。兹排比数例，以见大概：

首先是实践类书籍：

1. 从写字出发的视角

民国八年（1919），上海中华书局出版甘肃刘养锋的《习字入门》，此后十余年间多次重版，在 20 世纪 20 年代影响甚大。刘养锋旧学出身，曾赴日本留学，又在西北军吉鸿昌部任职，任宁夏教育厅长，新中国成立后以地方贤达身份也多有贡献。刘氏擅写一手官场通行的馆阁体，以科举楷字驰名于世。当然，既然是"习字"，必是正楷，与篆隶章草无关，这正是馆阁体的着力点。这部《习字入门》应该是刘氏总结科场写字的经验体会。而书名言明"习字"，是与中小学"习字课"同一出发点。全书第一章为总论（姿势、器具、时间、精神、次序、运笔），第二章为楷书（永字八法、分部配合法、全字笔画先后、全字结构），第三章为行书，第四章为草书，第五章为结论（作字之道、书论口诀）。因为是"习字"，故所论皆以写字所需为准，唯其又论"楷书""行书""草书"，其实应是楷字、行字、草字而已，但"习字"的立场范围，与草书又没什么关涉，何以列之？且既列"草书"，并非习字，又何以不列篆书、隶书？又结论章开篇有"作字之道，由生而熟，由熟而巧"。不言"作书之道"，是尽量想把握住自己著述的"习字"立场——但习字并没有多少理论可谈，故多取以"字"为准、掺入"书"旨的方法。"字"主"书"副，是当时惯用的编排手法。

2. 以书法混同于写字的做法

邓散木是民国时期知名书法家中著作宏富的一位，在新中国成立后更有好几部推广普及书法的启蒙入门著述。但他著述的《怎样临帖》在章节上，列执笔、运笔等技术要领之后，在第九节列目"写字工具的选择和使用"，明显是以本属书法艺术的"临帖"需要，转向"写字"——是写字工具，而不是书法工具。更有意思的是，他还有一册《草

书写法》，其目如下：（1）专用偏旁；（2）借用偏旁；（3）二字近似；（4）三字近似；（5）四字以上近似；（6）同字异写；（7）异字同写；（8）特殊结构。虽是为写"草书"（肯定是"书法"，因为习字不需要）作指引示范，但它类于民国于右任标准草书而更趋于技术化；名为"草书"（书法），实为"草字"（文字）。这是一种以书法为名而行文字书写之实的"写字"式立场，是我们过去常见的《草字汇》又如今之《草书大字典》）的立场。我以为，"草书写法"的真正内容，应该是在草字基础上的张芝草法、索靖草法、王羲之草法、王献之草法，以及孙过庭、张旭、怀素、黄庭坚、米芾、赵孟頫、徐渭、董其昌、王铎各自不同的草书写法，是有书家个体性情在内的艺术表现的书法，而不是标准草字。一则是"字"，一则是"书"，两者难以混用也。再者还有邓散木在1963年撰稿而当时未及出版的《书法百问》，其中不但列目是写字式的，如执笔、运笔、用笔、结构、间架、行款、临摹、选帖、工具等，基本上都是写毛笔字的基本要领，与审美、"美育"关系不大，更设立"问题1：什么是书法？"，其回答是："书法是指汉字的书写艺术。包括用笔、结构、间架、行款等方面。"后面更是提到"在学习、工作和社会生活中，能够提高服务性能"云云，似为写好字、服务社会而设，与书法艺术审美并无瓜葛。而在最后设定的"问题97：我练习了好久，字还是写不好，这是什么原因？"，指的还是"字"之写不好如何如何，完全没有关于学习美、感受美、创造美的书法"美育"式基础内容。这正是重实技的书法实践家常有的视角——不重视书法整体美感的培育，只关注一笔一画的技能要领。以为只要"书写技能"就是基础，殊不知书法艺术"美育"是更整体、更重要的基础。

（二）考察民国以来学者理论家著述讨论中"写字＝书法"立场的混同现象

兹举几份理论类书籍和论文，作为分析案例。

1. 法学家徐谦

民国十年（1921），上海会文堂新记书局出版徐谦的《笔法探微》。徐谦为光绪三十年（1904）进士，入翰林院，后任中华民国司法部次长、最高法院院长、南京政府司法部长，是一代法学巨擘。《笔法探微》一书的编撰，应与他科考中进士、擅长馆阁体书法、经验丰富有关。全书卷首有"自序"，从"书为心画"开始说起，第一句话的艺术观念，已远超时侪，慧眼独具。

书之为物，岂曰美术云尔哉……美术，惟中国毛笔书第一，而画次之。西方无毛笔书，且无以书悬壁间为美观者……善书者乃以书作画，画中有书，此中国书法之所以为美。

民国初年竟有此书法艺术美的精论，让我们大为惊诧。但观其目录，却仍然有明显的"写字"痕迹在。如"执笔法""用笔法""笔力"三大章；"用笔法"分为藏头、护尾、盈中、出锋、转笔、折笔、往复、啄笔、碟笔、趯笔、掠笔、勒笔；"笔力"分为指力、腕力、肘力、腰力，这些内容，都是写字的常识和基本技法动作要领，而于书法之艺术美，其实关碍不大。也即是说，在理论定位上，徐谦

唐　欧阳询　《行书千字文》

有非常高的书法美的观念，可以与画比、与美术比，联想十分丰富。但一落脚到实际，仍然是执笔法、用笔法、永字八法这一套"写字"之法而已。"美"固然是大目标，但支撑这个大目标的，仍然只能是"写字"的基础知识术语系统，而找不到"书法"作为艺术"美育"的专用系统。

2. 国学大师梁启超

1926年，梁启超为清华教职员书法研究会作演讲《书法指导》，这是一份最重要的书法推广普及文献。因为它面对的，并不是专业书法家，而是于书法并无多少积累、纯属业余爱好的理工农医的大学教职员。它符合我们所说的社会教育即"美育"的讨

论范围。《书法指导》的目次如下：（甲）书法是最优美最便利的娱乐工具；（乙）书法在美术上的价值；（丙）模仿与创造；（丁）碑帖之选择；（戊）用笔要诀。

因为面对成人，又是研究会团体演讲，除了最后讲"用笔要诀"涉及写字之外，其他四项均是"书法"艺术内容，如美术，如"娱乐工具"而不是日常实用工具，如讨论文艺学中最常见的主题：模仿与创造，如讨论碑帖的书法艺术经典选择而不是汉字写法对错——这是最早的、最标准的书法"审美居先"的普及样板，堪称为民国书法启蒙开了个弥足珍贵的好头。也即是说，从清末民国直到新中国成立以后，若论书法的社会教育或面对公众的"美育"，梁启超的《书法指导》是最先知先觉、最超前，当然也是最重要的历史性文献。

但是很遗憾，这样的优秀传统，在尚未有新思想触入的、迂阔暧昧的民国书法时期，其出现及存在本来就极其珍贵，但实际上它并没有受到应有的重视。写字式的旧观念，固执而庸碌，安于现状，但却仍然是当时的"主流"形态。

3. 美学家宗白华

由此我又想到民国时期的美学大师宗白华，他是近代美学研究中对书法最有成就的佼佼者。他在 1935 年于中国哲学会作题为《中西画法所表现的空间意识》的演讲，并在 1936 年商务印书馆《中国艺术论丛》第一辑发表的同名文章中，已明确"中国的书法本是一种类似音乐或舞蹈的节奏艺术，它具有形线之美，有感情与人格的表现"，字字烁金，堪称近代中国美学家中据于最高端的大师。但是很有趣，一旦落实到具体，他又立马回到汉字（写字）上来：

> 中国的字不像西洋字由多寡不同的字母所拼成，而是每一个字占据齐一固定的空间，而是在写字时用笔画，如横、直、撇、捺、钩、点（永字八法曰侧、勒、努、趯、策、掠、啄、磔），结成一个有筋有骨、有血有肉的"生命单位"，同时也就成为一个"上下相望，左右相近，四隅相招，大小相副，长短阔狭，临时变适（见运笔都势诀）"，"八方点画环拱中心"（见《法书考》）的一个"空间单位"。

站在与西洋字母比较的立场上，点出中国学的造型特征，这无疑是宗白华作为美学大师超越同侪的卓越慧眼。但值得注意的是，他仍然立足于中国字，又提出"每一个字的空间"；这是把中国字等同于中国书法，没有拓展伸延出进一步探讨书法"美

育"的艺术空间。亦即是说，若以某一字作比：比如同一个"每"字，有二十个"每"字，汉字的空间是一样的（即印刷体）；但欧颜柳赵所书的"每"字，甚至他们每一个时间段书写的"每"字，可能是非常不同的。在洋文与汉字之间的比较中，宗白华有敏锐的慧眼；但对汉字（如印刷字）空间之美与书法艺术空间之美的进一步的差异，是不是也还无法把握甚至尚未发现和悟得呢？

这个问题与我们的论题直接有关。首先，看看宗白华引用的事例，仍然是"中国的字"而不是书法；是关注汉字之特征和自然美感，而未上升为书法的艺术美感。这正可证明：在他的心目中，书法等于汉字，汉字即代表书法。而在我们看来，就楷书而言，汉字的天然之美，只是一个"物质存在的"的基础，而欧楷、褚楷、虞楷、颜楷、柳楷、赵楷的千姿百态，才足以证明（与绘画相对应，和音乐、舞蹈相表里的）书法艺术之美，两者明显不在一个层次上。只举汉字，舍高就低；倘若站在书法美育、美学的特定立场上评价：作为美学家，宗白华也还只是完成了一半路程。

在当时，要完成从汉字到书法的更高一层转换，恐怕还难以寻找到比宗白华更有能力的学者。

4. 美术史家俞剑华

1934 年，著名美术史学家俞剑华的《书法指南》由商务印书馆出版。作为在美术史论方面著作等身的大学者，俞剑华当然没有像一般实践家那样，只局限在技术技能上，在第一编总论中，他开宗明义先列五章：绪言、求师、天才、学力、学程，体现出他作为一流学者不同凡响的风范。但在第二编讲笔墨纸砚用具、第三编讲碑帖之后，第四编讲运笔（执笔、笔法），第五编讲点画（点画、偏旁和永字八法），第六编讲结体（欧阳询三十六法、李淳大字结构八十四法、九宫格），直到第七编讲书体，综观其立场，仍然是一个写字为主、以"写字＝书法"传统观念史为准绳的支配形态；只不过第三编、第七编是有"书法"作为艺术审美的痕迹的。尤其是在第一章"绪言"之开宗明义，因为重要，兹长引第一段如下：

> 书法为人生所必需，上至政府，下及平民，文人学士，贩夫走卒，函牍往来，书籍记载，以及商家匾招，厅堂联屏，无不需用书法者……若书法优良，则不但自己挥洒便利，应付裕如，且可以辅助友人，使人敬重，增进地位，提高职业。

社会上诸般事业，既离书法不能办理，故工书法者，不但于担任职业时，有胜任之愉快，即于改业时，亦有充分之勇气。其裨益于人生，良非浅鲜。

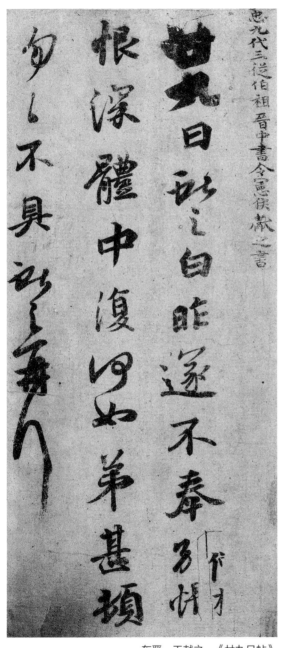

东晋 王献之 《廿九日帖》

在这大段的叙述中，书法的价值即在于"函牍往来，书籍记载，商家匾招……"，其目的是"辅助友人，使人敬重，增进地位，提高职业"，书法是用来替社会办理事业、择业、人生的。在此中，我们看不到一丁点的艺术与审美。与其说是讨论"书法"艺术，不如说是在谈"写字"应用。但依此而伸延，今之这些依靠写字的社会工作职业应用，已经被电脑、互联网、键盘打字彻底取代，那么书法是否应该消亡了？依此逻辑，如果没有职业选择、事务办理等等社会文化功用之需，在今天的互联网时代，书法是否已无存在之必要？

进而言之，俞剑华还指出"书法"所拥有的全民性。政府平民、文人学士、贩夫走卒，人人都有不一样的人生。于是书法既"为人生所必需"，自然人人皆是书法家——人人皆写字是不假，但人人都成书法家，这岂不是荒唐之甚？今天书法界如此混乱而良莠不齐，人人以此自得自诩，不正是拜这种"书法观

（写字观）"之所赐吗？

无须怀疑，俞剑华毕竟是美术理论大家，有足够的艺术修养和敏感度，虽然他在写字与书法之间稍有昧惑，但他在另一段论述中却有认真的思考和清晰的辨识力。

> 书法之目的约有二端，一为实用，一为美观……则已由实用之领域，进入美术之范围。由此可知实用书法者，乃普遍的而为社会全体人士所使用，美术书法乃特别的为专家之业……在昔实用与美观不分，国家以文章书法取士……总角习之，皓首不已，书法遂成终身之业……其有特别之天才，与夫不受经济时间之限制而有书法之嗜好者，则可于获得应用技能以后，再求高深广博之造就，而为养成书家之预备。

在这一段文章中，清晰地区分出"实用书法"与"美术书法"概念之不同。这又是俞剑华在当时的石破天惊、先知先觉之语。只不过，在20世纪30年代，书法尚未进入"展厅文化"时代，对于"写字""书法""书法艺术"之间复杂的理论关系，俞氏尚未有清晰的辩证；但这种敏感，却是同时代其他书法人所不具备的——以书法混于写字，以写字代指书法，或干脆认定"写字就是书法"，在当时比比皆是；连俞剑华先生这样的史论大家也曾经深陷其中，只不过他毕竟是理论意识修养全面而能力超强，已经超前提出了"实用书法"（写字）与"美术书法"（艺术）的差异所在。

只可惜，这样的灵犀一闪，终究只限于学者见解，影响不到书法界；因此也只是个只言片语的个案，进入不了书法史。平心而论，它本来是应该成为百年当代书法艺术转型的契机的。

（三）伸延考察：一直到新中国成立后：仍然把写字作为书法来看

新中国成立以后，已经是日新月异了，作为北京这一国家核心的首善之区，与上海、广东、江苏、浙江一起，拉开了书法新时代的序幕。在拙著《现代中国书法史》中，曾经分专章论及过这一史实。当时具有全国甚至国际影响的，是北京的中国书法研究社和上海的中国书法篆刻研究会。上海是以沈尹默为首；北京则是由高官显宦们先行出场，如郭沫若、齐燕铭、李一氓等，而负责研究社者，名义上是社长老进士陈云诰，实际上具体运作的，则是郑诵先先生。在推广普及书法中，他贡献卓著，功在不倦。

郑诵先为一代名家，工章草，实践上有充沛的积累。但他对中国当代书法最重要

的建树，是以书法面向社会爱好者的初阶启蒙入门定位，在一个百废待兴的时代，编著了两册书法读物兼教科书《怎样学习书法》《各种书体源流浅说》，均由人民美术出版社于 1962 年出版。

如果说，《各种书体源流浅说》是基于书法教学的视角，即以习书之初的书体概念出发，以篆、隶、楷、行、草五个项目进行分章进行经典解说，而没有采取笼统的秦、汉、魏、晋、唐、宋、元、明、清的书法通史方式，相比于一般书法读物已有明确的教学传授立场的话，那么《怎样学习书法》，应该就是直接指点技法笔墨于初学的入门秘籍。但更关键的问题，这个"入门"是写字的应用入门，还是书法审美学习的艺术入门？我们在此中看到的，仍然是一个混淆的含糊的习惯做法。在过去，这些本来是不分的。

《各种书体源流浅说》虽然是"浅说"，但至少还是立足于艺术的专业的书法学习；而《怎样学习书法》虽名为学习书法，其实基本上仍然是立足于写字，其录如下：

一、什么是书法（书法和文字，书法的实用价值，书法的艺术性）；二、学习书法应有的各种技巧（写字时全身的姿势，指、腕、肘的运用，执笔的方法，用笔的方法）；三、楷书是学习书法的基础（楷字基本笔画的统一名称和形式，研究唐代欧、虞、褚、李、颜、柳六家的准则，每个字的结构形态）；四、临、摹和创造的关系（临、摹碑、帖的各种方法）；五、"永字八法"。

仔细分析一下这份目录，从第一至第三章还有第五章，都是讲"写字"而并没有书法"美育"的内容。更重要的是，目录中的用词，有时是"楷书"，有时是"楷字"，并无定则。在讨论唐六家书法的同时，又提到"每个字的形态"而不是"书"的艺术形态，至于进入第一章"什么是书法"，有许多是混合着谈书法与写字，几乎可以说不分彼此。

也就是说，直到 1962 年时，在当时我们最好的书法家心目中，"写字"和"书法"仍然混用概念而不作学理区分；用的是"书法"，其实讲的都是"写字"。与民国八年刘养锋《习字入门》相比，原地踏步，在认知上并没有太明显的进步。

更重要的是，在这个两分法的简单模式中，我们还发现一种逻辑关系：要么是基础级的实用写字，要么是高级的书法艺术创作；若在高端的书法创作中寻找自己的"基础"，那就别无选择，只能选作为别类的"写字"（而不是艺术的审美）——书法是艺术，但它的基础却是非艺术的写汉字，两者之间无论是价值观、本体观、方法论都完全不

衔接。但我们却心安理得地引为当然。仔细思忖：恐怕天下之怪，莫此为甚。

由此引出的一个质疑就是：在艺术书法专业学习和实用写字大众学习之间，是否缺了中间衔接的一环：书法"美育"？其实它正是书法艺术赖以成立的审美基础（而不是实用写字的基础）。书法艺术的基础，是"美育"。而实用写字的基础，是"技能"，它可以在技能上作为基础的一个局部，但肯定不是主导主流，更不是全部。

我们试试来讨论书法"美育"基础的问题。

站在书法艺术高端立场上看作为支撑的"基础"，判断究竟是写字技能基础还是书法美育基础的一个最重要标志，即是有无系统、古典的艺术经典审美视角。点画撇捺，横平竖直，是汉字规则，不足以成为成熟系统的书法"美育"基础；而含有对线条、造型、风格、形式、技巧表现、抒情写意、创造独特性、五体书、南帖北碑、各家各派等问题进行讨论的，这些才是书法作为艺术"美育"基础的根本。对一个书法艺术的学习者而言，书写和写字本来是人人必需的，当然绕不开。但在书写行为之上，首先要建立起一种艺术审美的眼光。这时候，汉字就是字，正确无误，这必然是不可或缺的，但它在书法整体中只占30%的基础；而汉字又已经不是字，用审美眼光来看，它们是一个个美的空间造型，这才是后面70%的作为书法艺术基础的丰富内容。

基于此，纵观各家论述或著作，"写字"与"书法"的实用术语概念究竟是混用还是区别，技能基础和美育基础究竟是不分彼此还是各有侧重、泾渭分明？这些必然成为判断当时书法家是专业还是业余、内行还是外行的试金石。

三、一个特例：民国《书法大成》和《写字手册》对举

检诸民国时期，我们欣喜地看到，其实已经有这样的先知先觉者。平襟亚编的《书法大成》是当时风靡天下的书法经典出版物，又是由当世书法名家如沈尹默、白蕉、潘伯鹰、马公愚、邓散木等一代风流们挥毫作书临帖示范，书法界无不推为圭臬。但过去我们没有注意到，他同时推出的，还有另一本配套的《写字手册》。

《书法大成》编成于民国三十七年（1948），中央书店1949年出版。有《卷头语》云：

> 处身社会，既在在需要文字，则书法之求精，自亦急不容缓。信使人人能精于书法，则处理人事，亦将游刃而有余矣。本书之编，约分两大部分，先之以书

法之指导，俾循是以求笔势之挥发，间架之安顿，附以各家临摹碑帖之示范……俾学者得循是以进入艺术之园囿。由学致用之途径，盖尽于此。

又有"编者例言"引如下：

> 编者征集当代名家书法殆遍……内容各体粗备，俾学者性之所好，择尤临摹，获益匪鲜……先列正楷，次及行草，以迄隶篆……更殿以附录，备作书法应用之借镜，与夫审美者之鉴赏。其间如诸名家之诗词手稿，暨尺牍真迹，以及立轴、屏幅、楹联、扇页、日记、写经等，诸式具备，悉属当代名家之精心杰作……条分缕析，既详且备，用供学习书法之基础。

观其目录编排，为当时书法名流挥毫之"正楷临范""行楷临范""隶书临范""篆书临范"，其后则有大量诗稿书简和立轴、屏幅、楹联、扇页等作品示范，与写字类普及书截然不同，作为书法艺术的作品意识和名家意识极强。

次年即己丑1949年，万象图书馆又编成《写字手册》，封面格式同于《书法大成》而变其色调。编者高英有《卷头语》明言：

> 斯编与《书法大成》为姊妹作，但侧重于技法及理论方面。其次《书法大成》则取材于近代诸名家之法书为范本，此则以古人之代表作品供学者之欣赏与临摹，区别在此，各有所循。

而其目录则为"执笔法""永字八法""笔阵图""结构法""欧阳询三十六法""李淳大字结构法"，以及"学书实务""运笔基础"，尚有横、直、点、撇、捺、挑、勾、折各法等，其后是大量临习古法帖的示范。观其所列目，基本上是书写技法要领。

据此二书之引，我们可以做出如下两个判断：

1. 平襟亚（1892—1978）于1927年创办中央书店，1941年又创办万象书店和《万象》月刊。《书法大成》和《写字手册》并成当时书法姊妹畅销书，当然是出于他这个书店老板一手策划出版之功。仅从书名上看，一指"书法"，一名"写字"，区别十分明显，证明平襟亚的认知十分专业。考虑到他作为文艺家和出版家的广泛人脉，尤其在书法圈名流朋友极多，这样的"书法"与"写字"在书名上区分，在当时是十分超前的。

2. 但在当时，平襟亚和书法同道们只是凭直觉，并无今天的理论分析和逻辑归

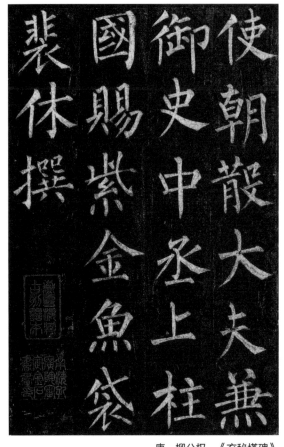

唐　柳公权　《玄秘塔碑》

纳演绎的辩证能力，于是虽书名已有分别，但在编例和《卷头语》行文中，仍然有不同程度的混淆。比如在《书法大成》的《卷头语》中，题为"书法"，却大谈"文字之为用，尤更迫切"；"处身社会，既在在需要文字"；"精于书法，则处理人事亦将游刃有余"。而在另一册《写字手册》的《卷头语》中，既定位"写字"，又言及"为学习书法者之借镜"。这就是说，虽然书名的区分已经十分了然，但在具体展开中，因为没有人提出清晰明确的术语界定的理论梳理工作，两者之间仍然会有一定程度上混用的现象。当然瑕不掩瑜，过渡时期这两部书的出版面世作为一个难得的范例，还是弥足珍贵；因为它们给我们提供了一个学习、探究、发掘，尤其是细细讨论"书法"与"写字"概念在民国后期异同主次关系的思考空间。

民国至新中国成立后的交替前后，各种书法入门启蒙读物出版，特别是《书法大成》和《写字手册》的同时推出，一是指向"美育"，书法的艺术基础；另一是指向实用书写，书法的物理基础。这也许正是无意之中回答了我们迟至八十年之后的质疑和追问：书法究竟是文字书写和文学，还是艺术审美形式表现？当时的贤智之士，其实已经在朦胧中意识到这两者中间有差异，不可混为一谈，而寻求的答案也已经倾向于后者。

其后值得思考的历史事件，是浙江美术学院 1962 年创办书法高等教育，为什么

是在美术学院不是在大学文学院？潘天寿先生这一代，虽然没有我们今天逻辑清晰的分类与判断，但他的立场是艺术、是专业，这却是毫无疑问的。陆维钊先生制订的教学大纲中多有艺术学习的内容，广临各家碑帖，而不以写字式的一技应世，还提出"想象力"理论。这些都与写字无关，而是定位在审美力培养和艺术学习。他们当时也许限于时势，还无法清醒而理性地将"书法"与"写字"像今天在"展厅文化"时代这样来做对应式的逻辑推理与思考；但他们必定看到了此中差异，并积极探索书法作为"艺术"（而不是写字）的最大可能性，为此做出了卓越贡献，开了一代风气，这却是毫无疑问的。只可惜，当时这样的立场却因投入人数太少，尚无法建立起清晰的专业意识并产生时代影响。

四、四十年来"展厅文化"对书法艺术自觉的催化推动

真正的转机，是 1980 年全国展和随后的 1981 年中国书协成立，尽管在一开始的十余年中，写字式书法仍然是国展参展的大多数，但因了全国展和各级展览频繁举办的推动，书法的艺术价值取向则在产生悄悄的、坚定不移的变化。遗憾的是，这种在终端依靠比赛竞技、以书法的赏心悦目即视觉形式观赏来服务于大众，并形成"展厅文化"现象以刺激书法的艺术创造力的推进方式，并未投射到初阶式启蒙入门教育上来，于是形成了初级基础是写字、书法展则重艺术的二元化局面。

如前所述，从第九届到第十二届国展，尤其是这一届国展有六万人投稿，有这么匪夷所思又自信满满的庞大投稿群体；人人会写字（钢笔字、毛笔字）的社会现实告诉我们，投稿的绝大多数作者，应该占 85% 以上的作者，其实是写字家。他们在书法的 100 分中，最多只达到 30 分的水平线。而少部分真正有艺术追求的精英式书法高手，能够达到 70% 以上的入围级或提高级的书法艺术水平线，其人数最多不会超过 15% 即九千之数。而在其中真正有机会入选获奖的，恐怕还得减半甚至三分之二，约在三千之数。

以此来看中国书法界的人才构成，大量的写字家和少数书法艺术家，构成了这样一支庞大又庞杂的队伍。某一届国展竟有六万人投稿，这样的壮观场面和热情洋溢，令人完全无法想象。也就是说，我们面临一个非此即彼的两难推测：

——要不就是国展自身定位太低，业余爱好均可掺和，无论省级、市级、县级、乡村级、社区级，一概欢迎接纳；即使水平层级不清，审美标准不明，但人人都可以来一试身手。

——要不就是投稿人自估太高，分不清写字与书法艺术的差异，以为只要会拿毛笔在宣纸上大笔一挥，任笔为体、聚墨成形，即是书法，即有资格投稿。

在今天看来，两者必有一谬。但国展最后的参展获奖，过关斩将，要求极高，定位当然不低；至于投稿不设门槛，向全社会公众开放，这应该是一种艺术民主的健康风气；但由此带来的良莠不齐、鱼目混珠，也是一个不争的事实。而在此中，较少"美育"培养但却在写字上花过功夫的大批国展省展投稿者，就成了自估过高的"嫌疑者"。而且，不仅仅是工农民众，即使是大学教授、科技专家、知识精英、社会名流、企业大佬，也许都可以写一手工整的汉字，但也完全可能在书法"美育"方面零纪录甚至是负纪录：对一件具体书法作品的优劣高下、雅俗精粗，显得毫无判断力，即使他们的身份是本行业事业有成的精英也无济于事。

六万投稿者的庞大数字存在告诉我们，在这个匪夷所思的当代书法现象中，绝大多数书法爱好者在缺乏"美育"培植土壤的近现代进程中，是在自己敢写字、会写字，错以为自己就是书法家的认识误区中，盲目自大地向国展投稿，希望参展获奖，并且因为落选而愤懑不平，大声责怪评审不公，自己的水平被冤屈了云云，却忘了从根本上说，其实症结在于没有过书法"美育"这一道关。字可以写得很好，但对于丰富多彩、千奇百怪的书法美却十分钝感。不关心《伯远帖》《快雪时晴帖》《频有哀祸帖》《鸭头丸帖》《兰亭序》之间的细微差异，更不关心书法艺术中的抒情、写意、想象力、形式塑造、独创性等内容，只管闷头练字，九宫格、米字格，要想在高手如云、精英辈出的国展中占一席之地，谈何容易？许多时候，差错不是在水平的高下优劣，而是在于取径不同，即"写字"和"书法"双轨之间难以交叉的问题。

这当然不能怪投稿者，而是我们这些在书法学习、书法教育、书法研究、书法创作方面投入一生、引为毕生事业的专业人士没有尽到责任的缘故。在近代以来的百年之间，我们一直没有对"写字"与"书法"之间的性质区别和价值指向，以及初级作为"美育"的书法基础和高端的旨在创造美（即定位为"美学"层次）的书法创作之间，

右此卷東明九芝盖北闕臨丹水二詩王子晉贊巘下一老翁
四五少年贊有宣和鈐縫諸印及内府圖書之印世有石本云
謝靈運書書譜昕載古詩帖是也按徐堅初學記載二詩連二
贊與此卷上元應中堅暨韋述等奉詔撰述但記中東
帖作辣花上元應送酒来往蔡家帖作應逐上元酒玉箓石
蔡家北闕作玉簡天火鍊真文帖作北闕臨丹作大火鍊真文難以之百年
本同而帖作玉簡天火鍊真文帖作大火鍊真文難以之百年登雲天作復曠冀見作暨
帖作難之以百年登雲天作上登天慶清淨作復曠冀見作暨

明　丰坊　《跋〈古诗四帖〉》

进行各个角度、不同层次的深刻而系统的辩证。而这样的工作本来应该是早就要做完做妥当的——我们没有做或迟迟不做，是我们这一代人的失职。

对几万国展投稿者而言，只靠实用写字基础这样的传统认知模式，是永远也达不到自己愿望的。一件能进入国展的作品，除了写字功夫之外，还要面对多得多的书法"美育""美感"方面的全方位挑战。从笔墨表现技巧的多样性和风格的个性化开始，情感的寄蕴、作品形式的新颖度、尺幅大小（如蝇楷小册和榜书巨制）所引出来的观赏心理、书写文辞与书法作品氛围的契合度、作品主题的提炼和价值取向、浩瀚的历史经典在创作作品中的呈现和回响、与当下社会／民生／时代"同频共振"的能力，最终则是作品整体的完美度。在此中，每位作者每件作品，水平当然可以有高低不同。但这么多不能缺位的审美内容，倘无系统周到的"美育"基础作为支撑，仅凭一个"写字"技能，如何涵盖得了？

五、当下书法课教材的不同定位和"审美居先"的美育立场
——以《书法课》为案例

2011年，教育部发文《关于中小学开展书法教育的意见》（教基二〔2011〕4号），明确提出中小学"书法教育"的概念和要求。尤其值得注意的，是在名称上特意把"写字课"改名为"书法课"，并开始倡导"书法进课堂"，规定中小学都要开书法课。它包含了两个含义：

第一，通过课程，要中小学生人人会写书法（所以改名为"书法课"而不仅仅是会写字），和原来的习字课（民国时期）和写字课（新中国成立以后）相比，减弱了技能上的要求强度，多了一个弘扬优秀传统文化（文艺）和追求汉字书法之美并初步体悟、感受整体传统文化之美的目标，要求更高了。

第二，既然特意要费力气改课名为"书法课"，那就必须区别于原有的"写字课"模式。书法是艺术修为，而写字是文化目标。过去写字课不独立成科，归属于语文课，作为学习语文识文断字的"识、读、写"基本功的一个组成部分（占三者之一）；那么既然要改名，今天的"书法课"理所当然地应该成为艺术类课程，与音乐、美术、舞蹈并肩而立——是"美育"而不是知识、技能传授的立足点。书法课的上课教师也当然不应该是习惯上的语文老师兼差；"术业有专攻"，在互联网键盘打拼音或今后的网课、慕课还有语音及视频上课时代，许多语文课教师自身的写字能力也十分弱，而书法能力肯定是达不到起码的及格线的；这是客观事实，不必讳言。

要各中小学统一专设"美育"性质的书法课教师岗位，当然是很难的；而今天的语文课教师，要胜任写字课已是大不易，要再上新的"书法课"（艺术课）更是无法应对。所以"书法进课堂"步履艰难，目前看来，仍然是一个成效未彰的美好愿望；可以在个别发达地区有一些效果，但离全国统一配置则还很遥远。当然，教师和教学已经是一个大瓶颈，而教材的编写和实施，遇到的困难和挑战更大并难以逾越。

当下的教材，是"习字"课教材，还是书法艺术课教材？顾名思义，从名实相符上说，既然已经把"写字课"改为"书法课"了，那么今天中小学所使用的教材，当然应该是"书法课"教材。其特征应该是重在弘扬汉字之"美育"，而不是练习"写字"之技能。

但统观今天我们的十余种教育部审定的"书法课"教材，绝大多数都是旧模版、

旧视角，只习惯于原有的熟悉的"写字"内容，而对于"书法"审美、"美育"却漠不关心或偶尔涉及；也即是说，总体上还是"老方一帖"，还是在走五六十年前书法就是写毛笔字的老路。

兹举 2014 年教育部审查通过的部颁"义务教育三至六年级"《书法练习指导（实验）》教材数种目录，以见大概和所采取的授课立场：

北师大出版社的教材，第一单元第 1 课［斜钩］，第 2 课［卧钩］，第 3 课［竖弯钩］，第 4 课［横折钩］；第二单元第 5 课［提］，第 6 课［竖提］，第 7 课［撇点］，第 8 课［集字练习］；第三单元第 9 课［两横并排］，第 10 课［两竖并列］，第 11 课［横竖组合］，第 12 课［撇捺组合］……目长不赘引。

人民美术出版社的教材，第一单元"横、竖的书写变化"中，第 1 课［长横］，第 2 课［短横］，第 3 课［左尖横］，第 4 课［横的组合］，第 5 课［曲头竖］，第 6 课［弧竖］，第 7 课［竖的组合］；第二单元"撇、捺、点的书写变化"……目长不赘引。

华文出版社的教材，第一单元第 1 课［月字旁］，第 2 课［火字旁］，第 3 课［提土旁、王字旁］，第 4 课［口字旁］……目长不赘引。

我们在此中看到的，是一种字怎么写、笔画怎么写的技能型意识，要么是笔画书写规则，要么是部首偏旁规则，这些都是教汉字书写时由语文老师在"识、读、写"时必须要讲的内容，它重在汉字书写时对笔画字形的技术行为指示，但却很少有对书法审美形态感受能力的培养，换言之，它们多是技能操作型的，而不是审美观赏型的。虽然也有如把"横"笔分成长横、短横、左尖横等等对线条的形的关注，与写字相比，在对"形"的区分把握上已有进步；但最后落脚之处，还是重在"写好"而不是"看懂"。它还是偏向于文化技能型的，还是与过去"习字课"（与过去语文课归属）相同或相近的立场。

真正的"书法课"，艺术审美和美育的"书法课"，又要面向儿童与中小学生的初学者，或许还要同时兼顾成人爱好者需要的入门级的"书法课"，还要面对互联网时代和今后语音时代、视频时代、人工智能时代的"书法课"，究竟应该呈现出什么样的形态呢？

检诸上引的目前许多"书法课"教材，固然有许多优点，在教育学家和书法家们的努力下，编写水平、系统化程度和严密性都很高。但归根到底，在基本立场上即"写字"还是"书法"上，仍然体现不出一个新时代的新思维还有新视角——或曰独属我们这个互联网信息时代、人工智能时代的新的出发点。

基于对现状的基本评估，在区分"写字"与"书法"之不同，区别"写字基础"与"书法基础"即"美育"的对比讨论之下，我们萌发了自己来着手编一套《书法课》教材（含小学三至六年级书法课内容、也包括成人学书法的社会教育内容）的念头。既然大多数人还摆脱不掉清末以来"习字课"的桎梏，而我们又恰逢一个"千年未有之变局"的大时代，它应该包含当今时代已有的两个极为关键的变化的新内容：

一是书法成为纯艺术、视觉艺术即"观赏艺术"，进入艺术竞技时代和"展厅文化"时代，这是五千年书法史中所未有的。不管我们愿不愿意，它就是一个客观存在，是一个不以人的意志为转移的严峻甚至冷酷的现实。你可以欢呼雀跃，也可以深恶痛绝；但它还是在那儿，不会因你的态度而改变。

二是书写进入互联网键盘拼音时代，在今后更会进入语音和视频时代，实用书写的社会需求功能会被迅速弱化，甚至可能走向消亡，书法的实用基础不再被重视，而它的审美、美育功能却会越来越成为主导因素。这同样是五千年书法史中所未有的。它也是一个事实，无法改变。

当然，还有一个即时的变化也不可忽视：最近几年，国家为了推动与经济建设、社会建设相匹配的文化建设，提出了"新时代文明实践"体制构建和对社会各阶层公众的"文明素质提升"教育的时代需求。它又为我们提供了一个新的书法挑战：不限于儿童少年的中小学生上课，要面向社会全体公民（市民和村民），主要是成年人，进行书法式的"美育"普及推广。相比于音乐、舞蹈、绘画、戏剧、雕塑、影视各个艺术门类，书法因其最传统，又因为紧紧衔接于汉字文化，在诸艺术中最能直接代表中华文明，而具有先天的无可比拟的优势。但是请注意，它肯定不自限于学文化式的"习字"技能，它也不是少数人的专业艺术创作，"文明实践"的定位，必然是书法"美育"而不是创作。

面向全民，又是艺术之美。这是我们编写教材时的指导思想。它兼任"书法进课堂"

这一适用于中小学生的学校教育，又适用于"文明实践"这一面向全体公民文明素质和审美能力养成的社会教育。要在这两方面都能通用兼顾，确实是一个大大的难题和时代性挑战。

首先是分期编排。教育部纲要提到，小学三、四、五、六这四个年级要开书法课。但每周一节课，基本无法练习，小学生本身注意力不集中，行动不太有条理，纸一铺开，准备工作完成，就到了下课铃响了。在这样"形式主义"的书法课上进行练习，真还不如用书法课的有限时间来开启智慧、培养"美感"，追求成功的期望，寻找自己感兴趣的目标，体验书法挥毫的游戏式快乐，而把耗时耗力的反复练习放在课后。至于学校以外的书法"美育"普及推广空间，如社会上的成年人社区教室、培训书塾或老年大学、干部进修，更是有着对生活美与艺术美的渴求，以书法来完成这种渴望与追求，更需要科学合理的层级与步骤设计。

基于此，我们《书法课》教材首先依照中小学课堂教学的框架为依据，以求作为基准而方便衔接，遂有了一个由低向高、循序渐进的层级规范：

1.学校课堂的三年级（上、下），对应于社会文明教育的启蒙级（上、下）。

2.学校课堂的四年级（上、下），对应于社会文明教育的入门级（上、下）。

3.学校课堂的五年级（上、下），对应于社会文明教育的基础级（上、下）。

4.学校课堂的六年级（上、下），对应于社会文明教育的提升级（上、下）。

以"美育"和"审美居先"为基本定位，比如在八册教材中《启蒙（上）》的内容中，第一单元是"笔墨之乐"，强调它是快乐学习；第二单元是"笔画之美"，从一开始就引出"美"的视角；第三单元则是"笔画之妙"。

而在《启蒙（下）》的内容中，讲"毛笔运行"，不取技法动作的原有立场，而是提出"笔锋""行笔快慢""线形变化""线质美感"等等，重在提示直观看得见的线条形态，以符合观赏、审美的原则，而对技法要领不作琐碎的刚性规则说明。

在《入门（上）》中，第一单元"汉字与部件"，分为"瘦身""变形""伸展""重叠"，讲授时完全可以对应引喻于小学生日常生活经验和成人的快速理解。

在《入门（下）》中，提出"汉字构建之美"，并引入"地基""墙壁""顶盖""四围"以及书法（汉字）结构中的胖瘦、高矮、宽窄、长短、离合、同行、穿插、堆积

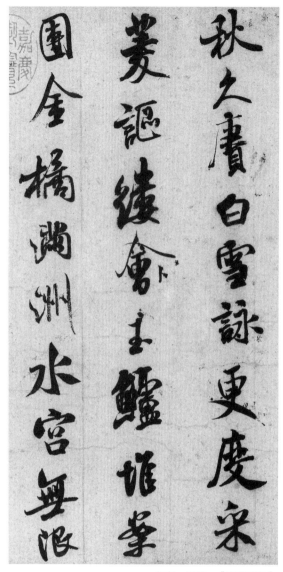

北宋　米芾　《苕溪诗帖》

等等的形象解读。

其后的基础级、提升级各上、下册共四册之中，这样的范例更多，不赘。

在《书法课》的编写过程中，针对过去的"写字"技能训练的思路，我们始终把握一个新的"美育"的立场和"审美居先"的宗旨。所有的写字内容和技法要领，只有在提高书法审美能力方面有贡献，我们才会强调它。如果只是对语文课有帮助，我们一般不引为重点。因为那样的内容，有语文课和写字课已足矣，用不着"书法课"来越俎代庖。

依此，又确立了几个原则：

（一）经典居先、审美居先

首先，是绝对重视书法古代经典的价值。如果说其他艺术的学习，可以有温习古代名作和向大自然取法（如体验生活、写生等等）多种渠道，那么书法学习只有经典一条道路。不通过书写和书写以上的书法美感获取，认真学习甲金碑帖、篆隶楷草的名家精品之作，我们找不到其他的进路。因此，在书法学习和"美育""审美居先"的立场上，我们的这个"美"，是有特指的。它就是指经典法帖。因此，我们在指导和授课过程中，颜柳欧赵、钟张二王、秦碣汉石、宋元札册，只有它们，才是"美"，是"美育"的核心内容。出于

个人经验和趣味的自由体，清代曲解古典而形成的馆阁体，甚至已经为书法史部分承认的六朝隋唐写经体，这些作为书法文物的价值，也许是十分珍贵而重要的，但在我们的《书法课》和"美育"式基础教学格局中，它们仍然难以作为经典范本被认可。

以历代经典为核心，通过《书法课》的编写、教学实践，建立书法独有的审美：美感分类系统和"美育"系统；在教学传授过程中，由"审美居先"而不是"技能居先"主导。对写字技能的重视，必须是作为书法"审美居先"提供服务和技术支持、感性理解而存在，而不是"审美"服从于写字。

（二）书法"美意识"、线条"美意识"的养成

在写字和书法的主次、轻重、表里关系处理中，必须强调书法美的基准比较作用和核心引导作用。一切都以"书法美"为去取。比如，在写字的传统旧有立场上看，小学的六年学习，一、二年级是写字尤其是练习钢笔字的阶段，三至六年级才是毛笔书法的阶段。这符合由粗取精、由低向高、由下往上的循序渐进的事物生长和发展规则。对一个一年级小学生而言，初学入手就写毛笔书法，也的确是难度太大。但坊间由此得出结论，以为只要一、二年级钢笔字写得好，三至六年级毛笔书法一定是水涨船高，越来越好；这却是一个认识上极大的误区。事实上，从文化学习的角度看，写好钢笔字有助于应用便利，又有整齐美观之优，自是我们要追求的。但在小学生成长过程中，尤其是成年人学书法艺术时，常常会有钢笔字写得越好，而书法反而写得越差的情况。因为用钢笔字的意识看书法，对字形间架会有敏感；但对于书法美中的线条、用笔、弹性、力度、立体感等，会更缺乏理解，反而比一般学书者更迟钝，更缺少感受和体悟能力。所以，会有不少钢笔字名家烜赫一时，但在进入书法创作领域时，却多数体现出捉襟见肘、顾此失彼。也有一些书法家，看其技法，几乎是在用钢笔字动作意识来写书法，很难获得行内认可——亦即是说，在"书法美育"的背景规定下，长期从事实用写字、钢笔字学习取得的丰富经验，有时反而会起反作用，与真正的书法"审美居先"的艺术目标渐行渐远。

（三）先线条后间架的审美侧重

在书法中，"笔画"线条和"间架"结构，是两大构成要素。若分而论之，字形间架结构，是"书法"和"写字"所共享的，汉字要字形间架，书法也要字形间架；

但线条笔画，却是"写字"不重视而被"书法"视为生命线的。汉字当然要由笔画构成，但书写汉字、辨识汉字，没有线条美的表达，汉字照样还是汉字，写字也照样还是写字。比如我们看报刊书籍印刷体上的汉字，都是固定的机械笔画线条，不讲书法的笔法线条美，但并不妨碍它仍然是汉字。又比如钢笔字，线条有些微的提按顿挫，但因为是硬笔工具所限，以线条美为核心的艺术表现力几乎可以忽略不计，只要顾及字形间架即可。但书法艺术之美，其核心内容，正是线条和笔法。

所以，我们在《书法课》第一册《启蒙（上）》开宗明义第一篇，就是"笔墨之乐""笔画之美""笔画之妙"。同课第二册《启蒙（下）》继之又是讲线条的"笔锋""行笔快慢""线形变化""线质美感"。只有在第三册入门级的内容中，才开始涉及关于汉字书法间架的"部件"组织意识和"构建之美"的问题。其中，《书法课》希望在教学中率先植入小学生和成人初学者头脑意识中的，是"线条"。"书法美"中最核心最重要的，正是"线条"和它生成背后的"用笔""笔法"。实用"写字"的目的，是追求便捷、快速、易写、简要，倘是书法的用笔线条表现越丰富，反而麻烦越大，既不便捷，也不快速，于实用毫无意义。"写字"是不需要这样的目标的，但它却是书法艺术赖以成立的生命线。

概言之，写字的间架是"正字"，而书法的线条才是"书美"。后者是书法的抽象艺术美的精髓。

（四）临帖是根本

在《书法课》的编排体例中，提出任何一种审美典范和分析，必有它的依据，都必须依靠古代经典，亦即是说，书法艺术"美育"是建立在书法引经据典，即"言必称希腊"的审美基础之上。这是书法这门艺术在审美上特有的立场。

之所以要强调这一点，正是因为一般日常应用式写字人人都能写，太没有专业门槛与边界，良莠不齐是它与生俱来的遗传因子。所以反过来，我们反而特别重视筑基于经典的专业性。

只要不是文盲，每个人都会写字，自己感觉写得端正整齐，或扭捏作态，或炫奇斗巧，或低俗庸常，就会认为自己也可以写字（写书法），或距离书法家也许不远了。临帖是一件枯燥的事，日复一日、年复一年，许多成年人坚持不下来。但自己随手写自由体，

元　赵孟頫　《归去来辞》

畅心悦情，写得时间长了，有了略微的书写经验（而不是书法经验），感觉可以自成一体了。但从浩瀚博大的书法艺术大美的角度看，可能连门还没进入。于是，在我们的书法"美育"中，临帖乃成了不可动摇的项目首选。"书法美"是一个非常高端的存在，它又很抽象，不经专门学习训练，轻易不能获得感受、理解和吸收。如果连书法的"美"是什么、在哪里都不知道，仅凭无规无矩、自说自话的"自由体"和未经训练的世俗粗浅的认识，怎么找得到"书法美"的精髓？但这不正是书法"美育"所应该承担的责任吗？

　　所以，在书法学习中必须尊重规律，不自以为是，认真临帖，远离自由体和自我居尊、无视经典。临帖不仅是学写字。若是写字，描红仿书大楷标准字即可，并不需要颜、柳、欧、赵。如果写这么多颜、柳、欧、赵千变万化的风格，于实用"写字"而言反而徒增混乱。故而，临帖学经典，是学习"书法美"的丰富表达、是几千年来积累而成的充沛的艺术语言（形式或技巧）和艺术表现力。

《书法课》"审美居先"的努力，在教学手段的使用上，首先即在于取法于"临帖"和认真学习古典，以古典为宗。找到书法美的真谛，然后通过学习，感受它、体验它、领悟它、再现它，这个过程，就是"美育"实施的过程——将来是否能成为书法家？这要看本人的才能、造化和机遇；但至少，通过临帖和贴近经典，你肯定会成为一个称职的懂行者：首先"看得懂""讲得透"，也许还能"写得好"。

六、"美育""审美居先"：今后书法学习的正途

《书法课》八册的编成、出版和使用，是书法"美育"倡导的一次重要实践。我们在编撰中，共设立了四个突出"审美居先"原则的对应表述：

（一）先线条后间架；

（二）先拟喻后仿形；

（三）先风格后体式；

（四）先造型后正字。

这四项，都是在"写字"和"书法"之间，更明显倾向于"书法"审美能力养成的新时代目标。它们之间的对比关系是：比字形结构更重要的是线条"居先"；以美感拟喻体现想象力而不是技术仿形；审美立场指向风格个性而不是久成规范的字体、书体；"看字是字·看字不是字"的造型意识；对它们的反复强调，旨在精心塑造书法审美和"美育"的艺术基础——过去我们不曾意识到也不重视的书法艺术基础。

实用写字是书法的生存基础和物理基础，但古代书法经典才是书法的艺术基础。为日常应用的写字基础的标准是可以自拟的，只讲求使用合理性的；书法之艺术基础的标准，则是由先贤和传统经典给定的、审美的、"美育"的。过去我们只看到书法的实用写字基础，以为它就是书法艺术的全部基础和唯一基础，却忘了书法作为艺术必然会拥有自己的"美育"基础。而"美育"基础这一环的缺失，直接导致了新时期以来中国书法虽拥有兴旺发达的大好形势，但也不乏审美混乱、江湖气横行和写字"俗书"充斥的弊端，各种江湖杂耍横行肆虐。我们通常的认识逻辑是，因为"书法是写字"，"写字＝书法"，那么只要是写字，当然就可以自诩是"书法"。吴昌硕、沈曾植、于右任、沈尹默、启功、沙孟海、林散之是写字，我也是写字呀！虽然有高下

之分，但我也可以自认为是书法艺术吧？因为它们在行为方式上并无差异；如果再借助于高端的社会名流的地位、作家艺术家的影响力、干部领导的身份优势、演艺明星的人气表现，只要大概写得成字（有些连字也写不成），我当然应该就是书法家。退一步讲，即使没有这些地位影响，身份不够，只要会折腾，哗众取宠，冒书法之名，也能折腾出个社会热点，吸引几天眼球，成就江湖之名。

不改变"写字"即是"书法"的旧观念，倘若还要与其他音乐、舞蹈、戏剧、绘画、雕塑、影视等艺术相比，那么书法永远会是"江湖帮"风气产生孕育的唾手可得的最方便温床。而为什么江湖会坚定地看上"书法"？我想一则可以显示自己有文化；二则书法的确门槛太低，谁都可以来插一脚。换了绘画、雕塑、音乐、舞蹈、戏剧，有哪些江湖混混和不经过专门训练而敢去插一脚的？

美术和绘画的基础是造型，它靠素描和速写、写生来完成。书法不同，它是从实用非艺术转换成艺术的，这是一条其他艺术门类从未有过的独特的成形道路。它的基础有两个，一是写字（汉字）基础，二是以历代书法经典为中心的审美（"美育"）基础。前者是文化形态的，是物理的、技能的、"自在"的；后者属于艺术选择，则是给定的、"自为"的。写字基础的认知传统自古即有之，代代沿袭，被视为当然，我们无须再多作强调，以贻画蛇添足又老调重弹之讥；而书法的"美育"基础，则是今天这个时代的一个新提法，不作突出强调则不为人知，也不会引起注意，更不会引人去深思其中的奥妙道理。在高端的书法创作的大师巨匠和名作映照下，最容易被忽视而成书法健康发展障碍的，正是这个书法"美育"。本文之所以取题为"重建书法的艺术基础"，正是基于此一认知而认定：它必是当代书法发展的新命题也。

2020 年 3 月 16 日
于浙大西溪校区艺术楼

书法"美育"之经典实践
——书法美的布道者

在当下倡导书法"美育"，肯定不仅仅是写字的原有视角。技能训练和"美感培养"的美育目标，在很多情况下并不重合，甚至还会歧义迭出、南辕北辙。但它也肯定不是高端的书法艺术创作的定位。展览、创作、研究，那是专业人才的事。"美育"面对的是社会大众，工、农、兵、学、商，理、工、农、医、经、管、法、文、史、哲，政府机构、社区乡村；各行各业，都有一个"美育"的问题。包括美术、建筑、音乐、舞蹈、戏剧、影视各个艺术门类，也都需要"美"的启蒙。书法既然是艺术，当然也必会有书法"美育"的问题，只不过过去我们沉浸在实用的写字功能上不能自拔，从来没有尝试着独立来看书法"美育"这个命题而已。

书法的美是一个客观存在。在过去，我们较多的是从高端的书法家角度来看它——以经典法帖的审美为核心，从研究书法艺术的形式语汇出发，讨论风格技法与五体书等艺术语言，更以书法独立的线条之美、石刻与墨迹的不同材料之美、正与草的互制互生、古代书法史的发展规律提取，以浩瀚的经典为脉络，对我们心目中的书法艺术进行梳理和归纳，并以此提示出书法作为艺术学科在今天的基本轮廓。但对于书法美的普及，面向大众，除了原有实用的工整划一的写字要求，并没有其他行之有效的手段。反省之后方才悟得，实质上就是缺少了"美育"这个关键一环。

对于书法艺术的推广普及而言，目前最急迫最重要也最根本的挑战是什么？我以为：恰恰就是这个"美育"。

一、做一个好的书法家/做一个好的书法解说者、鉴赏家

在当代，在我们倡导书法"美育"时代之前，评估书法业绩和书法高度，是由一连串复合的指标来构成的。比如说举办展览、参展获奖，召开学术研讨会、发表论文，办大学书法专业、从本科到博士，办书法报刊和新媒体、网络博客、微信乃至"融媒

体",组织各级各地域艺术社团,还有出版学术著作,推广国际交流。但最重要的指标,还是有多少堪称"高峰"、足以代表时代的名家大师,和产生多少能与时代同频共振的"代表作"——立足于概括个人生涯的代表作,和一个时代作为样本的代表作。当然,即使没有能力、机遇和才华,无法提出自己的代表作,但如果尽心尽力,锲而不舍,努力攀登,也同样可以有一个完美的书法生涯。但它的指标,仍然是书法家式的而不是"美育"式的。

但换个角度看,于社会文化的全面健康发展而言,在目前书法发展体格健全、组织系统有效,而动员力、号召力、影响力都远超古代近代之际,当下除了鼓励书法家成功——作为个体的成功和作为群体、时代的成功之外,更有一项亟待去做的工作,那就是要把视线转移到书法家以外,要培养造就一大批遍布全社会各个阶层的书法"美育"人才:书法推广者、书法解说者、书法鉴赏者。

书法本来是拥有几千年悠久历史的传统艺术。在过去,只要不是文盲,会识、读、写汉字,就会天然地亲近书法,并引书法为与生俱来、当仁不让的看家本领。但今天,在面临大时代社会文化转型后的书法,在远离实用毛笔写字、习惯于钢笔字和电

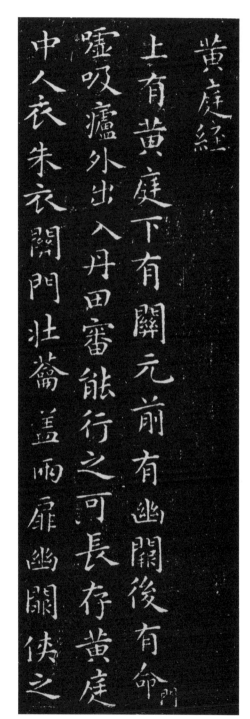

东晋 王羲之 《黄庭经》

脑键盘之后，我们对书法反而陌生起来——准确地说，是对写汉字不陌生，但对书法艺术却很陌生。原有的对汉字的现成观感，完全无法简单移植应用于书法艺术的审美鉴赏。看汉字端正整齐与否，每个中国人都还能简单说出个子丑寅卯、甲乙丙丁；但对于篆、隶、楷、草，从甲骨文、金文到狂草，我们连入门级的通道也把握不住。比如线条、节奏、造型，方折圆转、抑扬顿挫、揖让回旋等等，这些丰富的书法艺术表现的形式语汇，对一个只会写字的书法门外汉而言，要么是根本"无感"，要么是捉襟见肘、顾此失彼，嗫嚅不清，不知所云。

对今天的书法界而言，数以万计的国展、省展、市展的投稿、参展、获奖的书法艺术家群体，已经是这个"展厅文化"时代中堪称当代书法史的最大收获。但遗憾的是，更有一个比书法创作家的重要性毫不逊色的群体，却一直没有成形。那就是：今天这样一个叱咤风云的书法新时代，还没有一大批数以百万、千万计的书法艺术的"布道者"。我们还是简陋、片面、贫乏地把写好字看作是书法艺术美的入门，而恰恰忽略了写字功用（即使也有最初步的美感）与书法艺术之美（有庞大而繁复无比的美学架构）之间的巨大差别，忽略了它们之间在大部分情况下，竟是反向而行的。写字的整齐划一、易识易辨的应用目标，恰恰是书法艺术审美中坚决反对"布如算子"的直接批判内容。而要领悟几千年书法艺术经典中那些千变万化的丰富美学内容，一个热衷于写字者在见识和能力上可能完全无法胜任。

基于此，通过书法艺术美的大普及，通过对大普及所需要的"美育"专门人才的养成，比如拥有专门系统，能培养书法艺术美感，而又分级而设的宣讲者、解说者、传播者、鉴赏者，他们可以有一定的实践经验积累，但主要任务和工作目标，必须是解读经典，传经布道，尽可能消除书法"美盲"。总之，用一个形象的比喻：他们应该是一批"书法布道者"。倘若使他们也形成一个有清晰轮廓，又层次分明、各有侧重、各有领属的专家型群体队伍，那将是我们这个时代的新建树。

这样的提倡和呼吁，并不是个人的别出心裁、想入非非，而是有例可寻的。比如大学中文系古典文学专业的楚辞诗经教授、唐宋诗词教授、明清小说教授，都不要求教授讲师们必须自己先要会创作楚辞文体、会诗词歌赋，还要出个人诗集才能教；教师们的角色都是古典文学的"布道者"，而于创作实践并不作要求，关键是能否讲解

得好。又比如当代文学专业，也决不会要求教授自己去创作长篇小说才有资格教学；并且即使创作小说了，也决计不算为教授们的学术业绩成果。但全国有多少大学文学院中文系？又有多少（恐怕数以百万计的）古典文学教授？不正是他们的"布道者"角色，才构成了中华文明文脉承传千年不坠的坚强保障？

书法"美育"带出的话题告诉我们如下五个逻辑内容：

一，做一个好的书法家，这是迄今为止每个书法爱好者毕生的努力目标。

二，做一个好的书法艺术宣讲家、解说家、传播家、推广家、鉴赏家，这却是今天书法界公众尚未有自觉，但今天这个新时代全民亟须的目标任务。

三，仅仅用写毛笔字有限的功用审美，替代不了书法浩瀚博大、无穷无尽的艺术审美。

四，书法审美的能力，需要专门养成，并不是与生俱来的。即使是对于非常熟悉汉字又会写字的中国人，也是如此。

五，书法"美育"若能够形成全社会的覆盖面，全民参与，这才是体现中国"文化自信"的最重要指标。因为汉字是中国文明的载体，汉字书法审美的延续，就是中华文明的延续；它应该是中国人"文化自信"赖以生存并能历久弥新、传至万年的物质前提和必要保障。

二、"美育"：理解视角与专业立场

在首先强调和重视书法美育的"认知"以使目标清晰、准确、可把握的前提下，在每一个审美学习、艺术创造的过程中，还需要掌握因时、因地、因人而不同的理解视角。

每个人看问题一定有一个视角，写字家是写字家的视角，书法专家有书法专家的视角。当然，书法"美育"家也必会有自己独特的视角。在评论、实践、判断、掌控自己和评判他人的美学、美感和美育滋养、校验书法美的学习节奏正确与否时，最易遇到的误区而还迷失其中难以自省的大约有四：阶段性，目标设置，距离感，出发点。四者之间若有一者不协调，就会产生目标终点的差异，引出因果的连锁反应，牵一发而动全身。

（一）阶段性

比如初学书法，心愿是共同的，都希望学习书法艺术之美，更进一步，将来可能成为一个书法名家、成功者。但分布在每一阶段、每一时期、每一学习目标不同的情况下，完全有可能忽略书法学习的阶段性要求。即如在学加减乘除的"算术"层面，却去讨论微积分等高等数学问题——在初学尚未有熟悉经典、掌握常识和了解基本技法原则之时，一味强调"艺术表现"的最高目标，奢谈抒情写意，自由发挥，最后极易坠入无根无由的"江湖体"。或反过来，明明是需要对篆、隶、楷、草各种经典之美滚瓜烂熟的基础时期，却去关注写字（正楷）笔画端正这样的初级问题。这就是理解视角的误置误读：在引入书学概念时不分青红皂白、不分层次、

唐　褚遂良　《倪宽赞》

不究角度，导致混淆阶段性目标方面的不正确。

（二）目标设置

又比如，引发出书法学习需不需要正规训练的争议，即属此类。古代书法就是写字，谈不上什么"训练"的概念，会写字是与生俱来的能力。通过四十年"书法热"，因为与时俱进，公众逐渐认定书法学习要重视科班训练，并以"学院"式的正规训练为有优势。但亦有业余作者指责学院出身者也未有名家大师，王羲之、颜真卿也没上过

东晋　王羲之　《初月帖》

大学，照样是大师云云。殊不知王、颜时并无大学可上，且大学专业教育是重在取得扎实的学科基础与能力，有潜在的观念技法优势和全面性，并非大学生期间就必须直接成为大师，若不然"学院派"就是无用功——这就是批评者目标设置的不当。落脚到书法"美育"，随机的、无秩序的、得之偶然的写字式立场与书写美感体验，于书法未必有多少价值。而把书法看作是一个学科，有它的规矩和尊严，不以"亵玩"的态度敷衍之。那么，把古来几百种名碑法帖作为"美育"对象，和对它的充分解读体察，当然就是我们书法"美育"的最重要基础。如果抓不住这些，还在纠缠于初级的字是否写得整齐端正，而无视书法美的绚丽宏大、缤纷多彩的世界，那就是"目标设置"出了问题。

（三）距离感

再比如，古代书论中最烦琐最教条的，就是笔法论；书法技法讨论中最热门的话题，

就是"中锋用笔"。毛笔柔软，易掌控不当而锋颖偏侧，故而古人指"中锋"难度最大而亟须重视，强调"中锋用笔"是有客观理由的。但一旦由于个别名家以此为"武林秘诀"，使它神秘化，演变成为"笔笔中锋"的教条，不可越雷池一步，遂成生硬的清规戒律。更有甚者，还以"笔笔中锋"要自圆其说，派生出对"中锋"对应的名词"偏锋"和"侧锋"，硬指"偏锋"为劣而"侧锋"为优，那更是强词夺理、强作解人了。其实"偏""侧"同类，与"中"相对，是指事实归类而不是指好坏优劣的价值判断。又进而论之，所有技法原则都是为美的传递表达服务的；倘若技法教条自尊自大，真成了武林秘诀，而迷失了"美"的效果这个终极目标，那就是沉湎沦陷其中无法自拔，本末倒置，贻笑大方了。凡此，都是对一个书法现象没有持一个冷静理性的有"距离感"的准确判断，犯有一味迷信教条的毛病。

（四）出发点

又比如，以学书的动机与目标来做检验，有人希望写一手好字，那就是写好字的出发点。有人希望成为艺术创作上的顶尖者，那就是书法艺术表现的出发点。"写好字"的出发点，有类于群众中广泛流行的广场舞、健美操，于身心有益，也是民众大部分人生活幸福的希望所在。"书法创造"的出发点，则是最优秀的专业舞蹈家，摘金夺银，为此要呕心沥血、刻骨铭心，不惜代价，勇攀高峰，甘愿为常人之所不为。我们在进入书法学习时，首先要扪心自问：你看书法是"健美操"或"广播操"，还是竞技争胜不能差一秒的"奥运会"的体育舞蹈或体操的世界冠军赛？"健美操"的出发点，是修身养性、塑形怡情，本身做操水平和技术指标如何（可置换成书法水平如何）并不重要。而"奥运会"体操冠军的指标，则是即使遍体鳞伤也要拿金牌。那么，每个人学习书法的出发点，是写字以敷应用，是创作以成专家，还是"美育"以求书法布道和传统文化普及、有益于社会公众的角色？这不同的出发点，决定了每个人尽其一生书法生涯的存在方式和延续方式。

再来看"专业立场"。

与一般醉心于写一手好字不同，站在书法艺术的立场上，对一个书法专家名流和对一个业余书法爱好者而言，作为顶层设计的书法专业立场，始终是决定成败的关键因素。这是因为，"专业"与否会决定书法艺术家所达到的高度；同时，"专业"又决

定了书法"美育"推广者甚至基础爱好者的底盘和出发点。它包括了两个方面的命题：一是态度与过程，二是作品与目标。

学习书法时从心所欲，任性自娱，将其当作兴趣爱好，以自我满足为前提，这是一般学书者的状态。对彼等而言，书写效果和作品的美感甚至是美学价值的追求，肯定是要让位于自己学习时的愉悦感觉，如果因为勤学苦练而感到痛苦难耐，那必定会半途而废、改弦更张。按现在通行的说法，它是群众基础，是"平原—高原—高峰"中垫底的"平原"部分，当然也是在书法人口中占比最大的部分。

但如果有充分的思想准备，耗尽一生也要拿出骄人成绩来，那可能就是百折不挠、愈挫愈勇，要有卧薪尝胆、悬梁刺股的非凡意志和毅力，穷追死磕，不达目的誓不罢休。而且为了这样的人生目标，寒窗苦练、呵砚成冻、拜师求学、进修观摩，通过逐步积累，取得好成绩，那么它必定是从平原走向高原，逐渐成为"高原"的一分子。而且即使是到了"高原"的层次，学无止境，还会向"高峰"攀登。成功的登顶者是"高峰"，未能如愿者也不失为"高原"。

而对于从事书法"美育"的布道者而言，它既不是一个盲目散乱、心猿意马、东盼西顾、浮光掠影的初学者偶然感兴趣的立场，也不是争金夺银、目标明确、追求成功的专家大师姿态。首先，它必须强调书法"美育"之所以为美的全面性、系统性，而不是刚刚入门的一知半解式的肤浅；但它又不是锤炼技巧、呕心沥血、刻骨铭心的毕生生命追求——严谨有序的书法美的知识传播与美感体验，生动活泼、灵机频出、日日新进的天才解读，知识和美感底盘的坚实和不拘于技法实践的"有距离"的观察鉴赏，心系大众而能在"美育"方面立志"普渡众生"的使命担当，这就是书法"美育"布道者的立身之本，也就是书法"美育"的专业立场。

入门爱好者、专家名师、书法"美育"布道者，在作为"书法人"的态度、行为与过程中会呈现出三种截然不同的情况下，另有一个最根本的指标，就是作为完成式的作品，它是一个终结的静态结果。

对作品负责，是每一个艺术家的本分。一个书法家有没有成就，能否得到社会认可，关键在作品。过去书法是文人士大夫雅玩风流、自娱抒情的道具，以人定书，所以就有了一个怪现象："名人书画"。以人有没有名望、地位、身份、官职，来确定

南宋 文天祥 《谢昌元〈座右自警辞〉卷》

他的某一件作品的价值高下。在社会学层面而论，这样的标准有其合理而必然的一面；但在艺术学层面看来，则完全可能导致不客观、不准确的结论，显然不是实事求是的态度。当书法已经全面进入"展厅时代"以后，以作品为中心而不是以作家（人）为中心，成了新时代的价值取向。一个艺术家的目标，不是作为人有多伟大，而是"硬核"的作为物质结果的创作作品如何卓越优秀。在这个角度上讨论，书法就应该是就作品这个最终结果"以成败论英雄"，以作品的成败来确定一个书法家、一种书法流派、一种书法现象的历史价值和它背后的人的价值。于是，"书法是什么？"的答案，本来应该是包括创作目标设置、创作构思、创作行为、创作成果（作品）检验的一整套评判环节与内容；但最根本的，则仍然首推作为结果的"作品"。优秀的美的作品累积起来，就有了优秀的书法家和书法大师。

而书法"美育"的存在，则表明书法美的传播者、解说者，也必须依"作品"（名作经典）而进行与展开。我们在《书法美的"布道者"——书法"美育"的经典实践》中所列的近百年古代经典作品，以及关于它的逐件审美展开和随机点评讲解，就是为初学书法者、书法爱好者、书法教学传授者而设。书法"美育"在此中，是衔接初学

爱好者和专业高端人才的一个"定音鼓"式的存在：对启蒙入门者，它具有提示正脉和树立经典权威的作用；而对于高端创作人才，它又起到另一种作用，即确定核心边界，防止离经叛道，并且揭示出历代书法高峰的标尺，从而使创作者有所依循又知所畏惧，更能努力奋进创造新时代。我们倡导"美育"而重视布道与传播，正是基于它可以上探未知而不失格、下接启蒙而不失步。它是书法作为专业学科、书法美作为中国艺术美之核心的唯一保障。

三、超越于写字之上的"美育认知"的建立

思想和眼光是行动的指南。中国书法有不计其数的大批实践家，也不缺孜孜以求、青灯黄卷、寻章摘句、熟稔经史的学者，但却十分缺少思想家。讲学问、拼技巧，头头是道、得心应手，但若到了讨论书法的前途命运之时，则茫然不知所对。尤其是在近百年间毛笔书法已被实用书写的社会需求弃去，而今天又遇到互联网键盘时代、语音时代、视频时代、人工智能时代的颠覆性挑战，倘若仍作井底之蛙，无视时代变迁，如古人所批评的"唯务雕虫，专工翰墨；青春作赋，皓首穷经。笔下虽有千言，胸中实无一策……虽日赋万言，亦何取哉"，那才是我们这一辈书法人的低能与失职。

如何才能做到胸中有"策"？我以为，先梳理和建立最根本的"书法美育认知"为首要。有什么样的认识，就有什么样的行为。

认为书法是写字，那当然只会关注技术技法，而对书法观念、思想、含义、审美及"美育"不感兴趣，因为它与写字无关，甚至有时还会相反——这是书法"美盲"的最典型表现。

认为书法是纯视觉艺术，那当然不必拘泥于汉字，完全可以把它变成抽象画，以求吻合、等同于西方口味，从而沦为汉字"美盲"——这与书法"美育"的核心价值观也背道而驰。

认为书法是文史学问的附庸，当然不会在意书法图像和形式美感；或者把书法本科专业办到中文系和文学院，而不是办在美术学院，更不必排课外出考察写生，亦无须办什么毕业展览——这就完全离开了"美"这个关键词，很有可能学书法反而培养出大批"美盲"。

认为书法是文化普及的基本内容，中小学书法课就应该是写字课，那么任课教师由管汉字识、读、写的语文课老师兼任即可，没有必要专门去聘一个专职的书法课教师——这是以实用理由拒"美"于千里之外，于书法美的弘扬没有任何助益。

认为书法就是写好字（标准汉字即楷字），不必让学生遍学篆、隶、楷、草，因为这些于"写字"并没有太大益处，学得越多反而越乱。即使是学楷书，也须是"正字"，完全不用去费时费力、耗费心力，遍学古代经典如颜柳欧赵、北碑唐楷那么多名堂，只学一体熟练敷用可也，否则必是画蛇添足——这是压缩、弱化"书法美"的丰富世界；是工匠技术思维，也是"美盲"的前奏。

认为书法就是手头功夫，只要写得好就是硬道理，那就无须去关注丰富繁复、令人目不暇接的书法审美，尤其是承传千年的古代经典、名碑法帖，更不必与建立"审美"眼光还要让其系统化、秩序化的专业"美育"标准和要求有关，那许多法帖可看可不看，许多书也是可读可不读，书法"学科化"更是水月镜花，不切实际——这是患了肤浅而短视的美盲式"贫血症"。

什么样的思想水平、认知水平，决定了你有什么样的行为方式和选择。

书法大潮汹涌澎湃四十年，许多墨守成规、匍匐前行的书法写字家自得其乐；但也有不惜一切、锐意创新的勇士，大无畏的精神十分可嘉，但正因为在"美育认知"上出了偏差，无知无畏，坠入魔道，渐行渐偏，竟成笑柄；论主观愿望未必不善，而最终结果却令人大失所望。究其源头，正是在这作为出发点的"美育认知"上出了问题。失之毫厘，差之千里，"跬步之积"时已有遗传病灶，"千里之至"时必然大谬大失而无可挽回。而若有贤者指摘其失，亦必逐句驳回、反唇相讥、振振有词，还引经据典；虽未必都是意气用事、盲目抬杠，但理直气壮的背后，可以肯定的是其"认知"的出发点出了问题，遂明明坠入贫弱荒谬还自以为真理在握。因此可以说：书法的"美育认知"乃是关键中的关键、核心中的核心，它是一个书法家成败或成就高下的第一决定性要素，也是最起步的并能影响全局（一生）的"生死符"式的要素。

书法之美、书法美感、书法审美、书法美育，无论是"感"还是"审"或是"育"，

它首先是作为认知的两个落脚点。第一是书法，它的潜在规定性是汉字，只有汉字才有书法艺术。其他英、德、法、俄，古埃及、古印度、波斯与阿拉伯文字，都不会有我们几千年沿袭至今的书法艺术。第二是美，不追究美即艺术审美，以为写字和书写技能就必然是书法，忽略艺术美在书法艺术中的主导地位，或者只关注初级的文字（汉字）自身的美却没有艺术家的才情去充分点化之，那也不是书法，而只是印刷手抄体和装饰美术字。

唐　颜真卿　《元次山碑》

这是认知的最初两个"支柱"性基点。以它们为起点，逐渐细化，逐渐升高，逐渐精密准确，逐渐演绎归纳，我们就能找到更多更密集的认知聚焦点。每一个这样的点，都会成为我们判断一个流派、一种观念、一件作品、一类手法、一个点画、一种形式的"美育"试金石；它可以构成无穷无尽的伸延，直到逻辑之"链"每一环的终端，起到一个无所不包的"标准件"的作用——必须是"书法"，必须是"美"，合则取之，不合则弃之。

只讲书法、书写、写字的技术，不追求"美"这个表现主体，是肤浅的。

只讲美，不确定汉字书法这个审美载体其实更拥有本体价值，尤其是从"美感"（人人皆可得之）到"美学"（理论归纳）的获取和树立，则是歪斜的。

不限于泛泛的书法概念，不把它落脚到每一件具体的经典书法中去，虚脱空洞、云山雾罩、词不达意，那它在"美育"上则是贫乏的。

　　而这种肤浅、歪斜和贫乏，不仅仅会让我们受限在对书法的整体判断上，还会在每一个细节局部处理，或每一个阶段环节选择中，造成我们的判断失误、方向失误和手段失误——正是这些在我们成长道路上不断会出现和产生的"美育认知"失误，充斥遍布，处处陷阱，长期误导大众，可不慎哉？

<div style="text-align:right;">

2020 年 2 月 10 日

于湖上永和十二砖室

</div>

书法"美育"的技能·知识·审美居先

——书法艺术的基础观念塑型

学习书法，先从写字技能入门，这是古来的规矩，也是"前电脑时代""前钢笔字时代"我们早已有之的旧常识。在人们心中，它是天经地义的事。

但因为书法在当代成为独立的艺术门类，又由书斋时代进入"展厅时代"之后，时过境迁，世替风移，再来反省今天学书法在启蒙起步阶段的学习，却发现其中存在着一个很大的漏洞，甚至会成为观念认知和思维的弊端陷阱：学写字＝学书法？

更进而追问之："学写字＝学文化"＝"学技能＝学审美"＝"学书法＝学艺术"，这几个等号之间的连环因果之间，真的就不需要质疑吗？

——从"学写字"开始，竟可以一厢情愿、一路畅通地被等号牵引而连环直达作为最终目标的"学艺术"？

一、美感·美感教育·作为固有名词的"美育"

无论是哪一门艺术，如音乐、舞蹈、戏剧、绘画、雕塑、影视，虽然表现形式和媒介各不相同，但对"美"的根基和追求，则是共同的。从"审美"出发、启动和设定目标，是所有艺术领域、门类、项目的公约数。而它的出发点，必然是"美育"。"美育"通过创造、感受、理解美，构成丰富的审美活动。而审美能力的培养，必须依靠有形的"美育"。书法作为艺术，当然首先视"审美"目标和"美育"基点为最关键也最不可或缺的内容。无它，就不成其为艺术，当然也就不成其为"书法艺术"。这是一个环环相扣的逻辑推衍结论。但直到今天，几乎没有人谈及过"书法美育"这个概念。

既如此，在今天，讨论书法"美育"这个新概念之前，就应该先考察一下：倡导百年中国"美育"的蔡元培先生，他是怎么看待"美育"的形态并为之定位的。

"美育"的最初概念定义，是指"美感教育"。民国初兴前后，时任南京临时政府教育总长的蔡元培，有《对于新教育之意见》，对"美感教育""美育"有过特别

的说明：

——"（军国民教育、实利主义教育、公民道德教育、世界观教育、美感教育）五者，皆今日之教育所不可偏废者也"。

——"美感者，合美丽与尊严而言之，介乎现象世界与实体世界之间，而为津梁"。

——"美育者，应用美学之理论于教育，以陶养感情为目的者也"。

综上，蔡元培这位最早的美育领袖所指的"美感教育"，肯定不属于他上列的国民教育、公民道德与世界观之类的哲学、知识、伦理类教育（当然美育在学科分类上也不包括科技教育如数理化教育）；它更面向于一个人的修为素养，陶养感情和趣味。它是非实用（社会需求）、非技术（技能训练）、非知识（规则、谱系与学问）的。以此来对照，学文化式的知识教育，尤其是最注重技能练习的从私塾到民国初学校中的"习字"写字技术教育，当然也不属于"美感教育"即"美育"。也就是说：写字＝书法艺术，这个等号在"美育"立场上说，完全不能成立。

既然第一个话题即写字的"技能传授教育"属另一门类，与"美育"不同调，那么第二个话题"知识传授"与美育是什么关系呢？

检讨蔡元培先生所倡导的"美育"，如前所述，最早被提及的、作为第一个出发点的，是"美感教育"；它与知识教育（智育）之间，也没有直接的重合关系。这是一个极其关键的信号。

1908 年还是清末，四十岁的蔡元培赴德国莱比锡大学，他注册的是哲学系。在学科大框架中，美学与哲学同为思辨之学（知识之学），是哲学大类下的一个属类。于是，蔡元培所学习的，当然只能是作为哲学的"美学"，它是一门归属于哲学学科的思辨的学问，是一套完整的知识系统，而与技术无关；但美学的学问无法直接应用于当时中国最急迫的社会文化改造，故而，美学家蔡元培学成回国后，又有机会出任教育总长及北京大学校长，他面临的不是思辨的美学学问的宝塔尖式钻研，而是国民性改造的社会大命题。于是他不再专注于做一个中国最好的"美学"学术宗师，而是审时度势，以北大校长身份，发表演讲，刊登文章（《新青年》第 3 卷第 6 号、《学艺》第 1 卷第 2 号），在五四运动前夜，毅然提出了"以美育代宗教"的社会理想。既然涉及宗教，这就是面向全社会的文化改造运动，并不限于"美学"作为一门高深学问的范围。

面向全社会的"美育",其来源是"美感教育"。但"美感"却不是社会的,而是个体的;不是文化的,而是个人性情与趣味的。蔡元培自己也指出:

> 吾人精神上之作用,普通分为三种。一曰知识,二曰意志,三曰感情……知识、意志两作用,既皆脱离宗教之外,于是宗教所最有密切关系者,惟有情感作用,即所谓美感。

与知识、意志鼎足而立的感情包括"美感",是"美育"的出发点。依此,我们可以把当年蔡元培学习引进的、欲替代宗教的"美育",划分为三个定义。作为最原始原生的"美感教育",是情感(趣味、格调、修养)的培养,它不呈现为知识形态。"美育"则是一种面向社会大众的理解、推广、熏染、普及与传播;它强调个人情感这个主体,但因为要传播,所以情感主体中必然会包含知识,但也仅仅是包含而已。至于作为学问类型的"美学",则表现为严密的知识序列和谱系——蔡元培赴德,初从立志学习"美学"学问知识、愿意做孤高的学问家起,到发现每个人(国民)需要个体培养而现实中社会各阶层当时严重缺乏"美感教育",再通过"美育"的提倡作为补救、通过社会文化建设传播向大众,终于完成了一个百年来无与伦比的伟大的启蒙事业。

但于我们书法"美育"的展开与推广而言,它却告诉我们一个清晰的事实划分:"美感教育"(非知识)、"美育"(含知识)、"美学"(全知识)。据此,书法"美育"肯定不是知识教育,不通过知识传授的方法渠道即语言、文字、思维、逻辑等等来进行。而情感、性格、趣味、兴致、感受、体验、领悟,音声、旋律、图像、色彩、体积、空间……这些非语言、非文字、非知识及语言文字形态的传播要素,才是"美育"应有的基本形态:它筑基于每个个体的"美感"感受能力,而不是通用于几百万人的标准化知识系统。换言之,"美育"不是单一的知识积累,在推广普及"美育"时,要坚决防止"知识化"的非本位立场。

定义书法"美育",正依据于此——书法"美育"既不是技能传授教育(技法),也不是形诸语言文字、落脚于理解论证的知识谱系(学问)之传递。只靠技能型的"写好字"行为,或只靠知识型的"读好书""做好学问",同样与"书法美感"的体悟及"美育"并不相干。

二、书法"美育"：由美感、审美统领"技能"与"知识"

"美育"在整体上是一种系统的构建，是一种基于社会文化建设所设立的目标；而"美感"取得，正是其中核心的核心。落脚到书法"美育"，首当其冲的即是"书法美感"感受能力的有与无。

（一）技能服从于"美感"

书法学习先从汉字书写入手，这是一种文化演进过程中的客观规定，而不是某个个人的主观选择。历史造成的这种"汉字为基"现象，对书法艺术有着非常重要的自我约束的积极意义。它揭示出书法艺术的文化规定性和历史发展的必然性。文明承传，自为因果；我们别无选择，只能接受这种因果。但差别正在于，从汉字书写入手，可以是停留在汉字书写层面上以技能较高下而不思进取，也可以是以汉字书写为原点而伸延拓展、走向审美艺术化的新世界和新境界；两者间的差别，构成了一个写字匠和一个书法家截然不同的去取标准。

书法的"技法"是一个永恒的存在，但它却不是我们从小习惯的写字式技法的全部，甚至也不是简单的写字技术之延伸。站在书法艺术立场上的技能、技法、技巧、技术，必须先拥有审美视角，先着眼于"美感"的提取和传导。只有基于"美感"的传导，技能、技法、技巧才有书法的艺术含义。

也就是说，即使是同一个词"技法"，我们今天都是含混地认定它的大概所指，其实它应该细分为强调文化技能的"写字技法"与注重艺术表达的"书法之法"。

1. 作为文化技能、工具属性的"写字之法"。

它包括基本的汉字点画技巧和结字技巧，以端正、整齐、统一、有序、规范为标准，旨在易辨易识以方便意义的交流。它也会含有十分有限的初级审美因素和美感，但因狭窄而固化，这种美感在整个书法美的世界中可能只占比十分之一。而站在今天的立场上看：正因为今天汉字等于正楷通用标准文字，因此写汉字即是写楷书，于是篆、隶、章、草的表现技法并不被包含在内。又加之因为要清晰易于辨识，统一书写，所以即使同为正楷，也忽视欧虞褚薛、徐李颜柳的唐楷内部审美差异，更不重视同一个颜真卿有十几种风格和表现方式的作品个性差异，也不重视唐楷与魏碑、小楷的不同载体形态差异。总之，是讲究完全的标准的"规范字"式的标准化，越单一越固化越

好。即使经过长期的勤学苦练，书写功夫也不逊色，但受实用所限和眼光所限，只要把几种固定笔法掌握好，能写出正确的汉字即可。在我们看来，要论审美几乎无从谈起，完全让位于实用的书写技术规则，当然与艺术不相关涉了。但目下大众欠缺书法艺术的"美育"滋养，混淆性质异同，没有丰富多彩的"美感"传导，多数人是误把这"写字之法"当作书法艺术之技法了。

2. 追求审美境界（观众）和追求艺术表现（创作家）的双向的"艺术之法"。

从文化技能的适用到艺术技能的尚美，是一个过程：性质的转换和品格层级的大幅提升。观众的审美和书法家的创造美，观众通过作品观赏的"美感"获得和书法家通过作品的"美感"提示引导，构成了在同一个艺术层面上的对流状态。他们是发出方和接受方的组合，共同形成书法之"美术"（美学）和"美育"（美感）之间的对应。早期在德国的蔡元培，正是在学"美学"时坚信："美学"之美，起于"美术"，专指造型艺术和观赏的"视觉艺术"。因此他的"美感教育"，也主要是针对绘画、工艺、雕塑、建筑。当然，诚如我在《美术"语源"考》（中央美院《美术研究》，2003.4—2004.1）中提到的，当时的"美术""美学"甚至"艺术"，因为译名关系，其实是混用而不分彼此的，只是在中国近代以后，才慢慢走向"定着"即语词术语被固定下来。"美术"指视觉艺术，"艺术"本指造型艺术与表演艺术的全部，而"美学"则渐渐脱离"术"的范围而真正进入"学"，成为与哲学归为同类的学问。书法既然是供观赏的、视觉的，那它当然也被归为"美术"（当然它是非西方式的特殊的以文字为载体的艺术形式），这是就"发出方"即"书法家 + 书法作品"的一方的特征而言。而与书法"美术"（审美创造）相对应的，则是书法"美育"，即作为"接受方"的"书法作品 + 书法观赏家"的这一方。以书法作品为媒介，就有了书法家与书法观赏家的相向而行。

从审美立场上说，正是书法（美术）之"术"（或技法之"法"）创造了独特的美，造就了书法艺术的成功；又正是书法"美育"之"育"，完成了书法艺术独特美的传递和接收。"术"即技法，但其定位肯定不是写字之法，而是审美之法、创造之法、艺术之法。这种"艺术之法"，不但是在写字基础之上，必须由更高的书法艺术家们从美的表现上大加强调而力求能突破、引领、超越。甚至，即使在已经属于书法艺术创作实践过程中的"法"，本来必然是"艺术之法"了，但仍然可能陷于单纯的书法

式写字（单一书写）之法，而缺乏主动的审美介入和基于"美感""美育"的艺术笼罩力、控制力。比如，写字只讲正楷字，意在正确整齐而本不求审美，自不需赘词；但作为书法艺术上的篆、隶、正、草各体创作，一旦落到技法上，如果也仍然是只重"书写之法"而追求千篇一律的初级美，那么在方法论上也仍然是以技能较高下，而忽略在技能技法展现中"美感""美育"的主导作用和予观赏者以引领、熏陶、启迪的"美育"作用——看起来是写书法，其实仍然是写字的行为特征，更毋庸谈技法运用中也有一个从"美感"表达上升到想象力和创造力的更高指标。它表明，从"写字之法"脱胎而来的书法式"艺术之法"，其实在具体展开过程中，仍然时或会有明显的"胎记"。这种与生俱来的发源于汉字书写习惯的"胎记"，同为视觉造型艺术的绘画、工艺、雕塑就不会有。但正因为有这个"胎记"限制在先，于是就更需要在技能上即"术"和"法"的领域里，大力提升旨在弘扬书法审美创造力的目标。

（二）知识依托于"美感"

书法背靠强大的汉字系统，而汉字的存在又必然带出从语言、文明、历史、文化尤其是古典经史之学的庞大内容；论汉字"知识系统"的博大精深，当然毋庸置疑。于是，书法只要写汉字，就会被本能地引向学问和知识，并以最近亲的经史子集、诗词歌赋的功底与表现，来作为判断书法家与书法作品成功与否的主要依据：书法写的是汉字，汉字背后是学问。以学问高下定书法优劣，便成了一个永恒的判断标准。

1. 书法知识的评价标准和专业边界

书法和汉字同体。在过去，文盲或没有机会读书者太多。凡读书习文者，大抵是从乡儒塾师到秀才举人，再到翰林学士、府道州县，最后到尚书宰相、三公九卿，这一路科举层层考级，都是读书写字人的天下。身份既贵，自然抬高了书法（写字）行为的身价。在中国古代社会中，书法地位高于绘画，因为书法者都是高官显宦，不说朝廷庙堂上班列的六部堂官，即使是分驻各省的总督、巡抚、布政、提学、按察之使，再到府台县尊，哪个不写得一手好字？所以，书法（写字）的提倡，主体首先是官员；而绘画提倡则除早期有官员介入外，大都是职业画匠。这样的对比，当然就看出书法与绘画的地位高低来了。倡导书法（写字）的，是遍布全社会文化层的士子官员，所涉及的是国家机器层级机构的全覆盖；而倡导绘画的，是少数掌握丹青技能的职业画

家和工匠，只限于自己的专业范围内。说书画同源同流，这只是谦逊的话。其实在古代，书法的社会地位和认知范围，因其主体的"人"的关系，远远高出绘画。

有学问有地位的人，从识文断字、掌握文化开始，到蟾宫折桂、高中状元、学富五车、才济天下的人上人，就构成了书法的主体。于是，做官必是学问人，中举人、中进士、中状元必要写一手好字。反推回来，转换成凡学问好的字必然好、有学问知识者必是古代书法家。于是，学问成了书法（写字）好的衡量标准。但这个标准在古代也许可以成立，在今天却遇到了极大困惑：今天的书法已经不是写字，已成为一门独立的艺术，况且今天治学问做学者也不必然需要字写得好，有电脑键盘有互联网，不写好字并不妨碍做好学问。一个顶级的唐诗宋词的教授、博导完全可以写字很弱，甚至歪斜局促、不堪入目。于是，"学问好"决定"书法好"的逻辑，显然行不通。更以书法作为艺术已进入到自己的世界——"展厅文化时代"；从理论上说，不管学富五车的名流教授，还是默默无闻、身处穷乡僻壤的小学教师，只要书法技法锤炼到一定火候，"展厅时代"艺术面前人人平等，很可能导致有学问的大学教授铩羽而归而一介小学教师却有机会摘金夺银。它又表明，学问高下是另一个项目标准，它无法直接移来作为书法艺术审美的标准。

在古代，学问和写字的同步，取相近相同的标准；

在当代，学问与书法各自独立，不持同一个标准。

这就是"写字"与"书法"分道扬镳的时代理由。为什么要强调这个理由？正是因为"写字"学文化技能之目的日益受到互联网时代和人工智能时代的侵蚀和挤压，在实用上"丧权失地"，与日常生活文化所需渐行渐远；而"书法"则成为独立的艺术形式，由专业人士主导和推动——不再以学问为唯一根基，而是以"审美""美育""美的创造"（美学和美术／艺术）为书法艺术的核心价值观。

以此类推，当下各地"书法进课堂"，大部分书法课例由中小学语文老师兼任，也是一个无可奈何又不太科学的安排，当然会引起各地各学校所遇到的各种迫不得已的尴尬：比如无法配备专职书法教师岗位等等。但从学理上看，语文课教师（也有数学、英语教师兼任）的岗位职责是教知识，而不需教审美；所以如果重知识的语文课教师教"书法"，必然会遇到进退两难的窘境：

——若教写字技能，现在都是拼音打字键盘时代，练字一年，不如小学生学手机电脑拼字一天就会，甚至不教就会；对比之下，没有孩子愿意投入枯燥重复、日复一日、遥遥无期的写字练习中去。

——但如果教书法审美，那是一个独立的艺术专业，语文教师自己也没有进入或可能还是门外汉，更不可能要求每个语文教师都必须拥有艺术才华，甚至连起码的艺术兴趣或审美意愿也未必都具备，那能教什么？

从小学教师推及大学或成人教育社会教育，一个在古代因为有学问必然写一手好字的士大夫，转型为今天的大学教授、博导，优秀的学问家，按古代逻辑当然也必然胜任教写字；但今天若是随机抽出遍布全国几千所大学的任何一个文科教授，他必然能胜任书法艺术的专业教学工作吗？

回答是当然不能！因为今天书法是一项边界清晰的专门项目。它不是写字，它的学科基础，是"审美""美育"。小学语文老师辛辛苦苦教一辈子课熬成"特级教师"，大学教授学问精湛引领学术发展成为学界标杆，论学问知识卓越优秀当然没有疑义，但只要没有专门经过"审美"和"美感""美育""美学和美术/艺术之创造"的长时间训练和学习，写字也许人人都会，当然也会有高下之分，但"书法"大部分人肯定不会，不经过严格科学的书法形式技法语汇训练，可以完全外行而找不着北。

于是，在目前来看，我们无妨作一个也许偏激、但却说明问题的比喻：一个大学教授，学问高迈，写字也可以，但却可能是一个书法"美盲"。没有"美育"滋养，可以对书法完全无感或钝感。而一个小学教师终日埋头孜孜矻矻、心无旁骛，既没有太像样的社会头衔，也没有权威刊物论文发表或著作等身，但只要是视书法艺术为专门之学，重视"美育"即蔡元培先生所倡导的"美感教育"，那么即使他无法成为一个好的书法家，但他也一定可以成为优秀的书法"布道者"，一个在书法美的解说、传播、推广方面不可或缺的杰出人才。这样的人才，现在在社会上、在文化界不是多了，而是极其稀缺而珍贵。

2. 学书法与学知识、审美能力与知识能力之不同

书法学习中关于"知识"的第二个命题，是学习书法知识与美育的关系。书法学习首先是艺术学习。感知、美感教育这些内容，都是对着书法形式美而来。它包括形

式、技巧、风格、样式，视觉印象、技法解析、神采气韵的体悟……所有这些，当然不是凭空从天上掉下来的，而是有坚定的知识支撑的。但在背后支持是一回事；若论第一层面的直接要素，审美活动与"美育"本来与知识传授并没有太大关系。与其说书法史常识和书法技法知识有什么作用，不如说首先是"美感"、美的形式，美的形式的直观投射和"美育"才是最大的决定者。所以"德智体美"教育方针之提出，是以"智"（知识）而与"美"（美育）并列，是双轨道上的并驾齐驱而不是互相包含、互为因果。换言之，这是两种不同的"育"，不可随意混淆。

北宋 米芾 《李太师帖》

以物质的作品为主体，以直观的审美视觉形式、笔墨技法、风格个性为"美感获得"的依据，这是书法"美育"的第一个出发点。熟读又厚又大几千页的书法史巨著，翻遍各种中国书法图录，书房里堆满了书学理论专著，只要落不到具体的作品上来，那仍然与"美育"不相干。知识系统、著作论文、文献掌故、史学考订、美学的概念术语，这些都是书法赖以构成独立艺术门类并能拥有学科体格的重要内容；毫无疑问，没有它们，就没有书法。但在一个"美育"的视角中，分出主次；比知识更重要的，却是对形式的感受体悟能力。三十年前，我们在研究"学院派书法创作模式"时，强调学院派三原则，为什么要特别提一个曾惹出争议不断还屡

遭曲解误解的"形式至上"？正是因为书法首先是艺术，是供人观赏的。提"形式"就是提"艺术"，"形式至上"就是"书法艺术至上"。书法的"形式至上"就是"审美至上"。若论系统的书法史知识和书法学问，在这个形式美的框架中是扮演支撑的、辅助的角色，而不是主角。

一个对书法史知识或相关文史掌故知识倒背如流的人，可能同时又是审美力低下的人；一个好为大言、哗众取宠、号称开拓新思想的人，却可能缺乏最基础的"美育"滋养。拓展为更大范围的作家名流、社会活动家、商界大佬、影视明星，可能在其本行业造诣很高，即使也热衷于挥毫体验书写的快乐，但却仍然可能是不入流的书法"美盲"。而只有有了"审美形式"这个物质规定性，书法才会有充分的艺术尊严。

书法史人人会读，书法史知识和学问，只要不是文盲，识文断字，都能大概读懂，记忆力好的还可以过目不忘、倒背如流，在大众面前俨然以专家自居。但一落实到书法形式审美，落脚到美感，则非专门训练必不能成。

在1986年我写第一部《书法美学》时，在扉页上特意引了一段经典名言：

——"内容人人看得见，形式对于大多数人是一秘密。"（歌德）

在我们讨论书法"审美""美育"的语境中，"内容"大致相当于书法知识，而"形式"对应于"审美"。故而以专业知识、文字文章阅读来代替需要专门训练培养的书法审美和美育，以及更重要的"美感"获得能力之养成，还简单认为读了多少书就一定书法修养达到何一高度，这也是今天书法界最常见的一个明显的认识误区。不以"美育"提倡来纠其弊，书法之时代发展也难矣！

三、"审美居先"作为"美育"方法论的提出

在书法艺术本体研究中，四十年来我们牢牢抓住"审美居先"这个关键词不放，认定只有抓住了书法艺术之美这个主题，才是捏住学术上的"七寸"、找到了关键穴位。我自己身体力行，努力探索真理，不但连续写了三种不同角度、不同体例的《书法美学》，还在当代书法创作观念实践史上，从80年代初提出"观赏的书法"（而不是阅读的书法），又在"学院派书法创作模式"三原则中大胆提出"形式至上"（而不是书写内容至上或技法至上），更在其后提出书法进入"展厅文化时代"（以与过去的书斋个

体时代相对应）的论断；其后，鉴于当代书法新一代群体的普遍文化修养不足而作为矫正时弊提出"阅读书法""意义追寻"（2009，北京）和"社会责任"（2012，浙江），有意识地把书法创作的着力点引向综合文化建设的聚焦点。但在这同时，借助于"蒲公英计划"公益事业2013年的启动，我开始有意识地介入书法艺术初级启蒙教育领域，更发现当下的书法入门基础的初阶教育观念，基本上停留在20世纪五六十年代的"写字"教育模式（即作为语文课的"识、读、写"的一个分支）的状态。纵观当下冠名为书法启蒙教育的属性，其实仍然是文化技能教育而不是审美艺术教育。但形势飞速发展，高科技迅速改变了我们整个社会的生存形态与文化方式，再固守七十年以前的旧做法不思进取，显然与时代太脱节了。于是就有了"审美居先"作为书法启蒙教学宗旨的提出，更组织专业队伍，编成《书法课》教材"8+8"册；强调书法的启蒙学习，必须是"美育/美感获取"式学习，鼓励"爱上书法""快乐书写"等等，不仅仅以书法写字作为文化学习的工具技能，而是以之作为对每一个小学生或成年初学者进行有针对性的培养，即对浩瀚的中华传统文化的丰富类型、历史文明之美意识、落实到具体的汉字之美和书法之美，进行充分感悟、体察、熏染、滋养的兴趣和能力养成的过程。

这种大胆改革的尝试，是与四十年间在书法之美的研究推广方面不遗余力的持久付出相匹配的。它包含如下三个要旨：

1.理论：首先要弄明白，书法美是什么？长期而多角度反复进行的《书法美学》理论著述和大量相关论文的发表，是一种不计得失的专业态度：不管别人理解与否，先做到自己明白。

2.创作：书法创作实践中对"形式美"的不懈追求与付出。不断提出时代新命题：倡导"学院派"，重视"形式至上"的书法本体价值。又分析"展厅时代"对书法审美的新要求：如公共空间、大众参与；创作意识的导入；竞技环境下对美的塑造的严苛要求。一切以创造美和审美实践为旨归。

3.教育：从顶层设计开始。早在四十年前先有机会梳理、构想和创制《大学书法专业教学法》，以艺术审美训练作为专业教学宗旨，形成了"构成训练法""体验训练法"两套交叉互证的方法。它的立足点，首先前提一定是艺术的，一定是"审美"的、形式的，而不是文化的、知识的。再上涉更高层级的硕士、博士研究生专业教学，牢牢

抓住艺术教学的审美本质和专业本科教学必须具有的周全而完整的学科优势，使当代高等书法教育建设的品质体量，足可以与美术、音乐、舞蹈、戏剧的高等艺术专业教育并驾齐驱而毫不逊色。同时也注意不屈从于西方的"他者"，不迷失自我，更关注书法作为汉字文化承载的独立性和独特性。

而从 2013 年开始的对书法高等专业教育以下的书法初等启蒙教育探索与研究，将之据现实情形，分为面向社区乡村的社会教育之"新时代文明实践"活动和面向中小学学校教育之"书法进课堂"活动。一是面对成年人之基层书法爱好者与初学者，另一是面对学文化之中小学生初学者，并据以设计出一套有明确"美育"教学理念和宗旨的、以"审美居先"为旗帜的《书法课》教材和教学体制建设。

很明显，书法初级入门启蒙学习，与高等书法专业科班学习，在上述所举各例中，呈现出鲜明的上下一脉贯穿始终的承传特征。围绕着同一个"审美居先"的理念，形成基本路径，再以各种方式方法来落实之、补充之、健全之，从而形成一个在书法教育领域中特立独行的"美育""美感教育"的主脉络。

更拓而大之，则教育上的"审美居先"，又和创作上的"观赏""形式至上""展厅文化"构成一个互相映照的关系，更和理论上的书法美学研究构成一个互相支撑的关系。教育是执行，是实际操作；理论是提供思想依据和合理性证明；至于创作，特别要注意的是对"美育"的定位，不能完全按创作技巧的"术"的指标要求来推进。一旦进入到"术"的专注刻意的追求，那就成了少数艺术专家的目标，而与"美育"的面向大众、面向爱好者的定位分道扬镳了。故而站在"美育"立场上看：美之"育"（接受者、观赏者）和美之"术"（创造者），有时在学理上竟可能是对立的——防止在"美育"口号下过多地关注和放任"术"即技能、技术、技巧问题，应该不是一种多余的提醒。

由此，我们试图构建起一个内循环与外循环都能很好地衔接并达到自我圆满境界的书法推广普及主张的当代模板。在此中：

"美感"是关键，它决定每个书法爱好者的个人成败。

"美育"是制度定位，它告诉我们书法传授在这个时代的应有姿态。

"美学·美术／艺术"是审美制高点，是书法作为艺术的价值体现，也标志着"美育"在特定专业层面和高度上的升华。

"审美居先"宗旨的提出，是符合上述这三个表述的原理规范的。但在我们当下，意识到必须先对奉行七十年不变的"写字"教育简单替代"书法"教育的懈怠懒惰现象进行理性改革；它的意义，即在于改造旧习惯、开拓新模式。它的针对面，首先是初等入门启蒙教育，尤其是小学三至六年级的小学生和他们的教师。通过课程设计与配置，是培养"用"（文化技能）还是培养"美"（美育或素质教育）？必须做出明确选择。但正是这种观念认识还有不小的分歧，当然就更加构成了"审美居先"被及时提出和强调的必要性和急迫性。

至于在"审美居先"书法教育获得认可并进行推广之后，是否一定要抛弃原有的"写字"教育？我以为大可不必。事实上，在小学一二年级课程中，有以硬笔字式的"写字课"，本来就是由语文教师担任，旨在学习"识、读、写"的文化技能。它完全可以与三至六年级"书法课"共存、衔接而并行不悖。

或有问曰：既然可以并行不悖，为什么还要多此一举地倡导"审美居先"的书法课教学？

答曰：这正是因为我们的国家颁定课程名称，已经明确是"书法课"。它是从"写字课""习字课"改名而来的。从实用"写字课"到艺术"书法课"，课名既改，岂能不名实相符？

更有答曰：在今天互联网、人工智能时代，我们面临着"千年未有之大变局"。倘若已经直面今天的字母键盘敲击时代和今后的语音视频时代，却不及时做出适当应对，不与时代同频共振，若还是"老方一帖"故步自封，我们这一代人岂不是太昏惯懒惰了些？

2020 年 4 月 6 日

于钱塘永和十二砖室

书法"美育"与技法新思维

——"美感"统辖下的技巧意识与技法观

在书法"美育"与写字"应用"之间，最容易被混淆、也最难以分辨异同的，还应该是最有歧义的，就是这个"技法"。与绘画同为视觉艺术形式相比，书法与绘画之间因为同以"目赏"即观看，当然与另属于听觉艺术、舞台艺术、表演艺术的音乐、舞蹈、戏剧、影视有截然不同的差异，也与同为视觉艺术但强调三维立体的雕塑、建筑等有明显不同的观赏立场。在作为它者的表演艺术和立体艺术观赏的对比之下，书法与绘画当然是视觉艺术的同类。

但在书法与绘画大类中，作为"美术"大类的绘画有西洋画，如油画、版画、水彩水粉画、素描速写画，也有独特的中国画，即人物画、山水画、花鸟画，工笔画、写意画。对比之下，书法与绘画之间的同类，还只是一个含糊的大概归类；而书法与油画、版画则是远亲，唯与中国画才是同气连枝，是近亲，是兄弟行。从唐代张彦远《历代名画记》开始论述的书画同体，到宋元米芾、赵孟頫提出的"书画同源"，都表明这种同气连枝不仅仅是客观存在的历史现象，也是一种根植于几十代人主观认知的共同观念意识。

但分析并没有到此为止，即使在"书画同源"之间，若论技巧、技法、技术、技能，书与画，书法与中国画，仍然有着一个根本的深层差异，这就是书法靠"写"，中国画靠"画"（描、绘）。而这一技术上的差别，构成了我们讨论书法"美育"主题中难度最大但却富有张力的最重要命题。

书写之"技"依托于汉字，其结果可以是艺术的书法；绘画之"技"美饰于汉字，其结果却可能是美术字。它们本来都表现美，但各自所提示出的"美"的意识在文化层面和历史层面上，却是全然不同的。我们既然讨论书法之"技"，当然会对这个"写"与"画"做严格的区别。

在中国古代五千年的文明历史进程中，汉字的书写，一直是文化承传载体稳定前

行的行为核心特征。但在写字的规定以外,也时而出现"画字"(更包括刻凿、熔铸、契刻等等)的现象,比如春秋战国时期的龙凤鸟虫篆,饰于青铜器内壁、双耳、鼎足,书于旌旆,铸于剑戟、兵戈、钱币、度量衡、镜铭、瓦当,虽也有写出初稿字样,要之即是当时的美术字。唐宋雕版印刷工序中的字模制作,也是一种美术式的意匠,可以举证的还有道家符箓符号等等。这些,都是广义上的非书写而是"画"成。

作为它的反面,在中国画中,更有以特定的"写"即取"写形"而不是通常的"画形"常规方式为标志的类型;它的出现,更是在文人画、写意画风靡之后的一个风格形态的高雅指标。"写"与"画"之间在技法上的最大差别,就是"写"有顺序先后,有节奏起伏,有时间伸延。而"画"虽然也有线条伸延,但不会有顺序先后的规定,不强调有明显的节奏动作起伏顿挫的"动作型";而书法则必须依此为生命线。故而为展示风雅、讲究文气的书法功夫,更以写意的中国画新体式,在画中使用大量书法用笔,成了书法技巧的追捧者。尤其是在落款时,不再是某某画,而是某某写。这种反常的"写"画方式,当然不合常理,在过去上古中古的中国画历史上是从来就没有的。但正是"写"的绘画,构筑起了后九百年中国画发展的基本形态与脉络。

"写"字与画字,画画与"写"画,代表了中国书法在技法上的得天独厚的"写",构成了我们讨论技法理论新思维、辨析书法艺术学习和创作实践之与"写字"之间辩证关系的逻辑起点。

一、学写字与学艺术:为字而写?为艺术美而写?

从任一时代开始,从学书法的任一初学者开始,书法首先就是写字,是"写"的技术的较量。写的技术(技巧技法)好,就受到肯定表扬,写的技术掌握不好,当然就会被批评。因此,"写"是书法之所以为书法的关键。

但问题是,写什么?写汉字?写书法艺术?面对这样的质问,人人根据自己初学时的经验,回答当然首先都是写汉字。至于后来能不能成为书法,那是第二步的事了。但写的既然是"字",表明在一开始的设定和预期,肯定不是"书法"艺术,这也是有目共睹的。

从"写"字开始自是不假,但它一定就会升格成为"写书法"?当然未必。从"写

北宋 蔡襄 《大研帖》

字"到"写字"，只讲技能，不重美感，不究审美，写一辈子却原地踏步，这样的例子比比皆是。如果没有一定的观念转换机制和审美介入机制，"写字"并不必然地会上升成为"写书法"和"写艺术"。比如，只关注点、横、竖、撇、捺，只关注宝盖头、三点水、单人旁、走之底，只关注作为正字的楷法端正，不把它上升为艺术风格、艺术语汇的技巧表现力，艺术视觉形式的丰富性，那永远也还只是"写字"。别说是正楷字，就是篆隶行草，非日用汉字，如果只是闷头写，那结果还是篆隶行草的"字"而不是"书法艺术"。书法艺术的基础当然也是"字"，但是它首先一定会表现为艺术形式这个目标，是建立在"字"之上的艺术——书法艺术。

于是，就有了为什么"写"的问题。为"字"而写，还是为"艺术"而写？为"字"而写，写就是全部目的，写好（端正整齐）就是一切。为"艺术"而写，那"写"只是一个局部的手段和过程，而不可能是目的。简而言之，视"写"的行为为目的和含义的全部，这就是"写字"；而视"写"为手段，另有艺术形式图像创造的目的，这才是"艺术"。

由此而伸延出又一个问题：为什么要这样"写"或那样"写"？理由是什么？如果理由是字的正误对错，那就是标准字、规范字（楷字是当然，还有篆、隶、行、草

之作为字）的"写"，与艺术美无关。

但如果理由是创造汉字形态美，并与书家性情随机融合、能达到完美高度，那就是依据汉字而拓展出的各种视觉美的千姿百态的书法美的展示。

汉字是基础，不是目的；书法之美的传递，才是目的。为什么"写"？为美而写。标准规范合乎美，则接受吸收之；标准规范不合乎多样化的美的表现，则扬弃之；标准规范的美若是较浅显初级，则提升之、深化之、丰富之。这就是为什么语文课教师教写字，特别强调规范字、标准字，不选择古代碑帖作为临习范本；因为即使欧阳询、褚遂良、颜真卿、柳公权的传世名碑、万世经典，但在文字上却多有不合于今天的别字俗写，而且都是繁体字；它虽然很美，但与语文课强调的简体字、标准字、规范字相比，在文字上完全无法衔接。更加以古代碑版墨拓多有剥蚀残损，金石气十足；但从文字正误和语文课立场上看，作为语文的写字教学，完全没有必要舍易求难、舍近求远，去选择这些可能模糊残缺的名帖作为文字临习范本的必要。一本当代人写的甚至是教师自己写的规范汉字钢笔字帖或毛笔字帖足矣。也就是说：在用与美之间，语文教师坚定地选择"写字"之用而非"书法"之美。但如果是美育立场上的艺术学习，是书法美的追求，那么这些模糊残缺，反而可能是最珍贵的瑰宝。

为艺术美而"写"，当然也需要严格的点画规范甚至要更严格、更细密，但它的目标和过程变了。点画规范不再是一种死的教条和不可逾越的铁律，因为它不再是自身，而是有了一个清晰的服务对象："美"。一种很悠久古老而在原有的环境中被认为是十分有效的经典技法手段，比如隶书的"蚕头雁尾"，在楷行书语境下因其过于复杂而完全可能被弃用。在楷书中"藏头护尾"的技术动作，是万劫不移的铁律，是我们判断书家是否训练有素的标志；但一到行草书，技巧规范的"藏头护尾"几乎无用武之地，强调"藏""护"就无法连绵连贯，由此则不得不抛弃戒律而灵活运用"藏""护"技法。这样的"变数"在书法创作实践上比比皆是，屡见不鲜。

如果是"写字"，规范既立，技术条令一出，必须无条件执行，不然则必为错谬，没有商量余地。但如果是为了表现书法美，技法原则只能是"退居二线"，初学时当然全盘接受，用时则须审时度势、不可死守。否则按模脱墼、刻舟求剑、固执僵化、冥顽不灵，会贻讥世人；孤立地看，教条戒律都不错，就写字而言也都需要，但这些

与艺术之美、书法之美的表现要求，反倒是格格不入、南辕北辙的。甚至我们不妨有一个推论，为了书法美的表现，许多写字式技法戒律，本可以在艺术创作中被挪用，被抛弃，被改造，被移花接木、截头去尾。站在书法审美角度看，它就是一个工具手段的过程，而不是主体。主体是书法美。原有的写字式技术、技巧、技法，合则用之，不合则舍之，不够用则新创之。谁说中国书法技法史就不会有新的发展？前一阵《书法报》就"鸿篇巨制"展开讨论，让我先开个头。我说超大的榜书巨制，是当代书法"展厅文化"的审美需要。它就是个新生事物，在古书论中找不到现成答案。落脚到技术、技巧、技法，要指、腕、肘、臂、腰、步六位一体，协调运作，这样的技法要求，古人何尝有？原有的"写字"重视案上技法的古代书论叙述又何尝有？

二、从具体微观的技术要领开始，还是从宏观的整体审美和美感印象开始？

第一个重要的命题，是从何处入手的问题；又是写字与书法在局部技法美与风格整体美对比上的异同问题。

从字出发，那第一步就是点、画、撇、捺的写和记住汉字字形，如"天地人""上中下""左中右"，从笔画、笔顺到字形、间架，都要一个个具体地练习和记忆。这是从笔画开始，从局部和具体开始。学生关心的是对或不对，与"美"没有关系。

但从书法艺术出发，它的基点一定是"审美"，于是从名碑法帖的整体出发，先了解书法艺术的全部，比如《九成宫醴泉铭》《史晨碑》《真草千字文》《兰亭序》，先从整体的书法印象入手，识名记形、全幅全本的基本美感引导。建立起审美印象之后，再层层进入具体：颜体《大字麻姑仙坛记》之美，是由哪些笔画组成的？笔与笔、笔与点如何交叉？笔中的点、画、撇、捺如何表现出不同？这就是从整体形式与风格入手，建立起审美概念后，再去进入局部笔画字形的练习。单从练习笔画的技术论，"写字"与"书法"差不多，但学生学写字，心中只有"字"而没有美；但若学书法，书法美在心中的树立在先，技术的"写"和"字"的正误在后——先有美，后有字；"字"之写，是为"美"服务的。

第二个重要命题，是学习"写字"与"书法"的最大立场目标不同，会表现在"眼"（观赏力）和"手"（技能水平）的次序排列即主次方面，两者之间正倒了个个儿。

写字，是手即技能在先，眼的审美观赏在后。对于只关心掌握写字技能而言，"眼"（审美观察力）其实并不重要，只要不看错就行。但若是"书法"，"眼"所代表的审美能力，却是生命所系，至关重要。一个书法爱好者的能力构成，善用"眼"即代表审美能力强，通过观赏与审美，建立起对书法世界古今中外的基本认识。如能在实践技能方面发展，则成书法艺术家；如无意于实践或浅尝辄止，也不失为一个书法鉴赏家。但无论哪一选项，都不会沦为只靠技术比拼的写字匠（如古代的书佐、书史、书吏、抄书手、抄经手）。而且退一步论，即使现在能成为技术上有水平的写字匠，在互联网电脑键盘时代、在语音视频时代、在机器人和人工智能时代，这样的写字技术，一则机器人完全可以取代；二则写字行为本身随着时替世移也被音、视，至少现在已经是被键盘字母敲击取代，今后不久则必然会被数字时代的语音、视频手段取代。社会应用越来越走向高科技，以此来看单纯的技能型"写字"，若无"书法"作为艺术审美的引领和提升，只凭熟练单一的技法，它能有多少前途呢？

古语曰"眼高手低"，本来是一句不无贬义的评语，其实却反映了一个颠扑不

清　郭尚先　《黄庭内景经》

破的真理：必须"眼"先高，"手"才能高。"眼高手低"本是正常态，而"眼"低手高，则是不可能的荒谬的天方夜谭。提倡"审美居先"，提倡"美感""美育"，首先解决的，就是"眼"即审美观赏力的问题。写字式的"技"，如果没有"眼"即审美的引领，"技"的表现肯定是"手低"而不可能是"手高"的。

整体的书法美感印象，对于初学者入门起步的质量要求而言尤其重要。如果只是从点画技术要领开始，学书者仍然会以写好字为目标，根本不会有艺术学习的意识，上升不到书法层面上来。但如果有一个先入为主的书法大世界、大历史的基本印象，即使初学仍然从具体的一点一画开始，但心中有一个大目标，知道自己最终必然会走向书法美的创造；即使很遥远，但由此而确立的价值观却足以决定一生的学习方向和学习动力。比如，虽然实际在"写"的是正楷欧体《九成宫醴泉铭》的几个正楷汉字，但看到的是甲骨金文、秦碣汉碑、竹简帛书、篆隶楷草、北碑南帖、唐楷宋行、颠张醉素、苏黄米蔡、中堂大轴、手卷册页，还有连绵大草……倘若哪怕是对各种令人眼花缭乱、争奇斗艳的书法表现样式风格略知皮毛，那他还会自缚手脚、故步自封，对这么多的"美感"无动于衷吗？

即使同样是从"写字"式的技术训练开始，只盯着一笔一画的技术不厌其烦、敲头钻脚、从早到晚反复练习的初学者，和同样勤奋但却遨游过书法大千世界拥有丰富美感体验的初学者，在将来若干年以后，哪个会成长为书法艺术家，而哪个安于做技术精良的写字匠呢？

三、技术"塑形"美，还是美"创造"技术？

书法的写，是技术，它是从文字书写而来，包括执笔用笔、横平竖直、藏头护尾、方折圆转等等。文字书写重在学问与思想交流，作为技术的"写"要求高度熟练而规范易识。如果有一个字在一篇文章中反复出现，当然是越统一越好。如著名的范例是冯承素摹《兰亭序》，其中有二十一个"也"字；如果是写字，为了易识易写，最好统一只有一种固定写法。但如果是《兰亭序》，就会有二十一种写法。这就是"写字"工具与"书法"艺术的差别。以此为标准，比如赵孟頫、文徵明、董其昌都有临《兰亭序》，这二十一个"也"字，有的只变化三五，有的则完全依个人习惯而根本不作

变化，重复一式写出。若依我们的书法"艺术"式标准，变化当然越丰富越好。则神龙本《兰亭序》为标准十，赵孟頫约得五，文徵明、董其昌约得三。其间的差别，正是因为赵、文、董以下，是靠个人的"技"的书写习惯，虽未必是完全千篇一律，但运笔的习惯动作（惯性动作）和结字方式比较雷同，视神龙本《兰亭序》自然逊色多多矣。书法史常有尚古即"今不如古"之论，我们长时间对其误解甚至予以批判，其实貌似正确的批判，其思考能力却肤浅得很。之所以会有"今不如古"的看法，是因为古人写字、写书法，因为正处于由浅入深、由散到整的"整顿""清理"过程中，如王羲之正处在章草不"宏逸"而接受王献之"大人宜改体"的建议过程中，旧有技法仍在而新创技巧登场，于是宏而不杂、大而不乱，遂创行书成熟技法。但几千年后，

东晋　王羲之　《兰亭序》（唐冯承素摹本）

赵孟頫、文徵明、董其昌在写《兰亭序》时，却是只出以"写"字的个人技法习惯或曰"惯性"，于是笔法字法愈见固化。"写"作为固有动作的限定既在，则作为行为过程的用笔惯性和作为稳定图形的字法惯性，一定是模式统一而缺少多变性与丰富性的。

这正是成也萧何，败也萧何。在书法美感的形成过程中，成也在"写"，败也在

元　赵孟頫　《临〈兰亭序〉》　　　　明　文徵明　《临〈兰亭序〉》　　　　明　董其昌　《临〈兰亭序〉》

"写"。说成，是因为倘若不坚持"写"，书法之美就会混同于绘画之美与工艺之美，它的独立性就无法得到保障，这是我们万万不能接受的。而说败，则是一旦自限于"写"，重复技术动作，循环往复，就是个摆脱不开的"魔咒"。"写字"时本应该越整齐越好，所以养成了书写技术动作越熟练越惯性越好。它当然是我们写字时求之不得的优点，但它到了"书法"，却反而成了致命的弱点。千字一面、千笔一式、千幅一相，书法美的千姿百态，虽未必是荡然无存，至少也是损弱大半。尤其是在以赵、文、董与唐初冯摹《兰亭》对比时，在观察考究这二十一个"也"字的前后对比时，这种江河日下的感觉尤其强烈——没有"写"不成其为书法之美，但因为"写"的惯性控制，时替世移，这书法之美的表达和呈现，却是一代不如一代了。

　　——究竟应该是以既有的技术规范来创造美又限定美，还是应该以美为至高无上的终极目标，而据以创造出变化多端的书写技术即多样化的"写"的方法？

　　——是美控制技术，还是技术控制美？

　　在其他艺术领域中，美的创造是根本目标，毋庸置疑；技术、技巧、技法必须跟着美走，所以是前者。而书法艺术迄今为止的做法，是必须先遵循先在的笔法字法，然后再归纳出美，所以是后者。

书法式的"技术控制美"即视"写"为唯一的做法,当然有它的历史必然性——因为它就是从实用写字过来的。其他艺术门类的萌生和发展,并没有这个实用前提,所以"美"是永恒的终极的目标;技术只能围着目标转,适用则取之,不适用则弃之。但书法筑基于汉字,背靠强大无比的汉字文化,所以准确地说,不是"写"的技术在控制书法之美,而是"写"仰仗着无所不在的汉字文化从而控制书法之美。这是无可争辩的历史事实。

但历史事实如此,就规定今天或以后也一定只能如此吗?

当互联网时代迅猛而来时,当"写"的对象由有血有肉的汉字"六书"和篆、隶、楷、行、草,变身为一个在电脑手机屏幕上通过键盘敲击而弹跳出来的字符符号时,"写"的行为特征其实已经在实用中彻底让位于"敲击",再也不是神圣不可动摇的了。但我们为了捍卫汉字书法中"写"的遗传基因和汉字书法必须有别于绘画的坚定立场,仍然不愿意放弃"写"背后的美学含义,并视它为今天书法得以自立的前提;这当然是一种清醒的理性选择。而进一步的追问是:在"写"这个物质基础之上,可不可以追加更多的美的内容和手段?亦即是说,不是"写"的技术决定书法之美,而是从书法之美这个结果去重新评估、权衡作为技术的"写"的必要性与不可或缺性?

通过今天书法"美育"的提倡会告诉我们:这样的"倒逼"式思考和选择,应该是有价值的和具有鲜明的时代烙印的。"美创造技术","目标规定过程",它将会为今后的书法艺术发展打开一扇新的创造之门。

四、自证与证它:在"字"的目标与"书写"行为过程之上

走向书法美学和美育的"书写"技巧观,又可以引申出一系列思辨性极强的思考题。以书法美的终极目标为对照,审视被通常认为是常识的"写字"概念和认知,其实也是歧义丛生,难以一定,并不是我们早已认定的已经人人皆知、高度共识而无可置疑。

——首先,检讨一下书法审美活动中作为目标的"字"的概念、立场和释义。

因为是书写行为,就必然会引出"写字"中的"字"作为目标对象的必然性和唯一性。但即使有"书写"行为规范如点、画、撇、捺,它的结果就一定是汉字吗?我们过去认为这是当然的——既然是"写"而不是画,当然结果就只能是"字"即"汉字"。

这好像是个常识，没什么可讨论的。

但"写"的行为，可不可以去表现既有"字"的形貌但却又不是真正"汉字"的对象目标？比如，汉字有形、音、义，如果既不可读（无音）也不可释（无义），只是一个"形"，可不可以当作"字"来写？可否作为书法美的创作选择来处理？

如果有"形"，符合书法审美作为视觉艺术要素的要求，即使没有"音""义"，不可读、不可释，当然并不妨碍美的传递。释读是一个有限的文化圈的事，越出了这个圈，不可释、不会读是很正常的事。即如今天小学生不认识繁体字，并不等于繁体字就不是"字"。同理，我们不认识甲骨文、钟鼎文，不习惯碑别字、俗写体，还有令大部分人茫然的狂草书，也不意味着它们就不是"字"。推衍开去，古代的西夏文、契丹文，近代的汉字文化圈中的日本假名、韩国谚文、越南字喃，我们都无法释读，但我们同样不能否认它是"字"——书写汉字没问题，但假如为了传递某一种特定的造型式的书法美，而书写这些在语义上不是汉字但在形体（美感）上却就是汉字或接近汉字的"字"，在书法艺术上能不能成立？更进一步的追问是：既然书法之美可以通过汉字表达，为什么不能同样以美的理由，也去表现有汉字造型美形态（但却不属于汉字系统）的它们呢？还可以进一步的追问是：如果写的不是"字"，而是有汉字意蕴的符号图形，可不可以？

——再来讨论"写"的行为。

从书法美的传递即"书法美育"立场出发，"写字"的"字"作为审美目标的完成，当然必须首先挂钩于书写行为，自古以来，皆是如此。"写字"以外，描字、画字、刻字虽然其结果也同样是"字"（汉字），但仍然不入书法美和美感、美育之"法眼"。这种取舍虽然很难讲出多少透彻的理由，但它是基于强大的书法史群体无意识的历史选择惯性，无法对抗，只能顺势而为。

但书法之美感真的只能通过"书写"才能完成吗？站在一般技术层面上说当然是；而站在审美、美育的角度上说则未必是。

不仅仅取"写字"之书写行为，站在书法审美的最终点即书法史遗存角度看，书写只是书法美感的一种方式，而刻、铸、凿、切、截等等，还有钩、摹、揭、拓，则是书法美感更多的呈现方式。从龟甲兽骨契刻、青铜彝器冶铸、摩崖凿壁、碑志切划，再到双钩硬黄、摹形比临、刻帖揭制、墨拓复本——这些都不是书写行为。站在"写字"

立场上看,这些都是非书法而是工艺制作的;但站在"书法美"的立场上论,它们却是维系和占据着书法审美史上某一历史时期的重要形态。但症结正在于:我们今天却狭隘地依据宋、元、明以来文人书法重"书写"意识,有意无视它们的存在,或更是刻意把它们排除在书法美表现之外。我以为这是书法审美上自古以来最大的"盲区"。

书法史有两种有明显历史感的艺术审美类型,一是"书卷气"类型,一是"金石气"类型。"书卷气"类型,是魏晋至宋、元、明之际的文人士大夫书法的理想形态;我们今天的书法概念,就是沿袭这一审美形态而来。但从商、周、秦、汉上古时代到中古时代的依托于龟甲、金石、玉木各种材质和拓、摹、榻、钩技术技巧的"金石气"类型,却一直未能进入向来只注重"写"的书法家的创作意识和创作行为之中,这种在审美上的自我封闭,不能不说是当代书法实践领域中一个太大的遗憾。

在书法美的全面展示的学科要求下,今天书法之"技"的概念,当然也还是应以"书写"为主,这是毋庸置疑的。但对于古代书法曾经创造过而今天仍然被我们奉为经典的法帖名碑的刻、凿、铸,尤其是作为纸上呈现的摹、揭、拓的"非书写"式美感,或准确地说是在"书写"以上基于各种外在技术追加所造成的美感,以及仍然建立在"书写"行为之上、但在书法材料美呈现方面如早已有之的竹、木、绢、帛、麻甚至金、玉方面的审美辅助追求,这些,都应该是建立书法"美育"大格局、塑造书法"美感"大构建、创立书法审美新时代的题中应有之义——书写的美、非书写(书法呈现)的美、不同书写材料的质感肌理之美,它们都是整体意义上的书法审美学和风格学的重要组成部分。它还构成了今天书法艺术美开拓创新的一种可能的新渠道。

五、书法的"反惯性书写":审美目标的强化和技术的配合

在古代,在民国以前的实用书写时代,每天日复一日的书写,因为是社会交流应用需要,越惯性越熟练越好。那时并没有什么独立的书法艺术概念,没有展览厅公共空间,没有审美观赏(而不是文化传播)的社会大众需求,没有竞技取优的展赛机制,任何一种"惯性书写",在当时不但不是弊端,还是优点,是人人向往的理想目标。延至今天,这样的"惯性书写"成了顺理成章的事;它又和勤学苦练、铁杵磨成针、人书俱老、笔冢墨池、十年寒窗、"日书三万字"等等故事融合起来,构成了书法界

自古以来最动人的励志教育内容。从广义上看，这样的内容传播和价值观导向，当然是不错的——总不见得懒惰懈怠、见异思迁、三天打鱼两天晒网才是对的。作为一种文化应用技能的社会要求，它必定是越熟练、越得心应手、越指挥如意越好。所以，我们对它一直是深信不疑，奉为必胜正道的。

但当书法成为独立的艺术门类，成为供大众观赏的视觉形式并且在展厅里竞技较胜之时，一个书法爱好者在最初阶段，也许还能依靠刻苦练习、反复千万次的"惯性书写"获得娴熟技巧，从而达到一蹴而就、一举成名的目的，但当他已经获得书法家身份之后，又要重新面对今后几十年的书法生涯规划，他又如何应对？

在已经有能力参加省展国展的中上水平的书法家群体中，写字的技术问题已经不足挂齿，谁都能写得很好，但对于如何使人生发展与书法艺术发展同步、携手共进，却大都束手无策。已有的技术、技法、技巧已经都有了，但因为是从初学时期的"写字"得来，一旦熟练运用得心应手，成为捷径，马上就会迅速固化，导致一叶障目、不见泰山，不知道下一站在哪里，更不知道怎样突破自己。甘心于日复一日重复自己？老调重弹不思进取？时间长了自己也觉得百无聊赖；但不重复，又从哪里能获取新的成长动力？在今天，许多已成名的书法家，技术很好，但惊呼面对"瓶颈期"而无力解脱，无法走出困境。

从"写字"惯性而来的技术问题，恰恰不能只站在"写字"技法视线上找出路。重复自己的弊端，不在于"书写"技术不好；如果不好，就不会有过去参展获奖的成绩了。那么问题出在哪里？正是审美眼界和作为艺术家的素质，这两者，都不是仅靠几十年"写字"就能培养出来的。

（一）审美力是第一个关键

"写字"讲究正确，既入一家，则心无旁骛，花费水滴石穿的功夫，学欧则不看褚，学唐则不涉魏，学楷则不入草，学金文则不取小篆。若顾及很多，必遭心猿意马、见异思迁之责难。但一个有才情有后劲的书法家，纵横八极，心游万仞，自由提取任一书法经典的任一笔法、字法、章法优点，古往今来，主题、形式、技巧，都应该有可能被聚于笔下而融入作品中。它靠的不是某一固定范围的技法，而是宏阔博大的审美视野，是"眼"，是"心"，而首先不是"手"。以俗语拟之，肯定不是写字式的"眼

低手不高";正确的顺序,应该是先"眼高手低",再进入"眼高手高"的理想境界。

亦即是说,一个书法艺术家要突破自己创作的瓶颈期,不在于"手"即技术,而在于"眼"即审美力。

(二)想象力是又一个关键

一个称职的艺术家,会对未知世界拥有无穷无尽的好奇心和由此引发出的天马行空的想象力。不满足于现状而渴望有所创新,是一种成功者必备的素质。

"写字"不需要好奇心,按部就班,循规蹈矩,实务上的书写技能熟练,足敷应用。但书法是艺术,要创造美、传播美,于是就需要有责任心、有使命感的担当者站在书法本位的立场上,认真实验、勇于探索;特别需要的能力,并不是技法,而是瑰丽离奇、天马行空的艺术想象力:过去的书法已经是什么样式,今天的书法准备要成为什么样式,将来的书法又可能是什么样式?在书法发展的进程中,哪些规律不可违反,哪些要素可以进行调整?哪些内容应该扬弃,哪些构成方式可以改造?

更进而论之,十几年前的书法"写字"模式已经受到了互联网电脑键盘拼音打字的致命挑战;今天的书法"写字"模式又面临着语音系统转换文字和视频传导,还有机器人写毛笔字并具备一般书法创作能力的颠覆性挑战;将来在大数据、云计算、区块链,尤其是成熟的人工智能足以自主学习的高科技发展的形势下,书法会面对什么样的命运?要保持住哪些要素,书法才不会遭到覆灭与消亡?

——想象力、好奇心、探索冲动,有杰出的功力,又以审美为根基和平台,这是今后下一个时代书法家应有的面貌。

至此,在一个并列式基本选项的对比中,结论已经呼之欲出了:

——是以自我为中心的固定的技术技法一成不变的惯性套路之美,还是呼应观众的"审美"需要,作尽可能的想象、尝试、探索、开拓、创造,并对应于展厅观众对丰富多彩的观赏需求和书法进步在未来可能产生的各种探索创造?

在近十年之间我们特别提出的"反惯性书写"概念,并不针对初学者,而是针对已经成功但当下又因为处于"瓶颈期"而苦恼的书法家。初学者还没有形成"惯性",正欲求"惯性"熟练而不得;但书法家不同,即使都是成功者,一部分"写字"型的书法家,可能还会因为养成"惯性"而沾沾自喜;但另一部分有远大志向的书法艺术家,

却正在为摆脱不掉"惯性书写",致使原地踏步、裹足不前,再也没有进取心和艺术激情而苦恼。既然"写字"式的书法家已经求仁得仁,志得意满,我们自不必去"好事"而违其心愿多此一举;但对于一部分最精英的书法才俊,在确定其基本功、见识与审美积累已经达到相当高度之时,却有必要站在历史制高点上,点出使命和职责所在,并向他们提出更高的时代要求。

"反惯性书写"并不是一个低端的常识话题。连书法点画也写不整齐的初学者或观念萎缩不知艺术为何物的写字家们,其实与这样的话题很难对接,更遑论展开有益的学术讨论和思想交流了。但越往高端走,就越会感受到这一话题的重要性和它统辖书法美创造之全体、并具有无所不在的"高端"性。

它告诉我们如下一个逻辑关系:

第一,不写字,肯定不是书法。同为视觉艺术形式,画字和画图都是"画";抛弃书写,书法与绘画就无法区分,这是书法作为艺术门类和书法审美的大忌。所以,必须坚持"写""书写"的行为特征以及它背后蕴含的本体意义。

第二,只写字,只是"写",重复字形图像、重复书写动作、重复呈现汉字图式,千篇一律;展览厅里上千件书法作品挂在一起,只看到"写"而没有对书法作品展示的视觉形式多样化追求,甚至不断造成严重的审美疲劳,而使书法成了单纯的"写字"式技术演练;又因每个人的书写习惯长期形成,不可能一日三变,于是只要坚持书写惯性,就必然导致丧失艺术创新的可能。也即是说,只靠惯性的"写",不会产生书法艺术形式审美发展的任何结果,最终则是书法美的水土流失,"书写"行为本身所含有的有限审美基因也必将损耗殆尽。

"反惯性书写"的新建概念,给出了我们一个十分关键的启示:在强大的书法经典审美的引导带动下,能否既坚持"书写"但又不完全是"惯性书写",而是取"书写"但"不惯性书写"的艺术技巧新意识和技法审美新观念呢?

2020 年 4 月 11 日
初稿于大风骤雨之时

书法"美育"之两大基础议题

——"技法论"与"书体论"

在大力倡导书法"美育"的过程中，我们发现：仅仅把"美育"看作大众普及式观赏和眼光的提升，只是针对书法实践积累不够、书写和创作能力不强的初级入门书法爱好者——反正字也写不好，退而求其次，凑合着做一个书法欣赏者，或要求高一些，做一个有能力的解说者——这样的片面认识，与"美育"本来应有的立场相去千里。但在当下的书法美术界，这样荒谬的认知水平却深入人心，在圈内大行其道。通常的认识，是书法（字）写不好，于是做理论家；理论学问做不好，没奈何，只好做书法教师。

于是，"美育"既然是依靠教师进行推广传授，它只能处于书法"生物链"的最底层。

但据我们研究的成果，恰恰相反。书法"美育"不但不是在最底层，即使是在高、中、低端甚至是在许多成功的书法家层面上，也都处于以纲带目、纲举目张的核心地位。专业或职业的书法家，能写成一件完整的作品，但也有可能在性质上仍然是"美盲"。所以，书法之"美育"是一个全范围的命题，它牵涉到我们对书法作为艺术的最根本的认知。

没有"美育"，书法作为艺术就无处安身（只能沦为写字匠），书法史经典就无从筛选起，书法家的成长就成了一句空话，书法独有（而其他美术没有）的技法与体式就无从规范起，书法理论和学术就成了无源之水、无本之木。甚至，书法艺术创作实践（而不是"美育"本身）的最基础、最物质的关键命题，最直观的"技巧"实践、"体式"形象，也将不得不依靠"美育"的绝对定位与指导。本来，"技巧"与"体式"，是创作家、实践家最为关心的第一号大问题，而不是"美育"的首要任务。但没有"美育"，书法"技巧"与"体式"的成形和探索，就一定是既找不到出发点也没有目标。

故而，我们就想有意为难和挑战自己，专挑这个"技法"与"体式"的症结来正本清源——专注于创作实践和笔墨感受，又视技巧与形式（体式、格式）为贯穿一生

的生命线；对从小立志成为书法艺术专家的目标达成足以起根本性作用，而且无时不在、无处不在、极其密切关联的，但肯定在表面上却离普及推介之"美育"最遥远的书法基础内容；特别来印证上述这些内容与"美育"之间的互为因果，尝试做一下这方面以前从未有过的探索发掘工作，并为书法"美育"倡导之重要性、必要性和紧迫性，寻找和证明一个来自艺术创作方向（而不是通常的教育教学方向）的有力证明。

一、技术：书法艺术理论与文艺理论的落差

在任何一门艺术中，技巧与体式（形式）都是十分重要的存在，但却不是唯一的存在。主题提炼、流派建构、时代感、深入生活，都很重要。但在从"写字"起步的书法艺术看来，技巧与体式，一家独大，简直就是证明自己生存的唯一生命底线——第一，书法可以抄古人诗词，而无所谓提炼"主题"；第二，书法可以有五体书，向来没有主动的"流派"概念，而只有不同类型的概念；第三，书法只讲笔墨点画，以古法为尚，追踪"二王"是首要，不必喧宾夺主地关注什么"时代感"；第四，书法每天勤学苦练埋头案上，只要有书斋生活，也的确不需要到工厂、农村、山区、基层去"体验生活"，弄明白用笔结字、书写技法就足矣。理由多样而充分。但说一千道一万，书法在任何情况下，也肯定不能没有"技巧"与"书体"形式。

那么，问题即在于，在书法艺术中如此重要甚至首要的技术问题如"技巧"与"体式"内容，在整个文艺理论中究竟呈现出一种什么样的形态和价值？在文艺理论中，它本属于基础常识并无特别突出地位，为什么在书法中却享有如此"超国民"的待遇？

其原因即在于书法拥有一个其他任何艺术所不具备的社会应用起点："写字"。它对于视觉图像，是有严格的规定性的，这就是"汉字"。

汉字的背后，是浩如烟海的五千年汉字文化——"文史"，和同样全覆盖无死角的社会文化应用——"书写"。

作为对象内容的"文史"和作为过程手段的"书写"，决定了书法艺术中至高无上的"技巧"（书写）与"体式"（汉字字形）的一日不可或缺。

于是，在书法中"技巧"的问题，不再是一个局部的写不写字的问题，而是可以"决生死"。书法是"艺术"，而书写技巧则是"技术"。在任何时候，"技术"甚至

完全可以决定"艺术"的生死。

在一般文艺理论中，先有艺术整体（形式效果），再考察技术手段的局部构成要素是否得当，亦即是"从艺术看技术"的模式。但在书法艺术中，无论是创作实践还是观赏审美，却必须是"从技术看艺术"，先看书写笔画、字形间架等技术内容，之后再回过头来看书法作品整体效果。

也就是说：以文艺理论的一般通用立场来看书法，我们发现了一个有趣的对应关系：

——从艺术看技术？——所有艺术？

——从技术看艺术？——书法艺术？

完全可以肯定地说：这是只有书法这门特殊的艺术所能够提出，而其他艺术门类不曾涉及，但却事关文艺理论立身之本的大问题。

站在一般"从艺术看技术"的文艺理论立场上看：书法的"从技术看艺术"，委实是一个非常奇特的审美感受顺序。"技术"是一个核心的存在，书法中的"技巧"即"书写"，正是技术居先意识最充分的行为特征。也正因此，一个书法教授评价大学生毕业创作时，大都不关心作品的主题构思、审美取向和"美感"氛围塑造，而自始至终首先即关注字形、笔法等技巧、技法内容。而一次全国书法展览几万件作品的评审，至少五轮几十位评委专家，共同的下意识的最初标准或最终标准，还是技法！技法！技法！甚至最后一场面试，当面挥毫，看的也还是技法！

另一方面，连在展览厅中看书法国展的大多数观众称赞一件作品好，所用的评价语言，也是"写得好"或"写得不够好"，一个"写"字，已经把技术优先的书法立场反映得淋漓尽致。

但也正是这个"技巧"的"写"字，构成了普通民众介入书法审美的极大障碍。因为"技巧"与"写"的能力，是需要通过专门训练才能获得的，普通民众走进书法展览厅之前，不可能人人先去接受专业技巧训练才能进入审美欣赏。于是，在初级入门时的书法欣赏，就已经遇到了无法逾越的"技"的障碍：因为没有学过，当然看不懂"技"，就必然对书法"美感"的捕捉缺乏能力，但这种本末倒置的现象，正是所有绘画、雕塑、建筑、音乐、舞蹈、戏剧、影视之艺术审美的大忌。没有一门艺术的

审美，一开始是从专业的"技巧"入手；而必是先进入审美，再细化到形式与技巧——好的审美过程，是"得鱼忘筌"，根本不会去关注甚至斤斤计较"技巧"在作品中会有多少作用，占多少比例。审美过程是"如盐着水，不着痕迹"，技巧就是"盐"，而审美整体则是"水"。在文艺理论中的这个通用的规则经验，在书法审美中却行不通。

民众看书法和专家看书法，是先从"技巧"用笔开始的，不学"技"则看不懂书法之美。由此而延伸出的审美顺序，是先看"技"，不是先看"美"。这就是我们前面所提到的，是"从技术看艺术"。没有"写字"这个前期规定，书法不可能对"技"有如此义无反顾、不惜一切代价的重视，甚至是在程度上大大超越艺术之"美"的特殊重视。

如果没有艺术理论的视角、方法、立场的对比，我们竟然还不知道书法界之所以导致这么多"美盲"的根源所在——因为不是从"美"（艺术审美）出发而是从"技"（文化技能）出发，所以它必然带来两个结果：

1. 从书法家的专业角度看，重视"技巧"胜过重视书法作为艺术的整体美的传达。许多写了一辈子毛笔字、自诩书法家的人，很可能对"书法审美"略知皮相甚至一窍不通——技术娴熟，但却是个"美盲"。

2. 从书法观众的审美角度看，看书法先要懂技巧，而技巧又必须专门训练而成。绝大部分的民众不可能在进行书法审美之前先去接受这种训练，于是一定茫然失措，被阻隔在书法审美之外。没办法，退而求其次，只有对写端正、整齐、均匀的汉字还有一些判断力，于是就把高端的"书法美"拉低为人人都可认识的"写字美"，从而造就出一大批貌似在欣赏书法艺术之美，但其实只在判断写字技术好坏的"美盲"式观众。而且因为人数众多，他们成了书法观众群体中的绝对主流。当然，我们也完全无法责怪、更没有资格去鄙视他们：谁让我们不努力，至今为止竟然没有建立起一个规范有形的书法"美育"培养机制，形成书法审美风气呢？

二、"技法论"与"体式论"的讨论前提

在许多当代人写的论文著作中，谈到书法技巧，通常会被框定在"技法"的术语概念中。这就是说，因为是从写字的"写"出发，而不是从眼耳鼻口的感官与对应的

大自然出发，我们在书法界的人才培育养成方面，更多的不是从"美感"出发，而是从实操的技能技法的正确出发，笔法、字法、章法，都是"法"，是为写字服务的；再伸延一下，还有句法、文法、诗法、修辞法、用典法，又是为写字和学文化服务的。

在文艺理论中，"技巧"是一个使用频率最高的关键词。遍观音乐、舞蹈、戏剧、绘画各门类，其他领域中很少用"技法"这个书法独有的概念。但会用"技巧"（表现技巧），而再扩而大之的"技术"，更是对应于"艺术"之"术"，其实，平时在某一个具体的艺术门类创作实践中，很少会用"技术"一词。这样，"技法"代表古典文化传统，"技巧"代表近代中西互融的折中立场，而"技术"更是指向大而化之的艺术形态总体观，亦即是包含了技法、技巧的全部内容，更有扩大和全覆盖的提升，而与艺术的"术"等量齐观。

——站在通用的文艺理论立场上，"技法"只盯着"法"，太局部、太窄小；"技术"又太庞大，包罗万象。"技巧"则恰到好处，应该是与艺术创作的主题、形式、风格、流派诸概念并驾齐驱的合适概念。

——但站在非文艺理论立场上看，"技巧"如果不落实到具体的"法"，就看不出书法艺术实践特征和审美的独特性。于是，几百年来，我们还是不习惯于用"技巧"，嫌它作为术语在应用时西方的影子过浓；而"技法"因为对应于书"法"，人人明白，毋庸赘词。其中颇能透视出"书法"在艺术大家庭中最拥有的"本位性"。在古和洋、中和西之间，即使也要与时俱进，吸收来自西方的参考以祛除自己与生俱来的迂腐保守和食古不化，但一论到基本立场，书法家一定是立足于"古"和"中"而不是"西"和"洋"的。

于是，这就构成了一个命题，"技法""技巧""技术"，究竟是三者同时作用于书法艺术，还是只取其中一种而摒弃其他两种？

另一个关乎本文题目的，是对于"体式"的术语应用，它也遇到同样的困惑：

书法有"书体"，篆、隶、楷、行、草"五体书"，都是"体"。但这五体又都是"字体"。究竟是"书体"即等同于"字体"，还是书体与字体各不相同、各有领属？如果是等同，为什么要列两个词语，能否省掉一个？如果是分领，那哪个是准确的"书体"概念，哪个是准确的"字体"概念？

从汉字而来，大概就是"字体"这一术语的源头。因此，篆字、隶字、楷字、草字，其实都是字。20世纪80年代中期，北京出版过《篆字编》《隶字编》《楷字编》一直到《草字编》，书名都标明是"字"而不是"书"；但后来各家出版社又有《篆书大字典》《隶书大字典》《楷书大字典》《行书大字典》《草书大字典》，在书名上貌似混用"书"与"字"，而且篆、隶、楷、草之后，都缀"书"而非"字"。"书"（法）乎，（文）"字"乎？在很多情况下不分彼此，又含糊其辞了。

也就是说，"字体"还是"书体"，在大部分场合下是不分的。它至少告诉我们：写字与书法自古以来仍然是一个纠缠不清的所在。直到今天书法成为艺术了，这种含混仍然没有改变。但这在书法没有成为独立艺术门类时，勉强说得过去；在书法的"艺术"时期，"字体"还是"书体"，就成了一个关键的分水岭。

更进而言之，"字体"的概念很明确；但即使是着力在"书体"术语的定义辨析上，也仍然会有明显的歧义：以"体"为基准，即使是"书体"也可以有二解：

第一，书写之体：书写的既是汉字，于是它仍然可以是"字体"——篆字、隶字、楷字、草字之体。

第二，书法之体：是书法作为艺术形态之体的"书体"——篆书、隶书、楷书、行书、草书之体。

从书法理论角度看，也许就是"书体"。而"字体"是被包含在"书体"里作为基础而存在的。

但在文艺理论角度看，"书体"和"字体"是两个完全不同的指向。前者指向艺术，而后者与艺术无涉。

由一个"体"的术语，竟可以引申出"书写之体"（写字）还是"书法之体"（艺术）的分歧；可见在书法的术语体系中，过去的混淆表明我们的理论思维和意识有多么的幼稚和不讲科学；而更进一步的探讨，依据不同的视角，还会有关于"形式"与"体式"的差异。一般艺术理论之论艺术"形式"，视觉或听觉形式、表演艺术或造型艺术形式——"形式"，本来是一个来自西方文艺界的专用术语。但当我们将"形式"概念用于书法理论研究时，大家都不习惯，以为有"形式主义"之嫌。而古代书法理论，更已经有"体式"这个现成的词语。"体"者，指书体，即篆书体、隶书体、楷书体、

行书体、草书体是也。而"形式"则是指总体上的视觉图像，并不含有具体的书体字体的规定含义。相比而言，宽泛的文艺理论讲"形式"，而唯有书法理论讲"体式"。这个包含了字体书体的"体"，实在是清晰地构成和凸显出书法作为古典形态又表现为专业独有的传统意识基点。

——"字体"对应于"书体"，是由过去的"写字"观念，来对抗今天的艺术"书法"的对比。

——"形式"对应于"体式"，又是西方视觉图像"形式"，来对抗今天中国书法图像之字体、书体的"书法"的对比。

同样是出于书法艺术的起点：一个标示了古老与现时当下的关系，一个揭示了西洋与中国今天的关系。但在过去，大家不分青红皂白一概混用，不但概念术语所指非常不严格，而且使用也完全不分彼此，一锅煮。但在今天，通过我们的"美育"研究，终于可以通过思考与思辨，获得相对严格和有条理、有秩序的定义和清理。

在学术研究中，概念的准确和内涵外延的确定，以及依据于逻辑推演环环相扣的秩序感是十分重要的。在我们从"技法""技巧""技术"的对照分析，和"形式""体式"的辩证过程中，已经可以看出每一个概念术语背后的含义与定义、所指与能指，以及伸延开去的文化历史含义的对比关系。它们对于书法艺术的评价体系的建立和评审标准的建立，提供了一个新的认识基础和可能的操作新规范，而对于书法"美育"展开的秩序，运用"技法美"所包含的技法、技巧、技术和"体式美"所包含的字体、书体、书风内容的确立，可以提供一个循序渐进的思维展开秩序，一个可以直接对号入座的"美感"（它的技术来源）和充沛而构成复杂的审美秩序。

三、辨正之一：技法论/技巧论/技术论

书法的技法技巧研究，表现为一个"从局部到整体"即由小到大的概念推移和思想分析流程。"技法"最局部，"技巧"处于中间层次，而"技术"则包罗万象，有着清晰的作品整体样式和形态的整合力。

（一）技法：个人行为

"技法"是我们了解书法技法、技巧的第一个入口。传统书论中最常见的概念，

元 赵孟頫 《胆巴碑》

首先就是"法"：坚定不移、无所不在的"法"的意识，这一切，都是从"写字"这个遍布社会各层面的文化行为而来的。"技法"的基本表现形态，是笔法、字法、章法、墨法。

我们之所以说它是第一个入口，是因为它是最古老、最传统的提法，也是最倾向于"写字"的提法。"笔法""字法"，直接就是写字之法。"章法"则一半是，竖成行、横成篇，也是写字的要求。至于"墨法"，虽然写字不讲究而书法比较讲究，但它本来在技法中也就是个陪衬和配角。因此，自古以来，横平竖直、蚕头雁尾、无往不复、无垂不缩、提按顿挫，这些内容，在我们的习惯里就等于"技法"——"字法"是汉字结构之法，"笔法"则是区别于"写字"与"书法"的关键所在；一般而言，我们对"笔法"的重视和痴迷程度，通常是"字法"的三倍以上。从汉代开始，蔡邕在《九势》中就有"唯笔软则奇怪生焉"之论。从"书写""笔法""用笔"效果而生出的"奇怪"即丰富多彩的变化之意；这是因为在上古时代，写字就是书法，所以"笔软"派生出的笔法，自然是最重要的核心。元代赵孟頫有名言"结字因时相沿，用笔千古不易"；与结字对举，最重视的"千古不易"的，

也是笔法。尤其是元、明、清以来，"写字"与"书法"在士大夫群体中渐有分道扬镳的苗头，但赵孟頫的这一立场，一直贯穿到民国和新中国成立以后，大家都毫不犹豫地奉为圭臬。

我们现在所理解的"笔法""字法"，是浸淫融汇在每个书法家的书写动作之间，维系在一个书法家执笔、运笔的个人行为之上的。"笔法"有规则，但落到每个人手上，根据每个人理解把握之差别和处于不同书写状态之下，却会有各种不同的呈现和方式方法。但无论如何千变万化，在技巧、技法的世界中，能传之久远达几千年，它肯定代表了书法最核心但又最个人化的那一部分规则。当然，从另一方面说，它又可能是相对最保守的那一部分，人人视它为金科玉律，神圣不可侵犯。尤其中锋、侧锋，圆转、方折，起、行、收，折钗股、屋漏痕、锥画沙、高峰坠石、千里阵云、陆断犀象、劲弩劲节，等等等等，这些都是落实到指导书法家在技法上应该怎么做或怎么做才合乎古法的行为口诀之上的。

纵观书法史几千年，这种"技法"经典至高无上的意识，自古以来，在书家行为选择上，必须被视为唯一，尊奉戒律，不涉其他，亦无一例外。而在"技法"教条实施后的效果呈现上，又必定被视为亘古不变的标准，千古不易，万世不灭，这是从书家这个立场出发的讨论。

但如果我们从观赏者、接受者即"美育"立场出发，恐怕又未易一概而论。如果换一个角度，也可以有这样一种假设：倘有审美需要，或是我们在追求的并不是"写字"的对错标准，而是"书法"艺术美感的多样性的话，那么除了上举的中、侧、转、折等等"技法"教条之外，可不可以有一些突破原有藩篱的创新，引进一些新的技法语言呢？比如，为了书法线条之线形、线质、线律的丰富变化以求有更好的审美世界，在"技法"上有无可能开拓创新，创造出擦、刮、揉、蹭、扫、剔、刺、戳、抹、拖等传统"写字"所没有也不会有或不屑有，但却在今天的书法艺术创作中大受欢迎的新技法呢？

如果目标是审美，是在汉字之美成形基础之上的各种美的塑造，那么这种基于千百万书法家个人的"技法"创新和"技法"已有的经典原则，正应该不厚此薄彼，不争论孰为正宗、孰为左道，而能在一个丰富多彩的"美感"创造基础上，共享平等

待遇，并驾齐驱，共同为书法审美这个终极目标服务。

（二）技巧：技法／形式塑造

在"技法"之上，就是形式了。整体上的书法审美形式的创造，不仅需要书法家个人行为的手头功夫即"技法"，更需要有把控作品的通盘协调与调节能力。与依靠于个人手头功夫的"技法"相比，它更是取决于一种来自集体选择的眼功高下的价值观，是旨在以"技巧"所塑造的视觉形象（图像）的相对整体呈现。

比如，自古流传有绪的外在形式，即卷、轴、联、扇、册，就是一种整体形式的塑造，这种塑造，也有"技法"作为物质的支撑；但"技法"在习惯上的理解即笔法字法，肯定不是它的全部。即使是"章法"，也重在"法"的操作规范，只限于发出方的视角；而"技巧"与形式塑造，不仅仅是操作，更是一种整体掌控。退一步说，完全可能出现意外的结果："章法"很好没有毛病，但整个作品形式的整体印象却破绽百出。长卷、立轴、对联、扇面、册页……这些都只是一种外在形式的既定规范，有人用得好，有人用不好；而怎么用好它，就看"技巧"的高低。但因为它的涉及范围不是直接的点画笔道和字形正斜的"法"，不是简单的执行不执行的问题，更是一种掌控与调节，所以我们坚定地不沿用"技法"这种锁定为个人行为动作的古老术语，而取用所有文艺理论中通用的"技巧"概念。

即使是书写同一个文字内容，写立轴与写手卷的整体感肯定不一样，写中堂与写对联的字行间关系也肯定差别很大，写扇面和写斗方，仅仅外形的弧与方之不同就会引申出不一样的字形配置。这就是作为作品"整体"在创作过程中心的掌控与调节。

当然，卷、轴、联、扇、册的外在形式，只是书法"技巧"的一个非常不重要的内容。更多的，则是一件精心创作的作品中，必须有可视的笔触美、构图美、空间美、色彩美——综合作用于审美的效果呈现。这就需要我们对书法"技巧"进行定性和定题：

1. 先比如讨论"笔触美"

笔触美的多样性，不仅仅限于用笔笔法。传统笔法规定动作以外的如硬毫的戳、刺，软毫的铺、拖，在传统笔法里都找不到位置；但在一个效果掌控和调节的过程中，却完全可以被灵活运用、随机而生。至于墨法的枯湿、浓淡、晕渗、胶结，更可能不是出于古代"技法"所特指的手头功夫，而是偶然萌发的审美效果。更有王铎创"涨墨法"

而夸张连绵的强节奏感,吴昌硕用"墨胶"而显笔力千钧,这些,都不是传统"笔法"教条所能涵括的。

2. 又比如讨论"构图美"

"构图"与传统书论中"章法"的概念虽相似,其实貌合神离。"章法"是以书写和写字格式为依据的,遵循一定之规作反复呈现,是不可逾越的刚性的"法";而"构图"是一种塑造视觉形式或画面图像的艺术"技巧",是讲内在规律灵活应用,而特别不主张千篇一律式的重复。一个是强调已有的"规则意识"——"技法""章法"都是"法",只能做对不能做错;另一个是直指"效果意识"——"构图"与艺术"技巧"所付出的努力,可以是已有,也可以是未有或将有,只要是传递书法"美感",众生平等,万方来朝,没有禁区。

"构图"的技巧,是活的原则而不是死的规则。比如中国古代书法的立轴形式,都必须空出天头地脚。天头稍高,地头稍短,左右均等。这是千百年来的规则,实践证明这是最优选的方式,所以谁都不会去改造破坏之。但一形成规则和定式,大家都在这个古代传承而来的框框里寻生活,也就丧失了更多更丰富的各种"美感"传导的可能性。而作为艺术理论的"构图"却不同,只要视觉形式上需要,沿用天头地脚的传统做法当然可以,完全顶格撑满甚至"出血"也未尝不可;只要它有美感,符合创造美的原则,运用之妙存乎一心,万事皆有可能。

3. 再比如讨论"空间美"

中国画有"计白当黑",重视空白自是至理名言,但语焉不详。而书法艺术就是黑与白、阴与阳的互动互补;因此,它对于"空白"(古代叫"留白")的重视度一定高于绘画。但站在"写字"立场上看,只提传统术语的"留白",不过是用心"留"而已,主要注意力还是在与"留"相对的"行"的墨线笔画,"行"主"留"次,留白只是兼顾而已。但如果既同样可以达到传统的"留白"与"计白当黑"功效,而又能把视角转到黑白综兼、不分彼此(而不是黑重白轻、黑主白附)的多变的艺术"技巧"上来,甚至以一个"空间"的建筑造型意识来对待之,每作一字,即是一个汉字的造型空间,墨线、笔画、横竖、撇捺是建筑造型的四梁八柱、门窗廊阶,而"空间"则是一个个可居、可行、可坐、可眠、可宿、可游的所在。一件优秀的书法艺术创作,

其实就是不断提供新的令人有意外惊喜的汉字造型空间，它与传统的"留白"有重合处，但它不仅仅是平面的黑白对比关系，而是三维空间的实与空的互换关系。书法作品中写有五十字、一百字，那就是五十个、一百个形形色色、姿态各异的不同空间配置的"建筑造型"，更是一百座房间、居室、宫殿、庙宇、园林、山庄；试想想，这岂是"空白""留白"的传统单一技法视角所可囊括和替代的？

4. 复比如讨论"色彩美"

只限于写字，那就是在白纸上用墨笔画线，于是非黑即白。如果谁用红黄绿蓝紫来写字，一定会被嘲笑是尚未入门的外行。更有提到中国书画有"墨分五色"，这不过是一种自我圆满的曲饰之词而已。若真正以色彩标准来衡量之，事实上并无"五色"，而只是一色之分浓、淡、枯、湿而已。所谓以墨书字，黑白而已。只论"写字"不论书法，只讲究笔画正确、清晰可识，"墨"所标识的黑白对比最鲜明，是不需要讲究五彩缤纷的色彩意识的。

但书法艺术一旦进入到审美，进入到展厅，情况就变了。视觉观赏要求丰富多彩，只凭黑白，评选时挂起作品，单调贫乏不说，大张白纸满墙整壁、铺天盖地，简直就像殡仪馆的灵堂。早期书法展，多有这种实在属于非艺术而毫无美感的做法。如果再加上装裱低劣、简陋粗糙，可谓惨不忍睹。早先本是书斋"写字"，不以"美"为目标，自然无人关注。但现下书法是艺术审美观赏，"美"就是书法存在的主要理由，如果还是熟视无睹、不思更改，那是与书法艺术完全背道而驰了。

改革开放四十年来，书法家们痛切地感受到：在"展厅时代"即书法视觉审美时代，原有书法形式因"写字"观念桎梏而导致单调和自我禁锢，于是纷纷发挥自己的聪明才智，开始了各种大胆尝试，为提高书法作品在展厅中的观赏性不遗余力，多用色纸、拼贴、做旧、染色、朱格，甚至事先印上古代鉴赏印以助氛围，等等等等，无所不用其极。当然，书法是一门特殊的艺术形式，不是任何色彩都适合引入。比如明黄、翠绿、玫瑰红、靛紫这些太刺激的色彩在书法中基本无法施展魅力，反而会堕入哗众取宠的低俗。而赭、米、金银笺与洒金等柔色则常常会被取用，以助文雅氛围。甚至为了在展厅中突出作品形式的独特感，还会有仿竹木简牍、仿石刻碑拓、仿内宫格式的种种尝试。当然目的是为了丰富审美，可以为观众提供更多的美感体验，只要不喧宾夺主，

也还是应该鼓励并加以正确引导的。

笔触美、构图美、空间美、色彩美的书法审美提倡，正因为它被置于传统的"笔法""章法""留白""墨色"古代概念的对比之下，才看得出今天我们强调从"审美""美育"出发而不是从技能、技法出发的特定价值。我们看书法的艺术表现，是一个庞大的整体。它肯定包含"书写"并以此为核心，但又囊括书写（写字行为技法）之外其他"美感"塑造所需要的表现技巧。这并不是多此一举的多事，而恰恰是因为过去"写字"是追求行为正确（连狂草书都要草法正确、笔法无误）；而我们的"书法"，则是先重视最终效果的美。不管发出方（书写者）自诩如何正确，只要接受方（观众）体会不到视觉体验的"美感"和它所包含的文史价值，那么我们就很难认可它。今天我们重视书法作品的审美形式结果呈现，胜于追究行为过程合"法"正确，其原因正是在于已经确立了一个"审美居先"，它是持有一个明确的"美育"立场与出发点的。

（三）技术：整体的作品氛围塑造

从"技法"到"技巧"，再到"技术"，层层递进，步步登高，离"写字"原有的实用文化技能要求渐行渐远，但距"书法"的审美目标则越来越近了。

讨论书法的"技术"肯定包含最初始的"技法"，它们之间的关系，是互相包含而不是互相对立、互相排斥。但随着书法的层次目标越来越高，这种互相包含，一定是以大包小、以宽包窄，以宏观包微观、以整体包局部。于是，在高级别的书法艺术创作过程中，一定是以综合的"技术"，来包含作为行为局部的"技法"和针对作品具体的"技巧"。

在一个完整的书法创作中，"技术"是最后一道关。它负责掌控书法美表现的全部要素协调和最终呈现方式。

1. 画面感

书法是供人观赏的艺术形式。于是，"形式"乃是书法的生命线。任何一种奇思妙想，只要不落到"形式"上来，那就等于没有过。过去我们说，即使是一位才高八斗、学富五车的大学古典文学教授、文字学教授或教艺术史、书法史的教授，有极好的学问积累，但可能在书法上仍然不入门甚至是"美盲"。此无它，学问如果不进入到形式中来，没有"技术"的全面支撑，于书法实践而言，仍然可能只是局外之人。

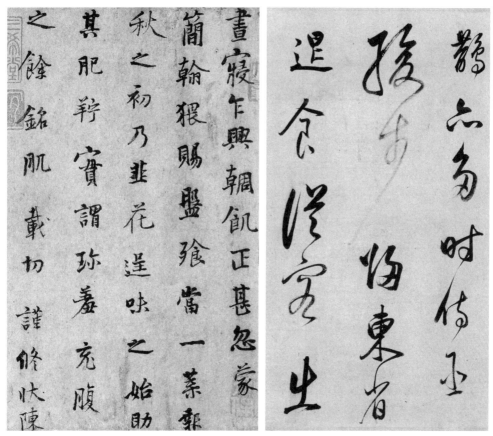

五代 杨凝式 《韭花帖》　　　　明 董其昌 《草书杜甫应制诗四首》

"技术"超越于"技巧""技法"之处正在于：到了"技术"这个层面，可以允许没有"法"的边界，亦即是"心无成法"，原有的"成法"可用则用之，不可用则弃之。而看问题的角度，也从单一关注书写行为（即发出方）转向对作品结果（接受方）的预设、呈现和创造。由结果（审美追求）逆向倒推到过程并决定选择哪些技术行为，还必须分出主次。

这种预设、呈现、创造，在书法创作过程中体现为以下几个"技术"环节：

（1）文字的秩序

包括各种文字种类的应用，除汉字（楷字）以外，篆、隶、行、草也是长期视为当然，再后是古代少数民族文字，如契丹、西夏文字，有极强的汉字元素。再后是汉字的印

刷字、硬笔字，再后是日、韩、越的假名、谚文、字喃，再后是满、蒙、藏、维吾尔文字，再后是诸多外国的标音文字，如英、法、德、俄、意文字，或还有古希腊、古罗马、古印度、古埃及文字，这些肯定不是传统意义上的"技法"，因为不是汉字书写，当然也不属于"技巧"，因为重点不是笔触、构图、空间、色彩的整合内容。对它的掌握和运用，对传统"写字"式书法而言完全是一个新命题。只有脱开固定的汉字"书写"思维，用一种更开阔的"技术"思维的立场去考虑，才能寻得门径。

除文字类型不同外，还有落脚到书法作品纸面形式上，各种文字的排列秩序方式，如唐碑式的横竖成列，西域文书的密集型排列，竹木简牍式的纵向衔接，甲骨文和金文彝器式的斜行，还有如杨凝式《韭花帖》和董其昌式的字距纵横皆空的疏落，以及宋版欧颜书字序，乾隆《四库全书》的武英殿聚珍版版式字序，民国初楷书字版字序，丁辅之创方形聚珍仿宋版字模的《四部备要》瘦长字序等等，想一想在过去讲"技法"的传统书法概念中，何尝有过这样更从"技术"出发的开阔视野？

（2）空白配置和空间感

一件书法作品的存在，肯定是先从一张白宣纸起，但肯定不只限于白宣纸，因为那是人人皆方便信手可得，得来全不费功夫的现成，不需要煞费苦心，更不必动脑筋思考，当然也可能是最懒惰最没有挑战性的方法。

怎样才能拓展书法的存在空间？其实，即使不依靠西方的构图和空间理论，对于传统书法形式感和画面感的"技术"（而不是书写"技法"）追求，我们也仍然可以列出一些塑造的方法，而且是前人在不自知的情形下早已经用过的方法。

①空间位置分布：指在文字秩序保持相对稳定的前提下，刻意挪动、移置画面形式上的汉字个别部件、倾向、斜势、长短、粗细，以使它因为预期原定位置的忽然移动而造成突兀感、新鲜感。

②空白的层次感：对书法作品中的每个汉字造型和线条分割所形成的大小、正侧、长扁的空白形状进行统计和对比计算，以此来推断和确定书法作品表现技巧的稳定性和丰富性，不看笔画和墨线，只看空白，以空白为依据，所谓"计白当黑"是也。

③多幅连接引申出空间绵延：把一件完成的书法作品的本体全部，分成几个不同板块互相衔接，以使作品的画面感有丰富层次，不但书写有节奏，纸面的伸延亦有节

奏。这样的"技术"长卷、册页最适用，以一件作品整体为准，用各种"技术"手段，使它的内部加密加厚，丰富空间层次，唐张旭《古诗四帖》即是典范。

④拼贴衔接与外部区域扩大拓展：在榜书巨制大条幅中多用，比如六尺、八尺、丈二、中堂，由小块拼接，形成一个大尺幅中包含若干个小尺幅，每一小幅即造成一次视觉停顿，但不影响大件的整个观感。又如竹木简牍的竖行，尺牍册页的拉开，这样的形式，现在的国展中有许多现成例子。它谈不上技法，但却是"技术"。

（3）材料形态呈现方式

从拼接、染色、做旧开始，在书法作品的"技术"表达中，要根据审美需要，尤其是不限于书写"技法"和一般作品在视觉上整体成形的"技巧"，而能于作品中更体现出整体"美感"的各种细节表达，包括作品的质感、量感、色感、形式感、节律感等等，在其中，有既定图像的原因，有材料工具的原因，有成形过程的原因。比如说，在我们大家最习惯的纸张以外，其实书写材料可以有绢、帛、丝、缣，可以有金属的钢板、青铜板、铁板，可以有竹简、木板，可以有玉片、石块，可以有陶、瓷、瓦、泥、紫砂；在形制呈现上，可以是碑志石块、摩崖崚嶒、圆柱形或正方形立体墩座，可以是铜镜银盘、兵戈编钟、斗升衡量、插屏镜台、砖瓦封泥，还有其他各种非纸张材料应用选择的自由空间。本来，它们就都是为书法而存在的。今天我们能不能用好它们？如果用不好是水平问题，但能不能用却肯定不是问题，因为它足以传递书法美的多样性。

只专注于一般的材料运用，炫奇斗巧，当然还只是皮相之见。但我们特别提出各种构想，是希望解放思想，跳出禁锢。而更上一层的追求是，书法材料的拓展不是哗众取宠，它有一个十分重要的原则——必须或尽可能与作品含义即"主题"挂钩，与历史及当下挂钩。三十年前，书法"学院派创作模式"兴起时，鼓励大家使用各种非纸张材料，除常见的纸外，竹、木、钢、丝、麻、绢都有，也用刻凿、腐蚀版等等其他技术手段，每一件都塑造了不一样的审美氛围。1998 年在北京国际艺苑集中展览时，书法界关注度极高。它证明了书法美之材料形态表现的探索尝试，其实早已有之。从涓涓细流到百川归海，只要于书法美的表现有利，我们就没有理由去拒绝它。

2. 整体掌控与表现

技术层面上的画面感塑造，已如上述。书法艺术作品的精神层面的审美内容，正是通过"技术"形式而传递出来的。但讨论"形而下"的技术，毕竟不能代替"形而上"的精神内容。两者之间根基于同一个作品主体，但却分别指向不同的审美含义。

（1）精神力量

技术是具体而微的，但精神的笼罩却针对作品整体，它不是一笔一画的检验，而是一种整体感受。而且这种感受，一定会把我们带出书法点画以外，亦即古之《列子·说符》中九方皋为秦穆公相马，正在"牝牡骊黄之外"，而更重其"追风逐电之驰"也。也许"精神"的说法，未免有些凌空蹈虚之嫌，我们可以举几个近现代的例子来说明。

①吴昌硕

书法作品是石鼓文大篆，"技术"（含技法、技巧）炉火纯青，但作为精神贯通，以强劲霸悍的金石气审美特色，笼罩芸芸众生。对比之下赵之谦也是金石大家，成就不可一世，但仅论精神，却与吴昌硕的豪横金石气稍有相下，不得不逊避一头。

②白蕉

书法作品是"二王"风格，技法、技巧、技术皆无懈可击，堪称是最舒卷自如的"书卷气"，在精神上全面体现魏晋风度。与之相比，沈尹默功力深湛，在技术上超越白蕉而社会影响力绝大，且为一代领袖，但在作品"书卷气"的纵横潇洒上却因规矩严谨而相对弱势；功力上沈尹默居优，精神上则白蕉为上。

以此类推，更有事关"精神力量"的话题，构成审美中最重要最核心的高层次内容。

以这阳刚阴柔的两极，上推五千年书法史中的"精神"史，又可拈出最明显的以下几个典范：

①金文石刻

从书丹到刻凿冶铸，都是具体的技法技巧尤其是"技术"的成果。而在精神上的巧夺天工，是通过非书写的工艺制作过程中的许多技术实施和由此而产生出乎意料、无法事先设定的偶然性，才形成天然之美。人工既无法企及，书写"技法"也无法掌控。这种通过拓片体现出来的浑成厚重、苍茫斑驳的历史感，与我们观众之间，就落脚为"精神力量"的审美感应互通。

②颜真卿的强度

唐代颜真卿，历代学楷奉为王者。他有二十七种存世作品，楷书碑就有二十三种，每碑皆有不同。一种稳定不变、端正严肃的楷书，却写出如此多种多样的面貌风范，举世甚至举全书法史，也不作第二人想。他对汉字和楷书字形进行雄强厚劲的改造，以开张宽博的姿态改变了长期以来对楷书的习惯认知。就连欧阳询、虞世南、褚遂良也难以达到他的精神力量之所指："盛唐气象"式审美。

③苏轼的文人风范

文人书法的第一代当然是"二王"，但只有到了苏东坡和黄庭坚、米芾这一代，才算是真正定型。它的特点，第一是非专业，全凭学问修养而出，于传统笔法不太重视。亦即是重技巧，可谓下不重"技法"样式规范，上不重"技术"综合塑造。苏轼书风，看不出从哪里出，也不是临遍百家的苦学派，但却笔笔合辙，既不炫奇斗巧，亦不墨守成规，而是自家笔写自家诗文，自家挥运诉自家心曲。这种"我书意造本无法"，正是一流文人的精神挽结处："无（成）法"，但又全凭己"意"而造。

④赵孟頫的集大成：技术圆畅

面面俱到，周密不懈，视书法技法、技巧、技术的展现为一个有形的结构，文武昆挡不乱，这对于归结前贤、昭示后来，也是一种极有独特性的精神力量。赵孟頫置身元代的后起，面对晋韵、唐法、宋意的重重高山，再另辟蹊径、开宗立派已不可能，所以他是以全面完美来展示他的精神力量。"日书三万字"的非凡记录带来的技法技巧的圆畅和超高度熟练，加之篆、隶、楷、行、草五体书全能，书、画、印并列而皆为宗师，还有夫妻、父子唱和，这些记录，表明"精神力量"不仅仅是超越技法个性和狂放恣肆不可一世，也可以是在技巧技术施展中，达到那种完美周到得令人可怕的无懈可击。

（2）作品审美格调和"图像"的独特性和唯一性

在今天的"展厅文化时代"，讨论书法美的整体掌控与表现，肯定不是由形而下的"技法"局部，甚至也不是由"技巧"来完成和决定的。只有不限于从自己的有限局部技法经验与思维出发，而是从整体审美需要出发，以超越于具体物质"技法"层面而有宏观掌控力，并且是服务于丰富多彩的书法审美需求的新的"技术"思维与意

识，才能胜任。在此中，作为结果的"审美""美感"的传承，"美育"的判断衡量标准，才是最根本的标准。

由综合的"技术"手段，可以超越于两个旧有的已作为惯性认知的现实疑惑。

一是只讲汉字写字的"技法"行为而忽视审美引导；

二是只重书写过程而不着力去塑造更丰富的书法视觉之美。

在书法作品成形的过程中，书法家的主体意识极其重要。是以写字技法正确为重，还是以最终的书法视觉审美效果为重？如果是写字，肯定是奉前者为主；如果是书法艺术，当然是以后者为要。如果是写字，每个局部的"技法"规则就是王；但如果是书法之美的表现，那么应该是塑造整体的从技法、技巧到技术。综合的"技术"，在此中必定发挥最终定鼎的至高作用。

而以此类推，"写字"关注挥毫过程中动态的"技法"应用；而"书法"则不在意过程的是否中规中矩，但更追求作为最终结果的静态作品的视觉审美效果。换言之，如果在过程中技法应用不合常规，但为了最终效果，可以不斤斤计较合不合常规。而如果最终审美效果并不理想，则作为过程或局部的"技法"展开再正确也无济于事——"技术"发挥成败的依据，并无其他，就是"审美"结果（作品效果）。而且，还应该是审美格调持久的、无穷无尽的动态式引领和开拓式创造——格调愈高愈新者胜，反之则败。

"审美"是命脉。基于此，我们可以把今天书法艺术的实践作一下由浅入深、由表及里的阶段性的分类：

①遵循汉字正确。不在意美不美，重在书写整齐均匀而便于敷用。但因为汉字本身就"自带流量"，因此正确的标准中也必然已有了美的遗传基因。于审美而言，它是被动的、无感的。

②沿循汉字之美。学习书法首先是为了学习汉字之美，掌握文字书写技法的目的很明确。因为汉字之美是天然的，只要认真去把握练习，日积月累，当然就会有体悟与收获，成为写一手好字（但不是书法艺术家）的优秀人才。

③解释汉字书法经典之美。认识到书法不仅仅是"汉字"的文字之美，还是艺术表现之美。从浩瀚的古代经典入手，体察从汉字之美上升到书法艺术之美的过程环节

和丰富内容。比如古文字的大小篆，比如无法识读的狂草，比如颜真卿有 27 种楷书碑刻……学习它们，是在学经典之美，是审美而不是汉字应用。

④创造书法美。在经过长时间的学习之后，取得丰厚的实践经验，开始进行书法创作。讲究"技法"正脉，活用"技巧"，以求作品在观感上能打动人，还要逐渐建立起个人的艺术风格品牌标识，有驾轻就熟、得心应手地独立创作书法作品的能力。但这种"书法美"是根据自己个性喜好而可重复的。它属于"审美"的较高层次，但不是最独特的创造性审美的类型。

⑤创造书法之视觉图像美的唯一性。走向"高峰"境界的书法艺术名家大师，必须要有时代标记。这个时代标记的第一个检测标准，就是唯一性。

——于众声喧哗中独立不迁，在作品中强烈地表现自己高迈的艺术审美理想；

——除了惯常的"技法""技巧"魅力的展现之外，还要体现出基于视觉观赏的形式塑造、氛围营造的综合"技术"能力和沁人心脾、感人至深的抒情写意的人文精神；

——更追求高超的人无我有、不可替代的表现唯一性，从而成为独一份的足称创造历史的、本时代顶级的代表作。

四、辨正之二：字体论/书体论/书风论

从"技法论"到"体式论"，触及的是所有书法实践中的又一个最重要的底线内容或曰根本内容。

与《技法论》的"从局部到整体"的叙述方式正相反，《体式论》的论述，则是逆向"从笼统到具体"。在字体、书体、书风三个归属于"体式"大类的环节中，"字体"最笼统。不同性质的各种实用的、审美的、艺术的表达应有尽有，包罗万象，涵盖面最大。"书体"则处于从实用进入艺术的中间地段，起着承上启下的关联作用。"书风"最个人，也最具体入微，是落实到书法家这个"人"的趣味、性情、才华、能力、技术、思想，还有审美倾向和视觉形式塑造、酣畅淋漓甚至神来之笔超常发挥的技巧表达，在艺术表现上处于登峰造极的最高位置。

（一）字体

书法以汉字为载体，故而文字的存在即形、音、义，尤其是视觉的"形"的存在，

是书法艺术的根本性存在。于是,从"字形"的建立,进入"字体"的第一道关卡,形成了我们"体式论"概念的最初始也最朦胧的组成内容。

"字体"的存在,包罗万象,涵盖古今中外、环境个人、应用审美。从我们当下最熟悉的"楷体、楷字"开始,如晋唐之楷,衔接于篆隶之后,它既是"字"又是"体"。"字"是指它的功能而言;"体"是指它的"样式"而言。

1.体中的楷字:一枝独秀

一个"楷字",就可以有如下几大类:

①纯应用类楷字字体:标准汉字报刊书籍印刷体、古籍版刻印刷体、木活字等等。

②书法中作为"书体"基础存在的楷字"字体"。

如钟繇楷字,王羲之、王献之楷字,魏碑楷字,摩崖、墓志铭、造像记楷字,佛家抄经楷字,隋唐楷字,欧、虞、褚、薛、李、徐、颜、柳楷字,宋代欧、蔡、苏、黄楷字,赵孟頫、文徵明、董其昌、王宠楷字,明代台阁体、清代馆阁体楷字,它们是名家经典,但支撑这个经典的,正是正确无误的"字体"。

③日常手写和美饰的楷字字体。

首先是今天的手写钢笔字、毛笔字和楷体美术字,还有简体字、规范标准字。

论字体,今天楷体字是其中最大的家族。这是因为汉字自身的发展在几千年历史上固化于楷字又定位于楷字。只要是日常生活应用,"汉字=楷字"这个等式就成立,篆、隶、行、草毋预焉。

2.楷字以外的"字体"

至于其他非楷字的"字体"情况,则范围更见浩大无际。

楷字以外,古之五体书的字形,篆字、隶字、行字、草字,也都首先是"字体"大概念中的类属内容。各种少数民族文字的类型,无论是标音文字还是表意文字,肯定都有"体"即稳定的规则问题。西夏文、契丹文、蒙文、藏文、维吾尔文等文字,只要有文字功能,又是有一定体式,以书写行为技术承传的,就必然属于"字体"。"字"是社会功用,"体"是固定形态。古今中外,无一例外。

从甲骨文字体、章草字体、简牍字体、史前陶文符号字体开始,上举各例,即使在书法艺术审美上有多么天花乱坠的神奇,究其根本,字体就是最实在的根基。只要

是文字交流，只要是书写，讨论书法艺术的"体式"，第一站当然就是"字体"。

（二）书体

从"字体"到"书体"，是在同一个逻辑轨道上的伸展和升华。从类属转型为品质，对象和出发点原本近似，但目标却上升了一大格。它对应于从"写字"上升成为"书法"艺术的历史进程，是同一类属但基于不同质量的升格。

"字体"重在"字"这个既成的结果和对象，它是静态的，不变的。而"书体"则重在"书"——书法的"书写"，它是动态的、行为的，且因人而异的，因此在审美上必然是追求多样化胜过标准化。"字体"求应用上的规范稳定；而"书体"求艺术上的变化多端。这是两个不同的基本目标。

落实到我们的核心论题书法审美和"美育"上，它构成了如下两个层次的界定和相互关系。

1. 字体之美：文字美的被动自然的传递。

每一个汉字都有自己的造型规律，汉代许慎倡"六书"即是明证。"象形"本身就着意在"形"。"指事"既是言"指"，上下、左右、内外，当然也必有潜在的"形"。"会意"以意而强调需要"会"，当然是以"形"会意而不是以意会意。"形声"更是先有"形符"再有"声符"，即使是无形之"声"，一旦变成了有形的"符"，"声"也就归为"形"了。因此，过去我们习惯于说汉字是"象形文字"，

西周 《大盂鼎》

似乎不太准确。但说汉字是"形文字"——不一定都像，但一定都有"形"——却是不争的事实。

汉字有"形"意味着什么？意味着有平衡、对称、均匀、整齐、端正，中心和外围、倾斜和取势、阴阳黑白对比、大小分割等等各种丰富的视觉造型要素。把书法拟作画，乃至有"书画同源"之学说，其实就是因为汉字包含了视觉形式中所有的元素和基因。

所以，汉字文字本身是美的，汉字"字体"天然是美的。但请注意，这是一种恒定的美，是美的标准形态，它是客观存在，人人得而用之，但它还不是艺术审美的自觉的主体追求。

2. 书体之美：艺术审美表现多样性。

从"字体"的稳定性走向"书体"的多样性，是书法由实用写字走向艺术审美目的的一次大转折。

写字是应用，其中有审美，但并不以审美为目的；而"书体"是书法属性，它必然以审美为目的。过去是审美为书写之依附；现在则是反过来，书写技能为审美目标服务，合则取之，不合则弃之。

于是，同一个楷书，就可以有欧虞褚薛、颜柳欧赵、唐楷魏碑、墓志经卷楷书"书体"的各种类型差别。如果只是"字体"的社会应用，有一欧阳询足矣，其他的尝试纯属画蛇添足的多余。而且越五花八门、争奇斗艳，于汉字的"识文断字"越不利。但如果是"书体"，则写法变化越多、

西周 《散氏盘》

活用的物质载体和技术手段越多越好。

"书体"的目标是把汉字自身带有的"美感"元素加以扩大和增量，使汉字中作为文化规定的自体之美，在书写过程中获得更充分、更超常、更随机的发挥和展现。比如楷字"字体"本身是不变的，但楷书"书体"中的方正、圆润、厚劲、挺拔、润雅之各不相同，石刻魏碑"书体"中的锋锐、方截、生硬、粗犷、拙朴之各具姿态，这些就是建立在标准统一的"字体"之上的千姿百态、美不胜收的"书体"之美。

有了"书体"，汉字就进入了审美和艺术的层次和境界。它建立在：①对汉字对象"美感"的阐释与表达；②丰富多彩的五体书审美观的建立；③同一字体基础上的书法图像追求；④"书体"之美的多种类型并以多种手段充分介入。

西周　《毛公鼎》

举例而言，如篆书中甲金文的"书体"差别，金文大篆中的《大盂鼎》《散氏盘》《毛公鼎》《虢季子白盘》《克鼎》《曶鼎》《墙盘》《秦公簋》等等，同一"字体"之上，各有各的"书体"表现。以此类推小篆，则有《泰山刻石》《峄山碑》摹刻及秦诏版。再类推隶书，汉碑"书体"（而不仅仅是隶字字体）至少有几十种美感，简牍体又有若干种书写形态。再类推楷书中在楷字"字体"基础之上的魏碑、唐碑的几百种"书体"表现。再类推行书中，从"二王"开始一直到宋代苏、黄、米、蔡以下的、论书体的独立性最差但却是拥有最大家族的千娇百媚的海量传世名作。最后类推草书中

的小草、狂草、章草，也是名作如云，名家集聚。种种代表作太多，为不累赘，我们省略此一领域的名作举例。但相对而言，草书，尤其是大草、狂草书，在追求艺术美方面是最具有鲜明的意图的。所以，篆、隶、楷、行是"字体"与"书体"兼有之，"书体"以"字体"为依据而居于其上。但草书却应该是最"书体"的一端。"草字"作为实用为主的"字体"（除了用以方便识草的《草诀百韵歌》之类以外）并没有太重要的价值；但草书作为"书体"，却是最拥有书法艺术审美的典范含义的。

由此，我们对"书体"的定位及它与"字体"之间的关系，可以有一个小结了。

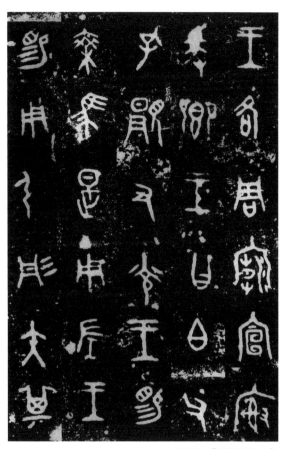

西周　《虢季子白盘》

1. "字体"就是"体"的基本立场。它代表了"体""貌"的"类"概念（因为重视书写而最具有文化性，有"美感"但不占主导地位，涵盖面最大，但在艺术上也最不精确）。

2. "书体"则是书法审美的立场。它代表了"态""型"的"属"概念（关注的是书法在书写过程中的美感表达，追求姿态和形态，有固定的艺术造型方式和表达方式）。

3. 至于"书风"则是"象""相"的"种"概念（最传达"美感"内容的书法之"象"和具体的艺术表情即"相"，细腻入微、丝丝入扣的表达）。因为这是后面第三个话题，此处不作展开。

也就是说,到了第二个阶段"书体",已经具备了书法作为艺术的所有要素。从"字体"的实用工具,转向"书体"的艺术审美,实现了最关键也最困难的一次质的飞跃;但即使如此,它仍然还不完全是书法艺术的最高境界。

（三）书风

从"字体"到"书体"再到"书风",是一个在"体式论"研究领域中三级阶梯的转跳。它的终极目标,是走向纯粹的书法审美。而它认为最重要的艺术因素,是在艺术创作过程中,与前述"书体"讨论相比,更强调"人"（即书法家主体）所拥有的关键因素和主导作用。如果说,从"字体"到"书体",是作为审美对象的书法艺术自身希望达到的圆满;那么讨论"书风",则是在书法这个对象的圆满层次上,更提出一个以书法客体对象与书法家本人的主体圆满互相融合、互相激发的新命题。

书风之美必系于人。这是因为人的思想在客观环境的影响下,会发生层出不穷的变化和变异,而审美观也展现出丰富多彩的面貌。这些变化,落实到书法上,成为某一种书法样式在不同人之间的风格类型变化,和在同一个人物（书法家）主体而于此时、此地、此人、此事、此心绪情性之不同的风格个性变化,我们把前者定义为"书家个性"（书家风格）,而把后者定义为"作品个性"（作品风格）。两者互为支撑,但却并不相同。

首先是"书家风格"个性。

这比较好理解,钟张二王、颜柳欧赵、颠张醉素、苏黄米蔡,徐渭、王铎、吴让之、赵之谦、徐三庚、何绍基、张裕钊、沈曾植,直到吴昌硕,近现代的沈尹默、于右任、沙孟海、林散之、陆维钊、萧娴。报出一个书家名字,就是一种个性和风格类型,亦即是每一位就形成了一种书风。虽然他们专攻书体不同,如王铎攻草、吴让之嗜篆、张裕钊精碑、沈曾植擅章草、吴昌硕工石鼓、沈尹默重"二王"、林散之精大草、陆维钊创蝶扁、沙孟海冠榜书……书体各冠绝一时,但这并不是最主要的支配因素。而每个人禀性各异的个性风格即"书风",能独树一帜,开风气之先,这才是开宗立派的根本。

其次是"作品风格"个性。即"书风Ⅰ"的大类型。

以人分书风,还是一个大而化之的分类法,它很容易误导我们,让我们以为一个

书家一生的风格是固定不变的。其实，一个书家的早、中、晚各期，以及不同环境、经历、情绪的影响，会使一些创作能力特别强的书法大家依形成体、出手成妙、百变身形，所谓"步步生莲花"。最典型也最说明问题的是唐楷。它首先是"字体"，又是纯粹的"书体"，而在这个前提之上，它又是"书风"。比如欧阳询的《皇甫君碑》《九成宫醴泉铭》《化度寺碑》各不相同；褚遂良的《雁塔圣教序》《伊阙佛龛碑》《孟法师碑》《倪宽赞》《大字阴符经》各帖风格截然有异。最典型的是颜真卿，传世有二十七帖，其中从《郭虚己墓志》《多宝塔碑》《东方朔画赞碑》《郭家庙碑》《麻姑仙坛记》《大唐中兴颂》《元次山碑》《颜勤礼碑》《颜家庙碑》《自书告身帖》以下，每帖必有一个风格面目，整体上都是颜体"书体"；但每一作品独具个性，更多的则是"书风"

唐　欧阳询　《皇甫君碑》

唐　欧阳询　《化度寺碑》

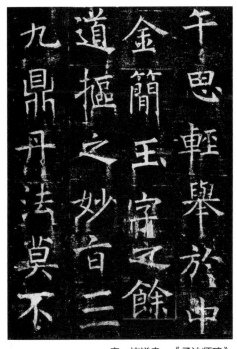

唐　褚遂良　《孟法师碑》

唐　褚遂良　《阴符经》

的含义——即使其他同为颜真卿所写的楷书碑也没有的、唯此独有的"作品风格"——"书风"。

除唐楷书以外，另一可作为典型的，是魏碑造像记《龙门二十品》。与欧阳询、颜真卿不同，它们都是无名氏工匠凿刻的结果，但即使是《始平公造像记》《杨大眼造像记》《魏灵藏造像记》《孙秋生造像记》这前四品，每一作即是一种强悍霸气的不同个性类型。四品基本上是同一类"书体"，即"魏碑之造像记体"，但又是有着不同审美倾向、各占一域的四种形态各殊的"书风"。以此类推，如金文大篆标准形是"字体"，而金文中有礼乐器、酒器、盥水器、饪食器等器，其中除被视为正宗的大篇铭文外，还有夏商时的族徽符号文字，又有随形就体的金文铸形如剑戈小铭、器用小铭或大器小铭，以及许多金文中的符节、诏令、乐律、记事、物勒工名等等，这些依据形制不同而形成的，都是金文的"书体"。再从大类出发，则有风格上的差异：如《毛公鼎》一系有十几种，《散氏盘》一系有两三种，《大盂鼎》《墙盘》一系有数

唐　颜真卿　《自书告身帖》

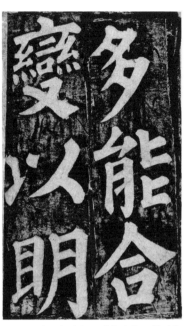

唐　颜真卿　《东方朔画赞碑》

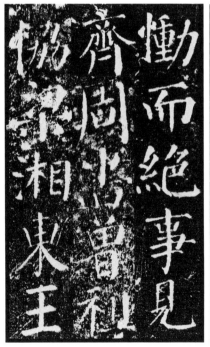

唐　颜真卿　《颜勤礼碑》

唐　颜真卿　《颜家庙碑》

十种，还有以楚金文为标志的《虢季子白盘》一系约有六七种，这每一系每一种所显现出来的金文大风格系列，各有各的"美感"姿态，虽然当时并非直接书写，自然会缺少书家主体，但我们还是愿意指它们是"书风"。

以此类推，秦刻石六种、王氏一门书翰即《万岁通天帖》及流失海外的唐摹本十几种、汉代隶书石刻四百余种，细细分来，都可以在"字体"层面之上再分门别类，成为总体性强的"书体"和个人化程度极高的个性美式"书风"。

还有一类，是"书风Ⅱ"的特殊类型：

比如，传世宋、元、明、清各家写的《兰亭序》，元、明、清各家写的《赤壁赋》，以及各家写的《心经》——不同个性的书家以各自擅长的"书风"，写出不同的《兰亭序》《赤壁赋》《心经》，林林总总，形形色色，那当然更是一种"书风"层次上的差异，亦即是依据书家个性而形成的审美差异了。

"书风"定位的最关键要素，是"人"。

"体"是客观规定，是立足社会性和约定俗成的。而"风"背后的"人"，则是人文的、性情的、灵机迸发的、嬉笑怒骂的、有血有肉的、生机勃勃的，当然也就是艺术上的"独一个"的。

——如前所述：

"字体"是汉字先在的天然之美，客观实用之美。

"书体"是在汉字天然之美之上，容纳融汇承载人心"主体"之美。

"书风"是人在掌握字体、书体基本语言层次之上，发挥今天书法家在此时、此地、此事、此人、各种条件配合下的激发、提升、想象、创造之美。

——更进而言之：

"字体"：汉字先天的美，与生俱来。（对象之美）

"书体"：书写样式的美，以人应"体"，以人立"体"。（对象之美基础上的承载人心之美）

"书风"：从书写行为和汉字形态出发，充分发挥人的性情、趣味、癖好的魅力，以作寄寓、塑造、想象、展现、开创。（人心主动营构之美）

北魏　《始平公造像记》　北魏　《杨大眼造像记》　北魏　《魏灵藏造像记》　北魏　《孙秋生造像记》

结语

论"字体""书体"之"体"，古已有之。早期的如"秦书八体""新莽六书"都属此类。后来书法成熟后，如隋智永《真草千字文》和元赵孟頫《六体千字文》，也都着力于"体"。但"秦书八体"之说，有汉代许慎《说文解字·叙》曰："一曰大篆，二曰小篆，三曰刻符，四曰虫书，五曰摹印，六曰署书，七曰殳书，八曰隶书。"其中，大篆、小篆、隶书，是"字体"，而刻符、摹印、署书、虫书、殳书，则可归为由书写应用而产生的"书体"。因为它们都不是实用文字，而是依汉字的使用场合和形态而得名。这即是说，"秦书八体"本来是一个大概念，在其中，"字体"与"书体"并不区分，彼此彼此，符合上古时从大类着手而未及细分的发展规律。"新莽六书"中列古文、奇字、篆书、佐（隶）书、缪篆、鸟虫书。笼统地说，是"六体"，其中"字体"类属的，是古文、奇字、篆书、佐书，它们首先是"字"。但书法家如果有充分的审美意匠融入，当然也可以转换为"书体"。而缪篆、鸟虫书，则是"书体"。它们不是为"字"而设，却是为书写之不同环境场合，如摹印章、书旛信，以及镜铭瓦当之"饰美"而设。两者之间，显然目的、功用皆大不相同。如古文是指"孔子壁中书"，奇字则为"古文之异者"，这些自然是"字体"。篆书、佐（隶）书，是通行于今天的正规

"字体"，毋庸置疑。而缪篆、鸟虫书则是"所以摹印也""所以书幡信也"的美饰体，大致可归为"书体"或准书体如美术字。但当时在这方面也不作区分，都含混笼统地被算在"六书"范围之内。

正是针对古代的"字体"与"书体"不分，长期以来互相包含、大而化之的既有事实，我们细细分析出的这个三段式，即从最物质的"字体"出发，进入书写的"书体"，最后以"书风"为归宿，才会构成一个完整的进化链。它的进路是：从文化技能到艺术表达。

仅仅站在单一的"字体"（写字）立场上，是无法推衍出这样一个逻辑进化链的。但当我们有机会尽情采撷五千年书法史的丰富宝藏，沿着"汉字字体"走向书写"书体"，得以饱览书法春色之时，再走向书法艺术家的创造即"书风"，就成了这一"长途跋涉"的一个必然结果。书法作为艺术的自省自醒，"书风"形成作为每一个书法艺术家"主体"创造性劳动的目标，正是依仗着"美学""审美"，"美感"获得、"美育"传播这一序列的思想武器，从而在思维和认知上获得了崭新的视角和全新的体验。在"书风"这个制高点上，我们看到了书法家作为"人"的主观能动性和无可争议的主导性。由此回过头来，对作为古代经典的"字体""书体"的审美筑基和演化作用，也有了更深切的理解——"戴着镣铐跳舞"：如果没有它们作为"镣铐"对艺术创作行为活动的反向限制和正向推进，"书风"这个书法艺术创作的"舞"是跳不起来的。

《易·系辞上》有曰："立象以尽意。"

这是中国古典美学中最重要的一句话。据我们在过去所持的理解，这个"意"，是指言辞所包含的含义、意义；即以"象"（形象）来表达意义。可引为证明的，是《易》的原文："圣人有以见天下之赜，而拟诸其形容，象其物宜，是故谓之象。"这个"赜"，就是深意的意思。又，"子曰：书不尽言，言不尽意。然则圣人之意，其不可见乎？子曰：圣人立象以尽意"。在这一引文中，已经明确"象"之立，是为了要表达"意"（即含义、意义）的。这时的"象"，就是上述"拟诸形容（形象、图像）、象其物宜"的。

这是传统的"意"（内容意义）和"象"（形貌容止）之间的对应关系。

但站在我们艺术史而不是文化史的立场上，它还可以有另一解：

"立象以尽意"之以立"象"要达到的目的，或它要尽的"意"，其实还可以是

"美意"——语词含义以外的"美感"审美之意。很显然,"美"肯定也是一种"意",与词语之"意"至少可以并驾齐驱而无任何违和之感。

于是,释词角度变了:立"象"(图式形象)要尽的"意",是"美感"(包含视觉美感的意蕴、神采、格调、韵味)。

落实到我们的书法"美育"主题上来,"立象"是立汉字之象、字体之象、书体之象、书风之象,而"尽意"是尽审美之意:它包括美感之意、美育之意、美学之意。

据此以作伸延,从"字体"到"书体"再到"书风",书法之立"象",乃可以借用清代章学诚《文史通义》中最精炼的一句断语:书法艺术的最高艺术呈现,乃是"人心营构之象"。

——"人心营构之象"的好坏优劣判断标准,就是我们书法"美育"的判断衡量标准。

2020 年 5 月 1 日

于杭州

《书法课》诞生记·代序

——关于书法学习启蒙和入门阶段相关问题的学理研究

在启蒙入门阶段的书法学习，一直被表现为一个单纯的"操作"性命题：貌似与学科立场、学术方法还有观念思想无关。高层的本科专业以上的硕士、博士指导的教授、专家、学者，因嫌其教学内容层级偏低而对之漠不关心；而一线的中小学教师忙于授课实践，也无法有切实有效的理性思考与研究，更难有系统性学理成果。至于第三种类型，即社会上数以千万计的分布在各行各业的初级水平的书法爱好者，虽然痴迷书法，朝夕不须臾忘，但既没有轮廓分明的体制支撑和约束，更没有一些成熟的经验可供遵循，完全是各行其是、不问缘由，随心所欲、"野蛮生长"，零乱芜杂，怎么方便怎么来。

一

1989 年，我们在中国美术学院书法专业通过书法本科教学的四年制课程实践，形成了第一套符合现代教育学原理的、强调教学观和教学法的"大学书法专业教学法"体系，受到了当时国家教委的高度关注及褒奖。其后又编辑出版了十五册一整套《大学书法专业教材》和涵盖传统书、画、印艺术的共分三册的《大学书法（中国画、篆刻）课程训练系统》。其时一直有一个心愿，高等书法教育已有如此的阶段性成果群，中小学的初中等书法教育，为什么也不去努力尝试一下？如果有幸成功，从初、中、高即中小学、大学本科、硕士、博士"一条龙"，都有相应的有科研含量的配套教科书，岂非人生一大快事？更何况，这也可以被视为书法教学在改革开放四十年间一套有分量的成果。

六年前，时逢教育部开始大力倡导"中小学书法进课堂"以保存传统文化一脉相承不致断裂，我们也开始了"书法教师'蒲公英计划'公益项目"的实施。在六年间，我们迫切地感受到在大量的小学和社会上初级、中级书法教学活动中，其实完全没有一定之规，基本上是封建社会的私塾习字和近代文化扫盲水平的以"学文化"为目标

唐 李白 《上阳台帖》

的汉字识、读、写的旧做法。这样的起步于过去农耕时代"练手艺"式的私塾样式的着力点，完全不符合今天信息时代、网络时代尤其是键盘鼠标时代社会物质文明技术突飞猛进的现实情况。事实上，今天如果是写字式的"练手艺"，其实已经完全没有社会实用的实际的急切需要。在一个从电脑键盘到手机移动终端，从语音识别、人脸识别系统到可以自主深度学习的人工智能的科技大动荡的时代，再去日积月累、水滴石穿、几十年如一日地"练字""练手艺"，已经毫无意义，更无法为数以千万计的广大书法爱好者和在校中小学生所认可。唯一的理由，应该是出于弘扬传统文化和艺术美学，为实现"中华民族伟大复兴"提供鲜明而强有力的、纵贯几千年民族审美精神和保持文化遗因不被流失而能继续正道前行的立场和意愿。

中国经过改革开放四十年，已经跃然成为世界第二大经济体，在世界事务中发挥着举足轻重的巨大影响。在保存、学习、发扬光大中国汉字书法文化方面，当然应该有自己的"文化自信"和"文化定力"。过去因为贫穷、愚昧、落后而"崇洋媚外"，尤其是在文化上自卑、自馁、自虐的社会风气，在今天已经改变成为一种中西文明平

等相待、不卑不亢、自信自强的"大国风范"。我们要想学书法，就像我们要学中文，读《诗经》《史记》、屈原、李白、杜甫、苏东坡一样，不仅仅是为了实用的文化技能，更是为了一种审美精神和文化血脉的延伸。过去封建社会和农耕时代必须学习书法以延续中华文化的民族遗传密码；近代半殖民地半封建社会和晚起的城市文明、前工业文明，钢笔引进导致的书写方式改变，也需要学习书法以存民族文化的血脉，使其不致中断；当代短短三十年信息革命、互联网时代和键盘拼写取代笔画书写，以及今后的语音识别、形态识别系统，乃至人工智能的来临，更需要通过汉字书写与艺术精神传递学习以保存华夏文化而使其不遭中断——今天当然可以在电脑、手机上打键盘、用拼音（事实上全民早已如此），但必须通过书法审美学习，让每个人都了解我们"从哪里来"，我们的文明内核在哪里，我们祖先塑造的文化类型特征如何通过子子孙孙绵延不绝。在此中，娴熟掌握文化技能，使其不遭丢失的应用层面的实用目标，远远不及一个民族一个国家文化精神维系生生不灭、基因承传千秋万代的历史责任来得重要。

——没有汉字，就没有中华文明。

文明的血脉延续，文化基因的传承，都有赖于汉字的识、读、写。在互联网键盘时代的现代及人工智能的将来，在生活起居、衣食住行的基本需求方面，或许已经可以不写汉字，语音识别系统可以自动转换生成汉字，技术意义上的汉字书写练习在不远的将来也许已经不再是必需，就像民国时的钢笔字也使得几千年的毛笔书法不再是必需一样。到那个时候，我们如何坚守自己的文明系统不被异化、不遭溃灭？与技术上的写字相对应的"审美意义上的书写"，即不求实用功利的"书法"艺术，必将成为我们坚决维护华夏文明延续不灭的唯一选择。

即使是最初级的书法学习，如果不站在这样的历史高度上思考问题，那它必然陷入矛盾纠谬中无法自圆其说。但正是在这样的历史思考中，我们逐渐找到了问题的关键切入点。

二

编辑中小学书法课"课堂教学"的启蒙入门教材，首先要解决的是一个定位问题。

如果再关联到弘扬书法传统艺术的"社会文明实践教育"的入门教育，更是必须有一个是非分明的立场问题：学书法究竟是学文化技能，还是学艺术审美？

写字本来是掌握文化技能，是人际交流、传递语言意义的需要。过去的农村私塾，绝不会奢谈书法美；学习汉字的识、读、写，会要求端正、整齐、美观，但不是艺术表达。民国时废科举、兴学堂、设"习字课"，直到今天的小学有"写字课"，第一不是"书法课"，而是归属于语文老师担纲教学的语文习字课，从识字、写字、读字、用字开始，重视的是字义字形，而不是"美"，强调的是它的文化功用，并没有明确的艺术目的。再进一步推衍，如果书法是艺术课，那在逻辑上应该与音乐、美术、舞蹈课并列，而肯定不属于语文、算术、外语课的序列——换言之，目前我们看入门阶段的写字学习，首先是知识教化而不是审美感知。

教育部在 2011 年即下发通知，鼓励倡导"书法进课堂"。尤其是在中小学设置独立的"书法课"——把原有的课名"习字课（写字课）"改为"书法课"，这必然预示着一种位置的转换：如果还是只提倡要小学生写好字，隶属于语文课的"习字课"完全可以应对，沿用旧名，无须另改新课名。即使是想把语文课中识、读、写的"写"独立成课目，"写字课"这个名目也毫无违碍，足可沿用承接，顺应长久以来的公众共识。那么，特意在新时期的 2011 年及其后数年，之所以反复提是"书法进课堂"，是开"书法课"，当然应该包含了一个关键事实：今天倡导中小学开"书法课"，其立场目标必定不同于原有的"写字课（习字课）"，而必定是在"写字"的基础上有新时代的意义展现。除了古往今来一以贯之着力于对"习字"这一文化技能获得的已有目标之外，更要包含对汉字审美文化和传统美学的不懈追绎。换言之，一个小学生不但要汉字写得好，还要通过书法学习领略、体验、感悟中华民族五千年的"汉字文化"之美，找到哪怕是最粗浅、最初步的中华美学精神和民族传统文化艺术表现规律的种种美感。"习字课"的书写要求只要端正整齐、点画规范，而"书法课"的书写实技练习和经典观赏，却是为了把握一种独立的中国特色的"美"。

当然，凭空的认知而没有实践技巧的支撑，那是浮光掠影、雾里看花，无法获得真正稳定有价值的甚至是可以追溯的体验。但关键在于，书写实践、技巧练习的目标变了。技能的掌握不再是唯一，而在书法课学习过程中如何培养一个孩子的想象力、

推演力、观察力、判断力、表现力，在课堂上充分讲解、启发、鼓励但不拘滞于小学生在练习时的一笔一字的好坏，便成了今天"书法课"（审美）不同于过去"习字课"（文化技能）在性质上的根本区别，也构成了今天书法课教师的教学素质基本功要求和美学修养的岗位要求、职业要求。它完全不同于过去"习字课"教师的语文课识、读、写立场的文化技能练习的定位和不关心引入书法美经典的原有偏颇。一个现成的例子，是过去中小学写字教学中特别强调"规范字"的书写，但因为用的古法帖中不但有大量繁体字，而且有着比比皆是的不规范写法，这让教师们非常挠头：对于一个小学课堂讲解而言，规范字是一条底线，不规范必然是不好的，但它又是几千年书法史经典，谁也不敢说它不好。于是含糊其辞的同时，为了守住语文课的规范汉字的底线，只能找今天的教师书写习字范本让孩子们临摹。规范问题当然是解决了，但本来可以"润物细无声"地滋润小学生一辈子的对古代书法美学传统的体察感受，却也因此荡然无存。仔细想来，岂不是太得不偿失了？

<h2 style="text-align:center">三</h2>

鉴于新时代的新认知，鉴于教育部义无反顾地把"习字课"（技能）改为"书法课"（审美），我们这套《书法课》教材的编写在指导思想和课程结构的顶层设计上，强调了它的两个新原则：一，审美居先；二，教学主导。

第一，以审美感知与认知，带动对汉字之美的每一个具体文字作为学习对象的讲解和把握。从"导入"开始，激发初学者尤其是小学生们绮丽的想象力。让他们感受到，每一笔抽象的冷冰冰的线条、笔画，其实都是可以与自己的生活万象，尤其是小环境的所见所闻发生密切关联的。其后的课程展开，都立足于审美能力的提升，如分辨、推衍、类型化等等，在一、二年级语文课阶段，已经由语文教师完成了识字、写字，即"看字是字"的基础作业，在书法课阶段（三年级以上），则要逐步培养起一种"看字不是字"的审美眼光：平衡均匀、左右对称、笔画异同、间架正斜、静止运动，点画的刚柔、锐钝、长短、粗细……在书写正确的前提下，更要培养对视觉观赏中形态、形体、形式的注意力。长此以往，对书法的抽象美感领受能力必定能驾轻就熟、手到擒来，继之形成一个不同于长期以来我们习惯的以西方绘画为标准的视觉美学分析方

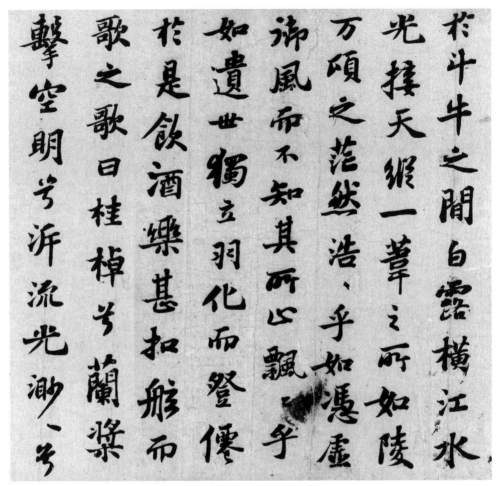

北宋　苏轼　《前赤壁赋》

法的、完全具有中国特色的视觉美学原理分析的类型。换言之，这样的书法，更可以为其他视觉艺术或舞台艺术、影视艺术提供形式原理的无所不在的支撑，而且是中国特色的支撑。

第二，强调过程开放的教学主导，而不限于"能写一手好字"的目标主导。过去的"习字课"，教师、学生都纠结于写错写对、写美写丑，熟练的技能养成和作业完成是第一位的。今天的"书法课"则是以体察汉字书法经典美学的千变万化为宗旨——有了体察与理解，当然就有了每天练字习书的积极性和尝试愿望，最后的熟练掌握技

能自是题中应有之义。但通过书法，开启审美、开发智慧，显然是更重要的"基本素质"的目标——如果说写字课的达标首先是"应试教育"，是错就必然不对；那么书法课的重过程当然是"素质教育"，它不要求每个学生都去当书法家，而要求每个学生（初学者）甚至可以写得不够好，但应该是一个会欣赏汉字书法之美并把它类推向音乐、舞蹈、影视、绘画各个门类作融会贯通的"美"的发现者。比如在我们的《书法课》中，几乎每一课（三至六年级），都有实验性很强的"想一想""比一比""连一连""找一找""说一说""填一填""描一描""补一补""分一分""变一变"等等。行为主角都是学生，教师只负责引导，即使做错了也没关系，可以有足够的耐心加以引导。

正是基于此，我们在《书法课》的教学过程中，反复要求教师在授课时不得强调"成王败寇"的"丛林法则"。你可以写不好，但你必须是一个懂书法的"明白人"。

四

为了适应"新时代文明实践建设"的全社会需要，当然也为了尽早摆脱目前中小学课程中的"书法课"其表而"习字课"其里的新课名包装旧内容的尴尬，我们的《书法课》设置了一个"双轨制"的层级设置。

一、"启蒙"级（上、下），对应于小学三年级书法课（上、下）。

二、"入门"级（上、下），对应于小学四年级书法课（上、下）。

三、"基础"级（上、下），对应于小学五年级书法课（上、下）。

四、"提升"级（上、下），对应于小学六年级书法课（上、下）。

《书法课》在学习的进度和程度上，共分八级。小学生的课堂学习，自然有教学规范在约束，毋庸赘言。即使是一个成年人，有志于学习书法艺术，或者也想改善自己的汉字书写，那么他所要经历的，也不外乎"启蒙""入门""基础""提升"四个环节。

"启蒙"是从一张白纸开始，从完全不懂开始。从执笔画线到文房工具准备，再到能完整地写几个字或一篇字开始。

"入门"是已经知道有一扇门，里面是一个有序的结构，走进去是丰富的书法宝藏，

但需要基本功的日积月累的培植。

"基础"是知道自己面对的是一个什么样的知识体系与技巧体系，要求完整性，学习要面面俱到，不能有重大遗漏和缺陷。

"提升"是在掌握基础的前提下，强调寻找自己独特的着力点，颜、柳、欧、赵，苏、黄、米、蔡，任选自己有兴趣有体验的，来进行专注性投入，初步形成自己的艺术审美取向。

我们在这里特别强调的，是《书法课》编写思路之在当下书法初级阶段教学中，仍然表现出无所不在的学习和"创新"的强大意识。

第一，是在《书法课》教学指导思想上，绝对注重"审美居先"，而不是"技能居先"，不斤斤计较学生写得对错：写得对鼓励，写错了鼓励再尝试。倡导兴趣第一，尝试第一。允许学生试错而发挥想象力、创造力，尽量不设固定的结论。通过比较让学生自主地分出优劣去取。

第二，是在前后教学内容排布上，毅然决然以"线条"笔画居先，而不是字形间架居先。这是因为，字形间架居先首先是为了汉字的识与写，其目的是在于先方便使用，首先是语文课的立场。书法课却要自始至终关注审美，力图揭示每一笔画线条的审美

明　文徵明　《落花诗卷》

姿态，故在教学侧重上毅然反行之。

第三，在习字和书法范本上，以经典名作居先，不强调所谓的"标准字""规范字"——与技术上正误的短期目标相比，厚重的千年名碑法帖和以汉字为代表的中华文明史，从甲骨文、金文到秦碣汉碑、竹木简牍、北碑南帖等等的汉字书法史，才是学生最先应该感受、吸收的文化精粹。它的教育学依据，是"人文"和"美"大于技术练习。

第四，在教学展开过程中，强调学生是主体；学习者居先，而不是教师灌输居先。不主张教师一言堂、满堂灌，而是在"实验""互动""游戏"的过程中开启学生的兴趣和智慧。课程中的"补一补""连一连""比一比""写一写""找一找""选一选"等等都是不预设前提不定目标，但最后会让学生在兴趣盎然的实验中逐渐领悟书法美的真谛。教师与学生相对地位平等；教师所担任的角色，是一个发动者、讲解者、共同的实验者，而不是一个耳提面命的判官。

第五，力求以"教学法居先"而不是常识内容居先。课堂内容事先必须有严格规定，它是规矩，能确切保证学习的有效性和科学性，当然不能随意更改。但教学法却因每个教师和实际的课堂效果而可以有更大的开放性和调节的可能性。因此，在绝大多数人都是以传授教学内容为准的习惯认知下，我们特别反向地新提出"教学法居先"，这正是对今天教育部"书法进课堂"和中央文明办"新时代文明实践"中汉字书法普及教育的一个不同于流俗的专业化改革。

五

——站在初步启蒙的中小学识字教育和书写教育起始点上，再升华成为"书法进课堂"的书法审美教育的立场。

——站在"新时代文明实践"建设的全民文明提升的社会文化立场上。

——站在今天中国进入互联网时代、信息时代、键盘时代，今后更会进入人工智能和语音识别技术的时代，在不久的将来，文字书写已经不再成为必需的认知立场上。

今后的书法艺术学习和审美能力培养，不可能再像过去那样带有强制性而人人必须习得、不能缺席。未来人际交流和社会交际的渠道之丰富，是过去和今天的我们所

无法想象的。要想保存书法作为中华民族千年血脉，使其基因不灭，原有的实用理由都可以被高科技取代，再强调它已经难以具有说服力。唯有通过审美的、文明承续的意识需求与本能，才能更有效地坚定我们学习书法的信心。计算机时代敲键盘和人工智能时代的机器人书写让我们可以不必亲自动手写汉字，学生学习在今后完全可以从语音入手，而且在应用入口上也不必非得借助于书写。社会环境的快速变迁和高科技的飞速发展，使得我们原有的"写字—书法""学文化—学写汉字—学书法"的逻辑因果，完全处于被淘汰或将被淘汰的尴尬境地而显得迂腐和软弱无力。但唯有以艺术审美为核心，视书法学习为人生感情和精神需求，以书法与绘画、音乐、舞蹈、戏剧、影视作同等观——无论社会怎样发展，这些根植于文艺的爱美之心是永恒不灭的。只要人的精神不灭，书法和其他艺术也都不灭。

这当然是从"艺"的立场出发所获得的结论；如果更从"文"的立场出发，则书法所依载的汉字和它在各个时代所展现出来的美，更是充分涵泳了五千年中华文明史。学习书法，就是在学习中国文明史、文化史、文学史、文字史，只要是中国人，只要不数典忘祖，这样的学习，在什么样的时代变迁中也不会被丢失。在这方面，书法与中国画、民乐、戏曲等传统艺术相比，又因其唯取于汉字，而具有得天独厚、无可争议的优势。

鼓励初学者学习书法，不仅仅是为了写字的功用，更为了承传中华民族美学精神，找到一个中国人之所以为中国人的根本所在。既如此，在我们的《书法课》教材编写中，一个非常清晰、毫不动摇的原则，是必须让小学生、成年的初学者，从感情上先爱上书法，而不是像过去小学生在课堂里被教师督责呵斥、被逼无奈，在幼稚的写错写歪中被指责批评。就像我在央视《开讲了》节目中提到的：坚决不用应试的陈旧思维，那样反而南辕北辙，投入大量时间与精力，却不断培养一代又一代书法的"仇恨者"和厌恶者。我们要求使用这套《书法课》施教的教师们，要学会与学生相伴，携手同行，以诱发学生（无论是小学三年级学生，还是成年的菜鸟级初学者）的兴趣并使之绵延无尽，让他们自愿在繁重的学校功课或职场工作之余，还能坚持不懈、兴致盎然地挤出时间来拿起毛笔学习经典书法，并且在过程中痴迷不能自释，尝到无穷的成功乐趣。

2019 年 1 月 3 日

于杭州

下　编

《书法美学》

新刊前言

　　当今的书法美学，颇处于尴尬的境地，原因是坊间诸多署为"书法美学"的著述，要么是把书法美学简单理解为书法美的普及欣赏，全然没有考虑美学研究归属于哲学范畴，首先是"学理研究"；没有对概念、术语、逻辑、推演、归纳、论证的一整套学术层面的抽象思辨方法的发现与把握，只是限于现象罗列或者个人感受，那是谈不上"学"更谈不上"美学"的。这些所谓的"书法美学"，其实不过是"书法美的个人解说"而已，离"学"相距太远了。

　　又还有一些号为"书法美学"的论文著作，是一些不懂书法的纯粹美学家操觚，那是用美学（西方美学）的理论框架来套用书法的艺术现象和材料，理论思维模式是西方的，填充的材料是书法的。或更贴切地说，是立场、观念、方法都是西方的，只是材料和例子取用书法的而已。同样的理论模式，用于书法，就是书法美学；用于音乐，

就是音乐美学；用于戏剧，就是戏剧美学；用于影视，就是影视美学……材料可以随手获取，但理论模式则一律不变。这样当然没有太大问题，但如果只从西方美学立场出发，而不考虑每一门艺术的生长、生态的个性各异，尤其是不考虑中国传统艺术如书画、篆刻或戏曲等等的特殊性，削足就履，把生机勃勃的中国实践硬往西方抽象思维的筐里装，结果则是"夹生饭"：书法圈子的人如读天书，完全不知其所以；而美学家看到的是美学理论在中国传统书画映照下的苍白无力，生硬比附，严重缺乏说服力。尤其是在改革开放初的 20 世纪 80 年代，国门打开，西方思潮蜂拥而至，故而这后一种弊端尤其为害匪浅。书法成了一个新嫁娘，被西方美学思潮随意装扮，又被美学家们当作招之即来、挥之即去的利用对象，随时弃取，唯独缺少对于书法本身的尊重。

正是在这样的背景映照下，这部《书法美学》就有了特殊的价值。第一，它严格按照学理研究的规范，绝不将之变成欣赏式的普及读物而讨好大众以邀宠。第二，它坚持从书法本位出发，凡是需要运用美学原理的则认真运用之，凡是限于传统书法本身而无法直接套用西方美学理论的则搁置之、迂回之。亦即是说，它在展开时，当然是地道的"美学思维"，但在提出问题时却立足于书法特有的思考与实践；不是书法本身的问题，决不为求齐全而生硬地套用到书法艺术中来。记得当时曾与出版社讨论过这样的问题：我说《书法美学》可以有两种写法，一种是"美学"的书法，立足点是美学，可以通用于任何艺术门类，如"美学"的绘画、"美学"的音乐、"美学"的戏剧、"美学"的建筑……各艺术门类现象，都只不过是一批用来证明美学理论架构合理性问题的填充材料而已。另一种是"书法"的美学。美学是手段、方法，是用来证明书法问题的——书法自身就是主体，不是作为迎合其他学问的填充材料。以美学视角提出的一切发问和概念推演或还有规则的运用，都必须首先在书法上有意义。

作为其标志，我写这部《书法美学》时首先重视的，是书法圈里的同道朋友读得是否有兴趣。如果都是枯涩陌生的西方美学概念术语，书法家读得昏昏欲睡，没读几页就坚持不下去了，那这样的《书法美学》对当下的书法界必然缺乏吸引力，就不是必需的存在。为了这一点，我们在目录中提出的，除了研究的意义、对象、方法、范围、方法论等基本界说之外，有一些是立足于西方美学范畴中的时空观、抒情、表现、运动、时间等等术语之外，更有一些如线条、笔法、文字、笔力、逆留蓄三原则、笔顺、

笔势、先质后文、品评、学问气、神与形等书法史上人所皆知的古典语词概念，是不属于西方美学框架的。立足于书法所遇到的学术问题，而以美学的理性思辨方法来解答之，这才是在当代提倡"书法美学"的价值所在。它与书法史研究、书法技法研究、书法碑帖研究等共同组成庞大的书法学学科体系——但是"书法美学"肯定不是多余的或者是外来的，而是无可取代的；它在学理上生长于书法本土土壤，但它又拥有一个独一无二的美学思辨立场。

关于书法美学研究，曾经是我最关心也是最专注投入的一个主要领域。回忆起在二十多年前即从 1983 至 1985 年的时间里，我曾经从不同角度写过三部不同的书法美学著作：其中最早的第一部即这部《书法美学》，是在 1986 年首次出版。如上所述，它是旨在为这一学科建立起最基础的规范和要领。

第二部《书法美学教程》（浙江美术学院出版社，1994 年），多是以一个个问题、一组组范畴、一项项主题来组成；对美学课题追问和分类有序的课题提出，更甚于对书法美学框架的重视。作为授课则可收集中、清晰之效。比如，第一章先讨论书法美学原理，分形象、汉字符号、抽象性；第二章谈"线条"；第三章谈"时空关系"，涉及构筑与运动；第四章谈"主体与客体"；第五章谈"形式与内容"；第六章谈"抒情性"；最后是书法美的欣赏。每章就是一个专题论文的体量。该书的下半部分，还谈及当代书法评论。相对而言，更偏重于授课方便，是较为强调现实性和美学原理的应用形态的。

第三部《书法美学通论》（辽宁教育出版社，1996 年），是《大学书法教材集成》十五种的一种。它取的体例是非常传统人文式的：《书法美学原理》（上编），《书法美学史研究》（中编），《中国画·篆刻·诗歌美学论》（下编）。以各人文社会学科为"经"而以书法历史呈现为"纬"，这种书法美学学科构架方式完全不同于前两种，是"论"与"史"交叉、思辨与史料交叉，更是诗、书、画、印一体综合的人文传统交叉。

概言之，如此多角度、多层次的书法美学内容的交叉尝试的探索研究，又有三部各二十万到四十万字一个课题领域做出持久而反复探索的努力，即使在我的学术生涯中，恐怕也是绝无仅有的。

书法美学是一个不可或缺的当代研究领域，从民国蔡元培、梁启超、宗白华、朱

光潜、邓以蛰、林语堂等开始，许多有识之士都提到过"书法美"和初步的书法美学。但真正作为一种学科构架，却不得不等到改革开放之后。20世纪70年代末80年代初，《书法研究》发起关于"书法是一门什么性质的艺术"的美学大讨论，成为那一历史时期书学领域的最大亮点。我正是在那场书法美学大讨论中，走向书法美学研究的前台，从此与之同息共生，走到今天。回首近三十年的书学历程，感慨良多，也暗自庆幸我们遇到了一个好时代。

今天的书学格局是此消彼长，在我三十年前参与中国书法家协会学术委员会活动，到十年前担任中国书法家协会学术委员会主任的这段时间里，我们一直看到的，是史学研究一家独大，而美学研究则相对寂寞，新世纪以来，这种不平衡的情况更见明显而剧烈。故而非常希望此次拙著《书法美学》的新版面世，能对这种失衡的局面做一些改变，产生一些更积极的影响。

2017 年 6 月 13 日

于杭州颐斋

《书法美学》

新版序

从研究书法史到研究书法美学，研究方法的从重史料文献与重史实梳理，转到重抽象思辨与重逻辑因果，对一个青年学者来说，应该是一个极为艰难又极为重大的转换。我的转换，即以这部《书法美学》为第一个标志。尽管在它之后，我又写过一部《书法美学教程》，一部《书法美学通论》，也都是三十至四十万言的大篇幅，但就个人的学术生涯而言，这第一部《书法美学》，总还是一个于个人而言标志着学术转型的里程碑式的"存在"。对西方美学方法的掌握；对思辨能力的培养；对概念、逻辑、推演、归纳方法的强化训练；对思维缜密不能有丝毫疏忽的意识的养成；对每个课题的层面、角度的迅速准确定位与把握力的提升……总之，从事美学研究所需要的学术上的素质与能力，我都是通过这第一部《书法美学》的思考与撰写而逐渐获得形成的。正是在这个意义上，我才把它看作一个我个人学术道路上的"里程碑"与"标志"。

在尚未开放的 20 世纪 70 年代，我们从小接受的学术影响基本上是偏于史学的。从打基础所注重的基本知识面的掌握，到对古代书画家个人业绩的经典评价的认同，甚至是对著名作品的风格样式解说的理解，都是沿着"书法史—书家—书法作品"这样一个三段式轨迹来展开的。自然，书法史中包含着最基本也是最基础的知识信息含量，一个入门者不可能绕开它的存在。因此，先从史学入手的确是一个必需的过程，我们任何个人都无法自由选择而只能遵循之。但另一方面，美学在当时向被视为西方资产阶级之学，是批判的对象。在一个封闭日久的学术界，我们也没有机会去接触并体验它的魅力所在。

——这是一个很有趣的范例，在长达十几年甚至几十年的文化封闭环境中，被视为禁区的"资产阶级"的美学与同样被鄙斥为异类的"封建主义"的书法，本来是并不相干的。但正是在国家走向改革开放之后的 20 世纪 80 年代初，却迅速地形成了"美学热"与"书法热"，并且，不但在各自的学术界与艺术界形成持久不衰的"热"，

还借助于书法的艺术意识的复苏，竟然有缘携起手来，形成个过于"古怪"的嫁接——"书法美学"，进而堂堂正正地成为文学艺术门类美学中的一个大类。书法本是彻头彻尾的古老传统，西洋无此一项；美学本是彻头彻尾的西洋舶来品，古代并无作为学科的"美学"，这两者竟会如此亲热地走到一起，谓为 20 世纪 80 年代中国文化界的一大奇观，不亦宜乎？

我正是在这种文化转型的大背景下，开始注意"美学"对于书法的重要意义所在的。在改革开放之初的 20 世纪 80 年代前期，许多书法界同道为书法的复苏大声欢呼并迅速投身于其中，推波助澜，而我们虽然为这得来不易的历史机遇而感慨，但却在投身其后不久，即敏锐地感觉到另一个侧面的问题——由于被禁锢太久，书法界人才匮乏，观念落后，意识非常陈旧，甚至连书法作为艺术与写毛笔字有多少区别，别说是去关心过问，大抵是连感兴趣的人也不过十数。绝大部分书家是热衷于技巧并沉湎其中不思自拔，而对书法之于美学感兴趣作一探究的，却是那些不从事书法实践的纯粹的美学理论家们。美学家来关心书法当然是好事，但当时的许多美学家之看书法，犹如看国画、看建筑、看京剧、看舞蹈一般，是想用书法现象来证明美学问题而不是用美学武器来解决书法问题，其立场并不是书法本位的。由此，有好的美学思辨力，但却缺乏书法感受力与判断力，便成为当时书法美学研究中最常见的议论方式。以一般美学理论来套用于书法，使书法作为范例为美学服务，是当时最普通的做法。至于有个别的书家也来发表议论，因为没有经过美学思辨的基本训练，则大抵连入门的水准也没有。概念定位、逻辑推衍、因果对应……到处都是初级失误，自然在学术界更难以引起重视了。

正是在这样的背景下，我找到了自己在当时作为一个学术青年所能找到的"兴奋点"——能否以一种训练有素的美学思辨风采，去做一下对书法美学进行全面梳理的工作——它的立场应该是书法本位的，是从书法出发的。它不能是移植一个美学理论框架过来，再用书法材料（内容）填充进去。正相反，它应该是从书法这一对象自身中提取出问题（美学问题），再以美学思辨武器去解释它、证明它。在此中，美学理论是手段而不是目的，而书法是目的对象而不是证明材料与手段。我当时的愿望是，用这样的研究，看看能否为书法理论研究特别是书法美学研究寻找到一条书家相对喜

闻乐见、不那么陌生的研究途径来。

于是，就有了这部二十万言的《书法美学》。1985—1986 年间，费时三个月，我写完了这部书之后，自觉对书中许多观点尚难有绝对的把握，遂分别找了几个在高校工作的朋友师长看看、把把关。反响非常出乎意料。但凡专职美学的老专家都不赞成这种写法，以为是不了解美学的主要架构，是站在书法立场上对美学的"拿来主义"。但是研究书画的理论家却极有兴趣，以为是最易读的美学著述。这也很自然，因为在提出问题时，即是以书法为轴心，以美学为方法，合者取之，不合者弃之，于是在职业美学家看来未免有"实用主义"之嫌，美学体系中的许多固定范畴，在这部《书法美学》中根据需要，也许未加涉及或一笔带过。记得有一位大学美学教授在审阅意见中用词极为激烈：这样的美学著作是不成立的！

但书家们的反应却正相反：十分欢迎。除了行文没有那么多的翻译调，如概念套概念或乱打着重号，让人如坠五里雾中；而且每一章节所提出的问题，如"时空观""时空交叉"，文字之视觉功能、空间功能、形式功能、内容功能，线条的力、立体感、节奏等等，恰恰是从事书法实践并希望作一定的深度思考者最关心的问题，它们肯定不是一般美学原理的问题，但却是书法必须直面的问题，并且它们还应该是决定书法是否成为艺术的重大理论问题与学术问题。

至少对我这个作者而言，我以为这样的做法是有学理依据的。我们从事门类美学研究，是要为门类艺术服务的。只要不违背美学原理，只要是对书法的深入思考有好处，它应该比"放之四海而皆准"，但却没有针对性与特色的泛泛美学理论更切合实际。1986 年以后，在短短几年里，我还用这样的方法写了一部《中国画形式美探究》、一部《宋词流派的美学研究》，也差不多是预料之中的反响，许多有固定研究格式的老学者们看不惯；但同时，介入实践，或对此门类有一定思考深度者，却很感兴趣，并且以为不同凡响，不落俗套，能发人所未发，能出人意料又在情理之中。

《书法美学》出乎预料地备受瞩目，大大激活了我的探究欲望。直到 20 世纪 90 年代中后期，我用不同的方法对书法美学进行了多角度的研究。除《书法美学教程》《书法美学通论》两部著作之外，还写了许多单篇论文。思辨能力的强化所带来的好处是十分明显的。不但在书法上，在中国画、篆刻、词学、诗学方面，都曾留下了我

努力探索、努力思考的痕迹。而其综合效应，其实也决不仅仅限于美学一域。正是因为在书法美学方面的捷足先登，以它为思想武器，于是在 20 世纪 90 年代初，我们还曾提倡起一种有别于当时流行的"史料学派"（考证学派）之外的新的"史观学派"（思辨学派），甚至还以书法美学为认识起点，将之伸延向书法创作，最终形成了以艺术性为总挈的"学院派书法创作模式"；在理论上则以思辨为主轴，进而形成了对书法学学科研究最重要的学科理念；至于在教育上，正是借助于书法美学中形式分析与思辨、逻辑因果展开的思想方法，遂有了对书法技法进行程序化训练的一整套方法，这些成果的成形，都是在撰写《书法美学》的 1986 年之后。把《书法美学》作为这二十年学术生涯中的思想原点来对待，应该是一个经过自我反省、自我总结之后的客观结论。

"书法热"历二十五年而不衰，"美学热"却渐有沉寂之势。美学是逻辑之学、概念之学、思辨之学，的确不是一般人所愿意轻易介入的。但目前的书法界，最缺乏的正是这个"思辨"。因为书家大抵太关心技巧、缺少思想，所以书法作品都只能抄录唐诗宋词。因为书家不关心书法的发展，所以即使想创新，也找不到真正的方向，浅显幼稚还自以为是创造的例子比比皆是；因为书家没有真正历史发展的内在规律，所以一提改革，一提现代，除了抄西洋的现成样式之外别无他法，遂至书法的创新不但无创新可言，反而成了模仿洋人的三流仿冒品……可以说，如果书家们再不重视对美学、对理论、特别是对书法现状与未来的思考，没有思维的健全与思想的强化，没有思考的独立性，我们永远只能陷在别人预先设定好的怪圈里，把别人的三流当作一流来供奉，而这样的状态，是无论如何也不能引领书法历史前行的。

书法美学正应该在这样的特定历史条件下发挥出前所未有的功效与作用来。这即是说：一方面，作为门类美学之一种，或作为美学原理在传统的书法艺术中的应用形态，书法美学的存在是不可或缺的。无论是出于对美学整体形态完整性的学术要求，或是对于一般美学在具体的艺术美领域中的表现的探寻与追索，再或是出于在书法学学科构架中美学具有不可或缺地位的认知，甚至是更基本的书法美欣赏需要的学理依据与出发点——无论是出于哪一种理由，书法美学的存在都是必需的，特别是在当代书法日益强调自己的艺术化指向，希望尽快摆脱原有的写毛笔字的实用痕迹的情形下，它

更是不可或缺的。

而另一方面，书法美学的存在，还应该作为原点，作用于学术理论以外的创作、教育与其他学术活动的任何一个领域。书法并不仅仅是一种静态的学术理论著述，它还具有多侧面、多层次、鲜活的创作过程与教学传授过程。每个书家，都可能在各种具体展开的实践过程中展现出自己独特的价值取向与行为取向。而在各种创作、教育，甚至是理论的展开过程中，书法美学、书法美、书法……都是一个基本的事实出发点，同时又是一个逻辑原点。任何选择，最终都会被归结到书法美学中最根本的问题上：书法是什么？书法美是什么？而对这些根本问题进行回答的任何一种选择，最终必然会规定书家对于创作形态的选择与教育教学形态的选择。它必定会构成创作指向与教学指向——认为书法是写字的，创作指向也必然是努力写好字，教育指向也必然是如何教写好字的技术技法。认为书法是艺术的，则创作指向必然会关注对艺术性的强调：任何写好字的技法，都是为艺术性这个目的服务，而本身不是目的，教育指向也必然会针对艺术创作综合能力的培养而不仅仅是教写字笔法。由此可见，书法美学理念的建立是一个根本，它规定了任何一种书法行为与选择（无论是创作、理论与教育）的理由、根据与目标设定。许多书法实践家可能对抽象的美学理论不感兴趣，以为它与创作实践未必有多少关系，殊不知书家的每一次思考、每一种尝试、每一个目标追求，其实在背后都会有潜在的美学理念的支撑与规定，区别仅仅在于创作实践家自己未必能理性地真正意识到它的存在而已。就我个人的经验体会而言，正是基于在书法美学方面的系统的思考与梳理并为此写了三部相关著作，我才有机会对书法创作进行全面审视，最终提出一个创作的主题、形式、技术三要素综合而成的"学院派书法创作模式"。而为了有效地证明这种构想的现实可行性，也才会先用美学理论对"主题先行""形式至上""技术本位"这三大要素进行将近一百万字的反复论证，从而在学理上（美学层面上）先确认它的可行性，再冷静地投入创作实践之中。许多论者认为"学院派书法"是理论先行，其实说穿了，它应该是美学理论先行。没有美学理论这个锐利的思想武器的强有力支撑，凭我们个人的聪明才智，是创造不出"学院派书法"这样的业绩来的。创作实践是如此，教学实践又何尝不是如此？

《书法美学》面世十五年来，在为我的学术生涯提供了一个极好的思想出发点的

同时，也为整整一代人的书法思考提供了一个初步的思想平台与粗浅的第一代成果。即此而言，它已经具备了可能拥有的最大价值。但由于美学研究的推进不易，与史学研究方面日日精进的大好形势不同，美学方面的进展似乎还达不到理想的高度。在当时参加书法美学大讨论那一代书法美学家之后，似乎也很难说有一个更年轻的梯队在整体上有更高的提升。这使得这部在当时承蒙读者厚爱而徒有虚名的《书法美学》似乎也还远未到被淘汰的地步。此外，或许正因为它提出的问题是从书法本体出发而不是从抽象的美学框架出发，因此它也不太会遇到美学研究流行病：过去是苏联模式一统天下，于是书法美学一面倒地采用苏联模式；后来英美模式引进，苏联模式过时了，于是书法美学再一头栽进英美模式的怀抱；再后来是德国模式走红，于是再赶时髦地去找德国名家。从黑格尔、车尔尼雪夫斯基到阿恩海姆、贡布里希，这样走马灯式的时尚转换曾经让我们眼花缭乱、目不暇接：永远会有更新的时尚与流行，于是永远也会有淘汰与落伍。但我们这部书却不同，正是因为从书法出发（而不是从美学出发），而书法是一个永恒的物质存在，因此从书法本身提出来的思考与回答，它并不存在时尚或会不会落伍的问题。它能有效地保证这部书还可以有相当持久的生命力。十五年之后还有出版社愿意花精力来做它的增订版，即证明了这种生命力的价值所在。

美学的研究要达到理想的高度，还有许多工作要做。而书法之美的研究要攀升到应有的高标杆，更是还有很遥远的距离。这是因为，书法界中许多人士沉迷于对传统文化魅力的发掘与阐扬，而不太擅长西方式的思辨。因此，书法界通用的思维方式与美学研究的逻辑思辨能力之间还有不小的隔阂。书法美学之"热"在一段时期的繁荣后，却不得不面对十几年的沉寂与孤独，应该与此有相当的关系。正是因为这样的现实，本书作为最早的几部书法美学著作之一，又是作为尽量取书法本体立场并因此具有独特研究个性的一个范例，在经历了十几年之后，也许仍然具有它特定的读者群与接受层面。或许它的再度面世，可以为当代书学理论研究、书法学学科建设，以及深化书法美学研究，甚至还有涉及当代书法史学研究中新产生的思辨学派的孕育、成形与倡扬，提供正面或反面的经验教训，提供一个再出发的起点，或提供一个有价值的参照例证。在这二十年间我的许多著述中，并不是所有的著述都具有这样的参照价值。

书法美学研究在今后还会是我的一个很重点的学术支点。但如前所述，对于把书

法艺术现象作为材料，削足就履地填充到某家某派的西方美学理论框架中去的做法，我大抵还是不会热心的。这是因为我始终认为：我们通过研究要解决的，是特定的书法问题而不是一般的美学问题。犹如我看别人写的书法美学、中国画美学、建筑美学、戏剧美学、音乐美学之类的著作，一翻目录与前言，首先看作者是如何提出问题的。站在艺术门类立场上提出的问题与站在美学原理立场上提出的问题，会有显然的差异。后者当然也是一种方式，并非一定要被人为排斥。但就我个人而言，我还是更钟情于前者。此无他，因为我是从创作实践（技巧与形式）中走过来之故也。书法美学如此，中国画美学如此，篆刻美学如此，诗词美学亦如此。这，或许亦可谓我个人研究的风格特征？

2005 年 10 月 20 日

于杭州孤山

《书法美学》

原版序

⊙沈鹏

　　不久前刚为振濂研究日本书法的专著《东瀛书论》写了一篇序。今天又收到振濂来信，嘱再为他的新著《书法美学》写点文字。前段时间刚刚与他见过一面，那是在他来京参加全国第二届中青年书展的评选和参加全国第二届书法理论交流会论文终审工作会议之时。但也是匆匆一面而已。书法美学如何从思辨的与实证的、逻辑的与历史的、哲学的与心理学的诸方面开展多元的、多层次的研究，我本想与振濂谈谈彼此的构想，但当晤面时竟然匆忙到"言不及义"，至今想来实在遗憾。

　　而振濂却是不断地以他的论著同书法界读者交流着信息。从他的新作中透露出他的学术思维动向。正如振濂在《后记》中提到的那样，他的硕士论文《尚意书风郐视》，第一个读者兼推荐者是我，我算是他的一名知音了，不仅熟悉他的论著与评作，还熟悉他近几年来的一些突出贡献。他治学精力旺盛，思考敏捷，善于宏观把握，这一点我认为很重要。我们的书法理论应从学究气中解脱出来，站在较高的层次上审视、反思、参照、预想……战术上的"谨毛"固然不容忽视，战略上的掌握全局尤为重要。"失貌"的失误会影响我们更好地认识书法艺术发展中的规律性问题，我以为作为一个理论家，应当首先具备通审全局的气势。

　　关于这部《书法美学》的价值，我想翻一翻目录即能对作者构想有所了解。振濂在此书中花费了大量心血，他的思辨能力与分析能力、诙谐的笔调与流畅的文风，在书中有着透彻的反映。本书较系统地阐述了书法美学的基本原理、形式法则及与其他艺术门类的比较，颇多新颖见解，它可以帮助读者打开思路、扩大视野，对书法美的存在、价值以及与生活的关系、所拥有的文化含义等有个较全面的认识，它是目前能见到的国内有关书法美学方面一部特色鲜明、见解独到而又相当有深度的著作。我希望它的出版能在中国书法美学研究中占一个不可忽视的地位，希望能引起书法美学爱好者们的热切关注与研究讨论。

<div align="right">1986 年 8 月
于北京</div>

《书法美学》

目录

诸艺术中时间性格的比较

▶时空交叉

时空交叉的三种性质

时空交叉的书法起点

时空交叉与视觉

两个往复的过程

▶抒情

情的确立

情的深化

情的探究与类型整理

抒情的一般方式

▶抽象·表现

抽象性

抽象的形象

抽象艺术

各类艺术的不同抽象

书法抽象的特征

表现的一般理论

第三章 文字在书法中的载体地位

▶视觉选择

文字范围内的"方"与汉字意义上的"视"

视觉选择的落点与位置

▶空间分割的限制

静态分割

动态分割

以时引空

▶力

　　"知书不在笔牢"

　　逆、蓄、留三要素

　　"中实"：三要素的综合

　　五指齐力与万毫齐力

　　技巧之力与蛮力的界说

▶立体感

　　中、侧锋之争的由来

　　"君子藏器"的观念

　　笔与纸的工具规定

　　中锋的意义及它的内涵的开拓

▶节奏

　　基本律

　　速率

　　力率

　　质率

　　回护律

　　起伏律

　　间隔律

▶余论

第五章　书法形式美感的多元构成

　　界定层次的图示

　　界定方向的图示

　　形式美构成

　　形式美导向

《书法美学》

后记

面对全国范围内的"书法热",一方面确实打心眼里感到高兴,因为书法"热"并俨然构成一种时代风气,对我这样专吃这行饭的人而言自然预示着前景光明,这一点不言而喻。而另一方面,没完没了的全国书法活动却也把我拖得精疲力竭,牵扯掉的精力足足可以再写一本书。这真是有得有失。

这么一本小册子写了三个月,速度还是太慢了。都是我最熟悉的内容,有的就是我天天在课堂上讲的题目,本以为是轻而易举的事,但一旦写起来,还是觉得应该慎重一些、思考得尽量深一些。我的这本书不是普及知识读物类型的。倘若是那样,供人茶余饭后随便翻翻,则写起来可以快得多,也自由得多;而要如本书开头所说的那样,要探讨书法美的原理并还要构成"学",自然是不敢随便处置了。不过江山易得,本性难改,尽管是在战战兢兢地探讨原理,其中也还是下意识地糅进了我的文风,相比于一般"原理"书而言,我希望我的文风能帮助这本书在读起来时不至味同嚼蜡。

自从 1979 年从上海考入浙江美术学院,攻读书法篆刻硕士学位研究生之后,我与书法结下了不解之缘。名师如陆维钊、沙孟海、诸乐三教授的指点,对我而言是永世难忘的。毕业后留校任教,专搞书法研究教学工作,迄今已有六七个年头。正因为有这个职业,所以对书法的理论研究才能花费全部精力,并能按照自己的意愿把触角伸向以前我所不熟悉的领域。

1979 年,我的研究方向被确定为宋代书法史。两年以后的硕士论文写成了一本《尚意书风郄视》,十来万字。在国内出了单行本,在香港《书谱》上连载。当时虽也是搞历史,但研究方式已有所改变。不满足于平铺直叙的史实介绍,而想从审美形态和审美观方面对宋代书法思潮作一整理。出版后能在国内外学术界引起如此反响,却是始所未料的。而后,我一边搞日本书法研究,一边也陆陆续续地写了些单篇的书法美学论文,发表后也有些良好的反应,几个长篇都被一些报刊资料文摘转载。自然,书

法美学是个较新的题目，在长期以来未获承认的状态下，我的研究所得到的这些积极反应说穿了也无非是由于这个领域现成的成果太少，诚属所谓"蜀中无大将，廖化作先锋"是也。但我还是很乐意。书法美学还很稚嫩，还需要各个层次的人来多做切实的工作。我也许不是高层次的作者，但我的工作仍然是有用的；普及书法美学，这也是目前所需要的工作嘛——我当时确实是这样在想。

1985 年底赴北京开会，又在中国历史博物馆大厅搞了个"比较书法学"讲座，会后有些同志找我，谈起希望能看到有体系的书法美学著作。而我倒也正想能有个机会把我的书法美学观做一系统的整理。但当时手头有另外两本书稿，一是上海文艺出版社的《空间诗学导论》，一是上海书画出版社的《中国画形式美探究》，都已先此约好交稿期。权衡再三，想到此书如能出得快，不但对书法美学研究可以提供一些粗浅成果，即是对我上课也可用作基本教材，有一箭双雕之效，遂决定先搞这个项目，阅时三月而成，虽说是对此全力以赴，但各种干扰仍然纷至沓来。1986 年是全国书法活动最热闹的一年，全国第二届中青年书展、"神龙"书法大奖赛、"长江颂"书法理论讨论会、全国第二届书法理论交流会；密集的评选工作和审稿工作，牵扯掉了我大量精力。而每次参加评选会议或审稿会议，又必然引来众多的报刊约稿，如《光明日报》的"历代书法欣赏"专栏、《青少年书法报》的"比较书法学"专栏；一开就是三四十期，朋友所嘱，岂敢怠慢？而时间也就在这"不敢怠慢"中消耗大半。幸好还因为是报纸短稿，可以抽空穿插进行，才算基本上保证了此书的撰写不被冲掉。

中国书法家协会成立学术委员会，统一抓全国的理论工作。我年方"而立"，有幸忝列其间，能成为中国书协最年轻的学术委员，这对我是个极大的鞭策——倒不是荣誉本身，而是荣誉背后所包含的信息。在我读研究生时，连中国书法家协会这个组织也还没有，学术研究更谈不上。短短六年时间，学术委员会就成立了，这显然是个信号：理论研究（美学当然包括在内）将会有个可观的兴盛局面。中国的"书法热"，有着千百万书法爱好者为基础，但缺乏像中国书协这样的权威性组织的积极提携，"书法热"要有个持续的进程和一定的质的保证，我以为也是难于实现的。当然，我所服务的母校浙江美术学院有着全国唯一的本科四年制书法专业，还有着国内最大规模的外国书法留学生教学体制，长期的教学实践也为我的研究提供了良好的环境。

关于本书中各个章节的内容，我以前都有过单篇论文进行论述，有的如书法美的性质、欣赏以及结构美与线条美的题目，还有过多篇论文从不同角度进行探讨。也许光把陆续发表的这诸多论文收集起来，其篇幅就超过这本书了。有关《书法美学》在撰写过程中的一些问题，章节中大都已有论及，不再赘述。至于文中举例的许多古代名作，有的迄今作者为谁尚有不同看法，有的连作品年代也有歧见，考虑到本书是谈书法美，这些不是主要的问题，要对每一作品重新进行考释亦非本书之旨，在此就概从旧论、沿袭成说了。我想，作品本身的美是一种事实存在，即便对作者、存世年代有不同看法，这些总还是历史学方面的问题，于欣赏本身仍不失其价值，概从旧说也未必于书法美的领悟有什么太大的害处。在这样的问题上多加枝蔓、逐一鉴证，似也没有必要。如有不当之处，概由我个人负责。

此外，本书在引用资料和进行评价时，有时将同样的资料取不同侧重在前后章中重复引述，有时针对某一个人的某一种观点，前章中表示肯定而后章中提出疑义，凡此种种，并非著者的疏忽或不慎。我认为，任何一条资料或任何一种评价，只有放在一定的环节即"链"中才有意义。同一资料在不同论述环境中所生发出的启示是不同的，而同一评论在不同的背景中也会有不同的结果。其原因很简单：审视角度变了。书法美学既然注重多侧面、多层次的研究与证明，则它对这一类的现象应该表示欢迎。

本书中"绘画"一词均指具象绘画。凡抽象绘画另行标明，特别在进行美学特征分析时，对绘画作这样的古典式界定，我以为还是很有必要的，因为它能帮助我们取得一个共同的立场。

书法美学的历史还是短暂的。自从民国初年梁启超、二三十年代美学先辈朱光潜与宗白华两位先生率先过问并有专论以来，数十年间书法界却一直保持着奇怪的沉默：既没有为这些先哲的书法美的探讨欢呼，也没有对他们的局限进行实事求是的分析，这是令人难以想象的事实。1980年以后，书法美学又重整旗鼓，虽然起点较低，水平也有限，但毕竟是在开始这一工作了。本书即以这些既定的成果为思考起点。因此，应该说没有这些先贤与同道们的努力，就不会有本书的产生。作为我本人而言，只不过是"站在巨人的肩膀上"做了些有限的整理工作而已，这一点是需要着重说明的。

唯一的遗憾是，限于本书的篇幅，"书法美之欣赏"一章中压缩了"欣赏观念的演变"

一节的撰写计划。按照原提纲，我原准备以此题作为一章进行详细探讨，亦即是准备来做一做"书法美学观念的衍变"这样的研究工作。这是一个美学观念史的课题，我也为此积聚了大量资料，但现在看来只能先搁置起来了。好在此章中的内容被压缩为一节后，我仍然使它保持相对的独立性。至于对这一专题的探讨，我想以后在搞《书法欣赏史》时再作充实也罢。中国书法中有许多有待深入研究的课题，如果能有一些志同道合者能齐心协力来做这样的工作——多侧面、多专题的研究工作，那么理论界的兴旺繁盛局面是指日可待的。

由于前几年一直致力于日本书法历史与现状的研究，也了解了不少彼地学术信息，总的感觉是他们在书法史学方面功力甚深，一些通史、资料整理与鉴别、技法研究等方面的大套系列书层出不穷；但有关美学方面的成果却不多，水准也较一般。由是想到我们的研究，面对目前的局面，我们的书法理论是否可以在这一领域中打开缺口呢？本书的撰写当然还不敢有代表中国书法美学成就与日本书法理论同行进行交流的奢望，但通过微薄的努力能为日后做些先行的工作，这倒是我的一点心愿。特别是正在从事中日书法比较研究的我，对这样的现状和对未来的发展趋势的估价，切身的感受是很多的。

本书承沈鹏先生热心作序，又承桑勤志同志审阅全稿，谨在此表示诚挚的谢意。

最后，谨以这本菲薄的小书，敬献给我最敬爱的导师——已故的陆维钊教授。

再版后记附言

一部二十年前的旧著，仍然能获得读者诸公的青睐，又以精美的图文版形式再度公诸于世，于我这个作者而言，可以说是最大的褒扬与推许了。学术生涯，有此际遇，夫复何求？

感谢山东人民出版社与责任编辑袁丽娟同志所付出的辛勤劳动。

2006 年 1 月

于杭州孤山

《书法美学通论》

卷首语

⊙沈鹏

　　陈振濂同志刚过四十，已有近九百万字的著作和著译问世。他的令人称羡，除了年轻、成果丰硕之外，更重要的是具备了作为理论家的出众才能与素质。

　　承他寄来这本《书法美学通论》的若干章节，展读之下，我感到有他一贯的风采：雄辩滔滔、天马行空，细小处却不失洞烛幽微的能力。这里，我们哪怕先将全部著作中宏观的思辨搁在一边，单说第四章关于中锋用笔的探讨，也已看出了他在理论上具有"牵一发而动全身"的本领。他远远撇开了笔法问题上许多无谓的论争和迂腐之见，从线条在书法中的地位进行审美的、历史的考察，通过理论与实践的反复验证，并且结合书写工具材料的特殊性的研究，丰富了或者廓清了前人的论点。不仅着眼于中锋、侧锋的一般特征，并且注意到特殊例证；又通过分析特殊例证，丰富对共同性规律的

认识。振濂同志是这样一位理论家：善于将严密的逻辑思辨与对历史知识的把握相统一，追求理性判断的深刻性与直觉感受的丰富性相统一。他的逻辑的钳子，有时还插上想象的翅膀。我赞同这一种观念：理论不排斥想象，需要想象。

受过名师指导，又有丰富创作实践经验的陈振濂，他的研究生涯几乎与新时期书法同步，随新时期发展。很自然地，带有当代中青年理论工作者共同的特征。他有很强的参与意识，不喜欢"述而不作"，这就同埋头文献、不问世事的书斋式的文人学士相隔霄壤。他在书法领域里（遗憾的是我还没有读到他关于宋词等方面的著述）对自身体系的构筑，多层面、多角度的开拓，都紧紧围绕着当前书法艺术发展这个中心议题。"一切历史都是当代史"，我以为倘若不是对这个论点作实用主义的解释，而是确切把握历史与现实的辩证关系，将会有力地提高研究工作的素质。振濂同志能准确把握研究课题的现实意义。比如书法本质的讨论，从方法论的角度看，当然无可非议。科学社会主义创始人为研究资本主义社会特殊规律，集中解剖了"商品"这个人们最常见的、接触过无数次的细胞；那么探讨文字与书法的关系、线条的构筑与运动等等关系到书法本质的问题，当然十分重要。但是问题到此并没有结束，进一步还有一个如何揭示客观规律并求得书法艺术发展的相应的历史效应的问题。在这个方面，我以为振濂比不少同代人要高出一筹。

对于那种泛泛而谈抽象具象、主体客体的书法美学，振濂表露的不满是毫不掩饰的。他迅速接受了新十年以来通过翻译、评论各种渠道介绍过来的现代审美心理学诸流派的学说，他同许多文艺理论工作者一样接受了艺术是"有意味的形式""一切艺术都是创造出来的表现人类情感的知觉形成"这样一些具有科学、实证特点的观念。对比之下，那种机械论的观念不但显得陈旧、僵化，而且在无比丰富复杂的艺术现象面前显得无力，以致得出扭曲的结论。

这里我以为需要做一个说明，便是机械论不等于反映论。按照传统的反映论的观念——艺术是社会生活的形象的反映——来解释艺术、解释书法，是不是也能从一个方面揭示本质？我们可以随手从蔡邕、王羲之、孙过庭、张怀瓘到包世臣、康有为等历代大家的著作里找出许许多多揭示书法与社会、自然界的生动联系的论点，有关书法的形象化比喻俯拾皆是，从反映论的观点，是不是也可以看作是书法"形象"的一

个佐证？方法论的重要性是不是在相对意义上存在？当然，书法毕竟不能直接、再现生活形象，书法与社会生活的异质同构需要按照书法艺术的特殊规律加以论证、发挥，否则简单化的天生弱点就会乘虚而入。

振濂同志综合采取当今美学理论的新成果，以线条的构筑与运动作为书法艺术形式美的起点，确认书法艺术是情感的、视觉的、抽象的、表现的。这对于创造我们时代书法新风有着直接的现实意义。按照振濂的理论观念，"情""意"应是书法创造的灵魂，抓住"情""意"，就是抓住了传统艺术的精髓——中国文化发展中主观精神高扬的产物。振濂二十五岁完稿的硕士研究生论文《尚意书风郗视》（已由人民美术出版社出版），单从选题看，已显示了角度的准确性，对传统的独到见解，以及向深、广开拓的可能性。振濂沿着"尚意"的路标去探索书法乃至多种门类的艺术发展的历史趋向，当他的视线接触到当代书法所承传的近代书坛时，他断然认为"基本立场是非艺术表现的""其追求是复古主义的"。这个判断代表了一部分书法界有识之士的见解，激发起要求变革的愿望，形成一股创新的动力。而振濂则早在1981年《关于书法艺术的现状与未来》一文中已经提出了书法会更注意于它作为艺术作品的视觉效果，它应该是表现的、观赏的，几年来的发展势态表明了振濂的预见性。当然，强调视觉效果的表现的、观赏的书法也只是多元发展中的一种态势，时代呼唤着艺术的多元。

振濂概括近代书法的创作观是"更偏于书法艺术以外的修养加实用再加继承这么一种混合结构式的"，看来创作观所存在的问题，应是与非艺术表现的立场、复古主义的追求相伴随来的了。不过读者也可能提出疑问：作者所论"书法艺术以外的修养"的确切指向是什么？书法与实用性的关系如何？作者又在怎样的意义上运用"继承"二字？振濂同志正确指出了书法发展中的多元性格。我常想，书法艺术的存在是以汉字的形美为依据，而古往今来大量诗词、散文进入书法艺术其实是同时发挥了文字的"意美"与"音美"。书法多元是不是也包含了专门发挥形美的与形美之外兼而发挥意美、音美的作品这样两种形态存在？这是一个问题，提出来供研究。

振濂同志紧紧守住"情"与"意"的制高点，居高临下将其论点贯彻始终，于是他得出了超越寻常的见解。以"碑""帖"之争来说，他肯定高举碑学旗帜的积极意义，同时尖锐地指出："北碑派是站在'内书法'的立场上，持着与南帖派基本相似的观

念标准来揭开反叛大旗的。这种观念标准除了在具体的唐碑、魏碑之争的场合中尚能见出其锐利泼辣的性格来之外，一旦置身于整个书法价值体系的更广阔背景，则其中也不过就是五十步与百步的关系。"

多么准确的判断与概括！再看下去，当我们读到"如马公愚的篆隶书，与沈尹默的行书其实并无二致"，不禁令人拍案叫绝。

前面说过，振濂摒弃习惯意义上的抽象与具象、主体与客体之分。在我读过的本书诸章节中，有关审美主体的研究不但提出了书法是"人的表述的一个工具、一种途径"的论点，进一步他从"天人合一"的观念看问题："书法不是外在的，而是内在程序的一个组成部分"，他从自己推崇的《艺概》中发掘出"书法审美主体研究的一个新高峰"，"几乎囊括了几千年来无数人反复思考后最简练、最本质的基本成果"。刘熙载是这么说的："书当造乎自然，蔡中郎但谓书肇于自然，此立天定人，尚未及乎由人复天也。"一个"立天定人"，一个"由人复天"，在"粗心"的读者眼皮下面可能轻易"溜过"。振濂的高明，在善于运用新思维把前人理论成果中闪光的东西加以发扬光大，这就是理论的创造性、开拓性。我们需要的正是这种深切把握传统又善于开拓的新型学者。

精力充沛、出手极快的陈振濂同志，对理论的主体性、理论于创作的巨大影响深信不疑。他十分自信，认为"理论具有独立价值而非创作的附庸""理论是实践的前导而不仅是后起的整理"。他以预言者的姿态宣告：

> 今后十年将可能首先是理论的时代……理论的主体性格更其强化，对创作更能实施有效的干预。而未来的创作能否成功，也将取决于主体理论的先行。

实在说，当我抄录这段预言的时候，我宁肯相信振濂本人今后一段时期的全部理论活动会出现"主体性格更其强化，对创作更能实施有效的干预"的局面。就在我执笔撰写这篇文章的时候，若干部长篇巨著在振濂手下交替和平行推进着。一部一百余万字的《中国书法批评史》刚接近尾声，他又分出一部分精力转移到《书法教育学》及相关的教学法、教程的著述；与此同时，《现代中国书法史》又已出版。我们单看以上书稿的题目，就感到具有很强的吸引力，闭上眼睛，一个书坛上向着处女地开垦的勇者的形象就在我们面前。

在书法界，特别是中青年当中，将陈振濂的影响力传为美谈：主体意识、创造性、干预作用……意味着理论家的参与、觉醒、自信、开创、使命感……还有什么呢？我还能说什么呢？熟悉振濂的人都不怀疑他的才能。这里我只想说，再大的天才，也要随时检验前进道路上的意向、方位、轨迹……理论家要反视自身，这方面的能力也应当是理论家才能的一个标志。

实践是检验真理的标准。理论之能够施加强大影响于实践者，正因为它来自实践。"前导""干预"必须首先尊重实践，总结实践经验。多元化、开放性，要求我们更细心地审察当前书坛发展的多种态势，因势利导，理论本身应是一个开放系统。

至于理论的价值，我以为未必因强调其"常青"而得到提高，倒是在摆对其实践的辩证关系中施展出高屋建瓴的伟力。

当代书坛呼唤理论水平的提高，要求理论的开放性格与包容性格相统一。愿更多有才能的史、论家出现。

《书法美学通论》

目录

第十四章　〔分论〕：形式美探讨（二）山水画皴法美学特征分析

篆刻美学

第十五章　〔引论〕：篆刻本位独立美学观的确立

第十六章　〔本论〕：篆刻美学原理

诗歌美学

第十七章　〔新论〕：格律诗审美意象组合规律研究

后记　陈振濂

书法美学与批评十六讲

《书法美学与批评十六讲》

新刊前言

在大学书法篆刻本科专业课程建设中，史学课的讲授，事关书法领域的基本知识，是大家公认不可或缺的、题中应有之义的内容。而美学课程，则是书法圈尤其是书法学习过程中大家认为可有可无的"奢侈"。在许多情况下，我们认为书法美学只是个人研究的选择，而不是专业必备的知识基础，没有它，一点也不妨碍我们学习书法不断进步、不断提高。清代以前，根本没什么"美学"这样的西洋玩意儿，但书法还不是一代接着一代承传至今几千年？所以论课程，书法史是必需的主体，书法批评史是配属，书法美学，至多只是点缀而已，有它挺好看，没它也无伤大雅。

但这是过去"写毛笔字"式的、作为工具和技能的泛文化的书法学习观。那个时候学习书法，既没有展览厅的公共空间要求，也谈不上"创作"；既不需要高等书法教育，更没有大学专业设置。掌握常识、按部就班、循序渐进，已然足够了。书写技

能娴熟以上，有个基本的文史知识还有书法史知识，就足可以管用一辈子。至于"书法是一门什么性质的艺术"之类的思想命题、思辨和追问，那是好事的理论家所为，与认认真真写字实在扯不上什么必然的关系，自然完全不受书法家的待见。

而书法专业的设置，书法高等教育的实施，首先是在美术（艺术）学院，或是综合性大学师范学院艺术院系，师资、课程都是按艺术来配备。既然是艺术，当然在课程中必须有艺术理论和美学课。技法课解决实践问题，而书法史课解决知识问题，那么书法作为艺术专业的观念思想意识的建立，靠什么？只有开设书法艺术理论课，其核心又是"书法美学课"，才能解决这个问题。书法是什么？是学问修养？是写字工具？是优雅的风度、吟风弄月的陪衬，还是呕心沥血的艰苦艺术创作？是在书斋里悠然自得自我陶醉，还是在美术馆展厅的公共空间里接受观众的褒贬评骘？又如果是艺术专业，那么书法作为艺术，和绘画、雕塑、戏剧、音乐、舞蹈、影视有什么样的异同关系？以"造型艺术""表演艺术""视觉艺术""听觉艺术""空间艺术""时间艺术""综合艺术"等等类型概念来衡量书法艺术，它属于哪一类或具备哪一类中的哪一构成要素？

从写毛笔字的立场看，这些提问没有什么价值。技能的学习，反复训练、熟能生巧就足矣。但作为艺术的书法，这些提问将决定书法在艺术世界中是否具有合法性，是能否取得"身份"的性命攸关的大问题。不对它做出充分的、雄辩的、富于逻辑魅力、环环相扣的解释，书法的艺术性就无从谈起。在今天这个"书法艺术"（而不是单纯写字）的时代，"书法美学课"将提供充分的学理证明，它将决定书法作为艺术的可能性和必要性，甚至还可以决定大学艺术院系该不该办、能不能办、如何办的合理性问题——连专业能否成立，都需要取决于"书法美学课"即书法艺术理论课，你还敢说它不重要或可有可无吗？

在大学本科专业课堂上，书法史讲述通常首先是描述，而书法美学却必须是论证。描述乃是解决"是什么"的问题，论证则是追求解答"为什么是这样的"的问题。相比之下，前者可以简单介绍，而后者必须有复杂的逻辑思维能力。这也就是为什么要把"书法美学课"安排在本科高年级如三年级来进行的理由。一、二年级的当务之急是掌握基本专业知识，锻炼思维、积累知识、打好专业基础。而三年级大学生思维能力渐强，逐渐有自己的判断，这个时候作为书法艺术学子，需要一定的从概念到演绎、

推理、归纳的思维训练，以配合日益成熟的思想层次。这样的安排，使一个书法专业学生，在进入四年级毕业创作之前，他对书法艺术的认知，通过"书法美学课"的学习，已经可以做得相对全面、立体、秩序井然而思想有深度了。

《书法美学教程》曾由中国美术学院出版社于1997年出版。在讲课和教材编写时，我考虑要有意突出作为美学家们特别擅长的开阔视野和天马行空的思想拓展。在我们的著述序列中，有作为纯美学立场的基本骨干框架，也有书法审美的具体应用，更有基于原理的书坛各种具体现象的评论。这样的安排，现在看来是非常超前的。它的各章节分布如下：

［上篇］为书法美学原理部分，包括概念解说和逻辑展开，如"何谓书法形象""线条的意义""时空关系""主体与客体""形式与内容""抒情性"六大专题。

［中篇］为书法美学的应用形态，即书法欣赏的行为和过程，包括"欣赏的理论准备""经典名作欣赏过程中的风格提取与归类"。

［下篇］则是书法美学思维基础上的现象批评，是打开思想空间的《当代书法评论》板块，包括的评论主题有"书法的现状与未来""创作和理论的构成分析""创新口号检验""书法发展动向""当代书法理论""西方书法画""当代书法专业化"等等具有现实意义的敏感评论话题。

在本书中的三十几个话题中，其实每一个话题内容的确立，都可以构成一堂课或几堂课在讲课时展开的基本脉络；略作前后伸延，则必是一个个拥有巨大包容量的学术研究课题所取范围。因此，本教程的用途，除了恒定的书法美学原理的讲解和对碑帖经典的衔接之外，还足可以适时随机地组成各场有专题规定的课堂学术讨论会，从而构成讲授课和讨论课的互相映照——在今天各大学进行的教学改革中，有一个很重要的价值取向，是在原有教师单向讲解基础上压缩教师的讲述课，而扩大师生互动的专题讨论课。其间的比例，从9：1的传统做法，变为今天的5：5的大幅调整。其指导思想是要通过教学，尤其是课堂辩论，充分激活学生独立思考、准确判断的能力。以今天全国各大学所推进的先进的教学改革取向，来看二十年前1997年出版的这部《书法美学教程》，其中特别是在"中篇""下篇"中拟定和保留了大量的讨论课题；更往前推到1987年即三十年前我在中国美院书法班三年级讲"书法美学课"时的这

份记录，或许正可说是未雨绸缪；当时也没有想到，竟然是预先准备了 30 年后的今天书法美学讨论课的素材和话题。

把每个标题都看作是一门可以实际操作讲授、追加讨论的"讲"的模式更接地气，也许更能体现出特定的著述个性和作者影响力的综合效应。此外，还可以把著作中每个章节内容（它是文章方式）由教师角度的"教程"做派，直接转换为现场的"讲"的形态供师生互动实施以便于操作；有此诸多好处，故出版社要求改书名为《书法美学与批评十六讲》，窃以为既有助于图书市场的开拓，也能让这部书的主要内容展开具有更鲜明的应用特色，从而更受学生和读者欢迎，我当然是乐见其成的。

愿这部《书法美学与批评十六讲》教学用书再版之后，在今天书法高等教育的专业课程里大部分仍然不重视书法艺术美学教学的现状中，能够提供适时的帮助，以求持续深入地把美学、艺术学的专业课堂教学推进之、拓展之，让它发挥出更大的作用。

《书法美学与批评十六讲》

目录

《书法美学与批评十六讲》

原版后记

　　本册教材是我在中国美术学院主讲中国书法美学原理、欣赏概论和当代书法评论的课程录音基础上整理而成的。

　　本册教材以大学程度本科、专科书法理论课程的讲授水平为基准，同时也适当考虑自学者的情况，列出了思考题与作业及参考文献，希望读者和学习本课程的同志认真按作业要求去做，以使自己的基础知识做到扎实系统。此外，本册教材与书法史学教材配套，因此希望能在学完本册内容之后，进入书法史学分册内容，学习书法发展史、书法批评史两门课程。学完这四门课程，则作为一个学员的基础理论部分的学习即告完成。

　　除本套教材之外，另有一些参考书希望也能阅读一过：一是中国美术学院出版社出版的《书法学综论》（1990 年），二是西泠印社出版的《书法教育学》（1991 年），三是由我主编的江苏教育出版社出版的《书法学》，四是河南美术出版社出版的《现代书法史》（1991 年）。此外，在本院开设的书法专业课程中还有一项"日本及海外书法"，请参见如下几种书：河南美术出版社出版的《日本书法通鉴》（1989 年）、《现代日本书法大典》（1991 年），吉林教育出版社出版的《中日书法艺术比较》（1990年）。如能对这些著作内容也有一定程度的熟悉，则所涉范围基本上包括了大学本科书法专业的全部书法理论课程内容，学习合格者可以说初步达到了大学层次的书论水平了。

　　书法理论知识掌握的深入与否，是区别一个书法家和一个写字匠的主要标志，也是系统化的高等书法教育的基本立足点。特别是在现代文化环境下，理论的成功与否直接决定了书法创作观念，因而也必然成为创作成功与否的试验石。因此，本理论教材所提示的内容，是一个现代意义上的书法艺术家必须要具备的知识内容，它的重要性不应受到怀疑。

值此本书问世之际，首先要感谢中国美术学院书法专业的缔造者，已故的老一辈艺术大师潘天寿、陆维钊、诸乐三、沙孟海教授，正是他们的鼎力提携，使书法高等教育有了一个良好的环境。刘江、章祖安二位教授则身体力行，使书法专业有了欣欣向荣的景象。

《书法学》

书法学学科建设的再出发——《书法学》新刊代前言

一、《书法学》研究的缘起

1999 年，文化部在北京召开"全国第一届文化艺术学科研究大会"，《书法学》上、下册获得优秀成果奖。我赴北京领奖，被告知这是书法界有史以来第一个由政府颁发的国家级学科大奖。据当时在场评审专家相告：你们书法这个学科奖非常不容易。如果是美术、音乐、戏剧、舞蹈的同类奖，验明正身，只要看水平高下即可判断。但书法当时并没有进入国务院的学科目录，换言之，它在学科世界里还没有"户口"，至少不具有身份上的合法性。对一个没有"户口"的领域，要就其成果颁奖，当然比其他有户口的领域获奖更难得多；这证明你们的努力是卓有成效的，是时代急需的，当然更是有质量的。我们还认为，出版（1992 年）至今七年广受欢迎，书法家人手一册，家喻户晓，即是一个明证。

现在想起来，这已经是距今二十年的事了。

从 1990 年开始，我们正式启动了对书法学学科研究的集体攻关项目。由江苏教育出版社辛尘、徐金平两位倡议，由当代中青年书法理论家组成了一个写作班子，要求是思维活跃有开拓性，又有较强的写作能力，并且在科研项目中有全局观和责任感；为确保全书的质量，还特别邀请了老一辈资深书学专家姜澄清、周俊杰加盟并与我共同主持大局。我当时的基本认识，是"书法学学科研究"最强调思辨性，它不同于文献考据和典籍整理，也不是一般的"述史"。它在方法论上首先注重的是论证：提出问题、梳理脉络、寻找切入点、展开逻辑关系，竭尽全力来充分证明其合理性和必要性。在此中，"问题"的存在，针对面的存在，批判思维的存在，是第一位的。而姜、周二位在 20 世纪 80 年代初的"书法美学大讨论"中，展现了严谨的逻辑思辨能力和设定问题能力，做学科研究，正需要这种既不关心常识介绍也不热衷于描述历史的新的视线与立场。而在当时，书法理论研究已经"发育"了十多年，有一批中青年学者崭露头角，取得了相当的学术成就。但就书法史研究而言，已经逐渐从方法上形成两大学派，一是"史料学派"，一是"史观学派"。前者占据了书法史研究的大多数，人多势众，成果迭出；而后者处于少数，坚守不易，成员中又都有相类似的美学思辨背景，大众普及度低，当然不会引起时尚关爱而大红大紫。我在那个年代与姜、周二位皆属于后者。坦率地说，其实当时我们在研究学科之外，还因为思维活跃而兼事"书法评论"，才获得了些许社会认知度；若不然，那几乎就是书斋中的玄思冥想，完全会被湮灭在大量史学成果中而无法有所作为。

团队中的学者皆学有所成，当然各有主见。既然要共同来写一部书，一定层次上的统一认识，是必需的前提。我事先拟了个提纲供大家讨论，记得在反复斟酌后，意见逐渐一致起来：在当时（"书法热"虽然持续十年，还处在启蒙阶段）的条件下，如果以个性甚强的探索性的撰写风格出之，不但会有蹈空飘忽之弊，还会让书法界大众认为这个学科建设与自己无关，乃至漠不关心、望而生畏、敬而远之。这对于刚刚起步的"书法学"而言绝非佳兆。因此，以中高层级的书法家为对象的著述定位，应该是最切合实际的选择——初学入门者还谈不上什么"学科"，而学术高深者可以有自己的个性化著述。而我们设定的读者对象，应该是那些在技巧上已较成熟、已有一

定名声和专业积累，但又有进一步提高自己的系统化知识需求的书法家们。这样可能会削弱一些最高端的思辨，但却是最切合当时书法界提升自我的需求的。

于是，就有了相对一致的撰述目标，以思辨和观念建设为主，推进"有系统""有逻辑"的书法知识体系。在这部一百二十万言的大书里，我们立足于学科立场，以体系性、逻辑性来处理各种书法相关内容史实。但它不是学术大师个人天马行空的思维拓展，而是针对中高级或已成名的书法家们补充书学理论知识的需要，而提供的一份"满汉全席"式的著述。至于完全抽象高端的学科思辨成果，我是在几年以后的1998年，以一部四十万言的《书法学概论》即今天定名为《书法学学科研究》的个人专著来尽可能充分展开之。但那是完全意义上的思想旅行和探索，建立学派、建构轮廓、界定各分支领域的内容，形成完整的学科结构。它与这部上、下册一百二十万言的《书法学》在目标设定上有明显的不同。相比之下，我们必须承认：这部《书法学》在二十多年的当代书法史上，拥有更高的知名度并代表了一个建立学科愿望的特定的时代。

二、书法需要"学科"吗？

在我们刚刚开始启动这一项目时，许多书法界的前辈大佬与资深名流都提出过这样的疑问。

过去几千年书法史，何尝有过什么"学科"？这种西洋舶来的玩意儿，于书法真的这么必须而且急切吗？表面上看十分高大上，但站在写字（写毛笔字）的立场上看，这的确无关宏旨，是个"鸡肋"，食之无味、弃之可惜，有它不多、没它不少。

但站在书法作为艺术的立场上看，经常被误解和混同于写毛笔字的固定思维，使书法始终处于一个非常尴尬、进退两难的地步。它既不是"充分"的艺术，又不得不在艺术圈讨生活。它本来可以取写字式文化技能即与听说读写的语文（国语）为伍，而安然自乐，但偏偏"好事""多事"的书法家又特别希望在艺术展览比赛中不甘寂寞、出人头地、一夜成名。它本来只要写标准汉字，笔画正确无误就足以应世，现在却想挤进美术、音乐、舞蹈、戏剧、影视中安营扎寨，倘逢到别家不待见书法，书法家还老大不高兴，责人歧视，抱怨不受到尊重，乃至在美术家协会、音乐家协会、舞蹈家协会、戏剧家协会成立近五十年后，硬生生地去组织一个书法家协会，还要求在文学

艺术界互相之间取得平等地位，不愿意受各种委屈。40年前的改革开放之初，这些期盼在主张自己艺术生存权的书法而言，当然是顺理成章的。

但要想摆脱原有的写字技能层次而进入到艺术大家庭，必然给书法带来一连串的新命题、新挑战。比如几千年书法史上并没有"学科"的说法，但今天成为艺术了，自然就有了艺术学科的应有衡量标准，并构成书法进入艺术学科大家庭的必备条件。没有"学科"，我们拿什么来评判、衡量书法或一个书法家、一件书法作品，还有一个书法展览的优劣高下、进退深浅？又比如成为艺术大家庭的一员了，那么当然就会有本领域的专业训练内容，而不可能是人人顺手即可为之。于是就要有专门的书法艺术教育，即从小学到大学本科专业高等教育再到硕士、博士教育。当然也有人质疑：几千年古代书法史，有什么大学书法专业教育？王羲之、颜真卿是哪个大学书法专业靠课程四年专门训练出来的？

只要书法想进入艺术大家庭，只要它想把自己定位于"艺术"并希望登堂入室而不矮人一截，那么这就是几千年旧有的写字式书法从未有过的新事物；就不能用老经验去套，用一个古来无之的理由而去限制它甚至否定它。书法的高等教育是如此，"书法学学科建设"更是如此。亦即是说：没有它们在学理上提供支撑，书法想要成为真正的艺术，还想要当之无愧地与诸艺术并驾齐驱，那才真是痴人说梦。

没有"学科"，就没有书法作为艺术的合法身份，就没有书法作为艺术应该有的基本轮廓和形态。如果说在过去，书法就是写字的高级形态，书法就是写字，就是学问，所以它就是"一技耳"！讨论学科，纯属多余。那么，在民国初年，实用的毛笔字被实用的钢笔字所取代，书法写字作为文化技能的作用已经逐渐消失，处于"山重水复疑无路"的困境无法自拔，而通过西洋传入的美术展览会、美术欣赏、美术创作乃至美术社团组织、美术期刊报纸等等，在几十年内逐渐接纳了书法，使书法仅仅凭汉字书写而作为艺术观赏的审美对象，能够偶尔进入展览厅让社会公众接受和欣赏。这可以被指为书法"柳暗花明又一村"的千载难逢的历史机遇。在几十年近现代书法史研究过程中，我们为什么对书法进入展览厅的事实不厌其烦地进行反复考证，还指出从20世纪20年代吴昌硕在"六三园"办诗书画展览到沈尹默第一次办简易的书法展这一连串当代书法史史实的重大含义，其实就是想寻找到书法作为艺术，甚至书法在今

天还要认真建立"学科"的必要性、必然性和学理性。

但这是一个循序渐进的过程。从 20 世纪 20 年代沈曾植、吴昌硕、康有为时代还没有书法"艺术""展览"的意识，到 40 至 60 年代于右任、沈尹默、白蕉时代对展览的初步接受和实践，再到 80 年代沙孟海、林散之、陆维钊的开始正视书法展览并积极投入之，再到 90 年代以后全国书法发展开始进入"展厅时代"；一百年间，书法正在缓慢而坚定地、义无反顾地迈向美术馆展览厅，为在"艺术"王国里取得合法身份而尽力。其标志，则是中国书法家协会 1980 年成立和全国书法篆刻展览在沈阳的首次举办，它是书法界"学科"研究意识崛起的大背景。此外，高等书法教育的助推作用也绝不可小觑。如果说 20 世纪 60 年代浙江美术学院招收书法篆刻本科生是一次重要的学科"热身"，但因为随后接连不断的政治运动而无法有效展开而功亏一篑，留下不尽的遗憾，那么 70 年代末到 80 年代之间，高等书法教育在杭州、北京、南京几所艺术高校的率先展开，预示着书法学科的建设开始提上当代书法史议事日程。大学本科专业教育体制的建立，老师教什么？学生学什么？要开哪些课程？需要什么样的知识结构？书法史要有哪些内容？书法美学要有哪些内容？技法理论和创作理论有什么区别？这些内容的有机组合，其实就已经有了一个"学科"雏形，即书法作为学科的应用形态，"应用"一旦积累了丰富经验，于是就有了对书法艺术的"原理"的追求。

于是一切都水到渠成，顺理成章——因为书法时势发展的需要，就有了 1990 年我们这个团队开始选择并启动"书法学学科研究"的定位。这就是这部一百二十万字的《书法学》发起实施的大背景——换言之，它不是我们拍拍脑袋凭个人兴趣偶然而成，而是有着非常明确的现实环境和专业需求的。没有书法的艺术独立意识崛起和"展厅时代"在 80 年代的开启，没有同时的大学书法专业创办所带来的巨大的学科建设（课程建设）的社会需求，尤其是高教界的直接工作需求，十年以后 90 年代初的这个"书法学"的研究项目和成果展现，本来不是必须产生而且也不会有可能产生的。

三、《书法学》的学科历程

走向《书法学》学科研究，并不是某几个人凭一时聪明信手拈来、一蹴而就，而

是与 40 年中国社会发展历程、书法发展历程休戚与共、息息相关的。

去年即 2017 年底，全国第十一届书学讨论会在上海举行，我在会上作了一个报告，题为《关于中国当代书学的现状·问题·愿景》，是关注改革开放四十年（又是"书法热"四十年）来，中国书法理论所经历的三个大阶段。第一个阶段，是书法知识"学习"的阶段，掌握基本常识和规范是第一要义。第二个阶段，是书法进入到"学术"的阶段。因为有了十几年积累，人才辈出，学术上的目标设定和方法论也已渐趋成熟，专题性的、有深度的、非常识的研究有了一批，书法理论也已经有了自身的价值观。第三个阶段，则是今天我们要加以认真研究的构建"学科"阶段。建立一座书法艺术的学理大厦，关注书法史学和美学的关系；关注实证考据与逻辑思辨之间的关系；关注书法中人（书法家）和物（作品）的关系；关注写字文化技能与书法艺术创作的关系；关注书法创作心理学与社会学的关系；关注"主题先行"内容居先和"形式至上"的关系；关注书法的专业性与文化性的关系……学科时代的书法理论，当然还是不能忽视常识的"学习"，更必须依靠专题性的大量的针对某一点的细致入微的"学术"研究成果的支撑；但是"学科"更在意于整体感和学理的构造，强调方法论、规则、规范和书法学问作为一座巍峨大厦的各个层次、各个立面、各扇门窗，即"四梁八柱"的分工细密又能整体合力的特征。"学科"的存在，与我们努力使它在理论上成形而有清晰明确的轮廓，这些才是书法家最重要的专业目标——在百年以来的书法界，我们前辈几代书法人都彷徨于陷入实用写字的泥淖中无法自拔，为没有合法的艺术身份而前赴后继、苦苦奋斗；掌握了知识"学习"，只是有限地提升了我们自己的信心，整个艺术界还是十分漠然、不关痛痒。而有了理论研究的专业"学术"形态，使我们的研究成果得以为外界关注，受到尊重，这已经是一大进步。但书法仍然没有获得应有的艺术定位，其他艺术门类看它，还是小技小道，写写毛笔字写得不错而已，最多就是一个"准艺术"的地位。只有书法真正有了自己的"学科"，包罗万象、逻辑分明，层次架构严整而无懈可击，这样的学科形态，无论就其体量还是质量，都足以媲美于美术、音乐、戏剧、舞蹈、影视，而且还能充分解释美术、音乐、戏剧、舞蹈。限于专业而不擅长解释的许多关键内容，具有不可替代性，这个时候，艺术界才会正视书法的价值和意义，才会以平等视之来对待书法，而不是俯视或者干脆漠视、置之不理。

——从"学习"到"学术"再到"学科",大致能够概括过去四十年书法研究历程和今后若干年我们的目标取向。

以此看来,在20世纪90年代书法还处于"学术"时代刚刚起步之时,我们却在快速进入《书法学》的编著,未免有过于超前之嫌。本来,讨论"学科"建设话题,那应该是21世纪十年以后,即在如2010—2015年之际才会正常萌生的意念。因为在这个时期,高校大发展大扩招,许多学校包括综合性大学乃至理、工、农、医各大学都争相创办书法篆刻专业,紧缺之时,师资还可以暂时由书法家来替代,而上什么课、用什么教材、确立什么理念和指导思想,这才是一个致命的挑战。所以世纪后十年的"市场需求"才必然是巨大的,容易催生出"学科"建设的研究动力。但在此前的二十年,大学设书法本科专业,全国也没有几个,凤毛麟角,讨论研究"书法学"学科建设,岂非奢谈而显得多事?

这种不合时宜,一方面是造成话题"曲高和寡"响应者寥寥的状况。"曲"未必高,但"和"寡却是事实。在《书法学》一百二十万言出版后,销售情况极好,因为"书法热"高烧不减,书法界人人都想买一套看看究竟:《书法学》跟我有什么关系?但在《书法学》出版收洛阳纸贵之效后,却并没有持续地跟进。除了我们自己组织了三届全国"书法学"暨书法发展战略研讨会之外,没有来自其他方面的共同研讨现象出现。这表明,"书法学"在当时,还是一个非常奢侈、孤高甚至有些骄傲的话题,十分寂寞,能插上嘴的学者并不多。记得后来报刊也有一些零星讨论,但注意力却都集中在书法学在国家学科目录的排位等级上,讨论书法在国务院、教育部颁布的学科目录排名中应该是一级学科还是二级学科,甚至只能是三级学科?并为没有受到尊重和公正待遇而愤愤不平、牢骚满腹。在我看来,这是把一个在学理上要花大力气去投入的时代科研目标,降低为对教育部排名合理与否的技术处理判断式的具体工作意见。这样的讨论,在中国的行政体制主导下也许是迫不得已,因为需要为我们争取足够的权益而大声疾呼,但它与学问、学术、学理并非一回事。如果要有那样的呼吁和争取,那应该多与官员打交道做工作,而我们定位的"书法学学科研究",却是重在学者们磨炼自身思维、思辨能力和娴熟运用、阐发知识能力,它是学术探究的,而不是行政规范的。

四、《书法学》的架构方式

就《书法学》核心内容而言，知识的"全"和系统性，是它的第一要义。

"学习时代"是掌握介绍专业知识，尤其是常识，由点及面；"学术时代"是分科细致的专题研究，追根究底，考镜源流，它当然首先是单项深入的，不专则无以言深，故而是由点到线；而今天或将来的"学科时代"，要的是一个结构、架构，在单向的知识点、研究点上，去寻找并建构书法各领域知识之间的关系。

书法学的"学科时代"建设，应该包括如下两个努力目标：

（一）书法知识"系统"化

写字的立场有知识要求，但都是基于个人经验，不需要"系统"，更不需要"系统化"。而系统的要求，一是分门别类，即"分科"的能力；二是每一科目知识的完整度，凡是从知识逐渐上升为常识的，通常必然是稳定的、经典的、权威的、公认的。

我们首先从章节的分配和主题内容的确定，进行了一个必需的但又是初步的系统化配置。首先，是作为总论的第一章"书法学概论"，它起到一个提纲挈领、纲举目张的作用。它提供基本概念、学术基点和书法学学科的各组范畴，是一个关于学科建设的关系的总述。其次是分为各个不同的子学科，即一是书法史学之分属板块，有"创作风格史"（作家作品史）和"理论批评史"（理论文献史）；二是书法美学的分属板块，包括"书法美学"（原理）和"书法赏评"（应用）；三是书法学习实践的分属板块，包括"书法技法""创作""教育学"等从学书法到教书法、从临习到创作的各种必须具体实施、心摹手追的实践动手项目。最后是鉴于当时书法艺术还缺少"身份标识"也没有"定位能力"，于是为了扩大视野、找准位置，又专设了一个比较学的内容。这样，就形成了一个八章四个板块的学科基础内容分布的结构，即如下式：

1. 书法学概论

2. 书法创作风格史

3. 书法理论批评史

4. 书法美学

5. 书法赏评

6. 书法技法与创作

7. 书法教育学

8. 书法与其他艺术之比较

在讨论时也有同道提醒关于"书法教育学"是否应该成为书法学的本体内容的问题。但考虑到 20 世纪 80 年代末 90 年代初书法教育和教学研究是一个最不规范的领域，各行其是，并无专家视角、专门意识与专业立场，乃为书法实践中第一急需，故而不避其赘，仍然引入为一章节。又"书法与其他艺术之比较"一章，本来也是非原理性的内容，但对于书法艺术学科的坚持"艺术"立场，划定书法与其他音乐、戏剧、舞蹈、美术之相互关系，确定书法艺术在整个大艺术中的精确方位等等有巨大便利，故而也作为一章殿尾，以求开阔眼界、激活思维，让我们能用更开放的思维来讨论书法作为艺术的必要性、独特性和正当性。

在 20 世纪 90 年代的书法界启蒙、复苏时期，这样的学科内容配置是最切合时宜而为当时的书法家所欢迎的。立足普及，立足有系统、有秩序、有质量的普及，再兼顾提高，是我们这些"书法学"第一代研究者所能做出的恰当选择。在"学识—学理—学派"的三段式中，我们这部《书法学》处在"学识—学理"之间，从而与书法的启蒙、推广、复苏、定型的时代需求相表里，形成了"书法学学科研究"的第一代知识特征。

（二）书法系统知识之间的"关联"性即"关系"

在进行学科内容配置的同时，我们还在几次撰稿会上，以一种相对激烈的辩驳、证伪、批判甚至挑剔的方式，来对这部《书法学》提纲逐章进行严苛的学术检验。事后多年，参编的同行还笑言，这次撰稿会将近一周的反复辩难，简直就是一次学科研究的专题讨论班。不仅仅是针对具体的写作，在思想上更有了一些前所未有的大震动。过去没有外部环境，只关心常识 ABC，不会去考虑高端的学科问题；现在到了要撰写的时候，又怕思维跟不上，不知道方法在哪里？

正是通过逐章逐段的反复斟酌、讨论、驳难，我们的目标开始渐渐凸显出来，而全书的轮廓也逐步呈现出来，以之前我们提供的撰写目录的注重系统专业知识展开——在当时书法刚刚启蒙、恢复、普及为主的历史阶段中，这样的系统专业知识的梳理、展开和规范，是十分切合时机、具有充分现实性的。但作为一个在定位上远远高于静态的系统专业知识层面的"学科"构建，书法专业知识只是一些素材和原材料，

而要成为满汉全席的美味佳肴大宴席，还需要有一些更有精度的逻辑上的提炼和提升；它的标志，就是知识之间（分章之间）的相互"关系"。比如，我们可以信手拈出一连串的牵涉"学科"思维的课题：

——书法创作史和书法理论史处在同一个历史纬度之上，但它们之间一定是同步的吗？有没有可能在书法实践上是全盛时期而在理论发展上却处于萧条时期？

——在名作如云的兴旺时期，却有没有可能反而缺少巨匠大师、书法明星的映衬？

——文化科技史的发展比如印刷术的出现，与书法史上正楷书或为书体演变的终点有没有内在关联？

——北宋政治制度走向文官治理与五代北宋的文人士大夫书风兴起有什么样的共同文化背景？如果出现这种情况，其历史依据和时代依据有哪些？怎么在我们的写作中展现这种"问题"并寻求合理解释？

——书法美学与书法赏评是一种什么样的关系？同样是体察书法之美，美学与美的欣赏之间的边界在哪里？原理原则的展接，与直接的审美活动、美感发生之间的关系；还有美的主观客观属性的争论和美的欣赏的个体性、具体性问题。

——美学是西方之学、概念之举，如何在"赏评"的具体审美活动中体现出理论的意义？

——技法之与创作，在过去的书法理论概念中几乎不分彼此，但在今天的书法学学科建设中，是否需要以科学的视角进行学术划分并厘清其间的互存、互斥、互制的复杂关系？

如果再牵涉到《书法学》写作中许多技术细节准确妥帖与否的拿捏与斟酌，而且必然带来甲乙双方的不同侧重的差别以及由此而生发出的叙述分歧，可以说，"书法学"的学科架构方式，是"书法学"核心中的核心，它集中反映出我们这些"书法学"研究者的思维方式、思维能力，思维广度、深度和创新度。高低优劣，一目了然。

五、"书法学"在上世纪末的三段式

《书法学》的背后，是一个有纵深有发展前景的崭新世界，这个世界的构筑，是与四十年改革开放和"书法热"相表里而且同步同生的。它的历程自身，就是一部"书

法学学科"的生命史。它有一个从萌生到成形再到成熟的三段式生命循环的历程。了解了这个生命循环的历程，会对我们充分把握这部一百二十万言的《书法学》的时代价值和历史价值有着更大的帮助。

（一）知识推介：《书法学综论》

刚刚从"文革"浩劫中复苏的书法，瞪大了好奇的眼睛，对周围一切都显得迷茫。书法在当时面临的，除了因为浩劫而人才凋零之外，还有自民国以来书法等同于写字的观念瓶颈和专业瓶颈。本来书法就是先天不足、发育不够健全的艺术门类，在视野、立场、方法诸方面都有明显弱势；故而当时书法尤其是书法家的迫切愿望，是要尽快地使自己作为艺术门类的"成形"，取得艺术的"合法身份"。

过去的书法就是写字，个人经验占主导地位。所有的经验知识都是片断、零散、局部的，既没有整体感也没有逻辑性。于是，书法艺术启蒙时代的第一步，即是"整合"。含糊的变成清晰的，狭窄的变为宽博的，偏激极端的变为平和圆满的，由散到聚，由零到整，有什么，取什么，就有了"学"的初步形态。

从 1986 年在《光明日报》撰写"历代书法欣赏"专栏开始，我启动了对书法已有知识进行梳理的工作，其时适逢前一年即 1985 年开始，我在浙江美术学院负责带一个书法本科班，一轮就是四年，于是就把这个专栏撰写的学问之事，转变成一个四年一轮的大学本科各课程各科目的提要梳理。因为是课程提要的教学需要，又要适应报刊专栏千字短文的文体，故而我在写作时，特别讲究一个"全"字，要系统、要完整。近百篇千字文，分为若干主题，文章是短小，连缀起来就是大系列。短，便于普及，方便阅读；但形成序列，又有系统性。这迈出去的书法学学科研究的第一步，立足的就是知识传播与普及，但不是零打碎敲的传播，而是有系统性的知识（常识）序列。由于同时在七种报刊开设不同专题的书法专栏，如史学、如名作、如书家、如美学、如技法、如创作、如当代……还为我赢得了一个"陈振濂旋风"的雅号。

《书法学综论》1990 年由浙江美术学院出版社结集出版，由于事先在各大报刊上发表过，所以影响巨大，从"书法学"的学科建设的起步阶段开始，横贯五年，十几个报纸专栏每周每月不脱期，就"学科意识"的传播而言，这不啻是一次非常成功的尝试。

（二）科目确定：《书法学》

经过了自70年代末以来十多年的孕育，书法人才积累、活动开展，书法信息传播，书法学习班如雨后春笋在各省市推开，书法家的成功经验介绍，书法技法学习的程序规范也逐渐清晰，历代法书名碑的影响逐渐深入人心。普及书法知识成效显著，一大批书法爱好者已经接受了"书法热"的充分洗礼，并通过书法展览和比赛的刺激，逐渐进入准专业状态，在超越了常识普及阶段之后的新一代书法家们，迫切需要有新的书法学习层次和目标。更重要的是由于一代书法理论爱好者队伍的形成，对于书法理论中短篇简章、点到为止的方式，已经不满足了，非常渴望有新的更厚实、更深刻的理论形态。作为新时代的学术目标和进入专业书法研究的起点，不但是普及知识帮助实践进步，而是书法理论本身也应该成为一个对象。换言之，阅读新发表的书法理论的，不仅仅是实践家和初学入门的爱好者，而很有可能自己也是写文章的高手，并且于书法理论已有积累。没有一定的思想深度和严谨的逻辑还有准确的表述，对付一心沉湎于技巧的实践家和入门者也许没有问题，但要合乎读者（本身也是理论家）的胃口，就不那么容易了。

正是基于此，我们才会未雨绸缪，组织汇聚一个写作团队来编著一部当时预计这个时代应该会需要的《书法学》。对它的基本要求，是毫不讳言它必须要有较强的理论性——它是写给理论家和高端的书法家看的，而不是普及知识写给练毛笔字的爱好者看的。理论家读者本身有相当的书学积累，如果不是系统、明晰的表述与判断还有证明，他们会嫌其肤浅，觉得不值一读。而高端的书法实践家有丰厚的实践经验，当然更需要有理论来支撑。因此，也不会只满足于平铺直叙的知识介绍，而是希望有鞭辟入里的精准判断和环环相扣的逻辑推衍。这就决定了这部《书法学》必须要具有理论性，是"学者发声"而不仅仅是"教师讲授"。其间的差别是："学者发声"必有"问题（质疑）在先，而"教师讲授"可以照章宣科、人云亦云。

于是就有了"书法学概论""书法风格史""书法理论史""书法美学""书法赏评""书法技法与创作""书法教育学""比较书法学"等等，每一章节，其实都是一个科目，构成一本独立小书，完全可以或单独编成约十多万字的完整的、自成体系的文字内容。每一个章节标题，如果换成一册册小书形式的话，那每一本小书，就是《书法学》大

框架下的一个具体科目分支内容。这就是分科科目的概念。而一旦有了不同的科目依据，主题不同，都要各自成系统并尽可能完整，于是它必然在分科上是互为因果、互作印证的，是"理论"的，而不限于是"知识"的。它的"学"即学科立场（尤其是分科立场），在方法论上形成"史""论""学"三者交叉，比知识介绍要更加强调理论的层次感和纵深感，强调思辨性和体系化。

（三）学理探究：《书法学学科研究》

《书法学》于 1992 年出版，一问世即销售一空，广受欢迎，许多人都抱怨买不到而托我购买，按理说已经大功告成了；但我对学科研究却仍然无法释怀，这是因为在我们编撰时，有作者提出，目前这样的架构，人人都易于接受，但学术锋芒、学术个性好像不够，相对比较平稳，为什么不采用更尖锐、更激进、更高端的架构方式呢？我在当时也十分踌躇，从我当时的思考高度而言，目前这样的学科架构方式，只能说是达到中上水平，如果不是团队的集体写作，而是我个人自己来写，可能又会取更集中、更抽象、视野更扩大的模板；但犹豫斟酌再三，我还是没有采纳这种建议。理由大致有三：

第一，受众问题。"书法热"不过十年，对一门艺术的成长来说，连一代人还未到。当时的兴奋点是技法、知识，是入门的，初级层次的。连"学科"这个话题都嫌超前，再好高骛远去谈个性化研究，有如纸上谈兵，不切实际，估计接受者寥寥。当然于出版社而言，马上就会遇到一个市场销售问题。一部好书的前提，首先是精准判断市场和行业需求，亦即是接受美学中家喻户晓的一个原理："没有接受者的作品等于没有作品"。

第二，高等教育需求问题。书法学学科建设是一个时代目标，但它的应用平台首先是大学的专业教育。只有在本科大学生中深入人心，让他们日复一日地认识到学科的重要性，随着他们毕业走向社会，这个学科建设的目标才会落地开花结果。而在大学教学规范中，最重要的即是权威知识和稳定规范，以求不误人子弟。自说自话、天马行空的艺术家自由发挥，即使在大学本科课程中也不被允许。因此，书法学学科建设要想成功，第一步必须先放下身段，不高高在上、凌驾于人。大学本科教学的需求层次，而不是学者个人的发挥，正是我们必须认真对待和坚守的。目前的以系统内容的章节配布的方式，看似平淡，不够劲爆，其实正符合这样的时代要求。

第三，作者团队问题。参与《书法学》写作的作者队伍，都是十年来在书法理论界崭露头角的青年才俊，但他们的学术背景并不一样。好处是充满活力，敢想敢做，没有包袱，弱点是学术把握参差不齐。真要是从最高端的哲学思辨入手来解读书法并能作学科定位，只怕合作团队中能胜任的也不多。换言之，这是一个我们这个集体在当时未必能胜任的过高目标。

有此三点，《书法学》还是保留既有学科架构，当然新硎初试，成功是有目共睹的。但于我而言，魂牵梦绕的，仍然是这个"书法学"的理论制高点在哪里的问题。既然要对出版社负责、又要对写作团队负责，还要对 20 世纪 90 年代初的书法界负责，不是个人可以任性行事的一项大事业；但过几年后，我自己可不可以来写一部我心目中更有学术概括力的《书法学》呢？

五年以后的 1997 年，集中一段时间，我写了一部四十万言的个人著作——《书法学学科研究》，于 1998 年出版。当时正逢编写大学书法教材，当大家都在忙着教写字、教技法、教怎样临帖之际，我坚持认为，我们的大学课程中一定要有"书法学"这门高屋建瓴的大课程。最初是按个人著作来写，后来屈从于整套教材体例，加了"思考题""作业"的部分。于上课固然方便，但在外界看来，大都不容易认同，更难以之为学术著作了——以教材论，这部书内容太深；但以学术著作论，它又都是教材格式，不易引人注意。但其实，它却是我当时对于"书法学学科建设"最完整的一次思想旅行了。

不以内容分类，而以书法的形态即生存方式来划分章节，以学理为脉络，遂成如下一套新的知识谱系和学科结构：

第 1 章　书法学引论

第 2 章　书法哲学

第 3 章　书法史学

第 4 章　书法美学

第 5 章　书法文化学

第 6 章　书法社会学

第 7 章　书法心理学

第 8 章　书法形态学

第 9 章　"书法学"学

与《书法学》1992 年版的内容关联配置相比，可以看出，《书法学学科研究》之对书法学科作为"学"的诸要因追究，要远远大于对书法学科在技术层面上的规范内容分布的推敲和排列；相比之下，后一种是传统式的关心科目内容，前一种则是关注科目的方法结构和哲学认知视角。论高度，肯定是前一种高。但在高的同时，前一种要因追究，也会因其思辨性极强而不可避免地带来个性化的问题。它适合成为个人学术著作，却不适合同时兼为基础读物和教学课目；它的通用性不够，大众层面上的标准性也不够。个人所能达到的深刻思维可以帮助它占据高端，但接受它却会因为学术个性太强而有许多不适应的藩篱和门槛。高端的学术研究和艺术创作一样，不强调个性就做不到高端，但一到高端，就很难适应许多层次、不同人群的需求。不仅仅是因为知识水平高下的落差，更因为是学术个性的阻隔导致陌生化。那么，作为纯学理研究的《书法学学科研究》，是以个人著作形式面世，而不是由集体团队合作编写形式展现，乃是一个正当的、顺理成章的选择。在三种不同的书法学著述中，它当然占据了学科研究的制高点，但也必然"曲高和寡"，大多数只是希望掌握"书法学"知识而有助于创作实践的广大爱好者必然不会热衷于它，其中更多的应该是少部分学者即"二三素心人"之间的思维交锋驳难时的高冷话题。如果我们对《书法学》大致弄通了、思考了、理解了，甚至能在实践中活用了，再来思考《书法学学科研究》中所涉及的更深层次的问题，才不会有一头雾水、不知所云之尴尬。

六、余论：关于"书法学"

"书法学"学科研究，在 1990 年到 1998 年之间，是一个高潮期。在此之后，随着各高校争相办书法专业，学科问题迅速被转移为在国务院学科目录上书法篆刻属于几级学科的制度性问题上来，并因为其实用而又可以为大家带来实际利益而广受关注；而作为学理研究的"书法学学科研究"在一段时期内渐遭漠视，在目前我们社会充斥着功利主义，身在大学的殿堂，却一味讲就业、讲饭碗，故而自然重视"有用"（功利）之学的大氛围之下，学科研究的被冷落乃是正常的现象。近几年，教育界、学术界开

始有明智之士大声呼吁要提倡不重功利的"无用"之学，学术为了人文精神构建而不是为了职业饭碗，要有"仰望星空"的情怀。"仓廪实而知礼节，衣食足而知荣辱"（《管子·牧民》）。我们经济生活的大幅改善，也使得对素质、教养、理想、信仰的提倡成为可能。在书法世界里，表面看起来没有实际用途的"书法学学科研究"，与许多怎样临帖、怎样写字、怎样学笔法之类的实际操作对比，就大约对应于"礼节""荣辱"之喻。那么，今天再来讨论"书法学学科研究"，在经过三十年沉淀之后的旧话重提，就有了特别的意义。而旧书重刊，借此以唤醒沉睡三十年的学术记忆，讨论当时得失，为今天的有志者提供一个现成的样板，亦是顺理成章甚至必不可少的选择了。

预祝新时代的"书法学学科研究"更加如火如荼，能展现出激情四射的光彩，又能脚踏实地，切切实实为当代书法建设和发展起到积极的推进作用。这是我们这些"书法学"学科研究中人的最大心愿！

2018 年 4 月 12 日晨起

《书法学》

1992年版序

经过十年书法大潮洗礼之后的中国书法，目前正徘徊在一个十字路口。

我们无法猜测或规定书法之路应该如何走或走向哪里，但我们深切地体验到书法的迷茫以及它们包含的沉重分量。不是热情不够，不是没有投入者，不是没有才华横溢和学富五车，也不是书法在社会文化机制中备受冷落，这一切，其实书法现在都已拥有。那么书法缺少什么呢?

书法缺少理性的思考，缺少学科构架，缺少对自身的反思，缺少对传统、古典或前卫、现代的准确深入的把握，而这一点，正是导致书法徘徊迷茫的关键。我们很想继续前行，但却不知道如何前行或向何处去，更不知道在前行时该依靠什么，是依靠悠久的传统还是崭新的现代意识?

尽管我们已经有了高等书法教育，但它的规模相当有限，辐射面仍然太小。尽管我们的书法创作在这十年中突飞猛进、成就崭然，但它却仍然摆脱不了盲目的痕迹。理论是一切现代艺术的切入口，但我们的书法理论却是薄弱的、贫乏的，缺少活力或过于浮躁的。无论是现有的理论成果或是已崛起的一代理论家，都摆脱不了这一痕迹。它是一个时代的痕迹，在其间随便指责或任意推扬，以为孰优孰劣，都未必恰当。但正因为它是一种时代现象，我们就应该对它多加关注和研究：譬如我们可以看到一个理论家大谈书法心理学，却对书法基本创作过程茫然无知；一个大呼必须更新创作观念的前卫思想家，却对中国书法批评史上的一些基本概念定义还弄不清楚。由此可见，书法界并不缺勇士。书法界缺少的是冷静的思考，缺少的是肯扎扎实实下功夫的学问家，缺少的是对书法基础理论有过全面修养的创新之士——虽然传授书法基础理论是大学书法教学的工作目标，一个书法创作家可以不以它为检验素质的唯一标志，但如果是对书法理论家，我们却不得不以它作为基本水平的测试点。

于是又牵涉到书法基础理论本身。我们有没有过体格健全的基础理论? 没有。在

目前的书法理论界，有多少研究家们能轻而易举、不假思索地提出书法基础理论的含义、构架和内容分类？如果事实上并没有这样一种基础理论的存在，那么我们凭什么要以它作为检验理论水准的标志？

构建书法的基础理论是推动书法研究进一步发展的先决条件。而要构建基础理论，必须具备两个方面的条件：一是在各分支研究如书法史研究、书法美学研究、书法批评研究、书法技法理论与创作理论研究、书法教育学研究中已相对积累起一批成果，可以成为基础理论构建时的出发点和依凭；二是已经形成了一个宏观认识，具体表现为书法艺术的学科意识的确立，以便能高屋建瓴地统辖各分支研究并加以结构化、体系化。

本书的编撰即意在以我们的绵薄之力，为书坛贡献出一份系统的、有价值的成果。以《书法学》作为这批成果集群的总标志，即表明它首先是具有充分的学科性格的。从开始确定选题、拟出全书框架到撰稿、统稿，我们始终把握住一个"学"的侧重点。在各章的具体展开过程中，也都提出一种遵循学科结构而展开的明确目标，不就事论事，也不陷入过于琐碎的具体现象的整理与归类，而是把握宏观的学科立场，尽量从文化的角度去审视每一个书法现象的丰富历史含义。以书法学作为学术基准，意味着它必须沿循两个思考轨迹而展开：第一，任何书法"物质"现象都不是一个单纯的技术现象，我们要做的工作，是赋予它理性和文化含义并进行独特的时代诠释（单纯的技术不具有学科价值，一旦进入了文化诠释的层次，即使是一个最细小的用笔线条问题，也必然凸显出一种学术性格，体现出一种高层次的思辨价值）；第二，在本书中各章之间的分布有着严格的结构性，它们各呈异彩，但都是为一个总体的书法学理论框架服务的。《书法学》要求我们建立的是一个轮廓分明、结构严整的学科形态。

因此，史学的成果在欣赏中会有学术呼应，而技法的探讨会在美学研究中构成回响……学科的立场即是有序而不是散乱，作为一个个体的研究可以自由选择研究对象，但在本书的写作过程中却未必有如此大的自由度。我们的选择是极其理性的、有很大限制的——在编写会议上集中全部著述人员的智慧，对全书的各章逐条进行论证和驳难、寻找各种层次的学术对立面进行证伪。作者必须在充分发挥个人学术能力的同时服从全书整体构想而不能随心所欲，其实即表明它是一项异常严肃而艰苦的工作。

　　我们是在做一项奠基的工作。建立书法学学科结构，是这个时代众多书法家的迫切愿望。因为它的确立，意味着书法地位的最终确立。书坛既然不再满足于散兵游勇式的各自为战和大轰大嗡的群众运动层次，而希望走向冷静的思考与研究，则书法学的学科构架的构建，是绝对必要的。当一个书法爱好者自称为书法家时，我们有理由对他进行各种测试——譬如他除了写字之外，有没有史学、美学、形式、技巧、欣赏、批评的一般修养。如果他对本书中所涉内容一概茫然，那么他至少不能算是一个现代意义上的名副其实的书法家。现代艺术的一大特征就是重视"理论前导"作用与观念支配作用，首先应该是深邃的艺术思想家（当然不一定是实际的理论家），其次才会是个优秀的，能把握历史、时代、个人命脉的艺术家。倘若不具备基础理论修养，当然在现代书法大潮中就缺乏竞争力了。

　　《书法学》的出版必然会引起书法界的广泛关注。以我们的绵力，我们当然还只能是边学边做，不断寻求新的学术发展基点。要想使本书一蹴而就成为时代的理论标志，仅凭我们的努力是远远不够的。而本书中各章的学术结论，也只是作者个人的学术结论。它并非一个终点、一个终止的形象，正相反，它应该是一个有弹性的、可以引发我们去进一步思考探索的发展的台阶。当然，其中也必然会存在有可挑剔之处。不过，我认为即使它还有不完备，或引起许多商榷与争论，这也已经是我们的成功了，因为它至少向书法理论研究提供了进一步发展的可能性，提出了一些有价值的学术课题。当然，更深入的考虑则是：本书各章的研究如果孤立地看，也许是价值有限的。一旦按照一定的学科结构程序被组织进一个严密的框架之后，它的能量就非同一般了。因为正是在这个框架中，我们发现了一种整体价值而非个别价值。我以为它会影响整整一代人的书法观念：揭示出书法学是一门什么样的学科、应具备哪些内容；应该如何从学科立场去进行思考——这样的书法观念，是古代书法家所未必想及而现时许多书法家根本没有思考过的。但是书法要进步，就必然要提高自身的素质。那么，以构建书法学体系为契机，培养起整整一代人的书法学科观念，必然会为下一轮书法腾飞提供强有力的思想支撑。

　　这当然还只是个理想，"书法学"的构建是一代人或几代人共同努力或追求的目标，但是，一部即使还未臻完美的《书法学》的问世，也总比只有夸夸其谈却不肯付出艰

辛劳动的空想家的指责更有意义。书法界需要实干家。我们愿意成为一批这样的实干家。《书法学》的问世如能发挥预期的效应，能实实在在地影响一代人的观念与思想，那是我们为之欢呼鼓舞的大成功。如果有谁能提出新的构想，并努力在质量上超过我们的成果，我们也感到十分欣慰。如果它迅速招来批评和商榷，那么证明它有相当的发展潜力；如果它很快被取代，那么表明书法学术研究的突飞猛进、新陈代谢极快——这些，都是我们愿意看到的结果，也正是我们撰写本书的目的——撰写《书法学》不正是希望加快书法研究发展的进程吗？

书法大潮持续了十年。

十年书法大潮给我们带来了一片灿烂的业绩和极好的发展势头。在下一轮书法发展的进程中，我们应该怎样张开双臂去迎接新的未来？早些年，我曾呼吁应提倡书法的专业化即学科化。现在，这一理想终于要逐步走向实现了。对于我们这十余位中青年作者而言，这是用长时间的思考与探求，用无数个不眠之夜的撰著、讨论，用对书法的无比信心和热爱换取来的成果。我个人认为，这些努力是会在现代书法史上留下足迹的。中国书法学的第一代系统成果能从我们手中诞生，这是个千载难逢的机遇，即使基于此，我们也足可无愧于这个大潮与这个时代。而当我们用集体的智慧初步构建起第一个实实在在的书法学体系之时，我们更期待着更高层次、更深入的自省与反思。

愿书法界师长、同道共同来批评这部《书法学》，愿在它之后出现更多的书法学的学科专著，愿我们的理论研究更加发达兴旺。

1991 年 3 月

于浙江美术学院颐斋

《书法学》

目录

第三节　对技法的具体明辨

一、执笔法明辨

二、用笔法明辨

三、结体法明辨

四、章法明辨

五、墨法明辨

六、小结

第四节　书法创作的性质与条件

一、书法创作的特殊性质

二、书法创作的条件

第五节　创作过程的剖析

一、创作心态的剖析

二、创作行为的剖析

三、创作所达到的结果

第六节　书法创作观念的梳理

一、"天人合一"就是返璞归真

二、"无意于佳"——潜意识与理性的统一

三、"无法之法"与对技法的高层次理解

四、"技进乎道"与积学累功

五、"意在笔前"不是"形在笔前"

第七章　书法教育学

导论

第一节　书法教育学科的确立

一、古代书法教育的剖析

二、现代书法教育观念的形成

三、现代书法教育的学科结构

《书法学》

后记

　　像这样一部大规模又极强调学科价值的专著，在酝酿之初我已感到了它的难度。换言之，我们不能期望呱呱坠地的婴儿在一切方面都是完美无瑕的。我们应该先让它生产出来，再慢慢培养它、修改它、完善它。记得早在 1931 年时就已有人提出要建立中国书法学，但当时所谓的"学"中竟会有物理学、光学、数学等离奇古怪的内容，证明其还只是处在臆想阶段，并无实际的能力与步骤。这也难怪，那时的书法整体研究水平不高，别说是个人，就是动员全理论界的力量，也还是很难遂愿的——当我们还在为书法是具象的或是抽象的、反映的还是表现的争论得喋喋不休时，我们实在也无法实现这样的宏愿。故而当时我对这样空洞的口号并不感兴趣：一则它失之宽泛，二则也没有实施的环境与条件。直到 1986 年，中国书协成立学术委员会，并准备编写一套丛书，周俊杰兄想搞一部《书法学》，这时我才觉得有点意思。平心而论，1986 年时的书学理论界空前活跃，也不乏清新的生机，但要搞"学科研究"却也并不是唾手可得的：缺少雄厚的学科成果积累是一大困难。以后俊杰兄忙于书协工作，也就把它搁置起来，鱼雁往还时，还常常感叹不已——为书法学研究，也为"书法热"所带来的身不由己。

　　但在其后，我遂开始对这方面加以密切的注意。每次应邀外出演讲，大都以此为题。又以在浙江美术学院主持书法教研室工作，从实践、理论各方面都要涉猎——不但作为任课教师，也作为教务课程安排者。特别是当《书法教育学》出版，以及我的高等书法学教学法获国家级优秀教学成果奖之后，我的思路才逐渐清晰起来。教育学的内容覆盖面在某种程度上说，其实就是书法学的基本体格。有过对教育学的反思，再来搞书法学工程，就找到了一个很好的起点。加之从创作、批评、技法到历史、理论、美学等各种课程，都要亲自去讲授，十年下来，也有了不少经验。故而当时在各报刊的专栏文章结集出版时，我特意取名为《书法学综论》。这当然还只是一种尝试，但几乎是水到渠成，各项条件都已成熟，只等东风了。

1990年7月，我赴贵阳出席全国第三届青年书学讨论会，与江苏教育出版社的编辑同志见面，双方商定搞一部"书法学"式的大规模学科著作。当时我很高兴，因为这正是期待着的"东风"。但因我马上要赴日本讲学，会未开完即要赶赴上海转机去大阪，诸项设想未及仔细推敲，只是在会议间隙先构出一个大纲，又与编辑同志共同商定了各章撰写的人选，即匆匆离筑。从日本返国后再慢慢通过通信、电话，使本书的构架完整起来。不过，当时我的处境十分严峻，因为半年之后又要出国讲学，为期一年。在这半年中，我自己原受各地出版社约的书稿就已有三部，都必须完稿。再加上这么一个大规模的协调合作项目，能不能完成撰稿与审稿任务，心中实在也是无底。

但我们的工作效率的确极快。选题、大纲、撰写人确定后，在一个多月之间，各章均已搞出大纲，集中到出版社，随后定于11月在南京召开编写会议。在确定会期的电话中，我提出了一个设想：希望这个会不只是个纯技术的编写会而具有学术论辩的风格——因为《书法学》的编写本来就是学术性很强的工作。故而当11月各章作者抵宁以后，围绕着书法学的研究内容与研究方法，展开了激烈的争辩。在遴选作者时，本来已考虑到老中青各个层次的年龄结构，因此争辩很顺利地开展起来了。我想，其时的激烈而冷静，毫不留余地和互相理解的双重效果，恐怕是与会者在很长一段时间内都难以忘怀的。事后二位作者到杭州送稿时还说，这是他所参加的最过瘾的、也是学术质量最高的一次讨论会。

《书法学》的编写使这场争辩有了一个最好的起点。牵涉书法史、书法美学、书法创作、书法赏评、书法家、书法比较等各章的内容，其实已经包含了书法研究的基本范围。每章作者对本章而言是专家，对其他各章则是批评家，因此讨论会形成的格局是很有趣的，一如作者的位置：在讨论本章时，他是"辩护律师"，拼命要提出本章合理的证据，抵抗来自全体的各种批评；但在讨论其他各章时，他又是批评家，要拼命寻找对方的破绽加以证伪，并对辩护的理由加以重新审慎的检验。这样一来，每个作者不仅只注意本章是否被允准成立，还要关注全书各章的能否成立，在论辩中所受到的全面的书法学的"训练"与思考，当然也是极有裨益的。而从编书角度看，则集中全体智慧进行反复证伪后仍然成立的提纲内容，当然可靠性较大，比起我最初一个人匆匆拟出的大纲而言，更准确也更细密了，因此我个人是十分感谢这次编写会的

各位同道的。当然，由于各章均经过了十分严厉苛刻的挑剔，因此对具体撰写者而言也是个极有效的帮助。要在编写会上过关毕竟不易，没有一定的思想准备，或没有一定的思辨能力，恐怕是难以胜任这样的场面的。有时想想十分有趣：这逐章节的讨论、批评、过关，竟有些像大学的论文答辩。当然，这是一种更严格的标准，事关整个集体的学术声誉，谁也不会含糊。

南京会议连续四天，各位作者都深感疲劳，我称之为"狂轰滥炸"，但作者之间的感情纽带反而更贴近了。江苏教育出版社赵所生社长、徐柔副总编、第一编辑室徐宗文主任百忙之中参加会议，诚恳地表达了他们对本书的热切期望，就出版方面的事宜也做了鼎力协助与安排。此外，还组织大家赴扬州旅游以松弛节奏。

南京会议有一个极好的人员构成。从姜澄清、周俊杰等中壮年学问家开始，到张铁民、徐利明、王强、王南溟、王登科、刘墨、罗厚礼、谢建华、张建平、张羽翔等，各有专攻，备具长处，互相配合起来则是十分默契。或是学界耆宿，或是理论新秀，皆能同时在扎实的史论功底与开阔的学术视野两方面占尽优势，左右逢源，而在改稿——别人改己之稿和自己改别人之稿时，都有一种虚心、体谅的心情，实在是很难得的。可以想象，如果不是我那种老把会议弄得紧张疲劳的坏习惯，本来这次会议会更有轻松愉快、情趣盎然之乐的。但不管如何，我以为这次会议在将来是会被人重新提起来的——如此专门化，议题如此集中但又如此具有包容度，在讨论时有相当高的思辨层次但却又激烈冷静，只凭这些，它的独特性就不容忽视。过去曾有设想：以后中国青年书学讨论会的活动，未必一定要采取大面积征稿和大规模举办的方法，可以缩小范围，把会议搞精致些，学术水准搞高些。现在这次编写会可以说是提供了一个现成经验，这也许可以算是个意外的收获吧。

短短三个月，各章初稿都已集中到杭州，我集中一段时间通读了全稿。初审完毕，并提出修改意见后，又承各位协力，对全书再一次进行交叉改稿，而我则因为要赴日本任客座教授一年，只能遥控统稿、定稿工作。在编写的诸位中，甘当无名英雄、自告奋勇愿意承担艰苦的统稿工作的朋友们，实在使我未能须臾忘怀。对于他们的这种奉献精神，对于他们放弃个人得失和工作、家庭困难而全身心地投入到这部书的撰稿、统稿工作中，力图使它无愧于时代、无愧于我们的理论现状的努力，我从心里感到敬佩，并认为以这

样的精神去从事书法学学科构建的伟业，我们的事业是极有希望的。我们不能要求《书法学》在一开始就有高不可攀的顶峰水准，事实上它仍有许多不足。但一是有胜于无，先提出一个模式，再慢慢健全它，总比光说不做好；二是这样一部书，我以为可以先起到一个促进书法界学科意识培养的积极作用。它作为学科价值有筚路蓝缕之功，作为教材也有意义。它可以界定出一种层次，让我们思考什么才是真正的书法水平与素质。我们各章的作者都尽自己之力而为之，虽然他们未必一定就是本领域（如史学、美学、创作、赏评等）研究中最高的、唯一的代表人选，但他们已积累了相当的思考，又集中了集体的智慧。相信读者和学术界同行会认真对待这样一份特殊的成果的。

本书在组稿、撰稿、编写会召开与审稿过程中，曾向沙孟海老师、启功老师以及中国书协的王学仲、沈鹏副主席做过汇报，并获得了他们的大力扶持和热情指点，在此仅代表全体作者致以躬谢。这样一部书，是十分需要书法家协会与学术委员会诸公的鼎力支持的。当然，我更希望借此机会向中国青年书法理论家协会主席团的诸同仁表示谢意，因为没有他们的辛勤工作，这部书的最初设想就没有机会在贵阳实施。而在主席团会议上，在贵阳的本会各位副主席如包俊宜、谭世光、刘小晴、曹宝麟，秘书长宋振祥等同志，对本书的约稿、内容分布等，也都提出过很好的建议。他们的拳拳情谊，至今仍是我难以忘怀的。

1991 年 4 月

于大阪机场候机室

附记

本书的编撰已在日本学术界引起了反响。日本书论研究会以及各相关大学的书法教授，时有问及此事，并在各种学术讨论会、研究会中向我提出希望介绍此一新情报者。希望在不远的将来，中日双方能够共同就这一书法学学科构建的课题进行更深入细致的探讨与共同研究。

1991 年 10 月杪

再记于日本岐阜三田洞客寓

书法学学科研究

《书法学学科研究》

新刊前言

 这是一部二十年以前的旧著。但至今回过头去看看，我觉得我现在也许还未必能写得出来。

 本书原名《书法学研究》，后来改为《书法学概论》，但考虑到"概论"之名太像教材，此次新刊，改为更贴切的《书法学学科研究》。它本来就是针对学科而发。当时的写作，完全是希望在这一领域能拥有一个制高点式的抽象研究，是一种在学科意义上的顶层研究。这倒不是指它已经达到了多么高的水平，而是指它的目标应该是在内容上属于最宝塔尖上的那一部分研究。即使它本身的水平尚未达到理想高度，但就作为研究对象的内容分布而言，肯定不属于基础的、物质的、常识的、形而下的，而属于宏观思维中的最核心的部分。但在当时，起因是为了构建书法学学科，先着手编写一套十五册六百万言的大体量综合性教材。在这十五种著作中，当然不能没有纲

举目张的、作为总领的《书法学》，于是它便成了大学书法教材的一种——当然必定是最重要最核心的一种。时过境迁，现在既然我们又相约希望重新振兴"书法学学科研究"这一新时代的宏大事业，那么还其旧观，展现出它在最初写作时的原生状态，当然是顺理成章的事了。

这部《书法学学科研究》，究竟是一部什么样的著作？

我以为，我一直希望在以下四个方面努力显示出其价值和魅力。

一、它代表了我对书法的最宏观最抽象的哲学思考

从开始专攻书法起，我们对它的把握，向来都是沿袭常态：从具体到抽象，从局部到整体，从微观到宏观。入门初学，什么都要从头开始，要谈整体、抽象、宏观也无从谈起。但常规的学习阶段分配，决定了学习、思考、讨论、关心、钻研的重点，必然首先是取具体、局部、微观的立场。由浅入深，先浅后深；从初级到中级再到高级，一个台阶一个台阶地攀爬，循序渐进、拾级而上。我自己的写作，大致经历了从20世纪70年代末到90年代末的二十年历程，所谓基础时期；而在1998年，写出了这部《书法学学科研究》，才可以说是由转型进入了定型、活用和拓展时期。从1999年经过世纪之交再到现在的2018年，又是二十年。前二十年和后二十年的分界标志，我自以为应该就是这部四十万言的《书法学学科研究》。它代表了我对书法艺术形态的最抽象思考——不一定是最高的最完美的思考，但肯定是尽可能深刻的、最抽象的思考。它在本质上，应该是属于哲学层次的。而在当时刚启动时的书法理论，最缺乏的就是宏观的哲学思考。

二、它与古典书论相比，在"方法论"上有明显的颠覆

我们研究书法，必须从古典书论开始入手。没有读过蔡邕《九势》、孙过庭《书谱》、张彦远《法书要录》、张怀瓘《书断》、项穆《书法雅言》、阮元《南北书派论》、刘熙载《书概》、康有为《广艺舟双楫》，则所有的想法和说法都是无源之水、无本之木。但读了这些又研究了这些之后，如果没有新思想、新方法，只是限于对古代书论的解读、诠释、演绎、概括、归纳，在新文化时代、白话文时代之后，尤其是在民国初年和改

革开放的这两次新学术的激活提倡背景的反衬之下，我们当代的书法学学科新体格是建立不起来的。于是，寻找书法理论的新体裁、新语言、新表述、新方法，便成了我们这个时代书学工作者的一个根本任务。在此中，最关键的新要素，是对书学理论中的专题化、课题证伪能力和逻辑力量的三大坚持。而这部《书法学学科研究》正是在非常抽象的哲学、史学、美学、形态学、文化学、社会学、心理学等方面，充分运用了专题化、课题证伪、逻辑论证等等的新学术、新方法，对书法进行最扎实又最宏观的有序的结构展开——如果把《书法学》第一章"书法学概论"的十万多字，和这部《书法学学科研究》第一章"书法学引论"的六万多字，综合起来读一遍，就会体会到清末民国以来新学术对古典书论的那种拓展和跨越。它展现出的是新思维，它期望获得的是这个时代才会产生的学术新成果。

三、它是我撰写的书法理论文章和著作的根源和归结点

改革开放四十年，我也在书学理论研究中沉浸了四十年。从最初的知识系统的构筑，到各种不同的史学、美学、技法、创作、教育乃至史料与史观、美学与史学、临摹与创作、个人与时代、作品与作家、石刻与墨迹、抽象与具体、抒情与写意……有无数从高到低、从深到浅、从表到里的一组组对应范畴，覆盖面几乎是全书法的。既然是全书法，当然就导致了这样一种可能性：从任何一个角度切入或起步，都构成了一个个书法理论的重要命题（专题），同样又构成了一个个研究的过程，并分布在我的学术生涯的各个阶段中。从这个意义上说，"书法学"之学科，肯定是我发现、选择、切入、把握每一个话题或文章题目、学术主题的坚定依靠——倘若进入不了书法学的格局之内，当然就不足以让我甘愿投入精力时间进行思考、写文章著作、参与论辩、组织研讨会。因此，"书法学"是一切学术行为的起源与源头。而从另一方面看，任何一个研究命题，如果在一篇文章、一部著作、一场辩论、一次演讲、一次学术会议完成后，其成果竟然不能归结到"书法学"之学科架构之中，那么它的意义就有限，甚至可能完全缺乏意义。尤其是对于我这个在书学界倡导"思辨学派"，在书法史研究领域中倡导"史观学派"，学术个性相对鲜明而独立的研究家而言，能不能在书法学学科架构中占有一席之地，或是否具有"学科"意义，便成了我在从事书法理论研究时一个判断成败

的基准：有学科意义者，则不惜工本、不计得失投入之；没有者则弃若敝屣、视若无睹之。故而曰其能同时包括为两端："根源"（起点）与"归结点"（阶段性的终点）是也。

四、它是我的书法本体论、认识论、价值观的集大成

长达四十年的书学经历，从技法创作古典书论到今天的"学院派书法创作模式""阅读书法""民生书法"和书法教学法研究……表面上看全面开花，令人眼花缭乱，但其实却是万变不离其宗。过去常听业界议论，认为以常理度之，术业本有专攻，哪能史学、美学一起来，实践创作和学术研究兼擅并举？一个人三头六臂也忙不过来。故而更有讥刺我的著述质量或许大有可疑乎的个别议论。我当时听了一笑置之。以常态论，一个学者能专攻一项的确已是能手，这自然不错。但这是平常之态，而我们却喜欢做不平常之事，若以平庸标准套视之，自然会觉得匪夷所思，不可思议。但在我本人而言，却是轻车熟路，信手拈来，并无扞格难入之尴尬。而且还要进一步自找麻烦：追求什么样的著作？针对哪一层次的读者？适应什么样的阅读思考环境？皆须能条分缕析、对症下药，尽量提供最切合实际的著作内容。我以为，只要心中有读者，不自诩高高在上、傲慢孤僻又自以为是，就会掌控好节奏并提出不同的学术期望值。即以"书法学"学科建设而论：初学理论要掌握基本知识，应当选读《书法学综论》；而有中上级理论修养并试图介入理论研究者，应当遍览《书法学》上、下册；再有希望在书法学学科领域中有所建树、有所作为者，那自然应该参阅这部《书法学学科研究》——不同的阅读目标层次，选择当然应该不同。那么推而及于创作、理论、教育，可谓是海纳百川，包罗万象。说到底，这几百万上千万言的、耗时四十春秋的书学著述，不正是因为有清晰的分类和丰富的层次才有它稳定的时代价值吗？而我之所以能够在纷繁复杂的各种论文著作要求中游刃有余、得心应手，也正是因为有了这个书法学学科研究的"灵魂"的存在，它决定了我作为书学研究者的"认识论"基础，规范了我的书法核心"价值观"，形成与建构出我心目中的书法"本体论"内容——无论哪一个书法学领域的具体研究内容的展开，万法归宗，最后一定会也必须落脚到"学科"本体上来。舍此之外，并无他途。

个人在一个大的历史进程中，肯定是微不足道的。个人的作用在一个庞大的学科

体系建立过程中，也肯定是十分渺小的。但愿这部《书法学学科研究》在新时代的书学研究起跑时，能起到一个筚路蓝缕的垫底作用；但愿今后的书法学"学科"的发展，远远超越今天我们已经看到的或认识到的水平，在新时代中，展现出更杰出更卓越的魅力四射的光芒。

2018 年 4 月 15 日

于湖上西溪千秋万岁宦

《书法学学科研究》

目录

第六节　书法创作心理

第八章　书法形态学

第一节　书法艺术形态的基本特征

第二节　书法形态的传统文化规定

第三节　书法形态的分类：三个支点

第四节　书法形态学的成立

第五节　书法形态学与书法样式的创造

第九章　"书法学"学

第一节　书法学学科模式研究

第二节　书法学研究文献汇编检索目录

"合成"的书法：在"书法学学科建设论证会"上的意见

——《书法学学科研究》代后记（陈振濂）

《书法美育》

目录

引论：书法美育说——以认知和体验为中心的书法观念建设

《书法美育》

后记

 本书为第一部讨论"书法美育"的著作，为关于美育在当代书法艺术领域实践过程中应当呈现出的"知识谱系"和基本架构方式，提供了一个简明扼要又观念新颖的样本。它不是已有书法史知识、书法技法知识的简单罗列，而是站在美育实践最前沿的社会性与当下性立场，认真筛选、罗列出书法美育最核心的内容后展开的。本书针对当下书法现状进行了充分的有理有据的思辨，尽量做到立场明确、条理清晰、开卷有益，且具有学理高度与统辖力。

 蔡思超博士对本书贡献独多，几年来在文字陆续成稿后即时编排列目，为全书整合付出了很多精力。浙江大学、中国美院的博士后、博士、硕士，元国霞、张传维、周敏珏、刘含之、臧思橙、龚美娟、袁恩东在本书第二章"经典与名家"中，共同撰写了许多古代书法经典名品的知识介绍条目，最后由蔡思超统一做了体例调整。对上述同学付出的努力，特别予以致谢。

<div align="right">

2020 年 7 月 10 日

于杭州

</div>

《书法课》教材

前言

　　全国书法教师"蒲公英计划"大型公益培训志愿服务项目，在经过七年积累之后，以这一套"蒲公英"《书法课》八册教材并配套练习册的形式作为科研成果，呈现给广大书法爱好者，了却了我们一个长久的心愿。

　　自古以来，书法中"习字"的学习一直是有一套约定俗成的方法，这就是学会"识文断字"，"识、读、写"并举。它作为小学语文课的起步、作为基本文化技能的能力培养而存在了几千年。直到今天，虽然教育部倡导"书法进课堂"，但仔细看一些通行的"书法教材"，其实仍然还是"写字"教材。新瓶装旧酒，并没有太大变化。鉴于此，我们希望能以一种永无止境、永攀高峰的科研心态，试着对它进行我们这个"新时代"才可能有的新思路、新改造。之所以要进行这样的"教改"尝试，第一是大环境变了，我们已经面对一个互联网键盘时代和人工智能时代，原有的"写字"观受到

了极大冲击甚至是颠覆。第二是汉字文明与书法的存亡,事关中华文明历史存续的根本,在一个飞速发展的现代社会中, 不以书法之美来统领, 汉字在实用书写层面上几乎难以为继, 而保存书法, 就是保存中华文明, 国家、民族、文化、社会都必将赖此而得以绵延万年。

《书法课》分为启蒙、入门、基础、提升四级阶梯,循序渐进, 又对应于小学三到六年级的八个学期。既可以适用于社会面向的"新时代文明实践"中爱好书法的民众大普及, 又可以成为"书法进课堂"中小学生兴趣盎然的学习范本、教材。

作为本套教材贯穿始终的最先进理念, 也是我们认定的首创,"审美居先"是我们坚定不移的编撰、推广宗旨。写字是文化技能, 而书法首先是艺术审美, 两者出发点近似, 而目标相差极大。粗疏冒失者或以为是同一回事, 而我们认定两者是完全不同的, 甚至在审美上可能是相反的。此外, 如何运用各种方式引发初学者的兴趣, 使他们始终不渝地爱上书法之美, 又是一个前所未有的挑战。我们在这套教材中, 压缩教师一言堂式的、"耳提面命"的传统做法;以学生(学员)为教学主体, 自主选择、自主判断、自主表达, 而教师的课堂角色, 是作为一个"引领者""解说者"发挥作用。这样在"教学法"层面的大胆改革, 旨在使学习者的兴趣爱好, 尽其可能得到最大限度的激发。

——教学观念和教学内容的"审美居先"。

——教学法和教学过程的"学生为主体""兴趣至上"。

这两个原则代表了蒲公英团队对今天书法艺术学习所提出的新思维, 构成了一个实实在在的"教改"科目的核心内容。它不是唯书写技能训练式的"习字", 也不是教师"一言堂"式的灌输。它是指向未来的。

《书法课》教材
全目录

启蒙级（下）

第一单元　毛笔运行

第 1 课　捉迷藏的笔锋

第 2 课　快慢结合的行笔

第 3 课　变化多端的线形

第 4 课　美感各异的线质

第 5 课　快乐书法——激情澎湃写榜书

第二单元　单一笔画组合

第 6 课　撇与竖的组合

第 7 课　撇与捺的组合

第 8 课　点与其他笔画的组合

第 9 课　钩与其他笔画的组合

第 10 课　复合笔画的组合

第 11 课　快乐书法——象形图画造汉字

第三单元　重复笔画组合

第 12 课　"从善如流"学多横

第 13 课　"三思而行"学多竖

第 14 课　"风雨同舟"学多点

第 15 课　"勿怠勿忘"学多撇

第 16 课　快乐书法——"圣人无常师"集字创作

入门级（上）

第一单元　汉字与部件

第 1 课　汉字瘦身

第 2 课　汉字变形